KB093748

미술관 에듀케이터

ART MUSEUM EDUCATORS

미술관 에듀케이터

좋은질문워크숍 지음

퍼블리터

미술관 교육으로
새로운 미래를 꿈꾸다

최은주
서울시립미술관 관장

2022년 국제박물관협회ICOM 프라하 총회에서 미술관의 정의를 재정의하면서 미술관의 사회적 역할이 더욱 부각되었다. 해당 총회에서는 미술관의 활동이 다양성, 접근성, 포용성, 지속가능성을 추구해야 한다고 정의했다. 이제는 미술관의 활동이 인류의 문화유산이나 미술작품의 수집, 보존, 연구, 전시 등의 전통적 범주에만 머무는 것이 아니고 인류와 인류의 현재와 미래를 위한 가치 추구를 향해 나가야 한다는 것을 천명한 것이다.

국제박물관협회의 미술관에 대한 재정의는 미술관의 여러 활동 중 교육의 중요성을 다시금 숙고하게 한다. 사람들이 미술관에 와서 전시회의 기억만을 간직하던 시대는 이미 저물었다. 이제 사람들은 전시의 주제와 작가, 작품에 대한 설명을 듣는 일에서부터 미술관이 마련한 특별한 공간에서 무엇인가를 직접 체험해 보는 일, 혹은 미술관을 직접 방문하지 못하였더라도 미술관이 제공하는 다양한 디지털 앱을 활

용해 보는 일을 통해 미술관을 체험한다. 그리고 그 체험을 자신 삶의 일부로 받아들인다. 미술관에 여러 전문 직종이 존재하지만 에듀케이터는 미술을 관람객과 매개하는 가장 최일선에 서 있는 사람들이다.

〈미술관 에듀케이터〉는 미술관 교육의 중요성과 역할에 대한 이해조차 제대로 형성되지 않았던 20~30년 전부터 미술관 교육의 중요성을 인식하고 현장에서 고군분투해 온 저자들의 생생한 육성을 담고 있다. 도슨트로서, 에듀케이터로서, 미술정책 입안자로서 그들이 미술관 교육활동을 통해 무엇을 질문하였는지, 그들의 시도가 우리의 사회와 제도를 어떻게 변화시켰는지, 그리고 여전히 미술관 교육활동을 통해 어떤 미래를 꿈꾸고 있는지를 구체적인 사례와 경험담으로 쉽게 풀어내 설명해 주고 있다.

21세기 미술관을 둘러싼 급격한 사회적, 시대적, 환경적 변화를 살펴봄으로써 향후 국내외 중요한 미술관 활동의 향방을 감지해볼 수 있다는 점도 이 책의 장점 중 하나다. 미술관 에듀케이터가 되기를 희망하는 젊은이가 있다면 이 책의 일독을 권한다. 책 중간중간에 한국을 대표하는 중요 미술관의 교육활동에서부터 문화예술교육사와 학예사 자격 취득 방법, 중요 미술교육 사이트에 대한 소개까지 수록하여 미술관 교육을 하고 싶은 사람들에게 길잡이가 될 것이다.

미술과 사람을 이어주는
사람들의 이야기

 이 글을 쓴 사람들이 처음 모인 것은 2020년 7월이었다. 류지영 교수님과 함께 번역한 리카 버넘의 『미술관 교육Teaching in the art museum』이란 책이 출간된 후, 나는 책에 소개한 것처럼 정말 작품 하나를 제대로 감상할 수 있는 방법을 함께 고민하는 사람들과 모임을 하고 싶다는 욕심이 생겼다. 사실 미술관 도슨트들과 이러한 훈련을 할 수 있다면 가장 좋지만 내가 도슨트 담당자에게 조언을 할 수 있는 상황도 아니었고 한편으로는 더 폭넓게 사람들과 만나고 싶어 SNS에 관심있는 사람들을 찾는다고 포스팅을 올렸다. 그 외에도 여러 경로로 연결이 되어 만난 사람들이 지역도, 나이도, 소속도 달랐지만 코로나라는 험한 산을 함께 넘으며 4년 넘게 만남을 계속했다. 주로 주말 오전 온라인을 통해 만났는데 초기에는 월 2회를 만나고 가끔은 오프라인으로 만나기도 했다.

 리카 버넘의 작품 해석으로부터 시작한 우리의 관심은 결국 '좋은 질문'이 필요하다는 결론을 가지게 되었고 모임의 이름도 '좋은질문

워크숍'이라고 지었다. 작품에 대해 좋은 질문을 하기 위해서는 미술관, 미술사, 작가에 대한 이해가 필수적이란 것을 깨닫고, 안다고 생각했지만 제대로 알지 못했던 분야에 대한 책을 함께 읽기 시작했다. 책을 선정하고 서로 이야기를 나누며 인사이트를 얻을 수 있었던 활동은 용호성 선생님께서 큰 도움을 주셨다. 현대미술, 동양미술, 전시기획과 큐레이터 그리고 교육학에 이르기까지 다양한 저자의 책들을 읽고 생각을 나누는 것 자체가 큰 배움이었고 전시와 작가를 보는 또 다른 시각을 가지는 기회가 되었다.

하지만 모인 사람들은 미술이라는 것을 빼면 활동의 범주나 배경이 많이 달랐다. 공공기관과 기업, 재단, 미술관과 비엔날레, 서울과 지역, 전문직과 자원봉사자, 대학 교수와 큐레이터, 예술경영과 미술사, 미술교육과 미술치료 등 포괄적으로는 묶이면서도 세부적인 관심사가 다양한 우리들의 모임은 장점도 있지만 미술을 이해하고 해석하는 방식에 차이가 있다는 점이 논의를 깊게 이끌기에는 어려운 점이었다. 따라서 좋은 질문을 만드는 일보다는 먼저 서로를 이해하고, 미술관과 사람을 이해하는 관점의 조율이 필요했다.

우리는 모임의 전반 2년을 좋은질문워크숍의 시즌 1이라고 부르기로 했다. 시즌 1을 함께 하면서 우리는 팬데믹으로 답답하고 무언가를 하기 어려웠던 시간 동안 각자 미술관과 전시의 시스템, 전문가의 역할과 역량, 미술감상과 해석의 과정에 대해 서로에게 배울 수 있는 시간을 가졌다고 할 수 있다. 모름지기 모든 일에는 시간과 노력이 드는 만큼 좋은 결과가 있듯이, 관람객에게 작품을 잘 이해할 수 있도록 하

는 핵심적인 질문은 순간 떠오르는 것이 아니었다. 그리고 작품을 많이 안다고 질문을 잘 하는 것도 아니며 상대를 배려하는 마음까지 포함하여 모든 경험이 녹아서 나올 수 있는 것이다. 우리는 그것을 여러 실험을 통해 뼈저리게 느꼈고 이제야 새로운 가능성을 각자 품을 수 있게 되었다.

이 책은 모임이 가장 활발하게 이루어졌던 시기에 우리가 미술의 해석을 고민하면서 서로 공유한 현장의 고민들을 정리한 글이다. 서로의 경험을 공유하고자 정리한 글인데 서로 다르다고 생각했던 사람들의 면면을 다시 보니 우리야말로 미술관 교육의 한 중간에 있었다는 것을 알게 되었다. 미술관 교육을 담당하는 교육자는 미술관에 고용되어 에듀케이터라고 불리는 전문직만 할 수 있는 일이 아니다. 미술관의 자원봉사자로 선발되어 전시를 해설하는 도슨트도 전시장에서는 교육자이고, 전시를 기획하는 큐레이터도 기관에 따라서는 전시와 교육을 함께 맡아서 수행한다. 또한 에듀케이터는 학예사와 문화예술교육사의 자격 범주를 넘나들고 있으니 우리 모두가 미술관 에듀케이터의 일을 하는 광의의 미술관 교육자였다.

글을 정리하면서 우리의 활동 범주를 어떻게 엮으면 좋을지 고민하다가 퍼블리터 정재학 대표님의 도움을 받아 우리의 관심사와 업무를 중심으로 주제를 크게 4가지로 구분하였다. 가장 먼저 미술관 현장의 접점에서 관람객을 늘상 만나는 도슨트, 그리고 실제로 미술관에서 에듀케이터라고 불리며 매개자 역할을 하는 교육 담당자, 미술관 교육을 보다 확장적으로 연결하며 커뮤니티, 치유 등의 통합적 문화예술교육

의 실천자, 그리고 어린이나 디지털 영역과 같이 미술관의 미래에 해당하는 고민을 하는 연구자들이었다. 이 책은 바로 그러한 순서로 각자의 개인적이고 실천적인 경험을 담았다.

이 책에 실린 글들은 미술관 교육자들의 고민과 어려움, 보람, 꿈 등을 담고 있으며, 앞으로 이 일을 하고 싶거나 관심이 있는 사람들에게 도움이 되길 바라는 마음으로 쑥스럽게 세상에 나왔다. 그간 함께 해주신 분들의 자세한 소개는 별도로 하고 이름만 우선 밝힌다면, 이재영(국립중앙박물관 해설사), 김찬주(국립현대미술관 도슨트), 한주연(이화여자대학교 겸임교수), 정은정(부산교육역사관 학예연구사), 조성희(국립아시아문화전당 학예연구사), 용호성(문화체육관광부 차관), 천윤희(전 (재)광주비엔날레 교육행사팀장), 박진희(전 한국예술종합학교 강사), 김예진(아트플렉서블 대표), 이지혜(서울성일초등학교 교사), 안지연(아주대학교 부교수), 김수진(서울교육대학교 강사)이다.

또한 여기에 글은 없지만 꾸준히 함께 해 온 정지윤 대표(아트마케팅 J&L)와 좋은 질문 만들기 실행에 도움과 응원을 주신 최성희 교수(광주교육대학교)께 고맙다는 말을 전하고 싶다. 그리고 우리의 경험이 과연 세상에 나와서 사람들에게 도움을 줄 수 있을까 주저하고 있던 차에 용기를 주시고 선뜻 출판을 맡아주신 퍼블리터의 정재학 대표님께 그 누구보다도 깊이 감사드리고, 새로운 인연을 만들어 주신 마그앤그래의 이소영 대표께도 감사드린다.

내가 4년 전 리카 버넘의 책을 번역하면서 흥미로웠던 점은 그녀가 작품 하나를 모든 참여자와 생각을 나누며 감상한다는 점 뿐만 아니라 책의 가장 마지막 장에 있는 '감사의 글'이었다. 미술관장부터 '관찰하

는 눈Observant Eyes' 프로그램에 참여한 고등학생까지 몇 장에 걸쳐 적혀 있는 사람들의 이름을 보면서 미술관 교육자는 이런 사람이야하는구나 싶었다. 마지막으로 우리 모두도 서로에게, 그리고 우리와 관련된 모든 사람들께 깊이 감사드린다.

2024년 8월

좋은질문워크숍을 대표해서

한주연

1부

도슨트,
미술 현장을 해석하다

이재영은 박물관과 미술관에서 30년간 전시를 해설했다. 관람객들과의 만남에서 '감동'이라는 감정선을 공유하고 서로 삶의 에너지를 얻어가는 순간이 즐겁다. 미술 관련 책과 다양한 자료를 읽고 가끔은 시집도 읽으면서 작품과 텍스트를 연결하려고 한다. 친구들과 전시 나들이도 규칙적으로 하지만 무엇보다도 매일 한 시간의 산책길에서 잠시라도 하늘 바라보기를 즐기며 공간 속의 나를 확인하고 시간으로부터 자유로워지길 꿈꾸고 있다.

내 인생의 놀이터이자 해방구

이재영

국립중앙박물관 자원봉사 전시해설사

전 리움미술관 도슨트

국립중앙박물관에서 해설을 처음 시작한 것이 1995년이니 벌써 30년 가까운 시간이 흘렀다. 당시에는 자원봉사 해설사가 없었기 때문에 관심조차 갖고 있지 않았다. 결혼 후 엄마로서, 또 아내로서 정신없이 살다가 아이가 초등학교 고학년이 되니 조금씩 여유가 생겼고, 그 자유 시간을 나만의 시간으로 채우고 싶어 국립중앙박물관회에서 운영하는 박물관대학 특설강좌를 신청해 듣기 시작했다.

박물관대학 특설강좌는 학예사들의 재교육을 위해 1977년 처음 시작되었는데 나중에는 일반인들에게도 과정을 개방했다. 1985년 당시 화·수·목·금요반 등 4개 반으로 주 1회 수업이 진행되었는데 각 반마다 200명 씩 총 수강생이 800명에 이를 정도로 활기를 띠었다. 강의 수준도 대학의 교양강좌 정도로 높은 편이었으며 요일별 과정을 마친 사람을 중심으로 다시 연구반을 6개 반이나 운영하다 보니 전체 수강생이 1천 명을 넘을 정도였다.

박물관대학의 1년차 수업은 방학을 제외하고 3월부터 12월까지 10개월 간 매주 1회 씩 진행됐는데 오후 1시부터 5시까지 한번에 4시간씩 강의를 듣는다는 것이 쉬운 일은 아니었다. 다행히 2년차부터는 연구반이라고 해서 수업도 오전 10시부터 12시까지 2시간만 열렸고, 자신의 관심사에 맞춰 과목을 선택해 들을 수 있어서 조금 숨통이 트였다. 연구반은 학기마다 하나의 주제를 가지고 수업을 진행했는데 동양사, 서양사, 이슬람사 등 세계 역사와 한국 미술사, 동양 미술사 등 지역별 미술사를 포함한 다양한 문화예술 분야에 대해 배울 수 있었다.

한 학기에 한 번씩 지방 각지로 유적 답사를 다녔고 평상시에는 각 기수별 스터디도 진행했다. 함께 공부하는 사람들과 수업을 듣고, 강의가 끝나면 함께 식사하고 커피 마시며 담소를 나누는 이런 시간들이 내게는 너무나도 귀하고 소중했다.

함께 공부하는 사람들 중에는 나와 비슷한 생각을 가진 사람들이 많았다. 내가 박물관대학에 들어갔던 1985년 당시 기수가 9기였고 우리 기수 모임 이름이 '금관회'였는데 모임 회장이 서울대 사학과 출신으로 주변 인맥이 많아 우리 기수만 특별하게 역사 관련 외부 전문가를 모셔서 일본사 강의 등을 따로 만들어 듣기도 했다.

10여년 동안 박물관대학을 꾸준히 다니며 수업을 듣던 중 1995년, 국립중앙박물관회에서 강좌를 듣고 있는 수강생들로 이루어진 해설사 자원봉사단을 만든다는 소식에 바로 지원했고 다행히 선발되면서 해설사 활동을 시작하게 되었다. 당시 국립중앙박물관에서 전시장 지킴이 역할을 하는 자원봉사자를 모집하는 일은 가끔 있었으나 작품을

해설하는 자원봉사자를 모집한 것은 그때가 처음이었다.

박물관 해설사가 되다

활동 초기에는 경복궁 주변 학교 학생들을 대상으로 주말에만 해설을 진행했는데 학생들에게 우리 역사와 유물에 대한 지식을 알려줘 수학여행 갈 때 도움이 될 수 있도록 한다는 취지였다.

평생 가정주부로만 살다가 갑자기 다른 사람들 앞에서 해설을 한다는 것이 무척 어렵게 느껴졌다. 처음에는 자원봉사 해설사들이 작품 해설을 잘할 수 있도록 학예사들이 개인 과외 선생님처럼 옆에 붙어서 전시와 작품, 그리고 작가에 대해서 상세히 가르쳐주는 등 많은 도움을 주었다.

하지만 학예사들에게 작품 설명을 한두 번 들었다고 해서 실제 전시장에서 관람객들에게 자연스럽게 해설을 할 수 있는 것은 아니었다. 시간이 날 때마다 박물관에 나가 유물에 대해 공부하고, 작품이 놓인 위치와 공간을 살펴 눈에 익숙하게 만드는 등 연습에 연습을 거듭하다 보니 조금씩 나아지는 것이 느껴졌다.

당시 자원봉사 해설을 하면 국립중앙박물관회에서 도서상품권을 지급했는데 그때 받았던 흰 봉투의 느낌이 지금까지도 잊혀지지 않는다. 큰돈은 아니었지만 해설사에 대한 감사의 의미가 담긴 것이어서 무척이나 소중하게 느껴졌다.

해설을 하면서 실수했던 기억도 쉽게 잊을 수 없다. 한번은 학생들

에게 경주 불국사의 계단 수를 이야기해 주었는데 학생들이 돌아가고 난 뒤에 계단 숫자를 잘못 알려준 것을 알게 되었다. 내 설명을 들은 학생들이 실제로 불국사에 가서 계단의 수를 알게 된다면 무슨 생각을 했을까 싶어서 지금까지도 미안함이 밀려온다.

그래도 그런 실수들이 좀 더 좋은 해설의 밑거름이 되었다고 믿고 있다. 나에게 해설을 들은 학생들이 조금이라도 도움이 되고 문화에 대한 관심을 가질 수 있는 작은 밀알이 되었으면 하는 마음으로 많이 공부하고 노력했다.

1997년 국립중앙박물관(현 국립고궁박물관)에서 《아름다운 금강산》이라는 기획전시가 열렸는데 이 전시부터 자원봉사 해설이 정규 프로그램으로 진행되기 시작했다. 이에 따라 주말에만 진행되던 해설이 평일까지 확대되면서 매일 해설을 하게 되었으며 자원봉사 해설사들은 오전, 오후 시간을 선택해서 활동할 수 있었다. 2000년 7월부터는 자원봉사 해설사들의 소속이 국립중앙박물관회에서 국립중앙박물관으로 바뀌었다.

박물관 해설사에서 미술관 도슨트로

1998년 어느 날, 딸과 함께 호암갤러리에서 열린 《청전 이상범》 전시를 보러 갔다가 도슨트라는 새로운 세계에 대한 관심을 갖게 됐다. 당시 국립중앙박물관에서 해설사로 활동하고 있었지만 호암갤러리에서 활동하던 도슨트의 설명을 들으니 나도 미술관 도슨트를 하면 잘할

수 있을 것 같다는 생각이 들었다. 더군나 전시장에서 작품을 설명해준 도슨트도 나와 비슷한 50대처럼 보였기에 더 관심이 생겼다. 전시장에서 나오는 길에 도슨트 모집 신청서를 발견했지만 잠시 망설였는데 함께 간 딸의 적극적인 권유에 힘입어 용기를 내 신청서를 제출했다.

이메일을 주고 받던 시절이 아니라서 우편으로 신청서를 제출하고 한참을 기다리고 있었더니 연락이 왔다. 이때부터 본격적으로 미술관 도슨트 활동을 시작하게 됐다. 박물관에서 자원봉사 해설사로 활동하고 있었기 때문에 해설에 대한 부담이나 어려움은 없었다. 다만 비슷한 일을 하면서도 박물관에서는 '해설사'로, 호암갤러리와 로댕갤러리에서는 '도슨트'로 불리는 것이 신기했다. 박물관과 미술관을 오가면서 전통미술과 현대미술 해설을 동시에 진행한 셈이다.

박물관 해설사와 미술관 도슨트 활동을 동시에 하다보니 두 기관의 차이에 대해서도 자연스럽게 터득할 수 있었다. 박물관은 역사적인 사실을 기반으로 해설을 한다. 박물관 해설사의 경우에는 박물관대학에서 3년 이상 공부한 사람에게 자격이 주어지기 때문에 해설사로서의 기본적인 소양이 어느 정도 갖추어져 있는 상태라고 볼 수 있다.

박물관의 경우 전시를 앞두고 학예사가 도슨트들에게 전체적인 전시에 대해 설명하고, 작품 캡션(설명문)에 대한 정보와 전시도록을 제공한다. 박물관에서는 도록에 있는 내용이 가장 기본에 충실한 자료이며 그 안에 해설에 필요한 내용들이 모두 담겨 있다.

반면 미술관은 작품을 해설하는 내용과 방법에 있어서 박물관보다

훨씬 열려 있다고 볼 수 있다. 전시가 시작되기 전 학예사와의 미팅, 도슨트 관리자 교육, 시연과 여러 차례의 세미나와 스터디 과정을 거치면서 해설을 준비한다.

내가 느낀 박물관과 미술관 해설 활동의 가장 큰 차이는 작품을 실제로 접하게 되는 시점이었다. 박물관의 경우 특정 유물이 전시되기 전에 그 유물에 대한 다양한 정보들을 학습할 수 있고, 또 실제로 접할 수 있는 기회도 많다. 하지만 미술관은 이미지만 보고 공부를 하다가 실제 전시가 오픈되기 하루 이틀 전에 작품을 보게 되는 경우도 많았다. 사소해 보이지만 이 경험의 차이는 매우 큰데 책 속의 이미지만 보면서 공부했을 때 느꼈던 작품에 대한 느낌과 실제로 작품을 접했을 때의 느낌과 감상이 많이 달라 당황스러운 적도 있었다.

호암갤러리의 경우, 초기에 16명의 도슨트들이 활동했는데 그중 절반 정도가 미술사를 전공하는 대학원생이었다. 그들과 함께 세미나에 참여할 때면 늘 힘들고 어려웠다. 각자 자료 조사와 발표를 해야 하는데 그런 부분이 익숙하지 않았기 때문이다.

전체적인 전시의 기획의도와 미술사적 흐름, 그리고 작품 하나하나에 대한 공부를 하는 것도 어려웠지만 젊은 대학원생들 사이에서 그들과 똑같이 공부하고 발표하는 일들이 더 어려웠다. 함께 도슨트로 활동했던 대학원생들이 똑부러지게 발표하는 모습을 보면 위축되기도 했지만 자극도 많이 받았다.

요즘은 박물관에서 현대미술 전시를 하고, 현대미술관에서도 고미술을 함께 전시하는 경우도 있지만 예전에는 박물관과 미술관은 비교

적 뚜렷하게 구분되었고, 그러다보니 박물관과 미술관의 해설 방식도 많이 달랐다. 나는 두 영역에서 동시에 활동하면서 많은 경험을 할 수 있었다. 특히 국립중앙박물관 서화관에서 해설을 담당하면서 서예에서 시작해 일반 회화, 불교 회화, 목가구까지 해설을 맡았는데 이런 경험이 호암갤러리와 리움미술관에서 도슨트 활동을 할 때도 많은 도움이 되었다.

도슨트, 미술관의 얼굴

나는 도슨트를 '미술관의 얼굴'같은 존재라고 생각한다. 미술관을 찾는 관람객들이 현장에서 가장 먼저 만나는 사람이기 때문이다. 관람객들에게 도슨트의 존재는 미술관 내부 직원들이 생각하는 것보다 훨씬 크다. 도슨트가 작품을 어떻게 설명하고 관람객을 어떻게 대하느냐에 따라서 그 전시나 미술관에 대한 인상이 달라질 수 있기 때문이다.

어느 날은 도슨트 활동을 하기 위해 리움미술관에 있었는데 한 분이 내게 반갑게 인사를 건넸다. 그 분은 10년 전 리움미술관에서 열린 《조선말기회화전》이라는 전시에서 추사 작품에 대한 나의 전시해설을 듣고 감동받아 전시도록까지 구입했었다는 이야기를 했다. 오랜 시간이 지났음에도 알아봐주는 관람객을 만나는 것은 참으로 신기하고 반가운 일이다. 도슨트 활동을 하다보면 그런 인연들을 많이 만나게 된다.

요즘은 자원봉사로 활동하는 도슨트 외에 기관에 속하거나 프리랜서로 활동하는 직업 도슨트도 늘고 있다. 나는 직업으로서의 도슨트도

필요하다고 생각한다. 다만 자원봉사 도슨트들도 모두 책임감과 열정을 갖고 노력하기 때문에 서로 공존할 수 있는 시스템이 마련되었으면 하는 바람이다.

자원봉사 도슨트의 경우 자유롭고 유연한 면이 있지만 해설만큼은 전문적이다. 도슨트를 직업으로 하게 되면 그 활동에 대한 보상이 미술관에 따라 매우 다양할 수 있겠다는 생각이 든다. 자원봉사 도슨트는 말 그대로 봉사 활동이기 때문에 비전공자의 진입에 대한 장벽이 없다는 점이 장점이며 그로 인해 생기는 다양성이 자원봉사 도슨트의 힘이기도 하다.

도슨트는 저마다 작품 해설에 대한 노하우나 스타일이 있다고 생각한다. 내 경우는 작품이나 작가의 시대적 맥락을 기본이라고 생각하고 관련 자료를 읽는다. 그 시대에 왜 그 작품이 나올 수 있었는지가 중요하다고 생각하기 때문이다. 시대 배경을 파악하고 난 다음에는 작가의 생애에 대해 관심을 갖는다. 작가가 그 시점에 어떤 생각을 가지고 작품을 제작했는지 알면 작품에 대한 이해가 더 빨라진다. 그런 해설이 관람객들에게도 훨씬 설득력이 있다.

해설은 재미있어야 한다. 사람들은 미술을 공부하러 미술관에 오는 것이 아니라 일상에서 탈출하는 기분이나 삶에서 조금 벗어나고자 하는 기분으로 오는 경우가 많다. 그런 관람객에게 너무 많은 지식을 제공하면 즐거운 경험이 되지 않을 수 있다. 약간의 재미와 함께, 해설을 들어봤더니 기대한 것보다 많은 도움이 되었다고 생각할 수 있는 정도면 적당하다. 학교 다닐 때 배운 문화사의 끄나풀을 잡고 이야기를 한

다면 그 시대를 이해하면서 작품을 보는 새로운 눈이 생길 수도 있다.

박물관과 미술관에서 자원봉사 해설사로, 도슨트로 오랜 시간 동안 활동을 할 수 있었던 가장 큰 원동력은 스스로 얽매이지 않는 자유로움이라고 생각한다. 어느 곳에서든 관람객과 교감하면서 설명하는 일이 즐거운 경험이었고 새로운 사람을 만나서 눈을 맞추며 이야기하는 일이 보람이었다.

추억 부자, 기억 부자

내 해설을 듣고 도슨트가 되기로 결심했다는 사람을 만날 때가 종종 있다. 내 해설이 한 사람의 삶에 영향을 미쳤다는 생각을 하면 어깨가 무거워지기도 한다. 책임감을 느끼는 또 다른 경험은 학생들과의 만남이다. 많은 관람객들을 만났지만 그중에서 특히 기억에 남는 관람객은 부산에서 수학여행 온 초등학생들이었다.

지방에서 서울로 수학여행을 와서 오후에 박물관에 오는 아이들은 한눈에 봐도 무척 지쳐 있다. 그런 아이들을 대상으로 뭔가를 설명한다는 것은 무척이나 어려운 일이다. 두 여학생에게 작품 앞에서 한두 작품을 설명했는데 그중 하나가 부채 모양에 금강산 정양사를 그린 정선의 그림이었다. 아이들에게 전통 산수화의 상세한 내용을 해설하기 어려워 주춤하고 있었다. 나는 복잡한 설명 없이 그림 앞에서 웃으며 말했다.

"금강산의 바람을 상상하면서 이 그림을 좀 감상해보면 어떻겠니?"

아이들의 눈빛이 확 달라지는 것이 느껴졌다. 반짝반짝한 눈빛으로 그림을 바라보면서 마치 금강산의 바람을 상상하고 직접 느끼는 것 같은 표정이었다. 그 아이들 눈빛과 표정이 아직도 생생하다. 이제는 대학생이 됐을 것 같은데 어떻게 자랐을까 궁금하기도 하다.

가장 기억에 남는 관람객 중 한 사람은 내가 활동하고 있는 성북동의 옛돌박물관에서 만났던 중절모를 쓴 한 남자 분이다. 그 분은 내 설명을 다 듣고 나더니 너무 감사하다며 인사를 했다.

"제가 암 투병 중인데 박물관에 오니 병이 다 나은 듯한 느낌입니다."

모자를 벗으며 인사를 하는데 한눈에 암 투병 중임을 알 수 있었다. 옛돌박물관은 동자석도 그렇고 삶과 죽음이 연관되는 유물이 많다. 실내 전시장뿐만 아니라 5천 평이 넘는 야외 전시장도 있기 때문에 공간이 주는 매력도 크다. 그 관람객은 다음 주에 가족을 모두 데리고 다시 와 박물관을 구경하고 돌아갔다.

한 개인이 자신의 인생에서 만날 수 있는 사람이 얼마나 될까. 평범한 보통 사람들이라면 학교 동창이나 아이들 학부모, 혹은 친척이나 남편 친구 같은 사람들로 한정되어 있을 것이다. 나는 도슨트 활동을 하면서 정말 많은 사람들을 만났고 다양한 사람들 속에서 다양한 생각들을 마주하게 됐다. 그 만남에서 경험한 에너지가 무척 컸다. 내 이야

기를 너무 잘 들어주는 사람들, 내가 신나서 하는 일에 귀를 쫑긋하고 들어주는 사람들이 있다는 사실이 너무나 고마웠다.

한 시간 남짓한 짧은 시간 동안 정해진 공간에서 만나 해설을 하고 감사하다고 인사하고 헤어지는 일이 전부이지만 서로 굉장히 큰 에너지를 주고받는다. 나는 전시장에서는 도슨트로서 관람객이 주체가 되어야 한다고 생각하고 그들에게 조금이나 전시를 즐기고 이해할 수 있도록 옆에서 서포터 역할을 했을 뿐이다.

내가 만났던 관람객들로 인해 기억 부자, 추억 부자가 되었다. 암 투병을 하던 그 분은 과연 치유가 되었을지 궁금하고, 부산의 여학생들이 부디 훌륭하게 잘 성장했기를 기도한다. 먼 시골에서 올라오셔서 설명에 대한 감동을 어떻게 표현할지 몰라하며 감사함을 표했던 그 분은 지금도 여전히 미술관을 다니시고 계실까. 내가 만난 분들이 모두 편안하게 잘 살았으면 좋겠다.

나만의 놀이터에서 마음껏 뛰놀다

30년 가까운 세월 동안 마치 직장인처럼 박물관 해설사로, 미술관 도슨트로 활동했다. 지난날을 되돌아보면, 이 활동을 하게 된 가장 큰 계기는 나만의 해방 공간, 나만의 놀이터가 필요했고 그런 공간으로서 미술관이 너무 좋았기 때문이다.

어릴 때부터 미술을 즐거운 경험으로 받아들일 수 있는 분위기에서 자랐고, 전시를 꾸준히 보면서 미술에 대한 관심을 놓지 않았다. 마음

속으로는 미술을 잘하고 싶었지만 한편으로는 자신이 없어서 아무 것도 하지 못했던 것 같다. 오랜 고민 끝에 나는 미술을 직접 할 수 있는 사람이 아니라는 것을 깨달았다. 그보다는 미술관이라는 공간에서 노는 것을 좋아했고 그 곳에 있을 때 행복을 느꼈다.

그곳에서는 엄마이거나 주부이거나 아내라는 타이틀이 필요 없었다. 그냥 내가 좋아하는 공간에 존재하면서 완전히 내가 해방되는 공간이라는 느낌을 받았다. 누구나 자신이 좋아하는 놀이 문화는 어디에나 있고 그것을 즐기고 그 활동에서 또 다른 삶을 열심히 사는 에너지가 생성된다고 생각한다.

미술관은 내게 해방 공간이자 놀이터였다. 무작정 놀기만 하는 것이 아니라 놀이동산에 가서 열심히 기구들을 타러 다니고 정해진 시간 안에 그 놀이기구들을 전부 다 타기 위해서 열심히 노력하는 것처럼 살았다. 그래서 나에게 미술관은 그냥 놀이터라기보다는 놀이동산이라고 말하고 싶을 정도로 그 안에 있는 시간들이 너무나 즐거웠다. 혼자 가도 좋았고 친구랑 가도 좋았다. 혼자 가는 경우에는 또 다른 나를 발견하기도 했다.

자원봉사 도슨트의 또 다른 장점 중 하나는 우리들만의 세계, 도슨트 커뮤니티의 존재다. 박물관 자원봉사 모임을 중심으로 한 커뮤니티만 해도 30년 가까이 되었다. 최소 일주일에 한 번은 박물관에 나와 아침 9시부터 오후 4시까지 하루 종일 활동했기 때문에 다같이 식사도 하고 차도 마시며 끈끈한 유대감을 가지게 된다. 친척도 이렇게 매주 만나기 어렵고, 자식도 크고 나면 이렇게 자주 보기 쉽지 않을 것이다.

이들과 함께 할 때는 함께 해서 좋았고, 또 따로 활동할 때는 각자의 활동을 인정하는 관계라서 좋다.

이 모임에 참여하는 사람들은 개성이 매우 강한데 이 부분이 장점이 되기도 한다. 때로는 같이, 또 때로는 따로, '따로 같이'가 가능하기 때문이다. 끈끈한 가족 같은 관계이기도 하고, 나이에 개의치 않고 친구가 되며 서로를 존중해준다. 같은 방향을 바라보고 가는 것이 너무 재미있고, 때로는 함께 여행을 가기도 할 수 있는 매우 편한 사이가 되었다.

미술관의 커뮤니티도 미술을 좋아하는 사람들이 모이기 때문에 박물관의 커뮤니티와 크게 다르지 않았다. 끈끈하게 오래 만나는 관계는 아니지만 만났을 때 너무 즐겁고 행복하다. 박물관 커뮤니티와 교류 방식에서 약간의 차이는 있지만 근본적으로는 같은 맥락에 있다고 할 수 있다.

우리 모두가 삶의 변화를 경험한 팬데믹으로 인해 3년의 휴식을 가진 후 2023년 1월부터 다시 박물관 자원봉사 활동을 시작했다. 팬데믹 이전보다 박물관을 찾는 관람객들의 문화에 대한 관심이 높아진 것을 느낄 수 있었다. 특히 다양한 국적의 외국인들도 많이 박물관을 찾아오고 있으며 외국인에게 우리말로 전통회화를 설명하며 서로 소통했던 새로운 경험도 했다. 이전보다 자료를 좀 더 꼼꼼하게 체크하며 여유를 가지고 폭넓은 시각으로 소통하려고 노력하며 이 모든 관심과 경험이 내 삶의 밑그림이 되어 풍요로운 노년이 되길 희망한다.

김찬주는 기자였을 땐 사람 만나서 궁금증을 푸는 일이 적성에 딱 맞다고 생각했다. 인생이 마음 먹은 대로 되지 않는다는 걸 절감하다 보니 어느덧 도슨트가 되어 있었다. 9년차 도슨트로 접어든 지금은 그 궁금증이 작가와 관람객을 향하고 있다. 그 둘 사이에서 줄타기를 하는 것이 여전히 설레고 즐겁다. 부족함을 돌아보고 한 걸음 나아가기 위해 도슨트 일기를 쓴다.

도슨트가 일기를 쓰는 이유

김찬주

국립현대미술관 · 수원시립미술관 도슨트

10살 때 엄마 손을 잡고 국립현대미술관에 갔던 기억이 난다. 그때는 국립현대미술관이 덕수궁에 있었다. 이제 와서 생각해보니 당시 내가 본 전시는 국전이었다. 정식 명칭은 '대한민국미술전람회'이고, 약칭이 '국전'이다. 국전은 1949년부터 1981년까지 총 30회를 이어온 정부 주도의 전시였다. 덕수궁 석조전 앞 프랑스식 정원에서 엄마가 찍어준 사진이 지금도 남아 있다.

초등학교 선생님이었던 엄마는 책을 읽는 것도, 사는 것도 좋아했다. 집에는 엄마가 할부로 들여놓은 《세계 유명 미술관 소장품》 전집이 있었다. 2019년에 처음 가본 루브르박물관을 유년 시절 책으로 미리 만났다. 어린 시절 고전회화를 보면서 성교육도 겸했다. 장 오귀스트 도미니크 앵그르(1780-1867)의 〈터키탕〉(1862)을 보면서 여성 누드에도 귓불이 빨개지고 얼굴이 화끈거렸다. 그 그림에는 한 명도 아니고 수십 명의 여성이 옷을 벗고 다양한 포즈를 취하고 있어서 어린 마음

에 어디에다 눈을 두어야 할지 모르면서도 엄마 몰래 종종 화집을 들춰봤던 기억이 있다.

어려서부터 미술관에 다니기 시작해서인지 엄마가 되어서도 두 아이를 데리고 미술관 나들이를 종종 했다. 그때는 예술의전당이나 국립중앙박물관에서 대규모 관람객을 겨냥해 유치한 해외 유명 미술관의 소장품을 소개하는 전시를 주로 봤다. 미술관에 아이들을 데리고 다니면서 내가 다른 엄마들과 많이 다르다는 것을 느꼈다. 자녀 교육 차원에서 전시장을 찾은 엄마들과는 달리 난 내 스스로 재미를 느끼고 좋아서 전시를 봤고, 나의 감상과 체험에 더 초점이 맞춰져 있었다. 당시 아이들만 전시장으로 들여보내고 밖에서 기다리는 엄마들을 정말 이해하기 어려웠으니까.

관심이 고전미술에서 현대미술로 옮겨가긴 했어도 그때나 지금이나 전시는 나의 일상을 크게 지배하고 있다. 전시를 오랫동안 봐왔지만, 내가 왜 전시를 좋아하는지는 최근에 깨달았다. 새로운 분야에 대한 호기심이 많고 변화를 사랑하는 내게 전시는 바로 새로움에 대한 욕구를 충족시켜 주는 매개체였다.

전시는 늘 새롭다. 작가의 같은 작품이 기획자의 의도에 따라 다른 전시에 놓이면 그 작품이 또 다른 의미를 지니며 새롭게 다가오는 것도 흥미로웠다. 전시를 보면서 미의 기준도 바뀌었다. 보기에 좋은 것이 아름다운 게 아니라 사고의 폭을 넓혀주는 것이 아름다운 것이란 생각이 들었다. 전시는 내게 늘 새로운 모습으로 생각할 거리를 던져주는 고마운 친구 같다.

도슨트를 하기 위해 보이스 트레이닝을 받다

대학 졸업 후 잡지기자로 사회생활을 시작했다. 결혼 후 첫 아이를 낳으면서 육아를 위해 7년 동안 일했던 잡지사를 그만두게 되었다. 이후 두 아이를 키우다 신문사 프리랜서 기자로 다시 일을 시작했다. 지역의 다양한 문화 현장을 취재하며 유독 전시에 대한 기사를 쓸 때면 할 말이 많았다.

창간부터 10년 동안 일해온 신문사의 섹션신문 지면이 사라지면서 새로운 일을 찾아야 했다. 꾸준히 전시를 보며 받은 위로를 다른 사람들과 나누고 싶었다. 도슨트는 내 마음 한구석에 그렇게 둥지를 틀었다. 글로 쓰던 것을 말로 하면 되는데, 목소리에 영 자신이 없었다.

목소리를 개선하기 위해 보이스 트레이닝 학원에 등록했다. 발성 훈련은 물론이고 낭독 훈련, 팟캐스트 방송에 이르기까지 다양한 경험을 했다. 복식호흡으로 굵고 단단한 목소리가 잠시 나는 듯 했지만 계속 훈련하지 않으면 다시 가늘고 떨리는 목소리로 돌아가기 일쑤였다. 지금도 해설 전에 복식호흡을 하면서 "아, 에, 이, 오, 우"를 길게 내뱉는다. 이렇게 하면 발성이 좋아지면서 발음도 정확해진다.

직접 전시해설을 시작하다

목소리까지 가다듬었으니 직접 전시해설을 해보고 싶었다. 우연히 도슨트 모집 공고를 보고 지원해 2016년 12월, 송은(구 송은아트스페이스)

에서 도슨트로 첫발을 내디뎠다. 처음 맡은 전시는 《제16회 송은미술대상전》으로 젊은 작가 4인의 전시였다. 당시 송은에서는 해설 시간이 따로 정해져 있지 않아 미술관을 방문한 관람객이 데스크에 전시해설을 요청하면 개별로 해설을 진행했다.

관람객에 따른 맞춤형 해설이 가능하지만, 도슨트 입장에서는 전시장에 늘 대기해야 하는 수고가 따른다. 그래도 전시해설을 하며 관람객과 개별적으로 작품에 대한 감상을 나눌 수 있어서 좋았다. 전시해설을 하고 나니 설치·영상 작품이 더 이상 낯설지 않았다. 송은에서는 전시별로 도슨트를 모집했기 때문에 전시가 끝나면 자연스레 도슨트 활동도 종료됐다.

정해진 시간에 해설을 할 수 있는 곳을 찾다가 2017년 4월 수원시립미술관에서 도슨트 활동을 이어가게 됐다. 《김인겸, 공간과 사유》전이 진행되는 도중 전시해설에 투입됐다. 2015년 개관한 수원시립미술관은 수원화성 옆에 있어 화성행궁을 찾은 김에 미술관에 들렀다 가는 사람들이 많다. 심지어 화장실을 이용하기 위해 건물 안으로 들어왔다가, "여기가 뭐하는 곳이냐?"고 묻는 사람도 있었다. 이처럼 우연히 미술관을 찾은 사람들에게 작가의 추상조각을 알기 쉽게 전달하기 위해 무던히도 애를 썼다.

김인겸은 수원 출신 조각가로, 조각을 설치미술의 영역으로 확장한 작가로 평가받는다. 김인겸의 조각은 우리가 일반적으로 알고 있는 조각과 많이 다르다. 작가의 〈스페이스리스〉(2017)라는 작품은 조각이 좌대 위에 놓인 게 아니라 바닥에 있다. 분명 철판으로 만들었는데 오히

려 가벼워 보이면서 바닥에서 살짝 떠 있는 느낌이 든다. 또한 보는 각도에 따라 입체로 보였다가 평면처럼 보이기도 한다. 작가는 철판을 접어 빈 공간을 만들어 평면과 입체의 경계를 초월한 새로운 공간을 만들어낸다. 대략 이런 내용으로 해설했다.

해설을 들은 관람객이 "무심코 들어왔다가 많은 걸 생각하고 돌아간다"는 인사를 건네주고 갔다. 어느 방송사 인터뷰에서 "당신은 누구십니까?"란 질문에 작가는 "나는 아직도 예술가가 되고 싶은 사람이다. 그래서 그 길을 가고 있다"라고 답했다. 2018년 12월 숙환으로 별세한 김인겸 작가의 추상조각이 마음에 오래도록 남을 것 같다.

수원시립미술관에서 《줄리안 오피》전을 해설할 때다. '질문을 던지는 것 말고 관람객과 소통할 수 있는 방법은 없을까' 고민하다 관람객을 불러낸 적도 있었다. 줄리안 오피의 작품 〈비치 헤드〉(2017)를 해설하면서 관람객 한 분을 앞으로 나오게 했다. 그리고 다른 관람객들에게 물었다.

"저는 오늘 이 분을 처음 만났습니다. 이름도 모릅니다. 그건 여러분도 마찬가지죠? 그럼 이 분을 다른 사람한테 어떻게 설명하시겠습니까?"
"예뻐요."
"머리가 길어요."

관람객들은 다양한 답을 내놓았다. 내가 의도한 건 "어깨에 숄을 걸

친 사람"이었다. 내가 의도한 답과 일치하진 않았지만, 시도는 나쁘지 않았다. 어떤 사람을 얼핏 봤을 때 그 사람의 세부적인 것보다 옷차림이나 특징만을 기억한다는 것을 각인시키기 위한 것이었으니까. 도슨트의 느닷없는 요청에 대부분의 관람객이 흔쾌히 응해주어서 감사했다. 그 누군가가 나를 다른 사람에게 설명할 때 뭐라고 할까 생각하면 궁금하면서도 겁이 난다. 다른 사람의 눈으로 보는 나의 특징이나 정체성과 직면하게 되는 기분이 어떨까? 난 아직 마음의 준비가 덜 된 것 같다.

2018년 5월 수원시립미술관 《금하는 것을 금하라》전에 나온 장지아 작가의 〈서서 오줌누기〉(2006)는 당당한 자세로 서서 오줌을 누는 여자들의 누드 사진 여섯 점으로 구성된 사진 작품이다. 사진 속 여성들은 사회적으로 묵인된 금기를 깨면서 오줌이 불결하다는 인식에 도전한다. 이 작품 앞에서 "여성이 서서 오줌을 누는 것에 대해 어떻게 생각하느냐"고 관람객들에게 질문을 던졌다. 남성들은 당사자가 되어 보지 않아서 잘 모르겠다며 머쓱한 표정을 지었고, 여성들은 서서 오줌을 눌 수도 있지만 앉아서 오줌을 누는 편이 훨씬 깔끔하다고 말했다. 대부분의 여성이 샤워할 때 서서 오줌을 눈다는 것도 알게 됐다. 샤워할 때 서서 오줌을 누는 경우는 두 가지다. 첫째는 샤워하다가 오줌을 누기 위해 변기까지 이동하기가 귀찮을 때이다. 둘째는 서서 오줌을 누는 느낌이 궁금해서 시도해보고 싶어서인데, 그 '실험'을 하기에는 샤워할 때가 가장 적기라는 것이다.

관람객과 의견을 주고받으며 '나만 그런 것이 아니었구나'라는 안도

감과 함께 묘한 동질감을 느꼈다. 여성들이 거침없이 의견을 쏟아내자 남성들도 슬그머니 자신의 경험을 보탰다. 앉아서 오줌 누는 느낌이 궁금해서 시도해보았다는 남학생, 변기가 더러워진다는 이유로 아내로부터 앉아서 오줌 놓을 것을 강요당했다는 중년 남성의 증언이 잇따랐다. 관람객들은 생각보다 자신의 의견을 솔직하게 말한다. 처음 만난 사람들과 작품 앞에서 나눈 격의 없는 대화가 얼마나 시원하면서도 유쾌했는지 모른다.

2018년 6월 국립현대미술관 도슨트 양성 과정을 수료하고, 그해 9월 국립현대미술관에서 도슨트 활동을 시작했다. 국립현대미술관 서울관에서 열렸던 《MMCA 현대차 시리즈 2018 : 최정화 - 꽃, 숲》의 전시 해설을 맡았다. 그 전시가 최정화 작가의 이전 작업과 다른 점이라면 꽃이 아닌 것으로 꽃을 말한다는 것이다. 이전까지는 작가가 꽃의 형상을 만들어 꽃을 이야기했다. 서울시립미술관 입구에 있는 〈장밋빛 인생〉(2012)이나 반포한강공원 세빛섬 일대 한강에 띄운 〈숨쉬는 꽃〉(2015)이 그랬다. 하지만 《최정화 - 꽃, 숲》전에는 꽃의 형상을 띠고 있는 것은 하나도 없었다. 대신 '꽃의 마음'만 있었다.

최정화 작가는 생명과 죽음이 공존하고, 생식기관으로서 수분을 하기 위해 벌을 유혹하거나 꽃가루를 전해줄 매개를 필요로 하는 꽃의 매개자로서의 역할을 '꽃의 마음'이라 일컬었다. 꽃을 꽃이라 하는 데에는 토를 달 이유가 없지만, 꽃이 아닌 것으로 꽃을 이야기할 때는 일종의 '약속'이 필요했다. 해설 시작 전 관람객들에게 "작가에게는 물건도 꽃이고, 사람도 꽃이다. 따라서 여러분도 꽃이다"라는 말을 했다.

《꽃, 숲》전에서 최정화 작가가 일상에서 수집한 물건들은 시간과 공간을 넘어 꽃이 되고 숲을 이뤘다. 작가는 생활의 흔적이 담긴 사물을 모아 일상을 기억하고, 기록하며, 기념한다. 쓸모없어진 물건으로 일상의 기억을 채집해 되돌려주는 방식을 통해, 예술은 일상에서 태어나 다시 일상으로 돌아간다는 것을 말한다. 해설 말미에 전시를 정리하면서 이런 말도 덧붙였다.

"우리의 일상이 평범하고 때로는 고단할지라도 각자가 꽃이고 기념비이다. 그리고 꽃 중의 꽃은 이야기꽃이다. 여러분이 최정화 작가의 작품 앞에서 할 말이 많아졌으면 좋겠다. 작가가 입버릇처럼 말하는 'Your Heart is My Art', 즉 '당신의 마음이 나의 예술이다'라는 말이 실현되는 순간이다. 미술관 안팎에 피어난 꽃을 보면서 여러분이 느끼는 것을 기념하고 스스로의 기억과 경험을 만들어가기 바란다."

취미로 꽃꽂이를 하는 한 여성 관람객은 《꽃, 숲》이라는 전시 제목만 보고 실제로 꽃을 전시한 줄 알고 미술관을 찾았다가 작가가 각종 잡동사니로 쌓아놓은 탑을 보고 황당한 표정을 지었다. 나는 해설 도중 그 관람객의 황당했던 표정이 밝아지는 모습을 여러 번 목격했다. 그 관람객은 해설을 들은 후 내게 다가와 "꽃꽂이하는 데 참고가 될까 해서 전시장을 찾았는데, 하찮은 사물로 만든 탑을 보고 오래 묵은 편견이 깨졌다"고 말했다. 그분의 말을 듣고 비로소 안도의 한숨이 나왔다.

최정화 작가의 지론은 관람객의 생각을 존중한다는 것이다. 자신의

작품이지만 해석은 관람객에게 전적으로 맡기며, 거기에는 옳고 그름이 없다. 사람들은 전시를 통해 자신이 느끼는 것을 기념하면 된다. 이러한 나의 생각에 한 관람객이 의견을 덧붙였다. "최근에 자신이 전시를 보러 다니는 게 즐기기 위함이 아니라 그냥 서서 보는 행위 그 자체뿐인 것 같다는 생각에 마음이 무거웠는데, 해설을 듣고 나니 실마리가 보인다"고 했다. 전시를 보며 과거의 자신을 회상하고 그날의 나를 기념하고 미래를 그리는 것을 보며 자신을 발견했다는 것이다. 관람객 스스로가 경험과 기억을 만들어갈 수 있도록 도슨트는 거기에 작은 역할을 보탤 뿐이다.

전시 리뷰, 그 쓸모에 대하여

블로그에 전시를 기록하기 시작한 건 2004년 두 아이를 데리고 미술관을 다니기 시작한 시절로 거슬러 올라간다. 그때는 미술관에서 시간을 보낸 아이들의 성장과 추억을 기록하기 위한 것이 목적이었다. 본격적으로 전시를 보며 전시 리뷰를 올리기 시작한 것은 도슨트 활동을 시작하면서부터이다. 2016년 12월 송은에서 《제16회 송은미술대상전》의 전시해설을 맡으면서 현대미술에 대한 이해가 부족하다고 느꼈다. 뭐든 명쾌하고 딱 떨어지는 것을 좋아하는 내게 영화의 열린 결말과도 같이 애매한 현대미술은 풀기 어려운 수학 문제 같았다.

2016년 말부터 전시를 보기 시작해서 2017년 한 해에만 320여 개의 전시를 봤다. 이 정도면 거의 매일 전시를 본 거 아니냐고 생각할 수도

있는데, 하루에 여러 개의 전시를 몰아서 봤기 때문에 가능한 결과다. 2018년에 블로그에 올린 전시 포스팅은 400여 개에 달한다. 당시는 잘 몰랐는데, 지금 생각해 보니 정말 미친 듯이 전시를 봤다. 2019년에도 350여 개의 전시를 봤고, 2020년부터 220여 개로 하향곡선을 그리다가 2021년에는 175개로 떨어졌다.

처음 전시 리뷰를 올릴 때는 마음에 드는 작품 위주로 사진을 찍어 부분적으로 전시를 기록했다. 그러다가 어느 순간부터 나의 기준에 따라 작가의 작업을 판단할 것이 아니라 전시를 온전하게 기록하는 편이 낫다고 생각해서 전시에 나온 작품을 모두 사진에 담았다.

전시 리뷰는 여러모로 쓸모가 있다. 첫째, 전시해설 준비에 도움이 된다. 나는 해설할 전시가 확정되면 그 전시에 참여하는 작가의 전시가 현재 열리고 있는지부터 살펴본다. 작가는 결국 전시를 통해 말을 하므로 전시를 살펴보는 것이 작가를 이해하는 데 가장 좋은 방법이라고 생각하기 때문이다. 작가의 개인전이 다른 전시장에서 열리고 있다면 직접 찾아가서 보고, 없으면 이전 전시를 찾아보며 작가의 작업이 어떻게 전개돼 왔는지를 확인한다. 이렇게 전시를 찾아보며 블로그에 전시 포스팅을 하기 시작했다.

전시를 보고 나서 작가에 대해 공부하기 위해 작품 사진과 캡션을 올리고 전시에 대한 사실과 개인적인 의견을 정리해서 올린다. 이렇게 하면 다른 전시에서 같은 작가의 다른 작업을 만났을 때 전작과 비교해보며 작가에 대해 알아갈 수 있어서 좋다. 동료 도슨트로부터 전시 해설을 준비하기 위해 자료를 검색하다 보면 내 블로그로 연결되는 경

우가 많다는 말을 종종 듣는 편이다.

그 다음으로 작가에 대한 자료를 수집한다. 전시 작품과 직접적인 관련이 없더라도 작가에 대한 책, 논문, 기사, 인터뷰 영상 등을 찾아본다. 자료 수집을 충실히 하면 전시와 작가에 대한 스토리를 관람객에게 힘 있게 전달하는 데 도움이 된다. 현장에는 도슨트보다 미술지식이 해박한 관람객이 많다. 그들의 기습적인 질문에 대처하기 위해서라도 전시를 폭넓게 공부하는 것이 좋다.

실제 해설할 때 스크립트에 나와 있는 내용 그 이상을 말할 수는 없기 때문에 완성도 있는 스크립트를 쓰기 위해 공을 많이 들이는 편이다. 현장에서 스크립트에 있는 내용을 온전히 다 말하지는 못한다. 실제로 해설할 때 이 섹션에서 놓치지 말아야 할 키워드가 무엇인지를 꽉 붙잡고 있으면 세부 사항을 잊어버려도 당황하지 않는다. 전시 기간 중 아티스트 토크, 연계 강연, 작가에 대한 기사 등을 참고하며 스크립트를 수정한다. 회를 거듭할수록 스크립트가 압축되면서 단단해지는 과정을 거친다.

아무리 좋은 자료를 확보해도 스스로 터득하지 않고서는 관람객들 앞에서 확신을 가지고 말할 수 없기 때문에 개별 작품에 대한 공부에 앞서 작가를 이해하려고 노력하는 편이다. 가공된 기사보다는 작가가 직접 쓴 글이나 인터뷰가 도움이 된다. 그 다음으로 스크립트를 보완하는 좋은 방법은 관람객의 반응이나 질문을 살피는 것이다. 내가 미처 예상하지 못한 질문을 받았을 때 준비가 미흡했음을 깨닫고 해당 자료를 찾아보며 보완한다.

드러난 것과 감추어진 것, 보이는 것과 보이지 않는 것에 대한 의문을 갖고 자기만의 답을 찾아가는 과정이 관람자의 태도일 것이다. 이 과정에 해설이 어느 정도 개입하느냐가 늘 화두다. 예술이란 사람들에게 새로운 기회와 경험을 주는 것이라고 생각하기 때문에, 관람객 스스로 작품을 음미할 수 있도록 해설을 아끼는 편이다. 작가의 배경이나 의도를 마음에 점을 찍듯이 살짝 건드려주면서도 너무 성의 없게 보이지 않을까 하는 쓸데없는 걱정이 앞선다.

둘째, 전시 리뷰를 꾸준히 올리며 전시를 보는 나만의 눈을 기를 수 있었다. 빈우혁 작가는 내가 해설한 전시에서 만난 작가는 아니지만 전시를 통해 그 작업의 변천을 살펴볼 수 있어서 흥미로웠다. 빈우혁 작가는 한예종 미술원 졸업하고 서울대 서양화과 석사를 수료했다. 작가가 10여 년 전에 처음에 독일에 갔는데, 한국에 돌아올 날을 기약하지 않는 편도 티켓이었다. 작가가 그때 한국에서 가져간 게 스케치북, 목탄, 연필이 전부였다. 작가는 독일에서 작업실에서 도보로 3시간 걸리는 미술관까지 걸어 다니며 미술관 가는 길에 만난 숲과 강, 호수, 공원 등을 주로 그렸다. 1년에 베를린국립회화관을 200번 정도 갔고, 한 번 갈 때마다 2~6시간 정도 머물렀다. 거기서 보티첼리, 뒤러, 티치아노의 그림을 많이 봤는데, 한 그림을 정말로 수십 분 간 봤다고 한다.

독일에 처음 갔을 때는 물감 살 돈이 없어 연필과 목탄으로 그리다가 공모전에 입상해 지원금을 받으면서 그림에 겨우 색을 쓰기 시작했다. 물감을 쓰기 시작했을 때 당황하지 않았던 것이 평소 고전회화를 봐둔 것이 꽤 도움이 된 모양이다. 렘브란트의 붓터치와 색의 강약을

떠올리고, 피터 브뤼헐의 사물 구성 방식을 참고하며 그림을 그렸다고 한다. 빈우혁 작가를 보고 그림을 오래 바라보는 게 왜 중요한지 알게 됐고, 나도 이후로 가능하면 그림을 오래 보려고 노력한다. 작가가 겪은 궁핍과 무모함, 오기 비슷한 의지, 묵묵함 등이 내게도 있어서 작가의 작업에 참 많이 공감했다.

작가는 산책 중에 찍은 숲 사진을 출력해 사진을 보며 그림을 그린다. 작품 제목은 독일의 공원과 숲 이름에서 따온 것이다. 길을 걷다가 강렬한 느낌을 받았다거나, 그 장소에 대단한 의미를 부여하며 그곳을 남기기 위해 그리는 것이 아니다. 작가는 "그저 그릴 수 있을 때까지 그리면서 시간을 잘 보내고자 숲을 그린다"고 말한다. 그림을 그리면서 시끄러운 생각을 멈추고 스스로에게 위로를 건넨다. 2017년 7월 갤러리 바톤에서 작가의 그림을 처음 봤을 때, '무슨 이야기가 있는 걸까?'라고 생각했다. 작가의 말을 듣고 보니 풍경에 이야기가 없는 게 맞다. "대단한 의미가 있어서가 아니라 그릴 수 있을 때까지 그리면서 시간을 잘 보내고자 그림을 그린다"는 작가의 말에 십분 공감한다. 삶이 고단할 때 작가처럼 도피처가 있다면, 거기서 생산적인 일을 할 수 있다면 얼마나 좋을까.

셋째, 전시 리뷰의 댓글로 소통하며 사람들과 관계를 이어나갈 수 있다. 국립현대미술관 서울에서 2019년 《김순기 : 게으른 구름》전을 해설할 때의 일이다. 김순기의 서예 작품은 글씨가 아니라 회화 또는 드로잉이라고 보는 게 맞다. 장자 철학에 심취한 김순기는 예술에 있어서 자연스러움을 중시하며 틀에서 벗어나 자유로워지는 것을 추구

했다. 잘 쓰려고 애쓰지 않고, 몸에 남은 습관을 버리고, 그 순간의 몸과 마음의 상태가 자연스럽게 흘러나오도록 했다. 일종의 '먹 장난'이라고 볼 수 있다. 작가가 붓을 누르고 멈춘 자국이 보인다. 멀리서 보면 군데군데 꽃이 핀 것 같기도 하다. 이런 내용으로 김순기의 서예 작품을 해설했다.

대학에서 거문고를 전공하는 한 관람객이 "한국음악도 같은 맥락이 있는 것 같다. 매끄럽기보다 거친 느낌이 강한데 수양과 자연스러운 감정의 표출에서 음악이 나온다. 청각적 완성도 보다는 자기 한을 흘려보내는 것에 집중한다고 할까? 그러고 보니 이것이 청각적 완성도의 핵심인 것 같다"고 말했다.

그 관람객에게 김순기가 존 케이지와 만난 일화를 들려줬다. 존 케이지로부터 자신의 곡을 단소로 연주해달라는 부탁을 받은 김순기는 "어떻게 실현해야 할 지 모르니 좀 가르쳐달라"고 말했고, 존 케이지는 김순기에게 "청중을 잊어버릴 수 있느냐"고 물었다. 김순기는 "그것이 내가 음악에서 할 수 있는 유일한 재주"라고 답했다.

그 관람객은 그런 일화가 있었다는 것에 신기해하고 놀라면서 "자신은 거문고를 연주할 때 관람객이 자신의 표정을 어떻게 생각할지 두려워서 집중을 잘 못할 때도 있었는데 '청중을 잊을 정도로 자신에게 몰두했는가'라는 질문을 무대를 마치고 나서 스스로 해봐야겠다"고 말하면서 고마워했다. 낯선 사람 앞에서 좀처럼 개인적인 이야기를 하지 않던 사람들이 해설을 듣고 작품과 연관 지어 자신의 경험과 생각을 말해줄 때 무척 반갑고 보람을 느낀다. 작품을 매개로 관람객과 대

화를 나눌 수 있는 건 도슨트의 특권이자 보람이다.

도슨트 일기, 간절하고 성실하게

도슨트로 첫발을 내딛으면서 설렘과 함께 '내가 해보고 싶었던 도슨트가 생각만큼 사랑스럽지 않으면 어떡하지?'라는 막연한 두려움이 있었다. 자신을 돌아보는 데 역시 일기만한 게 없다.

'도슨트 일기'는 내가 도슨트 활동을 시작한 2016년 12월부터 현재까지 전시해설을 한 날의 단상, 관람객과의 에피소드, 작품에 얽힌 이야기를 블로그에 자유롭게 기록한 것이다. 전시해설을 한 날은 하루도 빼놓지 않고 일기를 썼다. 정 쓸 말이 없는 날에는 '오늘은 별로 쓸 말이 없다. 일기 끝'이라는 말이라도 썼다. 일종의 강박이라고 해도 할 말은 없다.

280여 편의 도슨트 일기를 쓰는 동안 도슨트로서 느끼는 고민을 스스로에게 털어놓으며 마음을 다잡을 수 있었다. 해당 전시의 도슨트로 선발되면 학예사 교육, 학예사 현장 투어, 스크립트 제출, 시연 등의 과정을 거쳐 실제 해설에 투입되는데, 리허설 전에 완성도 있는 스크립트를 제출할 수 있다면 더할 나위 없이 좋겠지만, 실상은 그렇지 못하다. 대부분 미완성의 스크립트로 해설을 시작하기 마련이다.

도슨트 일기를 쓰면서 관람객의 반응이나 질문, 전시를 통해 새롭게 다가오는 것을 토대로 스크립트를 보완할 수 있었다. 이를 바탕으로 그날 만나는 관람객에게 바다에서 갓 잡아 올린 싱싱한 생선을 회

로 떠서 상에 올리는 심정으로 해설에 조금이라도 변화를 주려고 노력
했다. 어떤 관람객이 처음 만나는 도슨트가 나일지도 모른다는 생각을
하면 준비를 소홀히 할 수 없다. 작가의 최근 인터뷰나 뉴스를 검색해
새로 반영할 사항이 있는지 검토하며 스크립트를 업데이트하다 보면
아이러니하게도 전시가 끝날 때쯤 가장 완성도 있는 스크립트가 나오
는 것을 경험했다. 해설할 때 반영하지 못한 작품에 대한 나의 해석을
일기에 정리하며 작품 보는 눈을 키울 수 있었다.

어떤 날은 의욕만큼 해설이 따라주지 않는 것에 대한 당혹스러운 마
음을 토로하기도 하고, 사소한 실수에도 괴로워하며 부족한 나를 탓하
기도 했다. 하지만 일기를 쓰면서 나를 객관화하고 다음 해설을 할 수
있는 힘을 얻었다. 도슨트 일기를 읽고 내가 어떤 사람인지 궁금해서
내가 언제 해설을 하는지 문의한 후 전시장을 방문한 관람객도 여럿
있었다.

국립현대미술관 서울에서 2018년《최정화 - 꽃, 숲》전을 해설할 때
의 일이다. 미술관에 갔는데 동료 도슨트가 내게 "선생님 혹시 블로그
하세요? 제 해설을 들은 관람객이 해설 마치고 제게 다가와 혹시 블로
그 하느냐고 물어보시던데, 아마 선생님 얘기하는 것 같았어요"라고
말했다. 그 말을 전해 듣고 내심 기뻤다. 간혹 해설을 마치고 내 이름을
궁금해하거나 다음에 또 언제 하냐고 물어보는 관람객을 만날 때와 같
은 기분이다. 누군가가 궁금해하는 사람이 되는 건 기분 좋은 일이다.

한 관람객은 도슨트 일기에 댓글로 내가 해설하는 날 전시장을 방
문하겠다고 약속하고 전시장을 찾았다. 해설 후 반갑게 인사를 나누고

밥을 같이 먹으면서 전시에 대해 못다 한 이야기를 나눴다. 블로그 이웃을 전시장에서 대면하는 일이 종종 있는데, 대체로 처음 보는 사이인데도 오래된 친구처럼 말이 잘 통한다. 현장에서 관람객과 즉각적인 소통을 하면 좋겠지만, 대부분의 관람객은 처음 보는 사람 앞에서 자신의 의견을 말하기 주저한다. 도슨트 일기는 전시장에서 만나지 못한 사람들과 전시나 작품에 대한 대화를 이어가는 창구가 되기도 한다.

2018년 수원시립미술관에서 열린 《금하는 것을 금하라》전에서 정은영 작가의 영상 작품 〈정동의 막〉(2013)을 해설하면서 관람객으로부터 질문을 받았다.

"1950년대 인기를 끌었던 여성국극이 왜 쇠퇴하게 되었나요?"

여성국극은 우리 현대사에서 짧고 굵게 빛났다가 지금은 사라진 연극 장르다. 판소리에 뿌리를 두고 있으며, 출연진이 모두 여성인 것이 특징이다. 여성국극이 인기를 끌게 되기까지의 과정은 알겠는데 왜 쇠퇴하게 되었는지에 대해 명쾌한 답변을 할 수 없었다.

"영화가 등장하면서 시대의 흐름을 따라가지 못해 더 이상 대중의 호응을 얻지 못했다"는 정도의 답변만 할 수 있었다. 소 잃고 외양간 고치는 격으로 나중에 자료를 조사해 여성국극이 쇠퇴하는 과정을 일기에 정리를 해두었다. 혹시라도 그 질문을 한 관람객이 봤으면 하는 바람도 있었다. 그런데 그 글에 한 분이 다음과 같이 댓글을 달았다.

"여성국극은 당시 아이돌을 능가하는 인기를 끌었다. 쇠퇴에는 여러

원인이 있겠지만 당시 정부가 국악 보존에서 여성국극보다는 남성 위주의 판소리를 전통 예술로서 더 비중을 두고 다룬 것도 들 수 있다. 국립극장에 가면 판소리 대가의 동상이 있고, 판소리 예술인들의 육성에도 애쓰는 것을 볼 수 있는데 그에 비하면 상대적으로 여성국극은 소외됐다."

정말 설득력 있는 의견이다. 관람객에게 진작 이렇게 답변했으면 얼마나 좋았을까. 아쉬우면서도, 이제라도 제대로 알게 되어 천만다행이라고 생각했다. 관람객의 질문으로 해설의 미흡한 부분을 발견하고, 스크립트를 보완하는 과정을 거치다 보면 해설이 좀 더 탄탄해지는 것을 느낀다.

2018년 수원시립미술관에서 열렸던 《권용택, 새벽의 몸짓》 전의 연계 프로그램으로 〈작가와의 대화〉가 진행됐는데, 그 내용을 도슨트 일기에 정리했다. 그 글에 권용택 작가를 '새벽이 깨어나듯 성실한 작가'라고 표현한 한 분의 댓글이 달렸다. 작가를 세 번 만난 경험에 의하면 그 표현이 정말 적확하다고 생각했다. 작가가 중학교 미술부에서 야외 스케치를 할 때부터의 그 성실함이 바탕이 됐는지 모르겠다. 시기별로 작품 경향이 바뀌어도 일관되게 자연을 매개로 인간의 진솔한 삶을 표현하는 건 변함없다.

서정적인 사실주의에서 민중 미술, 현장 미술로 이어지며 최근에는 시간과 역사를 초월해 자연과 인간이 화면에서 하나로 만나는 작업으로 확장됐다. 장르와 형식, 재료와 기법은 달라도 한결 같이 그 속에 이

야기를 담아내고 있다. 미술이 삶과 분리된 것이 아니라 시대와 소통하고 공동체에 기여하는 것이라는 작가의 철학을 다시 느낄 수 있는 자리였다. 시기별로 다른 작가의 조형언어를 '몸짓'으로 표현한 점도 맘에 들었다. 그 글을 읽은 권용택 작가가 멋진 소개와 관심에 감사하다는 댓글을 남겼다. 이럴 땐 도슨트로서 작가와 관람객과의 가교 역할을 한 것 같아 뿌듯하다.

도슨트 일기에는 웃지 못할 해프닝도 담겼다. 국립현대미술관 과천관에서 《젊은 모색 2019 : 액체 유리 바다》전을 마지막으로 해설하는 날이었다. 12시 해설에 부부 관람객이 왔는데, 남편이 입구에서부터 질문이 많았다. '액체 유리 바다'라는 주제를 정해놓고 작가들을 선정한 것이냐는 심도 있는 질문을 해서 분명 해설을 들을 의향이 있다고 생각했다. 그런데 그분은 안성석을 지나 김지영, 이은새 작가 방에 이르렀을 때 아내의 옆구리를 툭 치며 "이제 그만 가자"고 했고, 눈을 반짝이며 듣던 아내는 아쉬운 눈길로 발을 질질 끌며 남편을 뒤따라 가버렸다. 관람객이 한 명이라도 남아 있으면 해설 도중 가는 분들을 신경 쓰지 않지만, 부부가 가버리자 홀로 남겨진 나는 전시장을 지키는 선생님들의 애처로운 눈빛을 홀로 감내해야 했다. 그 어색하고 황당한 느낌이 지금도 온몸에 달라붙는다. 마지막 해설이 10분 만에 종료됐다. 《젊은 모색 2019 : 액체 유리 바다》를 이렇게 '임팩트' 있게 떠나보내게 될 줄 정말 몰랐다.

해설을 덜어내고 질문을 채우다

코로나로 인해 도슨트 활동을 하지 못하는 동안 전시해설에 목말라 하는 내 자신을 돌아보며 내가 그 일을 얼마나 좋아했었는지 확인할 수 있었다. 도슨트 활동을 쉬는 동안 코로나 이후의 전시해설이 어떻게 달라질 수 있을지 끊임없이 고민했다. 다시 해설을 하게 된다면 힘을 좀 빼고 관람객과 함께 작품을 감상한다는 기분으로 하고 싶다는 생각도 들었다.

시간의 제약도 생겼다. 이전에는 해설을 45~50분 했었는데, 코로나 직후 전시해설이 재개될 당시 해설 시간이 30분으로 줄면서 뭔가 변화가 필요했다. 도슨트 입장에서는 스크립트 한 줄이 정말 소중하지만, 실제 해설에서 스크립트대로 말한다 한들 그것이 관람객의 머릿속으로 순간이동을 하는 것도 아니고, 팩트로 꽉 찬 해설이 오히려 관람객의 피로도를 높일 수도 있겠다는 생각이 들었다. 그보다는 같이 작품을 보면서 이야기 나누는 방식이 된다면 시간이 줄더라도 관람객에게는 더 기억에 남는 경험이 될 수 있을 것이라고 생각하니 스크립트를 과감하게 덜어낼 수 있었다. 덜어낸 부분을 '좋은 질문'으로 채우면 좋겠다는 생각도 들었다.

국립현대미술관 서울관에서 열렸던 《아이 웨이웨이: 인간미래》전의 해설을 맡으면서 질문거리를 떠올렸다. 아이 웨이웨이의 사진 연작 〈원근법 연구, 1995-2011〉(2014)는 작가가 각 도시의 유적이나 랜드마크를 배경으로 보란 듯이 손가락 욕을 날린 작품이다. 전시 기자간담

회 때 어느 기자가 작가에게 한 질문을 관람객에게 던져 보기로 했다.

"작가가 만약 한국에서 이 작업을 한다면 어디에서 할 것 같나요?"

가벼운 질문이었지만 현장 분위기는 결코 가볍지 않았다. 질문 후 대체로 침묵이 흘렀고, 간혹 "청와대" 또는 "DMZ"라는 대답을 들었을 뿐이다. 표현의 자유가 보장된다는 대한민국에서도 사람들은 자신의 머릿속에 떠오르는 장소를 좀처럼 입 밖에 내지 않았다. 지금 생각해 보니 그 질문은 작가의 작품만큼이나 도발적이었다.

"저렇게 손가락 욕을 하는 것을 예술로 볼 수 없어요. 작가가 기분 내
키는 대로 한 거죠."

한 관람객의 대답에 나도 내 의견을 제시했다.

"작가가 도착한 도시에서 즉흥적으로 제작한 것이고, 따로 계획한 것
이 아니라고 했으니까 기분 내키는 대로 한 것이라는 의견도 일리가
있습니다. 작품을 너무 무겁게 해석하기 보다 견고한 권위를 향해 날
린 가벼운 장난 정도로 봐도 좋을 것 같아요."

아이 웨이웨이의 〈난민 모티브의 도자기 기둥〉(2017)을 감상하면서 든 생각도 관람객과 나누었다. 루마니아 조각가 콘스탄틴 브랑쿠시의

〈무한주〉를 떠올리게 하는 이 작품은 언뜻 보면 중국 명·청 시대의 도자기처럼 화려하고 장식적으로 보인다. 이 청화백자는 중국 도자기 생산의 중심지인 징더전(景德鎭)에서 제작된 것이다. 도자기의 형태, 스타일, 유약 처리 방법 등 도자기의 품질은 명·청시대 생산된 최고 품질의 도자기와 맞먹을 정도로 뛰어나지만 자세히 보면 도자기에 전통적인 문양 대신 난민을 모티브로 한 그림이 그려져 있다.

그림은 전쟁, 폐허, 여정, 바다를 건너, 난민 수용소, 시위라는 6가지 주제로 이루어져 있으며 전쟁으로 폐허가 된 땅을 떠날 수밖에 없었던 사람들이 겪어야 하는 험한 여정과 고난이 대나무 마디처럼 각인돼 있다. 작가는 왜 최고급 도자기의 형식을 빌려 난민의 위기를 다루었을까? 도자기는 중국을 대표하는 물품이고, 사치품이자 기호품이기도 하다. 우리가 보통 도자기를 감상할 때 도자기의 자태나 색, 문양 등을 유심히 관찰한다. 그런데 이 도자기는 그렇게 편한 마음으로 감상할 수 없다.

과거의 역사와 문화유산으로 현재를 폭로하는 것은 아이 웨이웨이가 자주 쓰는 방법이다. 〈옥의〉(2015)에서도 그랬고, 〈검은 샹들리에〉(2017-2021)도 마찬가지다. 이런 작품을 보면 난민에 관한 작가의 관심이 집요하다는 것을 알 수 있다. 난민 문제가 작가 자신과 맞닿아 있기 때문이다. 1957년 베이징에서 출생한 작가는 중국 서부 사막지역인 신장을 거쳐, 미국 뉴욕, 독일 베를린, 영국 캠브리지에 이어 지금은 포르투갈 리스본에 살고 있다. 작가야말로 이동을 멈추지 않는 난민 중의 난민이다.

아이 웨이웨이의 작업이 사람들의 기억에 강렬하게 남는 이유는 시각적인 조형미와 완결성도 있지만 예술을 대하는 그의 태도에 사람들이 공감하기 때문이 아닐까 한다.

"나의 태도와 삶의 방식이 가장 중요한 예술이라 생각한다."
"예술가란 어떤 마음가짐, 사물을 바라보는 방식을 지닌 사람이다. 이제 무언가를 만들어내는 사람을 지칭하지 않는다."

작가의 말을 들으면 그 예술 세계를 조금 더 이해할 수 있을 것 같다. 현장에서 당초 생각한 만큼 활발히 소통이 일어나지 않았지만 관람객에게 생각할 거리를 던져준 것만으로도 의미가 있다고 생각한다. 해설을 들은 관람객이 작가 또는 특정한 작품과 관련된 자신만의 연결고리를 밝힐 수 있다면 좋겠지만, 마음에 묻어두기만 해도 괜찮다. 전시해설을 하며, 질문을 통해 관람객이 겉으로 보이는 것보다 조금 더 깊이 들어가 전시를 둘러싼 다양한 것에 고민할 수 있도록 돕는 것이 기쁘고 즐거웠다.

2021년 수원시립미술관에서 《어윈 올라프: 완전한 순간-불완전한 세계》를 해설할 때는 관람객과의 즉각적인 소통이 이루어지기도 했다.

"17세기에는 영상이 없어서 그림으로 움직임을 보여주어야 했습니다. 그림 속 여성은 양말을 신고 외출 준비를 하는 걸까요 아니면 외

출하고 돌아와서 양말을 벗으려고 하는 걸까요?"

"외출하고 돌아와서요."

"왜 그렇게 생각하시나요?"

"다리에 양말 자국이 선명하게 남아 있어요."

해설 중 얀 하빅스 스텐의 〈단장 중인 여인〉(1655~1660)을 보며 관람객과 대화를 나눴다. 난 단지 이야기를 이끌어내느라 질문을 던진 건데, 관람객의 눈은 나보다 더 예리했다.

17세기 네덜란드 회화와 어윈 올라프의 사진을 견주어 보면 시대를 뛰어넘어 화가나 사진가나 같은 고민을 한다는 걸 알 수 있다. 그것은 바로 '어떤 이야기를 할 것인가?' 그리고 '생각이나 감정의 상태를 어떻게 시각화할 것인가?'라는 것이다. 모든 예술가가 직면한 명제다.

전시 제목 《완전한 순간 - 불완전한 세계》는 어윈 올라프의 작업을 함축적으로 잘 담아냈다. 어윈 올라프는 불합리하고 모순으로 가득 찬 현실을 세심하게 연출한 완전한 순간으로 표현한다. 현실을 있는 그대로 포착하는 것이 아니라, 작가의 상상이 반영된 완전한 순간을 회화 같은 사진으로 만드는 것이다. 실재하는 것을 바탕으로 작가의 상상력이 덧입혀진 이미지는 현실을 대변하면서도 허구를 만들어낸다. 그렇다면 작가가 세심하게 연출한 이미지는 사실일까, 아니면 허구일까? 어윈 올라프를 해설하는 내내 관람객에게 던진 질문이다.

예술엔 정답이 없다

"수학과 달리 예술엔 여러 개의 정답이 있어서 좋다."

영화 〈내셔널 갤러리〉에서 한 도슨트의 대사 중에 이런 말이 나왔다. 뻔해 보이는 그 말이 무척 반가웠다. 미술 작품을 감상하는 가장 좋은 방법은 아무런 선입견 없이, 아무 지식 없이 자신만의 시각으로 작품을 바라보고 그 다음 지식을 빌려 다시 보는 것이다. 전시해설을 하며 사람들이 작품을 감상할 때 '내가 본 느낌이 틀린 게 아닐까' 하는 두려움을 갖고 있다는 것을 알게 됐다.

영화나 공연에 비해 그림을 감상하는 시간은 매우 짧다. 도슨트는 바로 그 순간을 포착해 이야기를 전달하는 사람이다. 관람객이 오감을 동원해 상상력을 자극할 수 있도록 유도해야 한다. 작품이 나와 어떤 관련을 맺고 있는지 찾는 것은 관람객의 몫이지만, 도슨트는 최소한 관람객이 스스로 작품을 음미할 수 있는 곳까지 안내해야 한다. 피상적으로 보이는 것보다 조금 더 깊이 들어가 전시 또는 작품을 둘러싼 다양한 것들에 대해 고민할 수 있도록 도와주려고 한다.

도슨트가 된 지 9년 째에 접어든다. 전시해설을 하면 할수록 작품보다 작가에 대한 이야기를 많이 하게 된다. 일반적인 관계에서도 그 사람에 대해 잘 알고 있으면, 그가 하는 행동이 이해되는 경우가 많다. 작가가 그 작업을 할 수밖에 없었던 상황이나 배경에 집중하면 작품이 통째로 다가온다. 작품보다 사람에 대한 이해가 먼저다.

수많은 다른 해석이 가능한 작품이 좋은 작품이라고 믿는다. 그러려면 미술작품과 자기자신을 연관지어야 하는데, 대부분의 관람객은 미술작품에서 자신의 모습을 보는 걸 불편해하는 것 같다. 그냥 자신과는 상관없는 무엇이기를 바란다. 자신의 경험을 이야기해주는 관람객을 만나면 여전히 반가울 것 같다. 관람객과 답이 없는 질문으로 대화하게 될 날을 꿈꾼다.

전시를 더 재미있고 깊게 볼 수 있도록 안내하는 데 전시 기록이 큰 몫을 담당했다. 스스로 포장할 필요도, 의무적으로 게시물을 올릴 필요도 없이 오로지 즐거움을 동력으로 블로그를 업데이트 할 수 있었다. 너무 진지하게 쓰지 않아도 되니 글이 슬슬 풀렸고, 때로는 생각이 꼬리에 꼬리를 물어 긴 글이 되기도 했다. 꾸준히 글을 올리다보니 2021년 9월 온라인 포털에서 선정하는 공연·전시 분야 '이달의 블로그'에 선정되기도 했다.

이제는 기록하는 것까지 마쳐야 전시 관람이 마무리된 것 같다. 예전엔 미술에 대한 나의 얄팍한 밑천이 드러나는 것 같아서 전시 리뷰에 개인적인 감상을 쓰는 것이 두려웠다. 지금은 내 생각을 거리낌 없이 쓸 만큼 마음에도 근육이 붙었다. 기억이 모여 기록이 되고, 기록해야 기억한다.

도슨트가 추천하는 유용한 참고 도서

◆ 미술사적으로 참고할 책

『게이트웨이 미술사』(2017), 데브라 J 드위트·랠프 M 라만·M. 캐스린 실즈 저 , 조주연·남선우·성지은 역, 이봄

『T.A.B.U.L.A 현대미술의 여섯 가지 키워드』(2017), 오시안 워드 저, 이슬기 역, 그레파이트온 핑크

『예술이 궁금하다』(2004), 마거릿 P. 매틴 저, 윤자정 역, 현실문화연구

『발칙한 현대미술사』(2014), 윌 곰퍼츠 저, 김세진 역, 알에이치코리아

『한국미술 1900-2020』(2021), 국립현대미술관

『1945년 이후 한국 현대미술』(2020), 김영나 저, 미진사

◆ 교육적 측면으로 참고할 책

『미술관 교육』(2020), 리카 버넘·엘리엇 카이키 저, 한주연·류지영 역, 다빈치

『미술감상』(2018), 류지영 저, 교육과학사

『미술감상 제대로 하기』(2021), 호라코시 게이 저, 하영은 역, 시그마북스

『지식의 미술관』(2009), 이주헌 저, 아트북스

『태도가 작품이 될 때』(2019), 박보나 저, 바다출판사

『요즘 미술은 진짜 모르겠더라』(2023), 정서연 저, 21세기북스

『우리미술 감상수업』(2021), 류재만·고홍규·박효진·이지혜·이현경 저, 교육과학사

◆ 도슨트가 직접 쓴 책

『처음 가는 미술관 유혹하는 한국미술가들』(2019), 김재희 저, 벗나래

『미술관을 빌려드립니다: 프랑스』(2022), 이창용 저, 더블북

『미술관에 가고 싶어졌습니다(애호가가 되고 싶은 당신을 위한 미술관 수업)』(2024), 김찬용 저, 땡스B

『미술관 도슨트가 알려주는 전시 스크립트 쓰기』(2024), 김인아 저, 초록비책공방

한주연은 20년 넘게 삼성문화재단의 호암미술관과 호암갤러리, 리움미술관에서 미술관 교육자로 활동했으며 도슨트와 자원봉사를 통한 미술관의 공공성 실천과 평생학습에 관심을 가지고 연구 중이다. 특히 전국 미술관들의 도슨트들을 대상으로 강의와 멘토링을 하면서 전시해설은 미술관의 가장 기본적인 교육이자 미술관 해석정책이 바탕이 되어야 한다고 믿는다.

미술관
도스트를 위한 멘토링

한주연
삼성문화재단 헤리티지팀 팀장

내가 도스트와 처음 인연을 맺게 된 것은 큐레이터로 일하던 직장을 그만두고 삼성문화재단이 운영하는 호암갤러리의 에듀케이터로 합류하면서부터였다. 미술 교육 전공자가 아니었기 때문에 어린이 프로그램이나 학교 교사와 협력을 하기 위해서는 업무 파악의 시간이 필요했고 초짜 에듀케이터인 내가 투입되어 바로 진행할 수 있는 프로그램이 도스트 교육이었다.

호암갤러리에는 15명 내외 규모의 도스트 조직이 있었는데 전업주부와 대학생, 초등교사로 구성된 자원봉사 조직이었다. 전업주부는 대부분 자녀를 대학까지 보낸 중년의 여성들로 그 가운데에는 미술을 전공한 사람들도 더러 있었다.

대학생과 대학원생 도스트는 직장으로서의 미술관을 탐색하기 위해 참여하는 경우가 많았고, 초등학교 교사들은 아이들에게 전시를 소개하는 일에 관심을 두고 있었다. 현재는 교육대학에서도 미술관 교육

전공을 개설하고 있지만 당시 초등학교 교사들은 미술관 교육을 배우고 실천할 수 있는 기회가 거의 없었다.

호암갤러리는 체계적인 도슨트 운영 시스템을 갖추고 있었는데 여기에는 디자인과 미술 교육을 전공하고 국내 처음으로 에듀케이터라는 이름으로 활동했던 박선혜 연구원의 역할이 컸다. 당시 삼성미술관이라는 이름으로 운영되던 호암갤러리는 미국 구겐하임미술관과 교류하면서 해외 미술관의 조직과 운영 시스템을 적극적으로 적용하려고 노력했고 그러한 작업의 일환으로 1993년 미술관 에듀케이터를 전문직으로 처음 선발했다.

호암갤러리, '도슨트'라는 용어의 첫 등장

'도슨트'라는 용어를 가장 먼저 사용한 것도 호암갤러리였다. 에듀케이터였던 박선혜 연구원은 해설사 대신 도슨트라는 명칭을 사용한 이유에 대해 "도슨트가 해설 외에 전시장 동선 안내, 관람객 교육, 해석 등 다양한 역할을 하게 될 것을 고려해 그 전문성을 부각시키고자 했다"고 논문에서 밝힌 바가 있다.

호암갤러리는 1995년부터 도슨트를 운영하기 시작했는데 나는 2000년에 합류해 도슨트 프로그램 운영을 맡게 됐다. 호암갤러리에서 현대미술과 고미술의 다양한 장르 전시가 열릴 때마다 도슨트들은 새로운 전시에 대한 기대와 함께 그 전시의 내용을 설명할 수 있도록 충분히 공부하여 관람객들에게 지식을 나눌 수 있게 된 것에 대해 큰 자

부심을 가졌다.

나는 기존의 도슨트 스터디와 훈련, 나아가 도슨트들의 실제 활동을 세심하게 관찰하면서 한 사람, 한 사람에게 개별적인 피드백을 하기 시작했다. 이러한 훈련 방식은 삼성인력개발원의 퍼실리테이터 과정에 참여해서 다양한 스킬들을 배운 후 그것을 도슨트 교육과정에 적용하기도 했다.

도슨트들은 전시가 결정되면 5명씩 한 조를 구성해 한 사람씩 작품 설명 연습을 하고 도슨트들끼리 서로 피드백을 했으며 이후 최종 도슨트 리허설을 가졌다. 보통 전시가 끝난 후 도슨트들이 한 자리에 모이는 뒷풀이 자리는 "이번 전시회에서는 이런 점이 좋았다", "저런 관람객이 있었다"는 의견들을 내고 서로 경험을 공유하는 자리여서 꽤 의미가 있었다. 나는 전시가 끝난 다음보다는 전시 중간에 이런 좋은 의견들을 공유할 수 있으면 좋겠다는 생각에 도슨트 평가 모임을 전시기간 중간으로 옮겨 진행했으며 함께 나눈 경험을 진행 중인 전시에 즉각 반영할 수 있도록 했다. 도슨트나 에듀케이터 모두 열정을 갖고 일에 깊이 빠져 있던 시기였다.

인터넷을 통해 호암갤러리 도슨트 온라인 커뮤니티를 운영하면서 도슨트들과 좀 더 인간적으로 가까워질 수 있었으며 도슨트들은 삼삼오오 모여 전시를 보거나 여행을 가기도 했다. 모든 것이 자발적으로 이루어지는, 그야말로 더할 나위 없이 완벽한 자원봉사 커뮤니티 활동이었다.

호암갤러리 도슨트들의 탄탄한 전시해설에 대한 입소문이 나면서

도슨트라는 존재에 대해서 관람객들도 관심을 갖기 시작했다. 도슨트 활동이 신문 지면에 종종 소개되었고 미술관에는 도슨트를 하겠다는 신청자들의 리스트가 계속 쌓였다.

호암갤러리의 도슨트 교육과정이 궁금하다며 광주비엔날레, 서울시립미술관, 사립미술관협회 등 여러 기관에서 내게 강의를 부탁해왔다. 2000년대 초반만 해도 어떻게 하면 전시해설을 잘할 수 있는지를 주제로 한 강의 요청이 주를 이뤘지만 이후 자원봉사자의 마인드나 도슨트의 태도 등에 대한 강의 요청이 늘어났고 최근에는 도슨트의 스크립트 작성과 작품감상법 등으로 점점 그 주체가 세분화되고 있음을 느끼고 있다.

미술관의 발전과 함께 확대되는 도슨트 교육

지난 20여년 간 국립현대미술관을 포함해서 광주, 대구, 창원, 김해, 제주 등 지역의 여러 공립미술관에서 도슨트 관련 강의를 하며 전국의 수많은 도슨트들을 직접 만날 수 있었다. 처음에는 기관 협조 차원에서 강의를 했지만 이후에는 휴가를 내 돕기도 하고, 한편으로는 자원봉사 도슨트들이다보니 나 역시 자원봉사로 참여하기도 했다.

미술관 교육 담당자로서 어쩌다 도슨트 양성 전문가가 되었을까. 그것은 아마도 우리나라의 미술관의 발전 과정과 연결되는 자연스러운 현상이지 않았을까 싶다.

국내 미술관의 발전 과정을 보면 초기 사립미술관들의 역할을 빼놓

고 이야기할 수 없다. 호암미술관, 선재미술관, 금호미술관, 성곡미술관 등 1980년대부터 본격적으로 등장하기 시작한 사립미술관들이 현대미술의 트렌드와 작가들을 국내에 적극적으로 소개하면서 사립미술관 전성시대를 열었다.

1991년 해외여행 자유화 이전까지 국내 관람객들은 최신 현대미술을 직접 감상할 기회가 거의 없었기 때문에 현대미술에 관심을 가지는 사람들에게 도슨트의 전시해설 문화는 미술관의 기본적인 관람객 교육과 서비스로 주목을 받기 시작했다.

1990년대 후반 IMF 외환위기로 한국 경제가 어려워지면서 사립미술관들의 활약이 다소 주춤해진 반면, 지방 자치단체들이 주도하는 지역 공립미술관들이 속속 등장하면서 새로운 흐름을 만들어냈다.

서울시립미술관(2002)을 비롯, 경기도미술관(2006), 대구미술관(2011) 등 2000년대에 들어 새롭게 건립된 공립미술관들은 지역사회에서 예술 감상 기회를 넓히기 위해 도슨트 양성 과정을 잇달아 도입했으며 이를 통해 교양 교육과 관람객 서비스 강화라는 두 마리 토끼잡이에 나섰다.

최근 도슨트에 대한 인지도가 상당히 높아지고 있고 양성기관도 늘어나고 있지만 도슨트 양성 과정을 살펴보면 여전히 아쉬움이 있다. 기본적인 교육 기간이 짧기 때문에 도슨트의 개인적인 노력과 역량이 전시해설의 수준과 방식을 좌우하는 경우가 많기 때문이다.

도슨트 커뮤니티의 역사가 곧 미술관의 역사

미술관 도슨트 활동에 참여하는 사람들의 동기는 크게 두 가지다. 하나는 미술에 대한 관심, 또 다른 하나는 배움이다. 관람객과 교류하는 활동을 사회에 대한 기여라고 한다면 좀 더 큰 의미의 학습이라고도 할 수 있다.

집단 내의 학습은 고립된 상태에서 혼자 하는 것이 아니라 자신을 둘러싼 환경과의 상호작용을 통해 이루어진다. 미술관을 평생학습기관으로 생각한다면 도슨트는 미술관에서 가장 영향력 있는 학습공동체 중 하나라고 할 수 있다.

일부 미술관에서는 도슨트 운영 업무를 행정직군 담당자에게 맡기거나 미술관에서 가장 막내뻘 큐레이터에게 맡기는 경우가 있다. 자원봉사 활동으로 미술관에서 진행하는 다른 활동에 비해 상대적으로 비중이 낮은 업무라는 생각을 갖고 있기 때문에 나타나는 현상이다.

하지만 수많은 도슨트를 만나고 또 도슨트 양성 과정에 참여하면서 미술관에서 도슨트 운영보다 더 기본적이면서 중요한 교육활동이 또 있을까라는 생각을 하게 된다. 도슨트 커뮤니티의 역사는 곧 미술관의 역사가 될 수 있고, 이들의 활동은 미술관의 수준을 보여주는 잣대가 될 수 있다.

따라서 도슨트 담당자는 미술관의 가이드라인을 지킬 수 있는 범위에서 도슨트에 대한 자율권을 최대한 보장하면서 이들의 커뮤니티가 활성화될 수 있도록 지원해야 한다.

나는 운 좋게도 20년 전, 지금과 달리 에듀케이터의 가이드라인이 필요 없을 정도로 학습에 대한 열정, 관람객에 대한 따스함, 미술관 규율에 대한 존중을 보여주는 분들과 만났다. 함께 만들어가는 커뮤니티였기 때문에 결속력도 강했고 소속감을 느낄 수 있었다.

당시 초등학교 교사로서 도슨트 자원봉사 활동에 참여했던 권혁송 선생님은 주말이면 강화도, 석모도, 심지어 백령도에 발령을 받아 아이들을 가르쳤으나 주말이면 2~3시간이 걸리는 이동시간에도 불구하고 리움미술관에 와서 활동을 할 정도로 도슨트에 대한 애정과 열정이 깊었다. 내가 박사과정에 있으며 선생님을 인터뷰했을 때 직접 하신 그 말이 지금도 잊히지 않을 정도로 인상적이어서 강의 때마다 새롭게 시작하는 도슨트들에게 그 말을 전한다.

"교사로서 만나는 사람들의 범위는 상당히 좁습니다. 맨날 그 이야기가 그 이야기죠. 아이들과 동료 교사, 기껏해야 학부모 정도였는데 요즘에는 학부모와도 만날 일이 별로 없습니다. 여기서 만나는 사람들은 대학생부터 할아버지까지 너무 다양하고 이해타산을 따지는 관계가 아니라서 얼마나 재미있는지 모릅니다. **같은 일을 같이 좋아서 하니 만나면 정말 즐겁습니다. 만난다는 것 자체가요.**"

도슨트는 큐레이터의 강의나 전시자료를 통해 작품에 대해서 학습할 뿐 아니라 학습공동체에 기반해 동료 도슨트들과 멘토링을 주고받으며 서로를 통해 배우게 된다. 선후배 도슨트들과의 만남에서 더 큰

배움을 가질 수 있다면서 이러한 관계 형성이 잘 되어 있는 미술관을 선호하는 도슨트들도 있다. 장년 세대와 젊은 세대, 직장인과 학생 등 전공과 살아온 배경이 다른 사람들이 함께 공부하고, 나이와 성별, 지역, 살아온 배경이 다른 다양한 사람들과 만나고 이야기를 나누는 경험이 쌓이면서 결국 도슨트 자신도 놀라운 변화를 경험하게 된다.

자원봉사로서 경험하는 예술 향유와 시각의 변화

이러한 활동을 통해 자신이 파악하지 못하던 자신의 또 다른 모습을 발견하는 기회를 갖게 되고 반성과 성찰이라는 과정을 통해 다시 개인적인 삶의 활력으로 이어지게 된다. 미술관 도슨트 활동을 하는 한 초등교사는 인터뷰를 통해서 다음과 같은 소감을 밝혔다.

"도슨트 활동을 하면서 말투를 바꿔야겠다는 생각을 했어요. 어휘도 부족하다고 느꼈죠. 관람객 앞에 서면 나이, 학력, 경험 등을 모르는 상태에서 설명을 하니까 겸손해져요. 나의 부족함을 알고 긴장도 되고. 교사 생활을 어느 정도 하면 교실 안에서는 내 마음대로 할 수 있으니 독재자가 될 수도 있거든요. 이런 배움이 좋았어요."

도슨트 활동을 하게 되면 교육 과정을 통해 미술 관련 공부를 하게 되고, 관람객과 직접 만나서 전시를 해설하면서 때로는 질문을 하고 그들의 의견을 들으면서 가치관의 변화를 경험하게 된다. 또 그런 과정을 통

해서 다른 사람들을 이해하는 폭이 넓어지며, 생활의 활력을 얻는 등 삶의 모든 영역에서 큰 변화를 경험하게 된다.

여러 미술관에서 동시에 활동하는 도슨트들도 있는데 미술에 대한 관심이 높을수록 이러한 활동에 더욱 적극적이다. 도슨트를 하나의 경력처럼 생각하며 점점 더 규모가 큰 미술관으로 활동을 옮기는 도슨트들도 간혹있지만 이는 자원봉사로서의 의미를 살리는 활동이라고 보기 어렵다. 도슨트 커뮤니티의 특성을 고려하면 도슨트 양성 과정도 이론 강의에 집중하기보다 워크숍이나 그룹별 스터디 형태로 설계할 필요가 있다.

현재는 도슨트 커뮤니티가 미술관 내부 조직으로 구성되어 담당 큐레이터가 운영을 전적으로 지원하고 있지만 앞으로 도슨트 문화가 자리잡고 이들의 커뮤니티가 단단해진다면 미술관 밖 별도 조직으로 존재하며 미술관과 협력적인 관계로 운영될 수도 있을 것이다.

해외 유명 미술관들은 이미 도슨트 커뮤니티가 자율적인 별도 조직으로 운영될 수 있도록 지원하고 있으며 이들의 존재가 곧 미술관의 후원과도 직접적으로 연결된다. 우리나라의 경우 미술관들이 도슨트 조직에 대해 교육과 훈련에만 초점을 맞추고 있다보니 도슨트들이 미술관의 이해관계자이자 핵심적인 커뮤니티로서 영향력 있는 활동을 해나가는 데 한계가 있다.

미국에서는 박물관 자원봉사자협회가 있어 도슨트를 비롯한 자원봉사자들이 이 협회를 통해 박큰 물관 및 미술관과 유기적으로 연계되어 활동하고 있다. 또한 메트로폴리탄미술관 같은 규모가 큰 미술관에

서는 장기적으로 도슨트를 교육하고 활동할 수 있도록 재교육과 함께 체계적으로 관리를 하고 있다.

우리나라 미술관들은 아직도 '도슨트' 제도의 운영을 선발과 모집, 자원봉사라는 틀에서만 바라보고 있는데 이에 대한 고민이 필요할 것으로 보인다. 미술관의 교육적인 측면에 집중해 자원봉사 형태로 도슨트를 운영할 것인지, 미술관의 홍보와 마케팅을 위해서 유급 도슨트를 선발할 것인지에 대해서도 미술관 상황에 따라 새롭게 정리를 할 필요가 있다.

자원봉사 도슨트와 직업 도슨트

도슨트Docent는 라틴어 동사 'docere(가르치다)'의 부정사 형태로 로마의 정치가이자 웅변가인 키케로Cicero가 기원전 55년에 쓴 수사학 책인 『De Oratore』에 처음 등장한 것으로 알려져 있으며 유럽이나 미국의 대학에서 교수는 아니지만 한 분야의 전문성을 가지고 가르치는 강사를 일컫는 말로도 사용되었다. 흥미로운 것은 보스턴미술관에서 도슨트 문화가 정착되기 전 전시를 설명하는 역할을 했던 사람들이 대부분 대학강사들이었다는 점이다.

많은 미술관들이 도슨트를 자원봉사로 운영을 하다보니 '도슨트는 곧 자원봉사'라는 생각을 먼저 떠올리게 되지만 도슨트가 처음부터 자원봉사 형태로 진행됐던 것은 아니다. 미국의 경우 대도시 이외의 지역에서 미술관을 운영하는 과정에서 지역에 애정을 가지고 미술관에

기여하려는 사람들을 전시해설에 참여시키면서 자원봉사 도슨트가 확대됐으며 이런 형태가 우리나라에도 도입되면서 자원봉사 형태로 운영되었다.

하지만 최근 예술의 전당이나 세종문화회관 등 전시장을 대관하여 유명한 해외 작품들을 국내에 소개하는 기획사들이 유급으로 도슨트를 운영하면서 자원봉사 도슨트 외에 직업 도슨트도 크게 늘고 있다.

직업 도슨트들은 전문성을 강조하며 준비기간이 짧은 전시에 투입되는 경우가 많다. 특히 이런 전시회 중에는 유명 작가의 전시회가 많으며 작가의 일대기에 대한 스토리텔링에 강점을 가진 직업 도슨트들이 두각을 나타내는 경우가 많다. 자원봉사 도슨트의 경우 대부분 미술관에 소속되어 있으므로 전시의 가이드라인을 따르면서 최대한 객관적으로 작품에 대한 정보를 제공하며 지역사회 발전에 기여하고자 한다는 점에서 차이가 있다.

도슨트 활동에 대해서는 최근 박물관학, 예술경영, 교육학 등 많은 영역에서 연구과제로 주목받고 있다. 자원봉사 도슨트든 직업 도슨트든 도슨트 문화가 확대될수록 고민해야 하는 부분이 있다. 바로 작품에 대한 해설 능력, 더 나아가서 미술의 해석에 대한 전문성이다. 미술관 교육 관계자들은 미술관 프로그램 중 가장 핵심적인 활동으로 도슨트 전시해설을 꼽으면서 이 활동을 미술관 교육의 기본으로 인식하고 있다.

도슨트 양성 과정의 변화 필요성

미국 코네티컷 대학교의 로빈 그르니에[Robin S. Grenier교수는 "전 세계 박물관의 88%가 도슨트 투어를 운영하여 관람객의 경험에 긍정적 영향을 주고 있다"고 한다. 로빈 그르니에 교수가 15명의 노련한 도슨트를 대상으로 심층 인터뷰와 전문가 토론을 진행하고 그 내용을 분석한 결과, 경험이 많고 능숙한 도슨트들은 주제에 대한 분명한 지식, 소통 기술, 풍부한 경험, 융통성, 열정과 헌신, 유머 감각과 같은 특징을 갖고 있는 것으로 나타났다. 그르니에 교수는 도슨트의 역량 개발에 있어서도 이러한 특성을 고려하여 훈련할 것을 추천했다.

시카고대학에서 박물관학을 연구했던 리사 로버츠Lisa Roberts 역시 자신의 책 『지식에서 내러티브로From Knowledge to Narrative』에서 "박물관에서의 교육은 관람객을 가르치는 것이 아니라 각 개별 관람객이 자신에게 의미 있는 방법으로 박물관을 활용할 수 있도록 돕는 것"이라고 말했다.

미술관 교육 담당자들은 도슨트 양성 과정을 보다 효율적이면서도 미술관과 도슨트 모두에게 의미있게 만들어 나가야 한다. 미술 감상을 위한 이론 교육은 물론, 다양한 관람객을 이해하고 소통할 수 있도록 하는 교육도 필요하다. 도슨트 활동이 관람객에 대한 일방적인 설명이 아니라 서로 소통하는 방식으로 진행될 수 있도록 하기 위해서는 관람객의 다양한 경험과 관련된 의미 있는 질문을 통해 관람객의 생각을 이끌어내는 것이 중요하다.

미술관 도슨트는 단순히 미술 작품을 해설하는 수준을 높이는 차원을 넘어 작품을 바라보는 관점을 관람객과 공유하면서 그 속에서 삶을 더 풍요롭게 누릴 수 있게 이끌 수 있어야 한다. 도슨트가 되고 싶다면 단순히 좋아하는 미술 공부를 조금 더 깊이 해보겠다는 개인적인 꿈만으로는 부족하다. 자신이 공부한 것을 다른 사람들과 나누고 지역사회와 미래세대를 위한 문화예술 접근성에 기여하겠다는 공공의 꿈을 함께 갖고 있어야 한다.

도슨트는 교사도, 큐레이터도, 에듀케이터도 아니지만 그 모든 전문성을 포괄할 수 있는 미술관의 매개자로서 역할을 하고 있다. 나는 오랫동안 도슨트의 성장과 확산을 지켜보았기에 도슨트의 역할이 얼마나 중요한지 새삼 느끼면서 도슨트들이 활동을 더 잘할 수 있는 기반이 마련되기를 바라고 또 응원한다. 미술관과 관람객을 연결하는 역할을 하는 미술관 도슨트들이 앞으로도 더욱 든든한 '고리'가 되어주었으면 하는 바람이다.

도슨트가 되고 싶다면

미술관은 크게 국립미술관과 각 지역마다 있는 공립미술관, 개인이나 기업이 설립한 사립미술관으로 구분이 되는데 미술관마다 도슨트 운영 방식 다르다.

국립현대미술관은 1년에 1회 정도 도슨트를 희망하는 25세 이상 성인을 대상으로 양성 프로그램을 운영한다. 미술관에서 도슨트 모집을 할 때 지원서를 작성하면 1차 서류전형, 2차 면접을 통해 선발한 도슨트들을 교육한 후 서울관, 과천관, 덕수궁관에 배치하여 활동을 할 수 있도록 한다. 교육은 보통 10회 정도로 구성되며 도슨트 활동을 위한 기초이론과 실무교육과정을 제공한다.

공립미술관 중 **서울시립미술관**은 서소문본관과 북서울미술관에서 각각 도슨트를 운영하고 있으며 20세 이상 성인을 대상으로 홀수년 하반기마다 도슨트를 모집한다. 미술사와 미술비평, 전시 등을 교육한 후 1차 필기시험과 2차 실기시험 모두 합격해야 도슨트로 활동할 수 있다. 도슨트를 위한 별도의 카페를 운영하면서 정보를 공유하고 있으며 현재 200명 정도의 도슨트들이 활동 중이다. **경기도미술관**은 현대미술을 중심으로 문화자원봉사자 양성을 하고 있으며 '수요클럽'이라는 이름으로 심화된 교육과 참여의 기회를 제공하고 있으며 이 외에도 국립아시아문화전당, 광주시립미술관, 부산시립미술관, 경남도립미술관 등 지역마다의 **공립미술관**들은 대부분 도슨트를 운영하고 있다.

다양한 **사립미술관**에서도 도슨트 교육이 이루어지고 있으며 도슨트 양성과정 참여자에게는 전문가의 강의와 현장 교육, 도슨트 간담회나 워크숍을 제공하고, 미술관 무료 관람 및 전시에 대하여 학습할 수 있는 자료들을 제공한다. 자원봉사 활동에 대한 확인서를 발급해주며 자원봉사 포털인 1365와 연계하여 활동시간을 인정받을 수 있도록 하고 있다. 최근에는 평생학습센터에서도 도슨트 양성과정을 운영하기도 하는데, 미술관과 별개로 전시기획사의 전시를 설명하는 직업 도슨트들도 활발하게 활동하고 있다. 직업 도슨트들은 미술을 전공하거나 심화된 학습을 한 사람들이 별도의 양성과정이 아닌 집중된 개인학습을 통해 활동하고 있어 자원봉사 도슨트와는 다른 방식으로 운영되고 있다.

2부

에듀케이터,
관람객과 예술을 잇다

정은정은 예술가와 작품이 있는 곳에서 일하고 싶어 대구미술관에서 일하게 되었다. 그 곳에서 예술가, 관람자와 함께 만들어 낸 일들이 서로에게 긍정적인 변화를 준다는 것을 알게 된 후 여럿이 함께하는 일에 관심이 더욱 높아졌다. 참여자 중심의 활동과 경험을 통한 배움의 힘을 믿는다. 2022년부터 부산광역시교육청 학예연구사로서 부산교육역사관 개관 준비를 했으며, 지금은 배움의 의미와 가치를 매개로 관객과 함께할 새로운 일을 구상 중이다.

내가 주인공이 되는 미술관

정은정

부산광역시교육청 부산교육역사관 학예연구사

"내게 예술은 익숙한 놀이 같은 것이었다. 미술관과 시민의 가교 역할
을 위해 노력하며, 미술관 교육을 통해 참여자들이 서로 소통하고 스
스로를 발견하면서 성장하는 모습을 바라볼 때 에듀케이터로서의 삶
에 무한한 행복을 느낀다."

언젠가부터 나를 소개하는 글에 빠지지 않고 등장하는 내용이다. 어
린 시절부터 미술관 관람이 익숙했고, 어른이 되어서는 예술가와 함께
일하고 싶다는 생각에 미술관에서 일하는 사람이 되었다. 나는 미술관
교육을 기획하고 운영하는 10년차 에듀케이터다. 미술관과 작품을 통
해 느꼈던 감정을 많은 사람에게 공유하고 싶다는 생각에 에듀케이터
가 되었다.

에듀케이터는 미술관에서 이루어지는 모든 교육을 기획하고 운영
하며, 관리, 평가하는 사람이다. 미술관에서 생성되는 모든 콘텐츠를

더 많은 관람객, 혹은 잠재적 관람객이 접하고 이해할 수 있도록 돕는다. 작품 감상을 돕기 위한 프로그램을 마련하거나 특정 대상에 따른 맞춤형 교육을 개발하기도 한다. 어린이, 청소년, 시니어, 도슨트, 미술 분야에서 일하고 싶어하는 준비생들을 포함해 많은 사람들에게 폭넓은 교육의 기회를 제공하기 위해 노력하고 있다. 대중의 접근성을 높이고 미술관과 관람객을 연결하기 위해 교육은 물론, 셀프 가이드나 전시 연계 활동지 등을 제작한다.

특히 내가 몸담았던 미술관은 지자체가 운영하는 공립미술관으로 미술관이 지니는 공공성에 대해 늘 고민해왔다. 어떻게 하면 관람객을 미술관 깊숙이 끌어들일 수 있을까. 미술관에서 제공하는 프로그램에 한 번 참여하면, 그것이 두 번, 세 번이 되면서 미술관에 대한 마음의 벽을 허물고 편안한 마음으로 시각예술을 감상할 수 있게 되길 바랐다. 짧은 일정으로 운영되는 교육 프로그램이 대부분이지만 반복적이고 지속적으로 참여하면서 미술관을 스스로 즐기는 관람객이 되었으면 했다.

지난 시간을 되돌아보니 나는 '판(板)'을 만드는 사람이었다. '판'이란 어떤 일이 일어난 자리, 또는 어떤 일이 진행되는 분야를 뜻한다. 그 판에 참여했던 사람들이 함께 성장하고 변화하는 모습을 보면서 판을 벌인 사람으로서 행복을 만끽하며 가끔은 내 감정을 주체하지 못할 때도 있었다. 일하는 것을 좋아하고 일에서 행복을 느끼지만 그 어떤 행복보다도 내가 벌인 판에서 참여자들과 함께 즐길 때 가장 큰 행복을 느꼈다. 내가 만든 판에서 참여자들은 모두 주인공이었다. 각자의 위

치와 관점에서 자신의 역할을 제대로 수행할 수 있다면 누구나 자신의 삶에서 주인공이 될 수 있지 않을까.

어린이 예술가를 만나다

미술관 교육에서 가장 인기 있는 교육은 어린이를 대상으로 한 교육이다. 어린이 교육의 경우 직접 교육에 참여하는 대상은 어린이이지만 참여를 결정하는 것은 보호자라는 특징이 있다. 이 때문에 미술관의 특성을 살린 다양한 교육 접근 방법에 대해 고민이 많았다.

미술관은 대중의 시선으로 보면 전시 공간이 있는 백화점 문화센터나 아트센터와 크게 다르지 않으며, 그곳에서도 교육이 이루어지기 때문에 잠재적인 경쟁관계라고 할 수 있다. 그러나 미술관은 '소장품'과 '예술가'라는 독특한 차별점을 갖고 있기 때문에 교육을 통해 그 차이를 나누고 싶었다.

어린이들에게 직접 질문을 던지고 답을 얻어 보기로 했다. 소장품과 어린이가 만난다면? 예술가와 어린이가 만난다면? 과연 어떤 일이 일어날까. 예술가와 작품을 마주한 어린이들이 자신들의 생각을 자유롭게 표현할 수 있는 환경을 만들기로 했다. 이런 고민에서 시작된 것이 바로 〈악동뮤지엄〉이다. 공모를 통한 국고보조금으로 시작하면서 예상보다 판이 커졌다. 그렇게 시작된 판의 주인공은 '어린이'이다.

2019년부터 2021년까지 진행한 체험형 교육 프로그램 〈악동뮤지엄〉은 어린이가 예술가와 동등한 위치에서 프로그램을 주도적으로 이

끌어가는 판이다. 어린이는 연간 10회 이상 예술가와 지속적으로 만나면서 자신의 생각을 다양한 방식을 통해 시각 예술로 표현했다.

"예술이 뭐라고 생각해?"

2019년 〈악동뮤지엄〉 프로그램이 끝나갈 무렵, 어린이들에게 질문을 던졌다. 어린이들은 각자의 경험으로 예술에 대한 자신의 생각을 표현했다. 그중 한 어린이의 답이 아주 인상적이었다.

"예술은 비다. 왜냐하면 어떤 땐 촉촉하게 마음을 달래주니까."

미술관 전시 경험이 있는 청년 예술가들 중에서 〈악동뮤지엄〉을 함께 이끌어갈 예술가들을 선택했다. 작품의 소재나 내용, 표현 방법에서 어린이와 교감이 가능한 예술가들로 우선 후보군을 정하고 마지막으로 인터뷰를 통해 어린이들과 대화를 나누어 본 경험이나 어린이들과 함께 작업하는 것에 대한 견해를 들어봤다.

이 프로그램에서 예술가의 가장 중요한 역할은 어린이와 끊임없이 소통하며 그들의 이야기에 귀 기울이는 것이다. "어린이의 세계를 믿는다"라는 큰 주제 아래 예술가(어른)는 어린이들이 예술적인 의미를 탐색하고 그것을 표현할 수 있도록 지지해주길 원했다. 어린이와 어른 간의 소통에서는 신뢰가 무엇보다도 중요하다.

일반적으로 미술관에서 이루어지는 교육 프로그램은 교육과정이

상세하게 정해져 있다. 예를 들면 당시 대구미술관에서 진행했던 〈청소년 진로 체험 교육〉의 경우, 전체 운영시간 100분, 프로그램 소개 5분, 도입을 위한 직업 탐방 15분 등 분 단위로 전체 교육일정을 미리 준비했다. 하지만 〈악동뮤지엄〉은 달랐다. 몇 가지 기준만 정해둔 채, 모든 결정권을 어린이에게 주었다.

예술가와 운영진이 선택한 기준은 세 가지였다. 첫째, 함께한 예술가만이 할 수 있는 활동, 둘째, 미술관이라는 장소적 특수성을 살릴 수 있는 활동, 셋째, 스스로 적극적인 태도로 참여할 수 있는 어린이의 선발이었다.

보호자의 선택에 의해 프로그램에 참여하는 경우가 많은 만큼 지치지 않고 꾸준히 참여할 수 있는 어린이들을 선택하는 것이 중요했다. 처음엔 보호자의 손에 이끌려오지만, 흥미를 잃고 참여하기 싫어하면 보호자는 더 이상 어린이를 데리고 프로그램에 참여하지 않는다. 예술가와 자신의 생각을 소통하기 위해서는 그만큼 어린이의 의사 표현이 중요했다.

어린이와 예술가의 소통을 통해 창작물을 만들고 마지막에는 그것을 전시하는 것까지 기획했다. 또한 표현 활동부터 전시 개최와 개막식을 준비하는 모든 과정에 이르기까지 어린이의 의견이 가능한 한 실현될 수 있도록 했다. 혹시라도 어린이의 결정에 따라 전시를 진행할 수 없는 상황이 되면, 일방적으로 결정하지 않고 어린이에게 상황을 설명하고 다른 방안을 함께 고민했다.

2020년 〈악동뮤지엄〉 프로그램에서는 예술가의 작품을 매개로 어

린이가 예술가와 함께 이야기를 만들고 〈우리 안에 우리〉라는 제목으로 영화를 만들었는데, 그 과정에서 완성도를 높이고 싶은 부분에서 어린이들은 전문적인 도움을 필요로 했다. 애니메이션 감독이 필요하니 초청해 달라는 어린이의 요청도 있었다. 현실적으로 어려운 일이었다. 난감했지만 어린이들에게 예산 문제까지 설명하며 현실적인 대화를 나눈 끝에 결국 타협점을 찾아, 예술가와 운영진의 도움으로 어려움을 해결할 수 있었다.

〈악동뮤지엄〉은 결과보다 과정 중심으로 운영되었으며 자율적인 활동으로 어린이들의 세계가 잘 드러날 수 있도록 했다. 표현 방법을 가르쳐 주거나 메시지를 전달하는 것이 아니라 실패를 하든, 성공을 하든 어린이들이 스스로 선택하고 결정하게 했다. 이러한 과정을 거치면서 어린이 예술가들은 미술관이 자신의 이야기를 들어주는 곳이라고 인식하게 되었다. 어린이들에게 미술관은 더 이상 낯선 공간이 아니었다.

"악동뮤지엄은 우리의 이야기를 들어줘요. 맞다, 틀리다를 말하지 않아요."

2020년 프로그램에 참여했던 한 어린이가 인터뷰에서 남긴 말이다. 어린이들은 자신이 존중받는 존재임을 인식하고 있었다. 〈악동뮤지엄〉은 어린이가 주체가 된다는 것도 의미있지만 그보다는 어른과 어린이가 동등한 위치에서 서로 존중하고 배려하며, 화합하고 소통한다는 것에 더 큰 의미를 두고 있다.

프로그램을 진행하면서 미래 세대 어린이들이 과연 얼마나 존중받고 있는지 생각하게 되었다. 그래서였을까. 국고보조금 사업으로 2년간의 프로그램을 모두 마친 2021년 봄, 예술가와 함께 하는 프로그램이 언제 시작되느냐는 문의를 많이 받았다.

국고보조금 없이 이같은 형태의 프로그램을 진행하기에 무리가 있어 담당자로서도 많은 고민을 했다. 코로나도 점점 심각해지고 있는 상황이었다. 하지만 고심 끝에 비대면 방식으로라도 프로그램을 진행하기로 했다. 어린이는 마땅히 존중받아야 하는 존재라는 거시적인 사명감 때문은 아니었다. 그보다 더 우선순위에 두고 생각했던 것은 예술가와 어린이의 교감이었다.

〈악동뮤지엄〉은 예술가나 미술관 담당자가 기획한 방향대로 움직이는 프로그램이 아니다. 예술가의 질문에 반응하고, 되묻는 과정을 반복하며 서로의 의견을 조율하고 다른 사람의 생각을 존중하면서 만들어 나가는 판이다.

2021년 비대면으로 진행된 〈악동뮤지엄〉은 부모 세대의 어린이 시절 소통 문화인 우편(편지)과 어린이에게 익숙한 모바일 소셜 매체(네이버 밴드)를 활용해, 느리지만 긴밀하게 소통하는 방식으로 운영되었다. 느리고 답답한 점도 있었지만, 과거엔 이러한 상황이 당연했을 것이라고 생각하며 프로그램을 이어나갔다. 실물은 편지로 주고받고, 소통은 밴드를 활용한 라이브 방송이나 커뮤니티를 활용했다. 이러한 과정 또한 어린이들에게는 생소한 경험이었다.

비대면이었지만 어린이들에게 예술가를 만나는 일은 마치 TV에서

만 보던 연예인을 마주하는 것 같은 신기한 경험이었다. 모니터 너머, 우편함 너머에 자신의 이야기를 들어주고 그것에 답해주는 예술가(어른)가 있다는 것에 흥미로워하고 한편으로 고마워했다.

예상하지 못했던 아쉬움도 있었다. 실시간으로 진행되는 빠른 소통에 익숙해진 탓일까. 개인마다 우편물을 주고받는 시간이 다르다보니 예상했던 것보다 일정이 늘어지고, 실물과 텍스트로만 소통하다보니 진행이 원활하지 못한 부분도 있었다. 어린이든 어른이든, 화면 너머의 소통에는 답답함이 있게 마련이다. 코로나가 점점 심해지며 결국 만나지 못하고 전시도 할 수 없었다. 결국 마지막 미션을 주고받으며 인사말을 남기고 2021년 〈악동뮤지엄〉은 종료되었다.

2021년 한해 동안 프로그램에 참여한 어린이는 164명으로 2019년부터 참여한 어린이들을 모두 합하면 400명이 넘는다. 숫자보다 중요한 것은 마지막까지 참여해 준 어린이 예술가들이다. 참여한 어린이들에게 고마웠고 담당자로서 어린이들에게 미안하기도 했다.

무리한 진행이었다는 생각에 힘들어하고 있을 때 어려운 시간들을 이끌어온 운영진에게 고마운 마음을 전하는 이들이 있었다. 이것이 내가 판을 멈출 수 없게 만드는 힘이기도 하다. 적어도 이들은 미술관으로부터의 경험을 기억하고 있을 테니까.

인터넷 방송을 시작하다

두 번째 소개할 판은 자원봉사자라는 이름으로 함께 프로그램을 기

획하고 진행하는 시민들의 이야기이다. 대구미술관에는 다양한 영역의 자원봉사자들이 있다. 전시해설을 하는 도슨트, SNS를 통해 미술관 홍보 업무를 도와주는 마케터즈가 대표적이다. 이들은 대부분 미술에 관심이 있거나 자신의 취미생활인 미술 감상을 통해 다른 사람들과 교류하고, 자신이 가진 역량을 사회에 환원하고자 봉사활동에 참여한다. 도슨트가 관람객이 이해하기 쉽도록 전시의 기획 의도나 작가, 작품에 대해 이야기를 해주는 스토리텔러에 가깝다면 마케터즈는 SNS 채널을 중심으로 사진이나 짧은 글들로 전시를 소개하고 전시와 관련한 다양한 정보를 전달하는 역할을 한다.

내가 근무하던 당시 대구미술관은 1년에 평균 9회 기획전을 진행했는데 도슨트들은 전시해설을 위해 짧게는 2주에서 길게는 1개월 정도 공부를 하고, 평균 3개월 정도 전시해설을 했다. 도슨트들은 관람객의 관람 시간을 고려해서 정해진 시간과 동선에 따라 특정 작품을 소개하다 보니 준비한 시간에 비해 자신들의 역량을 발휘할 수 있는 시간이 짧아 언제나 아쉬움을 가졌다. 나는 미술관을 좋아하는 역량 있는 그들이 자신들의 역량을 더 크게 발휘할 수 있는 판이 있었으면 하는 생각을 늘 갖게 됐다.

"팟캐스트 한번 해보면 어때요?"

자원봉사자 운영 담당자로서 이들과 정기적으로 모임을 갖고 있었는데 어느 날 한 자원봉사자로부터 새로운 아이디어가 하나 나왔다.

방송에 대해서 아는 사람이 아무도 없는데 과연 팟캐스트라는 것이 가능할까 의문이었다.

마침 2017년 2월 대구미술관에서 《스코어_나, 너, 그, 그녀{의}》 기획 전시가 예정되어 있었다. 일상과 밀접하게 연관되는 음악과 미술의 균형과 조화를 통해서 예술이 우리의 삶에 어떤 역할을 하는지 발견할 수 있는 음악과 미술의 콜라보레이션 전시이기도 했다.

음악과 미술의 협력 전시를 관람객에게 보다 쉽게 전하기 위해 새로운 접근이 필요했다. 음악은 장르가 다양해 대중성이 강하고 관람객에게 더 직접적으로 다가갈 수 있을지 모른다는 생각에 음악을 활용한 전시 연계 프로그램 '인터넷 음악방송' 팟캐스트를 해보기로 했다. 모험적인 시도였다.

"라디오에서 사연을 소개하고, 관련한 음악을 신청받아 들려주는 것처럼, 예술 작품을 매개로 떠오르는 음악을 들려주면 어떨까. 그런데 요즘, 보이는 라디오도 하던데. 이왕이면 귀로만 듣지 말고 인터넷 방송은 어떨까. 그렇다면 음악, 소리와 관련한 작품을 보며 떠오른 다른 작품을 보여주며 이야기를 나눌 수도 있겠는데?"

자원봉사자와의 이야기가 어느새 실현 가능한 현실이 되어가고 있었다. 그렇게 시작된 〈대구미술관 친구들 쇼〉. 미술관을 사랑하고 지지하는 도슨트와 마케터즈들은 스스로 주인공이 되어 기꺼이 '대구미술관 친구들'이 되어주었다. 그들은 프로듀서, 구성작가, 촬영감독 등 각

자의 역할을 맡아 프로그램을 함께 기획하고 내용을 구성해 방송을 진행하기로 했다.

참여자 가운데 방송을 전공했거나 본업이 방송과 관련된 일을 해본 사람은 아무도 없었다. 요즘이야 1인 크리에이터나 1인 방송인이 흔해졌지만, 2017년 당시를 떠올려 보면 공립미술관에서 전문가가 아닌 아마추어 자원봉사자와 인터넷 방송을 하는 것이 결코 쉽게 생각할 수 있는 일은 아니었다.

자원봉사자들은 새로운 시도와 도전에 거침이 없었다. 모르는 것도 많았지만 이리저리 부딪혀가며 인터넷을 찾아보고, 방송 관련 분야에서 일하는 사람을 수소문해서 물어보고, 직접 실험해 보면서 하나 하나씩 문제를 해결해 나갔다.

세심하게 관람객의 시선과 대중의 관점에서 방송 콘텐츠를 준비했다. 예를 들면 전시를 준비한 큐레이터의 이야기를 듣기 보다는 전시를 관람한 자원봉사자들이 전시에 참여한 작가나 작품에 대해 이야기하는 방식이었다.

진행자가 감상한 느낌이나 생각을 전달하며 전시 소개도 하고, 작가의 인터뷰 동영상을 함께 보며, 관람객의 입장에서 전시에 대해 이야기를 나누었다. 마치 TV 프로그램에서 방송 패널들이 사전에 촬영된 화면을 보며 함께 이야기 나누는 것 같은 구성도 있었다.

미술 전문가의 해석을 그대로 전달하기보다 미술을 잘 모르는 관람자 중심으로 방송을 하고 싶었다. 어떻게 하면 미술관을 즐길 수 있는지 서로 이야기를 나누기도 하고 미술관이 재미없는 사람들의 이야기

를 들어주기도 했다. 가끔은 전시에 참여한 작가나 큐레이터를 초대해 관람객 입장에서 그들에게 궁금한 것을 질문하기도 했다. 전문가는 대중에게 다가가기 위해 노력하고, 비전문가인 대중은 미술관을 즐기기 위한 다양한 방법을 찾아볼 수 있는 시간이었다.

〈대구미술관 친구들 쇼〉는 2017년 《스코어_나, 너, 그, 그녀{의}》전시 연계 프로그램으로 시작하여 시민들과 함께 운영하는 상설프로그램으로 자리잡았다.

미술관을 진정으로 좋아하는 사람들이 모여 관람자들의 흥미를 자극하는 콘텐츠를 만들어보려고 무척 노력했다. 비록 대단한 파급력을 가진 프로그램은 아니었지만 미술관 방문을 고민하는 잠재적 관람객들을 위해 유튜브 라이브 방송과 동영상 콘텐츠, 인스타그램 등 다양한 채널을 통해 미술관 관람을 즐길 수 있는 내용들을 올렸다. 하지만 자원봉사자들이 운영하다보니 시간이 지남에 따라 참여 구성원들이 변화하면서 프로그램을 지속하기 어려워 현재는 잠정 중단된 상황으로 아쉬움이 남는다.

미술관을 진심으로 좋아하는 사람들이 모여 만든 〈대구미술관 친구들 쇼〉는 관람객들에게 미술관의 다양한 측면을 소개하고 상호 교류할 수 있는 기회를 제공했다. 미술관을 좋아하는 이들에게는 흥미로운 경험을 선사하며, 미술관 관람 문화에 대한 관심을 공유하는 역할로도 활용되었다. '대구미술관 친구들'의 활동으로 잠재적 관람객들이 미술관을 조금 더 가깝게 느낄 수 있지 않았을까?

도슨트와 함께 작품을 말하다

새로운 전시가 시작될 때마다 담당 큐레이터와 작가가 진행하는 교육을 마련하고, 전시와 관련한 평론, 전시기획서를 공유하여 도슨트들이 스스로 공부할 수 있는 시간을 제공한다. 이후 각자의 전시해설 원고를 서로에게 공유하며 스터디를 하는데 이 시간에 도슨트는 각자가 생각한 동선을 공유하고, 전시해설 내용과 구성을 의논한다.

예를 들어 한 명의 도슨트가 자신의 동선을 이야기하면, 각자가 의견을 내는 방식이다. 또 전시가 시작되는 입구에서 어떤 접근으로 전시해설을 시작하면 좋을지 의견을 내며 자유 토론이 이루어진다. 전시 특성에 따라 전시해설 구성이 달라질 수 있기 때문이다.

도슨트 운영 담당자로서 나는 도슨트들이 자신의 역량을 충분히 발휘해서 전시해설을 할 수 있었으면 했다. 그래서 스터디 시간에도 진행자가 많은 이야기를 하기보다 도슨트들이 서로 질문하고 답하고 토론하며 작가와 전시에 대해 더 많은 이야기를 나누도록 했다.

전시해설 원고를 사전에 암기해 일방적으로 정보를 전달하는 방식이 아니라 잘 숙지된 내용을 바탕으로 관람객과 호흡하며 편안하게 감상을 나눌 수 있기를 바랐다. 봉사활동을 위해서 이렇게까지 해야 하느냐고 생각하는 사람들이 있을지도 모르겠다. 하지만 도슨트와 도슨트 운영 담당자 사이에 쌓인 서로 간의 신뢰가 관람객들에게 고스란히 전달된다고 생각된다.

"이제 툭 치면 술술 나오는데 전시가 끝났어요."

도슨트는 미술관이 좋아서, 그냥 좋아서도 아니고 너무 좋아서, 자신이 작품을 통해 느낀 감상들을 다른 사람들과 나누고 싶어서, 자원봉사로 미술관을 찾은 사람들이다. 어떻게 해서든 자신의 재능을 갈고닦아 미술관에 도움이 되는 일을 만들려고 한다.

3개월간의 전시해설을 준비하며 공부하고, 끝난 후에는 자신을 되돌아보며 함께 성장하는 시간을 보냈다. 하지만 담당자로서 그들로부터 아쉬운 말을 들을 때도 많았다.

도슨트들은 미술관과 관람객을 이어주는 중요한 사람들이다. 이들과 이야기를 나누면서 운영 담당자로서 자연스러운 고민들이 생겨났다. 조금씩 성장해 나가고 매번 대충하지 않는 그들을 보니 덩달아 아쉬운 마음이 들었다. 준비하고 노력한 시간들에 비해 미술관 일정에 정해진 도슨트 운영시간이 너무 짧게 느껴졌다.

나는 도슨트들에게 일방적으로 정보를 전달하는 오디오 가이드와 달라야 한다고 강조하며 관람객과 소통하길 권했다. 그렇지만 현실적으로 질문과 대화가 오가게 되면 소요시간을 맞추기 어렵다. 리뷰 시간이 되면 이러저러한 한탄만 쏟아진다.

"관람객들과 서로 대화를 주고받고 싶은데 미술관에 대한 지식의 정도나 성향, 연령대가 모두 달라 분위기를 만드는 것도 쉽지 않아요."

욕심은 있으나 시도하기 어려울 수밖에. 도슨트는 정해진 시간에 맞춘 전시해설을 준비하기 위해 많은 시간을 들여 노력한다. 나는 이왕 공부하고 습득한 도슨트의 역량을 관람객과 호흡할 수 있는 또 다른 판에 대해 생각하게 되었다.

고민이 거듭되면서 도슨트와 함께 프로그램을 기획해야겠다는 생각이 들었다. 정해진 도슨트 운영시간을 벗어나 조금 더 자유롭게 이야기 나누며 전시를 관람하고, 작품을 감상하는 시간이 길어진다면 어떨까. 정해진 시간에 전시장을 투어하는 것에서 벗어나 관람객과 호흡하며 전시를 감상할 수 있는 시간을 마련해 보기로 했다. 그렇게 도슨트가 직접 프로그램 내용을 구성하고, 진행하는 시간을 마련하게 되었다.

〈도슨트와 함께하는 티타임〉이 그것이다. 이 프로그램의 핵심은 전문가로서의 역할보다는 작품에 대해 조금 더 깊이 공부한 이들이 작품을 조금 더 재미있게 감상하고 싶은 이들과 함께 대화를 나누는 것이다. 도슨트 중에는 미술 전공자도 있지만 역사, 문학, 환경, 교육 등 다양한 전공을 가진 사람들이 많다.

비록 미술을 공부하지 않았지만 작품 감상에 매력을 느껴 미술관 도슨트가 된 이들이다. 각자의 색깔을 가진 도슨트가 서로 공통된 분모, 즉 작가와 작품, 전시를 매개로 관람객을 만나는 것이다.

프로그램 이름에서도 알 수 있듯이 이 시간은 '티타임'이다. 초등학생 자녀를 둔 부모들이 아이 등교 후 집 근처 카페에서 브런치를 즐기며 육아와 학교에 대한 다양한 정보를 공유하는 시간을 편안하게 즐기

거나 영화관에서 영화를 보고 나와서 카페에서 차 한 잔하면서 배우의 연기나 영화의 구성, 연출, 캐스팅까지 언급하며 전문가는 아니지만 서로의 감상평을 나누는 것과 같은 시간이다.

대화를 편안하게 나누기 위해서는 쉬운 주제와 편안한 분위기가 필수다. 그 때문에 공간과 환경, 그날의 분위기가 중요하다. 심리적인 안정감이 필요하다고 할까. 작가와 작품에 대해서 공부가 필요하면, 미술관에서 마련한 〈아티스트 토크〉 혹은 전시 연계 세미나, 강연 등을 찾으면 된다.

그렇지만 궁극적으로 많은 관람객들이 미술관을 쉽고 편안하게 즐길 수 있으려면 감상을 나눌 수 있는 분위기가 형성되어야 한다. 〈도슨트와 함께하는 티타임〉은 그러한 대안으로 출발했다.

자원봉사자인 도슨트와 함께 프로그램을 준비하다보니 담당자는 행정적인 업무와 전체 구성의 방향성만 지원하고 자원봉사자의 이름으로 시민이 기획하고 준비하여 진행하는 프로그램으로 구성하면 좋겠다는 생각이 들었다. 관람객들도 더욱 편안한 분위기에서 대화를 나눌 수 있지 않을까 하는 마음이었다.

일반적으로 미술관에는 전시장 안내를 돕는 자원봉사자가 있다. 그 인력풀까지 모두 합하면 40여 명 정도의 자원봉사자가 있는 셈인데, 〈도슨트와 함께하는 티타임〉 프로그램 취지와 방향을 공유하며 함께 차와 다과를 준비해 줄 사람을 찾았다. 핸드드립 커피를 준비하고 그와 어울리는 디저트를 준비했다. 때에 따라서 차와 곁들이는 간식은 구입하는 경우도 있었지만 가능한 자원봉사자가 함께 준비하는 것을

중심에 두었다. 프로그램을 준비하는 사람과 참여하는 사람 모두가 한 사람의 시민이길 원했다.

그렇게 마련된 시간에 내가 할 수 있는 일은 참여자에게 그 시간을 준비한 이들을 소개하고 취지를 알리는 일이었다. 모두가 함께 만들어 가는 시간이라는 것을 교감하고 싶었다. 다행히 참여자들은 그 분위기를 즐겨 주었다. 함께 이야기 나누는 것도 즐거운데 커피와 간식까지 준비해주니 더할 나위 없다는 반응이었다. 프로그램 말미에 내가 참여한 모든 사람들에게 항상 하는 말이 있다.

"예술적 감성 충만한 하루 되세요."

함께 하는 힘

지금까지 소개한 세 가지 프로그램에는 공통점이 있다. 콘셉트만 있을 뿐 어떻게 흘러갈지 정해진 것이 없다는 것이다. 돌이켜 생각해보니 나는 혼자하는 것보다 여럿이 함께 만들어내는 일을 즐기고, 사람들 속에서 힘을 받고, 또 나누는 사람이다. 내가 만든 판은 미술관에서 만난 사람들과의 교감에서 시작되었다. 사람들과 나눈 이야기들이 나의 필터를 거쳐 새로운 판을 만드는 계기가 되었다. 그리고 함께 판을 구성해 나가는 사람들과 끊임없이 소통했다. 자유롭게 서로의 생각을 이야기하며, 새로운 것을 시도할 수 있도록 판을 만들고 또 그 시도가 잘 실현될 수 있도록 도왔다. 그렇게 함께 만들어나갔다.

미술관과 박물관은 작품과 유물만 있는 곳이 아니다. 새로운 매체들로 관람객을 사로잡고, 작품과 유물을 관람객의 시점에서 이해할 수 있도록 전시연출 방식도 고민해야 한다. 나아가 그것을 즐기고 누릴 수 있는 관람객을 맞이할 준비도 되어 있어야 한다. 나는 미술관을 방문하는 누구나가 스스로 미술관을 즐기는 사람이 되길 바랐다. 그렇게 미술관과 친해지다 보면 취향도 생기고 궁금해지고 그럼 더 깊은 관심을 가지게 되지 않을까? 미술관에서 사람들의 이야기에 귀기울이게 된 것은 아마도 미술관 문턱이 낮아졌으면 하는 바람 때문이었을 것이다. 미술관이 누구에게나 일상 속에서 예술적 감성과 자극을 받고, 새로운 아이디어를 얻을 수 있는 곳이었으면 좋겠다. 그것이 어렵게 느껴지는 사람들이 있다면 그들의 이야기에 귀를 기울일 것이다. 시간이 걸리더라도 그들과 함께 새로운 판을 구상하며 미술관을 누리고 즐기는 기쁨을 나누고 싶다.

미술관 에듀케이터를 위한 학회 및 협회

미술관 에듀케이터가 본인이 맡은 교육 프로그램의 연구결과을 알리고 전문가들로부터 피드백을 받으면서 학술적인 성취를 이룰 수 있는 방법으로는 국내와 해외 관련 행사나 학회에 참여하고 논문을 기고하는 방법이 있다. 아래와 같은 다양한 학회와 국내외 활동이 있으므로 관련 기관의 논문들을 미리 참조할 수 있으며 미술관만 조사하기보다는 보다 폭넓은 관점에서 박물관학, 교육학, 예술경영학을 두루 살펴본다면 최근 이슈와 비슷한 관심사를 가지고 있는 연구자들과 교류할 수 있다.

◆ 한국박물관협회 https://museum.or.kr/2014/
◆ 한국박물관포럼 https://koreamuseumforum.modoo.at/
◆ 한국박물관교육학회 https://www.kmuseumedu.org/
◆ 한국박물관학회 http://www.museumstudies.kr/
◆ 한국예술경영학회 https://www.kartsnet.org/html/
◆ 한국미술교육학회 http://www.kartedu.or.kr/
◆ 조형교육학회 https://www.saek.or.kr/
◆ 한국국제미술교육학회 http://www.kosea-artedu.or.kr/
◆ 국제박물관협회(International Council of Museums) 교육 및 문화실천 위원회(CECA) https://ceca.mini.icom.museum/
◆ 미국박물관연합(Alliance of American Museums) 교육분과 위원회 (EdCom) https://www.aam-us.org/topic/education-interpretation/
◆ 박물관교육 라운드테이블 https://www.museumedu.org/
◆ 영국박물관협회 https://www.museumsassociation.org/
◆ 어린이박물관협회 https://childrensmuseums.org/
◆ 국제미술교육협회 https://www.insea.org/
◆ 미술관해석협회 https://artmuseuminterp.org/

조성희는 어릴적 미대를 가면 다 예술가가 되는줄 알았다. 대학시절 우연찮게 시작한 도슨트 자원봉사를 계기로 미술관에서 쭈욱 일하게 될줄은 상상도 못했다. 해외여행을 가도 뮤지엄만 찾아다녀서 가끔은 이것이 휴가인지 일인지 헷갈릴때도 있지만, 뭣이 중한가, 좋아하는 일을 할수 있다는것에 그저 감사할 뿐이다. 그리고 언제나 새로운 경험에 뛰어드는 것을 주저하지 않는다.

어쩌다,
에듀케이터가 되었을까

조성희

국립아시아문화전당 학예연구사

전 대림문화재단 교육팀장

'나는 어쩌다 에듀케이터가 되었을까?'

가끔 내 자신에게 이런 질문을 던져본다. 생각해보면 어릴 적부터 누군가에게 퍼주기 좋아하는 사람이었다. 무엇이든 만들어 선물하는 것을 좋아했고, 내가 할 수 있는 재능을 남들에게 전달해주는 것도 좋아했다.

중·고등학생 시절에는 복지관이나 교회에서 장애우들을 도와 봉사했고, 대학 시절에는 미술 전공 특기를 살려 보육원에서 아이들에게 그림을 가르치며 기쁨을 느꼈다. 입시학원에서 아이들을 가르치는 것도 늘 즐거운 일이었다. 남을 가르친다는 생각보다 그들에게 도움이 되고, 기쁨을 줄 수 있다는 것에 큰 행복감을 느꼈다. 그런 이유 때문일까. 대학교 4학년 때 우연한 기회로 참여하게 된 국립현대미술관 도슨트 자원봉사 활동은 관람객의 작품 감상에 도움을 줄 수 있다는 것에

엄청난 희열과 보람을 느끼게 해주었다.

미술관에 속해 있다는 것 자체만으로도 좋았고, 내가 알고 있는 지식을 관람객과 공유하고, 그들과 같은 시선으로 작품을 감상하며 보내는 시간이 너무 재미있었다. 고작해야 일주일에 한 번씩 하는 활동이었지만 활동이 있는 날에는 2~3시간씩 일찍 나가서 미리 전시장을 둘러보고, 오늘은 관람객에게 어떤 이야기를 해줄지 고민하고 또 고민했다.

지금 생각해보면, 도슨트 활동을 하면서 관람객과 작품에 대해 소통하고 함께 공감했던 것이 큰 만족감과 뿌듯함을 주었던 것 같다. 사실 그때까지만 해도 미술관 에듀케이터라는 직업에 대해서는 전혀 알지 못했다.

세계 일주 여행에서 배운 에듀케이터로서의 태도

내 인생에서 가장 행복했던 순간, 혹은 인생의 전성기를 하나 꼽으라고 하면 생각나는 시기가 있다. 15년이 지난 지금까지도 가족이 모이면 종종 나오는 추억거리 중 하나가 우리 가족의 세계 일주에 대한 이야기이다. 당시 모든 사업을 중단하고, 세계 일주라는 과감한 결정을 내리신 부모님의 추진력으로 우리 가족은 내 대학졸업 시기에 맞춰 1년 동안 세계를 여행했고, 이 경험을 통해 나 또한 부모님만큼이나 진취적인 성격과 무엇이든 실패하더라도 일단 시도해보고자 하는 적극적인 마인드를 새롭게 가지게 되었다. 특히, 에듀케이터로서 일할 때 어떤 일이든 감사한 마음으로 즐기면서 할 수 있는 태도라든지, 긍정

적인 원동력을 얻을 수 있게 된 것은 모두 이 세계 일주 여행 덕분이었다고 생각한다.

나는 전공이 미술이라서 그런지 내 관심사에 맞춰 세계 곳곳의 뮤지엄이나 비엔날레, 아트페어 등을 중심으로 다녔는데, 그때 세계 곳곳 예술 현장을 직접 느낄 수 있었고, 세계 일주 여행 이후 지금도 매년 꾸준히 해외의 뮤지엄이나 예술 현장을 방문하며 국제적인 안목이나 트렌드 감각을 놓치지 않으려고 노력하고 있다. 물론 이러한 경험들로 학위를 취득하거나 눈에 띄는 커리어가 쌓인 것은 아니었지만, 그보다 더 값진 경험이었던 것은 확실하다. 당시 국제적으로 중요했던 현장 속에 내가 속해 있고, 그것을 보고 경험했다는 것 자체가 매우 흥분되고 재미있었다.

첫 직장이자 놀이터, 국립현대미술관

1년여의 세계 일주 여행을 마치고 돌아온 나는 그제야 발등에 불이 떨어져 취업할 수 있는 직장을 닥치는 대로 찾아보기 시작했다. 그때 눈에 들어왔던 공고가 국립현대미술관의 '작품 해설사 모집'이었다. 당시 '작품 해설사'는 쉽게 말해 '월급 받는 도슨트(?)'같은 자리로 미술관에서 작품을 설명해 주는 직원이었다. 공고를 본 순간, 불과 1년 전 그곳에서 도슨트 자원봉사자로 활동하며 즐거웠던 기억들이 새록새록 떠오르며 심지어 좋아하는 일을 월급까지 받아가며 할 수 있다는 생각에 바로 지원서를 제출했다.

오래 고민할 필요도 없었던 것이 이 자리는 2개월 동안만 일할 단기 계약 직원을 채용하는 것이었는데, '제대로 된 직장을 구하기 전까지 아르바이트 같이 용돈이나 벌어볼까' 하는 마음으로 대수롭지 않게 생각했다. 그 순간의 선택이 지금까지 이어져 이렇게 '에듀케이터'의 길을 걷게 될 줄은 상상도 하지 못했다.

2개월만 일하고 계약 종료가 될 줄 알았던 나의 첫 직장생활은 근 5년이라는 근무기간으로 이어졌고, 이때 나는 국립현대미술관의 명성답게 교과서에서나 볼 수 있을 법한 소장품들과 현대미술 작품들 속에 둘러싸여 자연스럽게 한국 미술사부터 동·서양 미술사에 이르기까지 직접 현장에서 작품들을 마주하며 공부할 수 있었다.

무엇이든 스폰지처럼 흡수하려고 했던 시기였다. 다양한 관람객을 만나며 그들과 소통하는 방법에 대해 배운 것도 정말 큰 소득이었다. 국립현대미술관은 어린이부터 청소년, 노년층까지 관람객이 매우 다양하다. 그런 공간에서 관람객의 눈높이에 맞춰 설명하는 법을 배우고, 그들과 함께 공감하고 소통할 수 있는 방법을 체득했다는 것은 에듀케이터로서 경력을 쌓는 데 매우 중요한 기초 역량이었다. 더불어 어디서도 떨지 않고 프레젠테이션 할 수 있는 담력까지! 이건 돈 주고도 경험하지 못할 나만의 자산이 되었다.

미술관에서의 에듀케이터는 작품과 관람객을 연결하는 다리 역할을 한다. 절대로 일방적이어서는 안된다. 특히 관람객의 시선에서 어떤부분이 작품 감상에 도움이 되는지 파악하고 새로운 관점에서 감상할 수 있는 포인트도 제시할 수 있어야 한다.

에듀케이터로서 첫걸음

국립현대미술관에서의 첫 2년이 도슨트로 일하며 다양한 미술사에 대해 익히고, 관람객과 소통하는 법에 대해 기본기를 닦을 수 있었던 시기였다면, 그 후 3년은 에듀케이터로서 교육 프로그램을 기획하고 실행하며 경력을 더 견고하게 쌓아가는 시간이었다. 확장된 영역에서 전시나 소장품 등과 연계하여 체험 프로그램 및 다양한 교육문화 프로그램들을 기획하고 운영하는 업무는 마치 커리어에 날개를 단 것 같은 느낌이었다.

특히 도슨트로 활동하면서 작품에 대한 기본 지식과 배경을 습득했던 터라, 관람객들이 작품에 대해서 궁금해 할 포인트나 흥미로워할 만한 요소들을 쉽게 잡아 나갈 수 있었고, 이는 프로그램을 기획할 때 매우 도움이 되었다. 감사하게도 기획하는 프로그램들마다 바로 매진이 되거나, 만족도 조사에서도 높은 점수를 받았다. 재방문하는 참여자들도 많아져 재방문했을 때 그들과 반갑게 인사를 나눌 정도가 되었다.

재방문하는 참여자들을 보며 어떻게 하면 더 다양하고 새로운 관점에서 작품 감상하는 방법을 알려줄까, 어떤 체험이 작품을 이해하는데 더 도움을 줄 수 있을까 고민하는 자체가 너무 즐거웠다. 회사를 이렇게 재미있게 다녀도 되나 싶을 정도였다. 첫 직장이었던 국립현대미술관은 흔히들 이야기하는 "월급 받으며 배우고, 하고 싶은 것을 원 없이 실현해볼 수 있는 놀이터 같은 직장"이었다. 그렇게 탄생했던 프로그

램을 몇 가지 소개한다.

첫 번째는 전시와 연계한 교육으로, 전시 참여 작가들과 함께하는 교육 프로그램이다. 실기를 전공해서 그런지 모르겠지만 나는 교육 프로그램을 기획할 때 이론적으로 어려운 접근보다는 최대한 많이 체험하고, 느끼고, 경험할 수 있는 프로그램을 선호했다. 백 번 책을 읽는 것보다 한 번의 경험이 더 강한 인상을 남기지 않던가. 더군다나 관람객들이 작가를 만날 수 있는 기회는 흔치 않기에 작가와 함께 작품을 체험하고, 창작을 같이 해보거나 작품의 일부로 퍼포먼스에 참여하는 등 보다 체험 중심적인 프로그램을 만들었다.

어린이 대상 교육도 어린이만 참여하기보다 부모와 아이가 함께 참여할 수 있도록 프로그램을 만들었는데, 교육이 끝나고 난 후에도 온 가족이 작품 앞에 모여 서로 이야기하고 소통할 수 있도록 하기 위한 것이었다. 아이들이 부모와 함께 작품을 완성해 나갈 때 행복해하던 표정을 잊을 수 없다.

몇 년 동안 교육 프로그램을 운영하다 보니 주기적으로 참여하는 가족들이 종종 있었는데, 그로 인해 본의 아니게 아이들의 성장과정을 함께 지켜보게 되는 경우도 있었다. 가끔 아이들이 먼저 다가와서 인사하거나, 반갑게 아는 척을 해줄 때면 뿌듯한 마음이 들었다. 이런 아이들은 자신이 몇년 전 어떤 교육에 참여했고, 어떤 작품을 감상하고 체험했는지 신나게 설명해준다. 반갑고 고마웠다.

가족이 함께 프로그램에 참여하면서 작품을 중심으로 소통거리를 만들어주고, 함께 미술관에서의 긍정적인 추억을 쌓아주고 싶다는 생

각에 이런 가족 프로그램들을 기획하게 되었다.

두 번째는 〈청소년 도슨트 양성 프로그램〉이다. 나 역시 국립현대미술관 도슨트 출신으로서 앞서 말한 것처럼 도슨트 활동을 하면서 느낀 소속감과 보람, 성취감을 진로를 고민하는 청소년들에게도 느끼게 해 주면 얼마나 좋을까하는 생각에 기획한 프로그램이다. 나도 청소년 때 도슨트 활동을 경험해봤다면 지금과는 또 다른 내가 있었을 수도 있지 않을까하는 생각도 있었다.

국립현대미술관은 이미 오랫동안 자리잡아온 〈성인 도슨트 양성 프로그램〉이 있었는데 이를 단순히 청소년 대상으로 바꾼 것만은 아니었다. 학생이라고 해서 편한 커리큘럼으로 구성하거나, 활동 경력이나 장기 사항으로 채우는 용도로 오남용 되지 않도록 철저하게 관리했으며, 그들이 국립현대미술관을 대표하는 한 명의 도슨트로서 성장하고 활동할 수 있도록 보다 섬세하게 커리큘럼을 다듬는 등 프로그램 운영에 매우 공을 들였다.

〈청소년 도슨트 양성 프로그램〉을 이수한 학생들은 실제로 도슨트 활동 경험이 밑거름 되어 미술대학에 진학하거나 고고학, 예술학 전공 등 관련 분야의 진로를 선택했고, 미대에 진학하고 싶어하는 학생들 사이에서 추천 프로그램으로 소문나서 참여 경쟁률도 점점 높아졌다. 그리고 프로그램을 이수한 청소년 도슨트 동기들끼리 커뮤니티를 만들어 서로의 소식을 전하기도 했다.

마지막으로 소개할 프로그램은 〈아트&런치〉라는 문화 프로그램이다. 2011년 즈음만 해도 서울관이 개관하기 전으로 과천관과 덕수궁관

에서 전시가 이루어지고 있었다. 특히 덕수궁미술관은 '도심 속 자연'의 느낌에 안에 들어가면 뭔가 한 템포 쉬면서 몸과 마음을 차분하게 해주는 공간 같아서 더욱 애정을 가졌던 곳이다. 덕수궁 주변은 높은 빌딩숲에 둘러쌓여 매우 바쁘게 돌아가는 분위기이지만, 덕수궁 안에만 들어오면 마치 시간이 멈춰버린 것 같은 느낌이었다. 나를 포함한 바쁜 현대인들에게도 잠시 힐링할 수 있는, 휴식처 같은 공간이었다.

당시 덕수궁미술관은 관람객 대대수가 노년층으로 지금과는 사뭇 다른 분위기였다. 어린이들이나 단체로 온 학생들도 가끔 있었지만 지금처럼 활발하고 북적북적한 분위기는 아니었다. 좋은 전시는 많았지만 덕수궁미술관에 오려면 덕수궁 입장료와 미술관 입장료를 둘 다 지불해야 한다는 것이 약간의 장벽이었을까? 무료 전시를 하더라도 덕수궁 입장료를 내야 입장이 가능했기 때문에 많은 사람들이 덕수궁 정문 앞에서 머뭇거릴 수밖에 없었다. 또 사무실이 밀집해 있는 도심이라 저녁시간만 되면 직장인들 대부분이 퇴근하고, 덕수궁 주변 또한 매우 한산해졌다.

이런 주변의 여러 요인들 때문에 덕수궁 인근 직장인들이 참여할 수 있는 프로그램을 생각하게 되었고, 대표적으로 만든 프로그램이 바로 〈아트&런치〉라는 프로그램이었다. 프로그램 이름처럼 점심시간에 직장인들이 점심을 먹으며 작품을 감상할 수 있는 프로그램이었다.

점심으로 제공되는 메뉴도 직장인들이 좋아할만한 것으로 나름 고민해서 스타벅스나 파리크라상에서 주문한 샌드위치와 커피를 제공했다. 참여자들은 점심도 먹고, 작품도 감상하고, 전시도 관람할 수 있

는 1석 3조의 효과를 누릴 수 있었다. 지금이야 브런치 프로그램, 점심과 함께하는 프로그램 등이 많이 생겨났지만 당시에는 점심시간에 직장인들을 대상으로 기획한 신선한 프로그램으로 많은 사람들에게 긍정적인 반응을 얻었고, 전시가 끝난 후에도 정규 프로그램이 되어 더 많은 참여와 인기를 얻었던 기억이 있다.

또 다른 영역으로의 확장

국립현대미술관에서 다양한 교육 프로그램들을 기획하고, 운영하며 즐거운 시간들을 보냈지만 뭔지 모를 갈급함이 조금씩 생기기 시작했다. 더 많은 관람객들이 프로그램에 참여했으면 했고, 관람객의 성향에 대해 더 잘 알고 싶은 마음도 있었다. 경력이 조금씩 쌓이면서 미술관 운영에 대한 관심도 커졌는데 미술관이 어떻게, 어떤 구조 속에서 운영되는지도 궁금했다. 그렇다고 남들 다 가는 미술대학원에서 미술사나 미술교육을 공부하는 것은 식상하다고 생각했다. 그렇게 배움에 대한 갈급함이 생기던 시점에 함께 일하는 동료가 추천해 준 것이 바로 대학원 청강이었다.

공부해보고 싶은 분야나 대학원을 먼저 살펴보고, 교수님께 미리 허락을 구해 한 학기를 청강해보라는 것이었다. 지금 생각해보면 어떤 깡으로 그렇게 당당하게 일면식 하나 없던 교수님께 연락해 청강을 요청할 수 있었는지. 그런 용기가 어디서 나왔을까 싶다. 세계 일주 여행에서 터득했던 "일단 실패하더라도 해보자"는 진취적인 행동이 여기

서도 빛을 발했던 것 같다.

경영대학원에서 '예술경영' 과목을 담당하는 교수님께 연락을 드려 '예술경영'이라는 분야에 매우 관심이 많고, 이 분야가 나에게 맞는지 청강을 통해 미리 경험해보고 싶다고 구구절절하게 메일을 보냈다. 얼마 뒤 교수님께 답장이 왔다. 허락하는 대신 여느 대학원생처럼 똑같이 출석을 확인 받고, 과제도 수행하라는 조건을 내걸었다.

너무나 감사했다. 사실 그렇게 한 학기 수업을 들을 수 있도록 허락해주었다는 것이 나에게는 또 한 번의 기회였다. 그렇게 해서 '예술경영'이라는 세계에 새롭게 발을 내딛게 되었다.

한 학기 동안 정말 성실히 청강하면서 '아, 내가 원하던 것이 이거구나!'라는 생각이 강하게 들었다. 그 후 경영대학원의 '문화예술경영' 학과에 입학해 제대로 2년 반 동안 '예술경영'에 대해 공부할 수 있었다. 한참 뭔가 모를 갈급함이 있던 시기에 '관람객 개발', '문화 마케팅', '미술 시장' 등의 분야를 새롭게 접하면서 내 적성에 딱 맞는 느낌을 받았다. 새로운 분야를 공부하면서 깨달은 사실은 내가 학문적인 연구 분야보다 좀 더 활동적이고 매니지먼트적인 부분에 관심이 많고 흥미로워한다는 것이었다.

대학교에서는 공예를 전공하고, 직장에서는 교육 프로그램을 기획하던 내게 '예술경영'이라는 분야는 그야말로 신세계였다. 아트 마케팅에서부터 브랜드 매니지먼트에 이르기까지 다양한 수업을 이수했는데, 여기서 배운 것 중에 미술관에 접목할 수 있는 분야가 수만 가지처럼 느껴졌다.

배운 것을 응용해볼 수 있는 최적의 미술관

대학원을 졸업하던 시점에 그동안 공부한 문화예술경영을 직접 활용해보고 싶다는 생각을 가끔 했다. 하지만 그 당시 국립현대미술관은 국민의 문화 향유를 위한 사회교육기관으로서 그 목적과 의무, 역할 때문에 과감한 시도보다는 안정성을 추구하는 분위기였다. 최소한 나는 그렇게 느꼈다. 물론 각 기관마다 추구하는 목적과 의무, 역할들이 모두 다르고 조직의 방향성과 비전에 맞는 프로그램을 운영해야 하는 것이 맞다. 하지만 한창 새로운 시도를 해보고 싶어하는 나에게 조직의 분위기는 조금씩 답답함을 주기 시작했고, 그런 찰나에 두 번째 직장인 대림미술관(대림문화재단)으로 자리를 옮기게 되었다.

2014년은 대림미술관의 관람객 수가 급격히 늘어나기 시작한 시점으로, 미술관 중에서는 처음으로 전시장 내에서 사진을 찍을 수 있도록 허용하는 것은 물론 '셀카' 찍는 것을 적극 유도하면서 센세이션을 일으켰다. 그밖에도 전시장에서 디제잉 파티를 여는 등 새로운 프로그램을 시도하는 것에 앞장서던 굉장히 트렌디한 미술관이었다.

특히 사립미술관이다보니 관장님도 기업의 수장이었고, 미술관 운영의 중추적 역할을 했던 임원도 글로벌 기업의 마케팅 담당 출신으로, 경영적 마인드가 강했다. 기획하는 프로그램들도 국립기관과는 전혀 다른 느낌이었다. 홍보적인 관점, 경영학적인 관점으로 프로그램들을 함께 고민하고, 정확한 수치와 통계에 근거한 경영 전략으로 프로그램을 기획했다.

관람객의 폭이 매우 넓었던 국립현대미술관과 달리 대림미술관의 주 관람객은 2030세대에 집중되어 있었는데, 그들에 대한 니즈와 트렌드 분석도 철저하게 이루어졌다. 또 숫자에 근거한 데이터들을 통계학적으로 분석해 프로그램을 운영하고, 미래를 예상하며 모든 계획을 세워 나갔다. 대림미술관이야말로 내가 대학원에서 배웠던 경영학의 관점에서 새로운 시도와 전략들을 직접적으로 접목해볼 수 있는 최적의 미술관이었다.

대림미술관에서 1년 정도 적응을 마친 후, 나는 2015년 대림문화재단이 새롭게 오픈한 한남동 '디뮤지엄'에서 개관 맴버로 함께 프로그램들을 기획, 운영했다. 그리고 그곳에서 2021년 디뮤지엄이 성수동으로 이사가기 전까지 매우 다양하고 새로운 교육 문화 프로그램을 만들어 나갔다. 더불어 디뮤지엄에서는 교육팀을 이끄는 팀장이 되어 리더십과 미술관 운영 및 관리 등에 대해 트레이닝 할 수 있었던 시간이기도 했다.

일상이 예술이 되는 미술관, 디뮤지엄

디뮤지엄은 정말 트렌디한 미술관이다. 철저한 관람객 분석과 동향 파악으로 전시기획부터 마케팅, 교육 문화 프로그램들을 운영하기 때문에 트렌디 할 수밖에 없다.

미술관에서 일을 하면 이 분야에 대해 잘 모르는 사람들이 왜 그렇게 야근을 많이 하냐고 물어본다. 미술관에 다니면 예쁜 옷을 차려입

고 프로페셔널하게 작품을 감상하고 우아하게 일한다고 생각한다(아마도 드라마나 영화의 영향 같다). 하지만 디뮤지엄이 잘 될 수밖에 없는 이유는 직원들이 매일 새로운 아이디어에 대해 고민하고, 끊임없이 조사하고 또 분석했기 때문이다. 실제로 대림미술관은 2008년에 연간 관람객이 1만 3천 명 정도에 불과했지만, 2015년 디뮤지엄 개관과 함께 2018년에는 10년 만에 100만 2천 명(약 75배)으로 관람객 수가 폭발적으로 증가했다.

디뮤지엄은 내 성향과도 잘 맞았다. 이곳에서 교육 문화 프로그램을 기획하면서 가장 중점을 두었던 것이 '에듀테인먼트'적인 요소였는데, 이는 홍보 마케팅 분야에 전문성을 갖추고 있었던 상사와도 의견이 잘 맞았고, 적극적인 서포트를 받으며 다양한 프로그램들을 새롭게 시도해볼 수 있었다. 그리고 이는 좋은 실적과 성과로 연결되었다. '에듀테인먼트'는 교육과 엔터테인먼트 요소를 균형있게 접목시켜 즐기면서 학습적 효과를 얻는 것을 말하는데, 미술관에 오는 것조차 어색하고 어려워하는 사람들이 디뮤지엄에 첫발을 내딛을 수 있도록, 또 그들이 이곳에 와서 힐링하고 즐길 수 있도록 프로그램을 만들어보자는 생각이었다.

문화 프로그램을 기획할 때도 꼭 전시를 보고 프로그램에 참여할 필요는 없도록 했다. 참여자들이 전시 작품을 미리 보고 왔다고 염두하고 프로그램을 만들지 않았다는 이야기이다. 워크숍이든 공연이든 접근하기 쉬운 프로그램을 먼저 참여해보고, 전시와 작품에 관심이 생기면 그때 전시를 봐도 무방하다고 생각했다.

"일단 디뮤지엄에 오세요! 그리고 즐기세요."

　미술관에서 즐거운 시간을 보낸 기억이 있어야 다시 방문하고 싶은 생각이 든다. 그게 어린이든 성인이든, 또 교육 프로그램이 되었든 문화 프로그램이나 전시가 되었든 일단 즐거운 기억을 만들어주고 싶었다. 그렇기 때문에 교육도 쉽고 재미있게 참여하고 즐길 수 있도록 기획했다.

　개인적으로 놀랐던 일이 있었는데, 2017년 디뮤지엄에서 굉장한 인기를 얻었던 《청춘의 열병 : YOUTH》라는 전시를 할 때였다. 이 시기에 디뮤지엄은 2~3시간 줄을 서야 볼 수 있는 미술관으로 소문이 날정도로 많은 관람객들이 미술관을 찾았다. 그래서 나조차도 '아, 이제는 전시 관람 문화가 정말 대중화되었구나. 미술관 방문도 이제 하나의 취미로 즐기는구나'라고 생각했다. 하지만 관람객을 대상으로 한 설문조사를 확인해보니 60% 이상이 미술관을 처음 방문한 사람들이었다. 아직까지 미술관에 가보지 않은 사람들이 많다는 이야기였다. 젊은 사람들이 주요 관람객이라는 것을 감안하면 매우 놀라운 수치였다.

　곰곰이 생각해보면 아직까지도 종종 주변에서 "미술관이요? 거기 정장 입고 가야 하나요? 혹은 데이트 하러 가는데 아닌가요?"라고 이야기하며 미술관을 어렵게 생각하고 높은 진입장벽이 있는 것처럼 말하는 사람들이 있다. 나는 이런 틀을 깬 곳이 디뮤지엄이었다고 생각한다. 지금이야 많이 대중화되었지만, 당시만 해도 매우 생소했던 미술관 전시공간에서 요가나 댄스 같은 운동 프로그램을 운영하고, 전시

장에 이젤을 펴놓고 작품 앞에서 그림을 그리는 프로그램도 만들었다.

또 미술관 주차장은 언제라도 바로 클럽처럼 변할 수 있도록 빵빵한 음향시스템과 에어컨이 탑재되어 있었는데, 실제로 미술관 주차장에서 하는 디제잉 파티로 인해 MZ세대들에게 힙한 장소로 인식되었고, 특히 '헌팅(?)'이 잘되는 그들만의 아지트로 소문이 나게 되었다. 직접 핸드크래프트 소품이나 작품을 만들어보는 워크숍에 주류를 제공해 캐주얼하게 맥주 한잔하면서 일상의 스트레스를 날려버리며, 편안한 분위기에서 참여할 수 있도록 했다.

그야말로 대림문화재단의 슬로건인 '일상이 예술이 되는 미술관'을 만들기 위해 모두가 노력했다. 미술관 팀원들의 노력과 철저한 트렌드 분석, 관람객 니즈 조사 등으로 디뮤지엄은 성장했고, 수많은 관람객들이 찾는 힙한 미술관이 되었다고 생각한다. 처음 전시장 내에서 사진 촬영을 허용했던 과감한 시도처럼 늘 새로운 프로그램을 기획하고자 했던 부분들이 관람객들의 니즈와 잘 맞아떨어졌다.

미술관의 문턱을 낮추다

디뮤지엄에서 팀원들과 함께 기획했던 기억에 남는 프로그램을 몇 가지 소개하면 다음과 같다. 먼저 '젊줌마(젊은 아줌마)'를 대상으로 한 〈맘스 먼데이MOM's MONDAY〉라는 프로그램으로 프로그램 기획에 대한 새로운 아이디어와 트렌드가 정말 잘 맞아떨어졌던 프로그램이다. 2017년 당시 '노키즈 존'이 사회적으로 이슈가 되면서, 젊은 엄마들

이 갈만한 장소가 없다는 기사를 심심찮게 볼 수 있었다. 조리원 동기 모임이나 문화센터 모임 등이 있지만 맘 놓고 즐길 수 있는 것도 아니었다. 우리 팀에서는 이들이 편하고 여유롭게 즐길 수 있는 공간과 프로그램을 만들면 어떨까 생각했다.

엄마와 아기가 남의 시선이나 눈치를 보지 않고 전시를 즐기고 관람할 수 있는 환경을 만들기 위해 미술관 휴관일인 월요일에 진행하는 프로그램을 기획했다. 그리고 작품 감상뿐만 아니라 아기와 함께 할 수 있는 예술 체험 활동도 제공하고, 참여한 또래 엄마들이 서로 육아 정보를 공유할 수 있는 편안한 분위기와 시간을 만들기 위해 브런치도 함께 제공했다. 이 프로그램 역시 '젊줌마'들 사이에서 인기를 끌어, 우리가 예상했던 진행 횟수보다 회차를 훨씬 더 많이 늘려 프로그램을 운영했다. 나중에는 지방 각지에서 이 프로그램에 참여하려고 오거나, 기업에서 여성 직원 복지혜택 프로그램으로 운영되기도 했다.

두 번째는 〈CLASS 7PM〉과 〈MUSEUM PALETTE〉라는 문화 체험 프로그램이다. 이 프로그램들은 앞서 설명했던 디뮤지엄에서 실시했던 문턱 낮추기의 대표적인 프로그램이다. 〈CLASS 7PM〉은 금요일 저녁 7시, 직장인들이 퇴근 후 다양한 취미활동을 만들어 나갈 수 있도록 구성한 핸드크래프트 체험 워크숍이었는데 가장 트렌디한 공방들을 수소문해 섭외하고, 강사를 미술관으로 초청해 도자그릇 만들기, 가죽 공예, 그리고 서양매듭 공예인 마크라메 등을 함께 해볼 수 있는 프로그램이었다.

이 프로그램 역시 주류를 제공하여 편안한 분위기에서 참여할 수 있

도록 만들고, 다 함께 작품을 만들며 한 주의 스트레스를 풀고, 힐링할 수 있도록 커리큘럼을 구성했다. 특히 가성비를 따지는 관람객들에게 인기가 많았던 프로그램으로 5년간 거의 전 회차 매진을 이어나갈 정도였다.

〈MUSEUM PALETTE〉 또한 철저한 트렌드 분석과 관람객 니즈를 바탕으로 항상 매진을 달성했던 프로그램이었는데, 그림의 ㄱ자도 모르는 사람, 혹은 그림을 배우고 싶지만 어떻게 시작할지 막막한 사람 등을 위해 A부터 Z까지 강사의 스텝을 따라가며 그림을 완성하는 체험 워크숍 프로그램이었다.

추억의 EBS 프로그램 〈그림을 그립시다〉의 밥 아저씨를 기억하는 사람들이 있을 것이다. 지금이야 드로잉 카페, 드로잉 북 등 혼자서 다양하게 그림 그리기를 즐길 수 있는 방법들이 많아졌지만, 당시에는 이런 걸 배울 수 있는 곳이 매우 드물었다. 우리는 모든 미술재료와 도구를 준비하고, 이젤을 설치하고, 한 단계 한 단계씩 밥 아저씨처럼 그림 그리는 법을 가르쳐주며 그럴싸한 드로잉 작품을 완성하는 프로그램을 만들었다.

참여자들의 눈높이에 맞춰 그림을 쉽게 배울 수 있도록 간단한 포인트를 알려주는 프로그램이었다. 참여자가 직접 그려서 완성한 캔버스 작품에 대한 뿌듯함과 성취감으로 높은 만족도와 인기를 얻었고, 그림을 정말 잘 못 그리는 사람들도 강사가 알려준 스텝만 잘 따라가면 멋진 작품을 완성해 가져갈 수 있었다. 이런 문화 프로그램을 기획할 때에는 나만의 기준을 세워 두는데 사실 기준은 매우 간단하다. 내가 참

여행을 때 재미있을 것 같은 프로그램인가? 내가 돈 주고 들을 만한 가치가 있는 프로그램일까?

또 다른 도전, 국립아시아문화전당

2022년부터는 광주에 위치한 국립아시아문화전당 문화교육과에서 학예연구사로 재직 중이다. 평생을 살았던 서울을 벗어나, 가족, 친구, 모든 네트워킹을 뒤로하고 아무 연고가 없는 지역에서 새롭게 시작해야 하는 큰 도전이었다. 안정적인 직장과 편안한 삶을 뒤로하고, 새로운 직장과 삶의 터전을 만들어가는 것이 쉽지는 않았지만 그만큼 가치가 있을 것이라고 믿었다.

실패하는 것을 두려워하지 않고 일단 시도해보는 것! 새로운 도전을 좋아하는 나에게 국립아시아문화전당은 꽤 매력적이다. 이 먼 곳으로 이직하게 된 이유는 오랫동안 관심을 갖고 있었던 인재양성과 전문인력의 역량강화에 대한 부분에서 시작되었다.

디뮤지엄에서 팀장으로 커리어를 쌓으면서 내 스스로에 대한 리더십 강화 그리고 팀원들의 역량 강화나 인재 양성에 대한 고민이 많았다. 먼저, 나는 팀장이 된 후 나름 팀원들을 잘 관리하고 싶었고, 상사가 아닌 리더가 되고 싶었다. 하지만 나에게 리더십을 어떻게 만들 수 있는지, 어떻게 팀원들을 관리해야 좋은 리더가 되는지 등에 대해 가르쳐주는 곳은 그 어디에도 없었다. 결국 의지할 곳은 책이나 인터넷 강의 밖에 없었고, 수많은 리더십 책을 읽으면서도 그 갈급함이 해소

되지는 않았다. 그렇게 몇 년 동안 온갖 마음고생과 인내의 과정을 겪어가며 조금씩 나름대로의 방식을 만들어가고 있었다. 팀원들의 역량 발휘에 대해서도 많은 고민을 했다. 그들이 자신의 역량을 최대한 발휘할 수 있도록 지원해주고 싶었기 때문이다.

에듀케이터로 일할 때는 좋은 프로그램을 기획하는 데 모든 것을 집중했다면 팀장이 되니 마치 또 다른 도전 문이 열린 것 같았다. 그렇게 팀원관리나 역량강화, 인재양성 등에 한창 관심이 많을 때 눈에 띈 것이 바로 지금 내가 일하고 있는 국립아시아문화전당이었다. 이곳은 '아시아문화중심도시 조성에 관한 특별법'으로 건립된 융·복합 문화예술기관으로 아시아 문화에 대한 교류, 교육, 연구, 홍보, 콘텐츠 창작, 제작, 전문인력 양성 등을 통해 국가의 문화적 역량을 강화하는 기지 역할을 수행한다.

특히 아시아문화중심도시 조성사업에는 전문 인력에 대한 양성정책과 역할이 강조되어 있으며 국립아시아문화전당은 각 단계별 경력에 맞는 전문가들을 위한 프로그램들을 기획하고 운영하고 있다. 지금까지 미술관에서 진행했던 교육문화 프로그램들과는 결이 다르고, 융·복합적으로 다양한 문화예술을 다루는 기관에서 전문인력 양성이라는 조금 더 세분화되어있는 분야를 다뤄야 하는 것이 결코 쉽지만은 않았다. 특히, 내가 전문성을 가지고 해오던 업무와는 조금 다르게 새롭게 배우고 숙지해야 할 부분도 많고, 정책과 트렌드에도 늘 민감해야 하기에 가끔은 어려움을 느끼기도 하지만, 나처럼 역량이나 전문성 강화에 관심이 많은 문화예술 전문가들에게 실질적인 도움과 교육, 다

양한 경험을 제공할 수 있는 것이 매우 신나고 설렌다.

예비 전문가부터 다양한 경력군의 전문가들이 국립아시아문화전당의 전문인력 양성 프로그램들을 통해서 역량을 개발하고, 국제적인 안목과 네트워킹을 만들었으면 하는 바람으로 오늘도 열심히 고군분투하며 프로그램을 운영하고 있다. 그리고 나도 그들과 함께 계속해서 성장하고 싶다.

에듀케이터로서 15년을 돌이켜보면, 계속해서 새로운 프로그램들을 시도해보고, 과감하게 도전하면서도 늘 즐겁게 진취적으로 일을 할 수 있었던 것은 주변에 나를 믿어주고 늘 지지해주는 상사, 나를 믿고 따라와주던 팀원들이 있었기 때문에 가능했다고 생각한다. 좀 더 좋은 프로그램, 유익한 프로그램을 기획하기 위해 밤낮없이 고민하며 준비하고, 체력적으로 힘들 때에도 그런 동료들이 있었기 때문에 웃으며 일할 수 있었다.

미술관 학예사가 되려면

국가 등록미술관은 학예사를 고용하도록 규정되어 있으므로 '학예사 자격증'을 취득하는 것이 국공립미술관 취업에 도움이 될 수 있다.

◆ **1급 정학예사**
2급 정학예사 자격을 취득한 뒤 경력인정대상기관에서의 재직경력이 7년 이상인 사람
◆ **2급 정학예사**
3급 정학예사 자격을 취득한 뒤 경력인정대상기관에서의 재직경력이 5년 이상인 사람
◆ **3급 정학예사**
박사학위 취득자로서 경력인정대상기관에서의 실무경력이 1년 이상인 사람
석사학위 취득자로서 경력인정대상기관에서의 실무경력이 2년 이상인 사람
준학예사 자격을 취득한 뒤 경력인정대상기관에서 재직경력이 4년 이상인 사람
◆ **준학예사**
고등교육법의 규정에 의하여 학사학위 이상을 취득하고 준학예사 시험에 합격한 사람으로서 경력인정대상기관에서의 실무경력이 1년 이상인 자
고등교육법의 규정에 의하여 3년제 전문학사학위를 취득하고 준학예사 시험에 합격한 사람으로서 경력인정대상기관에서의 실무경력이 2년 이상인 자
고등교육법의 규정에 의하여 2년제 전문학사학위를 취득하고 준학예사 시험에 합격한 사람으로서 경력인정대상기관에서의 실무경력이 3년 이상인 자
학사학위 또는 전문학사학위를 취득하지 아니 하고 준학예사 시험에 합격한 사람으로서 경력인정대상기관에서의 실무경력이 5년 이상인 자
◆ **실무경력 요건**
경력인정대상기관에서의 실무경력(재직경력, 실습경력 및 실무연수과정 이수경력 등) 필요
◆ **실무경력기간**
3급 정학예사 : 근무기간 2년과 총 근무시간 4천 시간 이상을 동시에 충족
준학예사 : 근무기간 1년과 총 근무시간 1천 시간 이상을 동시에 충족
◆ **박물관 및 미술관 준학예사 자격시험**
- 한국산업인력공단에서 시행, 자세한 내용은 국립중앙박물관 참조

한주연은 미술사학과 미술교육을 공부하면서 미술관에서 딱 20년을 에듀케이터로 살았다. 미술이 좋아서 이 일을 시작했지만 일하다 보니 작품보다 사람을 통해서 인생을 배운 듯하다. 처음에는 이 일이 너무 재미있고 보람 있었지만 좋았던 기억만큼 힘들었던 기억도 많기에 성장했다고 믿는다. 현재는 대학원에서 후배들을 양성하며 박물관과 미술관 교육자들과 함께 하는 공동체를 중심으로 활동 중이다.

좋은 에듀케이터가
되는 길

한주연
삼성문화재단 헤리티지팀 팀장

2020년까지 꼭 20년 동안 미술관 에듀케이터로 일했다. 처음부터 미술관 에듀케이터를 꿈꾼 것은 아니었지만 이 일은 내게 적성도 잘 맞으면서 일을 하며 배우는 것도 좋았고, 보람도 따르는 직업이었다.

돌아보면 미술관 에듀케이터 20년 경력 중 전반부 10년은 미술관 교육을 담당하면서 프로그램을 기획하고 운영하는데 집중했고, 후반부 10년은 대학원에서 미술관 전문가가 되고자 하는 학생들을 가르치거나 문화예술기관의 운영심의나 자문을 하면서 국내외 전문가들과 교류하며 활동을 했다.

나는 2년 가량 근무하던 미술관 큐레이터를 그만두고 나이 서른에 삼성문화재단의 에듀케이터로 입사했는데 삼성문화재단은 경기도의 호암미술관과 함께 호암갤러리, 로댕갤러리, 삼성어린이박물관을 운영하고 있었고 그중 내가 근무한 서울 서소문의 호암갤러리는 연구실과 운영실, 두 부서를 축으로 운영되고 있었으며 연구실에서는 전시기

획과 디자인, 운영실에서는 섭외 홍보, 멤버십, 자료와 아카이브, 교육, 소장품 관리 등의 업무가 박물관학의 축소판처럼 전개되었다.

낯선 미술관 전문직, 에듀케이터로의 도전

2000년 7월부터 삼성문화재단에서 미술관 교육업무를 시작했는데 당시 미술관 에듀케이터를 전문직으로 두고 있는 미술관은 국내에서 삼성미술관이 유일했다. 내가 에듀케이터로 지원할 당시 국내외에서 관련 전공을 한 지원자들이 많았는데 나중에 들으니 경쟁률이 65대 1 이었다고 한다. 미술관 에듀케이터가 미술계에 많이 알려지기 시작한 것도 내가 일을 시작한 2000년대 초반, 그 즈음이었다.

처음 맡은 업무는 미술사와 음악사를 배울 수 있는 〈삼성예술아카데미〉 프로그램과 호암갤러리에서 열리는 각종 교육 프로그램을 만드는 일이었다. 전시 관련 프로그램은 대부분 기획전시를 위한 것으로 도슨트 교육, 강연회와 심포지엄, 작가와의 대화, 어린이를 위한 교육, 전시 감상을 위한 교재 제작 등이 포함되어 있었으며 가끔 전시장 내 영상이 필요한 경우에는 관련 다큐멘터리 필름을 찾아, 짧은 영상으로 편집하는 일도 했다.

이후로 기획전시 외에 방학마다 진행되는 초등 및 중등교사를 위한 교육 연수도 맡게 되었고, 2002년부터는 미술관 전문직이 되고자하는 대학원생들을 대상으로한 인턴십을 운영했는데 학예, 보존, 교육, 홍보 등 분야별로 인원을 선발하여 인턴십을 진행했으며 프로그램에 대

한 반응도 꽤 좋았던 것으로 기억하고 있다. 인턴십은 내가 기획했다기보다는 미술관 각 부서의 선배들과 함께 의기투합하여 만든 프로그램으로, 이전에는 대학이나 대학원에서 추천하는 학생이 미술관에서 1~2개월 정도 실습을 하는 정도였다면 삼성미술관 인턴십은 미술관에서 직접 인턴을 선발하여 500시간 이상 실습을 하도록 했다. 이후 다른 미술관에서도 이러한 방식의 인턴십을 운영하게 되었고 학예사 자격증을 취득하기 위해서는 인턴십 같은 현장 실습이 필수적인 요소가 되었다.

호암갤러리는 1990년대 중반부터 구겐하임미술관과 교류하며 국제적인 신축 미술관을 준비하면서 다양한 분야의 전문가들이 모여서 일하는 독특한 조직을 구성하고 있었다. 조직 특성상 비영리기관과 기업의 특징을 모두 가지고 있었고 특히 운영실은 미술관 경영을 아우르며 전시기획을 제외한 다양한 업무를 관리하며 미술관의 주요 이슈들을 해결했다.

나는 호암갤러리 운영실 소속 에듀케이터였는데, 운영실에서는 전시기획을 제외한 전시장 관리와 관람객 서비스, 소장품 관리 및 자료 정리 등 다양한 업무를 진행했다. 나이 서른에 입사하여 좌충우돌하는 에듀케이터였던 나를 넉넉한 마음으로 품어 주셨던 운영실 선배님들이 안 계셨다면, 그리고 내가 미술관 운영실이 아닌 다른 부서에서 미술관 생활을 했더라면 삼성문화재단에서 이렇게 오랫동안 일을 할 수 없었을 것이라는 생각이 들 정도로 삼성미술관은 서로 돕고, 배려해주는 온기 가득한 조직이었다.

호암갤러리는 중앙일보사 건물 1층에 갤러리가 있고 사무실은 20층에 있어 단독 미술관 건물을 가지고 운영되는 곳은 아니었지만 곧 개관할 새로운 미술관을 위한 연습을 하듯이 다양한 전시들을 소개했다. 사진과 조각, 영상 등의 현대미술 뿐 아니라 도자, 목가구 등의 고미술 전시도 함께 했는데 전시는 분야별 담당 큐레이터가 있었지만 나는 교육 프로그램을 만들어야 하는 입장이어서 모든 전시에 참여해야 했다. 당시엔 그것이 부담이었지만 지금 와서 생각하면 그런 어려움들이 나를 성장시킨 요소 중 하나였던 것 같다.

시간이 흐르면서 미술 이론만 가지고는 에듀케이터 업무를 하기 부족하다고 판단, 미술관 교육의 전문성을 키우기 위해 대학원 미술교육 박사과정을 지원해 뒤늦게 공부를 다시 시작했다. 리움 개관을 앞두고 있는 상황이어서 부서 내에서도 나의 박사과정 진학을 반길 상황은 아니었지만 선배들의 배려 덕분에 개관 준비와 학업을 병행할 수 있었다.

뒤늦은 공부로 인해 직장, 가정생활에 학업까지 내 삶이 세 부분으로 나눠지면서 육체적, 정신적으로 무척 힘들었지만 심적으로 만족스러웠다. 게다가 협동과정의 미술교육 전공이다보니 전공 외에 사범대학의 폭넓은 교육학 과목들을 수강할 수 있었고, 미술 분야에서도 미술교육, 미술치료, 미술사 등 다양한 과목들을 선택할 수 있었다. 수업도 수업이었지만 만나는 사람들로부터 많은 자극과 새로운 경험을 얻을 수 있어서 좋았다.

2004년 삼성미술관 리움 개관과 함께 미술관 프로그램에 대한 필요

성이 높아지면서 매년 새로운 프로그램을 론칭하느라 정신없이 바빴다. 리움은 상설전시장을 갖추고 있었지만 기본적으로 기획전시를 중심으로 운영되고 있었기 때문에 미술관의 정기 프로그램 외에 그때 그때 열리는 기획전시를 위한 프로그램을 만들어야 했다.

개관 이듬해인 2005년에는 현대미술에서 전통미술까지 미술사 강좌를 비롯해서 디자인, 건축, 오페라 등 다양한 문화예술을 주제로 하는 시리즈 강좌를 선보였으며 2006년에는 어린이 프로그램 〈리움키즈〉, 2007년에는 〈청소년을 위한 리움틴즈〉, 2008년에는 교사 연수 프로그램을 새롭게 시작했다. 에듀케이터는 한 사람인데 동시에 여러 프로그램을 운영하려다 보니 몸이 따라가지 못했고 디스크가 터져서 한 달간 휴직을 하고 재활치료를 받기도 했다.

원활한 프로그램 운영을 위해 봄, 가을에는 강좌 시리즈를, 여름과 겨울방학에는 어린이 프로그램과 교사연수를 진행하는 등 나름 융통성을 발휘했다. 인기 많은 강좌 프로그램들과 어린이 프로그램은 미술관 멤버십과도 연결되어 회원 증가에도 큰 역할을 했다.

특히 어린이 대상 프로그램인 〈리움키즈〉는 학부모들의 뜨거운 관심으로 개설 이후 무려 16년 동안이나 장수할 정도로 인기가 높았다. 〈리움키즈〉는 '풍경', '언어' 같은 하나의 주제로 고미술과 현대미술 작품을 구분하지 않고 대표적 소장품을 감상하며 선정한 주제를 통해 미술을 바라보는 새로운 시각을 가지게 한다는 목표를 가지고 있었다. 무턱대고 많은 작품들을 감상하는 것보다는 서너 점의 작품을 선별해 전시장에서 직접 미술 작품들을 감상하고 아이들과 대화를 나누면서

미술사적인 기초 지식도 쌓을 수 있게 했다.

〈리움키즈〉에 대해서는 당시 프로그램에 참여했던 부모나 아이들로부터 프로그램이 너무 좋았다는 이야기를 종종 듣는데 〈나와 몸〉, 〈나와 언어〉, 〈나와 풍경〉 등 아이를 중심으로 관계하는 세계와 동심원적인 확장을 이루는 전문 강사들의 훌륭한 기획이 조화를 이루었던 것 같다. 이후에도 미술사와 심리학, 미술교육 등 다양한 분야를 전공한 좋은 선생님들이 거쳐가면서 프로그램이 더욱 성장할 수 있었다.

내가 평소 후배들에게 하는 말이 있는데 "큐레이터는 일상에서 입고 다니기 어려운 스타일리쉬한 옷을 만들더라도 에듀케이터는 허리띠나 멜빵의 역할을 해야 한다"는 것이다. 미술관에서는 큐레이터도 전시와 교육을 모두 기획하고 운영할 수 있지만 특히 미술관 교육전문가라면 예술의 전위보다는 관람객과 공공성에 더 무게를 두기를 바라기 때문이다. 미술관 교육은 실험성이나 화제성만을 추구할 수 없다. 특히 어린이를 위한 〈리움키즈〉를 운영하면서 그런 생각들을 많이 하게 됐다.

에듀케이터로서 미술관에서 교육 업무를 담당하고 관련 분야의 공부를 하면서 좋은 사람들을 많이 만났다. 사람 만나는 일이 많은 에너지를 필요로 하는 일이다보니 가끔은 번거롭고 귀찮게 느껴지기도 했지만 뒤집어서 생각해보면 에듀케이터 업무 자체가 인맥을 확장하고 네트워킹을 하기에 매우 좋은 자리이기도 했다. 개인적으로 큐레이터에서 에듀케이터로의 직무 전환은 성공적인 선택이었다고 생각한다.

좋은 엄마가 아닌 좋은 에듀케이터의 꿈

박사 과정까지 진학하며 이론과 현장의 전문성을 갖추려고 노력했던 내게 또 하나의 큰 배움이 있었다면 그것은 미국 스미소니언 교육 및 박물관학 연구소Smithsonian Center for Education & Museum Studies의 펠로우로 선정된 것이었다. 워싱턴에 거주하는 한 선배가 스미소니언과 같은 기관에는 펠로우십이 있다며 조언을 해주었고 마침 한국을 방문했던 스미소니언 정책 분서 연구소의 캐롤 니브스 Carole Neves 박사님도 내게 용기를 주었다.

스미소니언의 다양한 펠로우십 중 중견 박물관 실무자를 대상으로 하는 전문가 펠로우십에 지원했다. 지원 절차가 상당히 까다롭고 선발 인원도 전 세계에서 3명 내외라고 해서 큰 기대를 하지 않았는데 운 좋게 덜컥 선발이 되었다. 한국인 지원자가 처음이었다고 들었는데 이전에 참여 선례가 없는 국가 출신이라는 것도 내가 선발되는 데 긍정적인 영향을 주지 않았을까 싶었다.

2007년 11월에 출산을 해 아들이 만 3살도 되기 전이라 펠로우십을 가려는 나의 계획에 남편은 큰 우려를 표했다. 직장보다도 남편의 허락을 받는 것이 더 어려웠는데 설득을 거듭하고 친정 부모님의 도움을 받으며 간신히 워싱턴으로 떠날 수 있었다.

스미소니언 펠로우십 경험은 인생에 그런 기회가 또 있을까 싶을 정도로 좋았다. 원하는 박물관들을 하루 종일 볼 수 있었고 연구하고 싶은 주제를 코디네이터에게 이야기하면 적극적으로 연결시켜주었

다. 나는 미술관 에듀케이터들과 도슨트들을 주로 만났으며 아메리칸 미술관American Art Museum, 허쉬혼미술관Hirshhorn Museum and Sculpture Garden 등의 프로그램에 참관하고 담당자들을 면담할 수 있었는데 영어를 더 잘할 수 있었으면 얼마나 좋을까 하는 아쉬움도 컸다.

그밖에 미국박물관협회Alliance of American Museums도 방문했고 아키비스트archivist인 앨런 베인Alan Bain을 통해 국립기록원도 가보았으며, 박물관학연구소의 피노 모나코Pino Monaco 박사의 주선으로 아나코스티아박물관도 관람할 수 있었다. 잊지 못할 추억 중 하나는 내게 배정되었던 펠로우룸이 박물관학자인 스테펜 베일Stephen E. Weil이 사용하던 방이었고 그 방을 나보다 앞서 사용한 펠로우가 『박물관 교육론』의 저자이기도 한 조지 하인George Hein 교수였으니 영광도 이런 영광이 없었다.

하지만 이런 전문가로서의 배움이 한국에 돌아와서 실제 미술관 근무를 하는 데는 큰 도움이 되지는 않았다. 오히려 그 반대였다. 현실과 이상의 차이가 더 커지면서 현실에 대한 불만이나 속상함도 생겼다. 이 무렵 나는 미술관을 2년 동안 떠나 삼성역사관 프로젝트에 참여하면서 새로운 TF팀에서 미술관을 잘 모르는 사람들과 일하게 되었는데 그 경험이 나를 더 돌아보고 반성하게 하는 계기가 되었다. 늘 미술관에서, 미술관 교육만을 생각하며 살다가 새로운 환경에서 해보지 않았던 업무를 하다보니 스트레스도 적지 않았으나 소통은 커뮤니케이션의 스킬을 넘어 상대방 관점에서 역지사지 할 수 있는 마음이며, 이러

한 과정을 경험하면 관리자급 리더십 역량을 배울 수 있다는 것을 깨달았다. 후배들에게도 한 부서나 한 기관에만 있지 말고 기회가 되면 자리를 옮겨서 다양한 관점을 가져야 관리자가 될 수 있다고 조언을 하곤 한다.

교육의 전문성보다 더 중요한 것들에 대한 발견

해외 연수와 파견을 마치고 새롭게 발령받은 호암미술관에서도 나의 포스트모던한 업무 경험은 계속되었다. 호암미술관은 교육 프로그램이 활성화된 곳이 아니었기 때문에 교육 업무보다는 운영 지원 업무를 하면서 홈페이지를 구축하거나 편의시설 인테리어를 개선하면서 미술관에서 필요로 하는 다양한 업무들을 수행했다.

서울에서 용인까지 장거리를 출퇴근하면서 보낸 8년의 시간은 몸도 고달팠지만 원하던 교육 업무를 하는 것이 아니었기 때문에 마음도 많이 힘들었다. 그 어려웠던 시간들을 극복하기 위해서 만난 사람들과 자리들이 또 다른 세상으로 나를 연결시켜주었다.

특히 호암미술관은 민화와 목가구 같은 좀 더 특색 있는 소장품을 전시하고 있었는데 기존에 늘 봐왔던 것과는 다른 작품들을 통해 새로운 예술세계에 눈을 뜰 수 있었다. 목가구 컬렉션을 매일매일 눈으로 익힐 수 있었고, 전통정원의 개념과 석조물, 꽃과 나무에 대한 관심을 갖게 된 새로운 배움의 시간이었다.

호암미술관의 전통정원 '희원'을 보며 꽃과 나무야 말로 살아 있는

예술 작품이라는 것을 깨닫게 되었다. 살아 있는 '오픈 뮤지엄'으로서 희원을 설계한 정영선 조경가의 의도와 '자연 경관에서 빌려온다'는 우리 전통 건축기법 중 하나인 '차경(借景)'이라는 개념도 알게 되었다. 생전 알지도 못했던 석조물과 나무 이름을 외워가며 한국적인 아름다움에 대해서 눈을 뜰 수 있었던 것도 이 시기였다.

호암미술관에서는 작은 규모로 교육 프로그램도 운영했는데 내가 기획하고 운영한 교육은 가족 프로그램 〈토요 아뜰리에〉, 자유학기제와 연계한 중등학생 직업 체험 프로그램 〈뮤지엄 멘토링〉, 인근 에버랜드를 방문한 청소년들을 위한 가이드북 등이 대표적이었다.

호암미술관의 교육 프로그램은 지속적으로 운영되는 방식이 아니라 이벤트처럼 열리는 일회적 형식이어서 그 한계를 뛰어 넘을 수 없을까에 대해서도 고민했다. 하지만 시간이 흐르면서 그 고민이 내가 미술관 교육에 대해 가지고 있는 편협한 생각에서 비롯된 것이라는 걸 알게 되었다.

예를 들면 전시 감상 소감을 포스트잇과 같은 간단한 메모 형식으로 남기고 가는 관람객 참여 코너가 있었는데 교육 전문가로서 나는 그것이 고도화되지 못한 교육 서비스라고 생각했다. 하지만 미술관을 방문한 관람객의 쉽고 빠른 참여가 미술관에 대한 긍정적인 경험을 불러일으킨다면 그것이 교육이든, 마케팅이든 미술관 서비스로서 필요한 역할을 하기에 충분하다는 것도 알게 되었다.

호암미술관에서의 겪은 또 다른 경험은 강사로서 교육에 직접 참여해 본 것이다. 리움미술관에서는 운영하는 프로그램이 많다 보니 강사

를 고용하고 프로그램 관리에 신경을 써야 하기에 직접 전시설명이나 수업을 할 시간도, 노력도 부족했다. 규모가 큰 미술관의 에듀케이터들은 교육을 맡은 강사들을 관리하는 역할을 주로 하게 되는데 에듀케이터가 교육을 직접 하는 것도 중요하다.

큐레이터가 전시와 교육을 통합적으로 수행할 수 있듯이 에듀케이터들도 교육을 기획하는 일뿐만 아니라 직접 교육에 참여한다면 자신이 기획한 프로그램에 대한 참여자의 반응을 조금 더 세밀하게 파악할 수 있고 교육의 방향성에 대해서도 좀 더 깊은 성찰을 할 수 있기 때문이다.

호암미술관에 근무하면서도 교육의 전문성을 갈구하던 나는 한국박물관협회나 한국박물관교육학회 등을 통해서 다양한 박물관 전문가들을 만났다. 박물관과 미술관을 구분하고, 학예사와 큐레이터를 다르게 생각하는 시각도 있지만 궁극적으로 보면 미술관은 아트 뮤지엄 Art Museum, 즉 미술을 주제로 하는 박물관인 셈이다.

미술관 에듀케이터는 미술 박물관Art Museum의 교육 담당 학예사Curator of Eduation, Educator로서, 우리는 여러 박물관 전문가들과의 교류를 통해 미술관을 벗어나 좀 더 큰 의미에서 박물관을 조망해볼 수 있는 시각을 가질 필요가 있다.

결국에는 좋은 작품, 그리고 좋은 사람들

지난 20여년 동안 나는 '미술관 에듀케이터'라고 불리웠고 또 이 직

업을 자랑스럽게 생각하면서 살았다. 한때는 큐레이터의 기획이나 미술관의 전시가 좀 더 이해하기 쉽고 공공성을 가질 수 있기를 바라면서 이곳저곳을 기웃거렸으나 결국에는 좋은 컬렉션이 많은 미술관, 내가 몸담은 미술관이 나를 좋은 미술관 에듀케이터로 만들어주었다는 것을 알게 되었다.

나는 후배 미술관 에듀케이터가 고민을 상의하면 자신이 맡은 업무만 보지 말고 보다 넓게, 그리고 보다 멀리 보기를 권한다. 교육 업무는 일의 스펙트럼이 넓고 이런저런 요청들도 많아 업무 범위에 금을 긋고 싶을 때도 있을 것이다. 내가 하는 일에 수저만 올리는 누군가가 미울 수 있겠지만 미술관 교육은 내부적으로든, 외부적으로든 수저 하나 더 놓고 같이 나누어 먹는 정신이 바탕이 되어야 한다. 그것이 미술관 교육의 공공성이기도 하다.

내가 에듀케이터를 처음 시작한 2000년대 초반만 해도 에듀케이터가 있는 미술관도 많지 않았고, 에듀케이터가 있더라도 한 사람이 여러 프로그램을 함께 운영하면서 전시를 맡은 큐레이터가 결정하는 대로 일을 해야 하는 경우가 많았다. 하지만 이제는 조직 내에서 역할의 다양성이 인정되고 전문성도 존중되는 분위기이다.

이 글을 마무리할 무렵 나는 〈엔니오:더 마에스트로Ennio:the maestro〉라는 영화를 보면서 에듀케이터라는 직업이 영화음악가와 크게 다르지 않다는 생각이 들었다. 영화감독의 그늘에 가릴 수도 있지만 배경 음악을 통해 영화도 살리고, 배우도 살리는 작업이 마치 교육을 통해 미술관과 참여자를 모두 의미있게 하는 미술관 에듀케이터

의 활동과 비슷했기 때문이다.

최근 미술관에서 전시와 교육을 함께 기획하는 큐레이터들은 기존의 교육적 접근을 '전통적' 교육이라고 부르며 전시 안에 프로그램을 녹여내기도 한다. 또한 홍보와 마케팅 영역에서도 다양한 행사들이 교육의 영역을 넘나들고 있는데 이럴 때 일수록 미술관 교육 영역은 오히려 '교육'의 본질과 철학에 충실해야 한다고 생각한다.

한때 미술관 에듀케이터라는 개념이 미술관의 새로운 트렌드로 떠오르면서 많은 관심을 모았지만 아직도 많은 미술관 내에서 제대로 뿌리내린 직업이 아니기 때문에 미술관 에듀케이터는 지금부터 더 적극적으로 활약해야 한다고 본다. 그리고 미술관 에듀케이터는 모든 미술관 전문가들, 특히 큐레이터와 협력하면서 주도적이고 자율적으로 활동해야 한다.

좋은 미술관 교육이란 전시와 별도로, 혹은 전시의 하부 활동으로 진행되는 것이 아니라 전시와 함께 이루어지는 활동이다. 그러려면 전시 기획 단계에서부터 큐레이터와 에듀케이터가 함께 고민하면서 전시와 교육을 같이 기획해야 한다. 물론 이것은 미술관의 리더십과도 관련이 있기 때문에 미술관 조직이 발전하게 되면 자연스럽게 미술관 에듀케이터들이 지금 고민하고 어려움을 겪고 있는 부분에 대해서도 변화가 뒤따를 것이라고 믿고 있다.

큐레이터가 작품과 작가를 기반으로 연구하고 실천하는 사람이라면, 미술관 교육자인 에듀케이터는 관람객을 중심으로 움직이는 사람이다. 좋은 에듀케이터가 되기 위해서는 미술관에서 롤모델이 되는 사

람을 찾아서 배우라고 권하고 싶다. 롤모델은 국내 미술관에만 있는 것이 아니다. 시야를 넓혀 링크드인, 유튜브 같은 플랫폼이나 국제박물관협회 같은 사이트를 통해서도 전 세계 유명 미술관 전문가와 에듀케이터들이 하는 일을 꾸준히 찾아보고, 가능하다면 관련 학회에 참석하여 네트워킹을 하는 것도 좋을 것이다.

에듀케이터뿐 아니라 연관된 활동을 하는 다양한 사람들을 만나서 그들과 교류하고 그 사람들 안에서 함께 활동할 수 있는 길을 얼마든지 찾을 수 있다. 자신이 속한 미술관 조직을 탓하거나 너무 이상적인 기준을 추구하는 것은 피하는 것이 좋다. 또 미술관 에듀케이터라고 해서 미술관 교육에만 머무르지 말고 전시와 교육을 통합하는 시각으로 더 큰 꿈을 꾸며 도전하는 전문가가 되기를 권하고 싶다.

미술은 시지각(視知覺)을 통해 소통하는 또 다른 언어이며, 에듀케이터는 미술관이라는 특별한 공간에서 이 언어를 해석하는 통역자이다. 좋은 통역자와 함께라면 작품을 감상하는 사람도, 감상이 이루어지는 미술관도, 우리가 꿈꾸는 곳으로 변화시킬 수 있다. 미술관 에듀케이터는 모두에게 필요한 미술관을 만들어가고 싶은 희망을 가지는 사람들이다.

3부

미술관 교육을
확장하다

용호성은 대학과 대학원에서 행정학을 전공했으며, 행정고시 합격 후 문화체육관광부에서 33년간 문화정책 전문가로 일해왔다. 예술경영 석박사 과정을 마치고 〈예술경영〉, 〈재원조성〉, 〈전석매진〉 등 10여 권의 책을 저술 및 번역 출간하였으며, 월간 객석에서 음악평론으로 등단하여 칼럼니스트로도 활동하였다. 여가 시간에는 대부분 미술관을 찾거나 책을 읽으며, 재즈밴드와 록밴드 드러머로 가끔씩 무대에 서기도 한다.

예술이 사람과 세상을
바꾸는 방법

용호성

문화체육관광부 차관

"그 전공으로 자립해서 살 수 있겠니?"

대학에 진학할 무렵, 아버지와 장래 희망에 관한 이야기를 나눈 적이 있다. 국문학이나 미학을 전공하고 싶었던 내게 아버지는 좀 더 실용적인 학과를 권하셨다. 대학에서는 일단 실용적인 전공을 선택하고, 정말 하고 싶다면 대학원 때 원하는 공부를 해보라는 조언이었다. 아버지의 말씀이 합리적이라고 생각해 행정학과에 진학했다.

하지만 결과적으로 행정학이라는 분야는 그다지 나의 흥미를 끌지 못했다. 전공을 바꿔 대학원에 진학할 생각에, 행정학 공부보다는 국문학 전공을 위해 미리 들어야 하는 선수과목(先修科目)에 좀 더 열중했다. 언젠가 작가가 되리라는 꿈은 확고했지만 꿈을 꾼다고 모든 게 이루어지는 것은 아니다. 대학 시절 나는 학교 도서관에서 1천여 권의 시집을 찾아 읽으며 필사와 습작을 계속했다. 직접 쓴 시를 대학신문에

보낸 적도 있지만 내 시가 실린 적은 한 번도 없었다. 꾸준한 노력에도 불구하고 매체에 실을 만한 수준이 되지 못했던 것 같다.

그러던 어느 날 대학로에서 원폭 피해자의 삶을 그린 재일작가 홍가이 원작, 전위예술가 무세중 연출의 〈히바쿠샤〉라는 작품을 보게 됐다. 반핵 운동 관련 이슈를 직접적으로 드러내지 않으면서도 문제의식을 담아 풀어가는 연출이 인상적이어서 소셜미디어에 리뷰 쓰듯 가볍게 감상을 정리해 보았다. 그러고는 별 생각 없이 글을 대학신문에 보냈는데, 덜컥 다음 주 지면에 실렸다. 내 이름으로 매체에 실린 첫 번째 글이었다. 그토록 공들여 시를 써도 아무도 인정해주지 않는데, 별로 시간도 들이지 않고 대충 써내려간 글이 오히려 주목을 받은 것이었다. 이 경험을 통해 "창작을 직접 하기보다는 창작의 주변에서 할 수 있는 일을 찾아볼까" 하는 생각을 하게 되었다. 좋아하는 것과 잘하는 것이 일치하기 어렵다는 것을 깨달은 것이다. 이후 평론을 본격적으로 해보기 위해 예술사와 미학에 대한 공부를 시작했다.

1990년대 초 문화부의 출범은 내게 새로운 삶의 방향을 제시해 주었다. 내가 전공하는 행정과 정책이, 내가 좋아하는 문화와 예술에 접목될 수 있는 길이었기 때문이었다. 예술가는 될 수 없어도 최소한 예술의 언저리에서 무언가를 할 수 있으리라는 막연한 기대를 했다. 문화부에 대한 매력으로 행정고시 공부에 매진했던 나는 우여곡절 끝에 5년여 만에 합격했다. 희망부서는 성적순으로 선택할 수 있었다. 최상위권에 속하는 지금과 달리 당시만 해도 문화부는 중하위권에 속하던 부처였다. 성적이 꽤 좋은 편이었지만 소신껏 문화부를 지원했고, 수

습기관으로 세종문화회관을 선택했다. 그리고 30년 넘게 이어진 문화부 생활이 시작되었다. 돌아보면 내 인생에서 가장 잘 한 선택 중 하나였다.

현장에서 발견한 예술교육의 가능성

문화부에 근무하는 동안 크고 작은 굴곡을 많이 겪었지만 내 삶에 가장 큰 영향을 끼친 것은 세 번에 걸친 해외 경험이었다. 20대 후반에서 30대 초반까지 2년간 미국 워싱턴 DC의 아메리칸대학교에서 예술경영을 공부했다. 아메리칸대학교 예술경영 석사과정은 내 삶에 몇 가지 계기를 만들어주었다.

우선 우리나라에서는 생소한 분야였던 예술경영을 체계적으로 소개할 수 있게 해주었다. 재학 중이던 1997년 번역한 『예술경영 어떻게 할 것인가Fundamentals of Local Arts Management』라는 책은 예술경영 전반을 체계적으로 소개한 책으로서 국내에서 처음 출간된 예술경영 전문서적이었다. 이 책을 시작으로 『예술경영』, 『재원조성』, 『전석매진』 등 모두 열 권의 저서와 번역서를 출판했다.

워싱턴 DC에서 공부하는 동안 얻은 가장 큰 소득은 예술교육에 대한 꿈을 갖게 된 것이었다. 아메리칸대학교의 예술경영 과정은 실습을 중요시해 두 학기 동안 풀타임으로 현장에서 일하며 실습 학점을 얻어야 했다. 첫해에 일했던 곳은 브룩 키드Brooke Kidd라는 무용수가 이끌던 조스무브먼트엠포리움Joe's Movement Emporium이라는 무용

스튜디오였다. 그녀는 무용으로 지역사회를 변화시키고자 하는 꿈을 갖고 있었다. 그 꿈을 실현하기 위해 워싱턴 DC 외곽의 낙후된 지역에 무용 스튜디오를 열고 다양한 무용 프로그램을 운영하며 아이들을 가르치고 있었다. 무용 스튜디오는 거의 무너져가는 허름한 건물의 1층과 지하 공간을 쓰고 있었다.

스튜디오가 있던 지역은 워싱턴 DC 북동쪽의 메릴랜드 접경이었는데, 한때 번성했지만 이제는 퇴락하여 마약 거래까지 횡행하던 변두리 지역이었다. 여기서 나는 방과 후 무용교육 프로그램을 위한 재원 조성을 담당했다. 인턴십으로 알고 갔지만 워낙 인력이 부족하고 열악한 여건이었기 때문에 사실상 유일한 풀타임 스태프 역할을 하며 재원 조성의 기획부터 실행까지 모든 과정을 전담해야 했다.

당시 이 조직은 몇 달 동안이나 사람을 뽑지 못하고 있었는데 다름 아닌 입지 때문이었다. 지금은 많이 좋아졌지만 당시만 해도 위험한 지역으로 알려져 있어서 30년 넘게 워싱턴 DC에서 살았던 당시 집주인이 자기는 자동차로도 지나가본 적이 없다며 인턴십을 말렸던 기억이 난다.

무용 스튜디오를 운영하던 브룩은 재정이 어려워 사회기관에서 무용을 가르치면서 힘겹게 스튜디오 운영비를 대고 있었다. 그러던 차에 방과 후 무용교육 프로그램을 위한 재원 조성을 처음으로 기획하면서 인근 대학에 전문 인력을 요청했는데, 그 기회가 나에게까지 온 것이었다. 스튜디오에서의 재원 조성 업무는 이전 학기에 배웠던 재원 조성 과목을 실습해볼 수 있는 좋은 기회였다. 지금도 놀랍게 생각하는

것은 수업에서 배웠던 교과서적 지식이 현장에 그대로 적용되어 성과를 낸 점이었다. 당시 미국에는 2만 5천여 개의 재단이 있었는데, 재단 센터Foundation Center라는 기관이 대부분의 정보를 정리하여 재원 조성이 필요한 개인이나 조직에게 제공하고 있었다.

지금은 온라인으로 운영되고 있지만 당시에는 두꺼운 가이드북에서 재단에 관한 정보를 찾아야 했다. 많은 시간을 들여 수많은 재단 중 워싱턴 DC와 메릴랜드 지역에 관심을 갖고 있으면서 무용과 예술교육 분야를 지원하는 재단을 찾아서 지원 가능한 곳으로 총 81개 재단을 추릴 수 있었다. 이들 재단에 보낼 지원 요청서를 작성하는 시간은 글자 그대로 예술교육의 가치와 역할을 되새기는 과정이었다.

지원 요청서에는 무용 스튜디오가 위치한 지역이 한때 번성했다가 퇴락하면서 아이들이 더 이상 편하게 돌아다닐 수 없게 되었다는 이야기부터 시작해서 그 지역에 왜 이 무용 스튜디오가 자리를 잡았고 이 스튜디오에서 제공하는 프로그램으로 인해 아이들과 지역사회가 어떻게 변해가고 있는지에 관한 상세한 이야기를 담았다.

지원요청서를 보낸 81개 재단 중 총 세 곳에서 응답이 왔다. 첫 번째 재단은 지원금을 바로 수표로 보내왔다. 두 번째 재단은 현장 방문이 필요하다고 연락해왔다. 담당자는 스튜디오에서 진행하는 방과 후 프로그램을 직접 참관하며 충분히 공감했고 얼마 후 역시 지원금을 보내왔다. 마지막으로 메릴랜드 주정부에서는 이곳을 지역재생 사업의 거점으로 활용하겠다며 수십만 달러를 제공해 주었고 그 돈은 이후 이 스튜디오가 지역의 문화센터로 탈바꿈하여 성장하는 밑거름이 되었다.

무용 스튜디오가 만든 작은 기적

생소한 경험이었다. 사업에 공감하는 재단을 찾아내고 그 재단으로부터 지원을 받는 재원조성 방식이 당시만 해도 무척 신선했다. 그 경험이 나에게 주었던 또 다른 선물은 예술교육의 꿈을 꾸게 해 주었다는 것이었다.

나는 이 경험을 하기 전까지 매우 열정적인 예술 소비자였고, 내가 즐기고 누리는 예술을 위해 적지 않은 시간과 돈을 지출했다. 하지만 나는 그냥 소비자였다. 소비자로서 바라본 예술은 그저 즐기는 대상이었을 뿐 그 예술이 나를 혹은 내가 속한 공동체를 변화시킬 수 있다는 생각은 해본 적이 없었다.

하지만 무용 스튜디오에서의 경험으로 인해 나는 새로운 눈을 뜨게 되었다. 바로 예술이 한 사람을 변화시키고 나아가 그 사람이 살고 있는 공동체와 사회까지 변화시킬 수 있다는 것이었다. 처음에는 쭈뼛거리는 모습으로 스튜디오에서 제공하는 치킨 한 조각에 끌려 무용 교육에 참여하던 아이들이 어느 새부터인가 스튜디오를 좀 더 자주 방문하게 되었고 그 공간에서 자기가 해야 할 일을 찾기 시작했다. 어떤 아이는 교육 프로그램 진행을 도왔고 어떤 아이는 금요 이벤트에서 손님을 맞기 위해 스튜디오를 청소했다. 누가 시킨 일이 아니었다. 여기는 일할 사람이 없기 때문에 자신들이 나서야 한다면서 열심히 일거리를 찾았다.

어느 날인가는 함께 아이들끼리 하는 말을 듣고 또 한번 놀랐다. 어

려운 가정환경의 아이들이 많았는데 이 무용 스튜디오가 자신들을 보호해 주고 하고 싶은 것을 할 수 있도록 해 주는 유일한 공간이라고 하는 것이었다. 아이들에게는 안식처가 필요했고, 그 공간에서 편안함을 느꼈던 것 같다. 여기에 더하여 스튜디오에서는 아이들에게 단순히 음식이나 안식처만 제공한 것이 아니라 아이들이 좋아하는 무용을 할 수 있도록 해 주었다. 진지한 발레나 현대무용만이 아니라 아이들이 좋아하는 힙합댄스를 비롯하여 다양한 스트리트 댄스나 몸을 움직여서 할 수 있는 여러 가지 활동들을 마음껏 해볼 수 있도록 해주었다. 아이들은 매우 열정적이었고 그 아이들이 한 주 한 주 변해가는 모습을 관찰하는 것은 그 자체로 신선한 충격이었다.

더욱 놀라운 것은 지역의 변화였다. 스튜디오가 활동을 시작한 지 얼마 지나지 않아 시청에서 스튜디오에 500달러를 지원했다. 큰돈은 아니었지만 미국 사회에서 공공기관의 지원을 얻었다는 사실은 금액에 상관없이 사회적인 신뢰를 얻는 성과로서 큰 의미가 있었으며 다른 재단이나 개인 후원자로부터 지원을 얻는 과정에서도 중요한 레버리지로 작용했다. 이 스튜디오가 지역사회에서 하는 역할에 대한 시 정부나 재단들의 기대는 이 스튜디오로 인해서 지역과 공동체가 변화할 수 있다는 그런 방향이었던 것으로 여겨진다.

실제로 스튜디오가 활동을 본격적으로 확대하면서 매주 목요일과 금요일 저녁에 공연 이벤트가 열리고 낮 시간에도 아이들이 무용 교육을 받기 위해 오가는 것이 일상화되었으며 지역의 모습도 조금씩 바뀌기 시작했다. 그 변화의 모습 중에 하나는 인근 거리의 마약 거래가 거

의 사라지게 된 것이었다. 이러한 변화를 직접 현장에서 느끼면서 예술이 단지 개인의 즐거움을 위해서만 존재하는 것이 아니라 사회와 공동체를 위해 또 다른 역할을 해낼 수 있다는 깨달음을 얻을 수 있었다.

이러한 나의 생각을 더욱 강화시켜준 것은 다음 학기에 했던 국립예술기금National Endowment for the Arts:NEA에서의 인턴십 활동이었다. NEA는 우리 나라의 한국문화예술위원회와 비슷한 역할을 하는 연방정부 조직이다. 우리와 같은 문화정책 부처가 없는 미국에서는 박물관미술관청Institute of Museum and Library Services:IMLS과 더불어 문화예술에 대한 지원사업을 이끄는 가장 핵심적인 조직이다. NEA는 1965년 연방의회에서 예술 지원을 위해 설립했는데, 설립 후 30여 년간 단 한 차례의 예외 없이 꾸준한 성장을 해왔다. 하지만 1989년 사진작가 로버트 메이플소르프Robert Mapplethorpe와 안드레스 시라노 Andres Serrano의 전시에 대한 지원이 각각 외설과 신성모독으로 논쟁에 휘말리면서 큰 시련을 겪게 된다.

이른바 문화전쟁을 촉발하며 6년 가까이 계속된 이 논쟁은 결국 1995년에 이르러 NEA의 인력과 예산을 40% 이상 감축하고 의회에서 매년 조직의 존속 여부를 심사하는 것으로 마무리되었다.

내가 NEA에서 인턴십을 시작한 것은 그 바로 직후였다. 당시 NEA는 장르별 지원조직을 한 부서로 통폐합하는 대신 예술교육과 접근권에 대한 부서를 각각 신설하고 관련 사업을 확대했다. 이러한 정책 변화는 이전까지 공급 영역의 예술가와 예술조직 지원에 치우쳐있던 지원방식에서 탈피해, 수요 영역의 향유자 지원을 대폭 강화함으로써 공

급과 수요의 균형을 도모하고 중장기적으로 관람객과 시장을 개발하자는 취지였다. 이처럼 예술지원 방향이 30여 년만에 대전환을 이루던 시기에 NEA에서 일하며 나는 예술교육이라고 하는 문화 정책의 새로운 방향에 대해 확고한 비전을 갖게 되었다.

예술교육에 정책을 접목하다

1998년 유학을 마치고 돌아와 본격적으로 예술교육 정책을 구상했다. 미국 유학 중 무용 스튜디오와 NEA에서의 경험을 통해 개인과 지역을 변화시키는 예술의 힘, 즉 예술교육의 가치를 직접 내 눈으로 목격하고 확신했기 때문이었다. 필요한 것은 그동안의 예술정책이 주로 생산자로서의 예술 창작자 지원에만 집중되었던 것을 소비자로서의 예술 향유자에게도 이루어질 수 있도록 함으로써 예술정책의 균형을 맞추는 것이었다.

하지만 현실의 벽은 생각보다 높았다. 당시 나는 도서관 박물관과에서 일하며 도서관, 박물관·미술관, 문예회관 등 문화기반시설의 관리 운영에 대한 평가정책을 처음으로 도입함으로써 하드웨어 중심 정책을 소프트웨어와 콘텐츠로 확장하는 역할을 했다. 특히 박물관·미술관에 대해서는 미국박물관협회American Alliance of Museums:AAM의 박물관 인증 프로그램을 벤치마킹하여 평가 프로그램을 짰는데 교육 프로그램은 핵심 요소 중 하나였다. 하지만 그때만 해도 국내 박물관·미술관 가운데 교육 프로그램이라고 할 만한 것을 운영하는 곳은

드물었다. 말하자면 평가할 만한 대상 자체가 없는 상황이었다.

다음 단계로 당시 몇몇 학자들과 함께 창립했던 한국예술경영학회와 더불어 〈예술교육진흥법〉 초안을 마련하여 입법화하는 작업을 시도했다. 이 작업은 업무의 일환은 아니었다. 하지만 안타깝게도 국회에서 법안 발의까지는 겨우 이루어졌지만 더 이상 힘을 받지 못한 채 이런저런 장애에 부딪히며 좌초하고 말았다.

이런 식으로 몇 번의 실패를 경험하고 난 후 2003년에 이르러서야 새로운 기회가 찾아왔다. 당시 새로 부임했던 장관의 정책보좌관실에서 일하면서 문화예술 교육 TF를 제안하여 구성하고 본격적으로 문화예술교육 정책을 시작할 수 있었던 것이다. 조직, 예산, 인력이 전혀 뒷받침되지 못한 상황에서 시작한 일이었지만 열정을 갖고 오랫동안 꿈꾸며 준비해왔기 때문에 그것만으로도 동력은 충분했다.

첫해 마련한 10억 원 정도의 예산으로 2004~2005년 사이에 40여 개의 연구용역 작업을 진행했다. 초·중등학교에 대한 예술강사 지원을 제도화하면서 국악, 연극, 영화, 무용, 만화·애니메이션 등 장르별 교재와 커리큘럼을 개발하고, 노인복지관과 아동복지시설 등을 활용한 사회취약계층 예술교육, 교도소와 소년원에서의 예술교육, 군대 내 예술교육 등 다양한 사회문화예술교육 프로그램들을 시작했다.

이어서 문화예술교육과를 신설하여 첫 과장으로 일하게 되었고, 이를 바탕으로 문화예술교육지원법을 제정하고 한국문화예술교육진흥원을 설립했다. 법 제정을 위해서는 1년 반 동안 사회 온갖 계층을 아우르며 관련 자문회의만 140여 차례 진행했다. 이 과정에서 초·중·고

교사, 학생, 학부모는 물론 각 예술 장르별 작가와 기획자, 박물관·미술관 큐레이터와 에듀케이터 등 예술교육과 관계를 맺고 있는 거의 모든 이해관계 집단을 접촉할 수 있었다.

우리나라의 변화 속도는 정말 빠르다. 문화예술교육 정책을 처음 주창할 때만 해도 전국의 박물관·미술관 중에서 체계적인 교육 프로그램을 운영하는 곳은 손에 꼽을 정도였다. 하지만 제도적 기반이 만들어지고 큐레이터와 에듀케이터 지원 사업 등이 확대되면서 국·공립기관과 민간 조직을 망라하며 교육 프로그램이 하나둘 늘어나기 시작했고, 불과 10년이 지나지 않아 전국의 박물관·미술관 대부분이 교육 프로그램을 도입하게 되었다.

사실 교육 프로그램은 사람에 대한 투자인 동시에 조직의 입장에서 보면 가장 적은 예산으로 가장 확실하게 관람객을 개발할 수 있는 수단이기도 하다. 지금은 박물관·미술관 교육의 중요성에 대해 대부분 인식을 하고 있지만 초기에는 이에 대한 공감을 확대하는 것이 쉽지 않았다. 또한 3년여 동안 법령과 제도, 조직과 인력, 예산과 사업 등 문화예술교육 정책의 추진 기반을 어느 정도 조성하며 성과를 냈음에도 불구하고 막상 그 자리를 떠나고 나니 많은 정책과 사업들이 여러 이해관계의 충돌 속에 당초의 의도에서 벗어나는 모습도 볼 수 있었다.

아쉬운 일이지만 그래도 그동안 문화정책이 공급 측면, 즉 예술가 중심으로만 진행되어 오던 것을 수요 측면, 즉 소비자에 대한 관심으로까지 확대하며 균형을 찾을 수 있게 만든 것은 큰 보람이었다.

소비자 관점에서 미술관을 보다

2006년에서 2008년까지는 컬럼비아대학교 티처스칼리지의 예술교육연구센터에서 객원 연구원으로 일하며 뉴욕에 머물렀다. 일년 반 정도 머무는 동안 250여 개의 공연과 600여 개의 전시를 관람했고 그 결과를 담아 『뉴욕오감』이라는 뉴욕 문화예술 가이드북도 출간했다. 이 책을 쓰면서 뉴욕 내 대부분의 박물관·미술관과 갤러리를 방문했던 것은 그 자체로서 즐거움인 동시에 미술에 대한 안목을 넓히는 데에도 큰 보탬이 되었다.

뉴욕에 머무는 동안 이와 더불어 뉴욕대학교와 미국감정사협회AAA가 공동 운영하는 미술품 감정 전문과정을 수료하기도 했다. 이 프로그램은 전문적인 미술품 감정 이론과 현장 실습 등 미술품 감정을 위한 깊이 있는 지식과 폭넓은 경험을 제공해 주는 과정이었다. 미술품 감정이란 "다양한 미술품에 대해 그 형태와 내용 및 관련 자료들을 포괄적으로 조사하고 분석하여 그 가치에 대한 의견을 기술하는 것"을 의미한다.

미술품 감정사는 자신의 전문성을 바탕으로 감정 과정을 통해 미술품 수집가, 박물관·미술관, 기업 콜렉터, 보험회사, 은행, 변호사 등의 고객을 위한 감정서 작성 활동을 한다. 미술품 감정사가 되기 위해서는 관련 협회 등에서 운영하는 전문과정을 이수해야 하며, 미국 연방 국세청에서 인정하는 공식적인 감정서 작성을 위해서는 감정재단Appraisal Foundation에서 시행하는 전문감정실무표준Uniform

Standards of Professional Appraisal Practice:USPAP 시험에도 합격해야한다. 미술품 감정사로 활동하는 것이 내 커리어 목표는 아니었지만 이 교육과정을 이수하고 USPAP 시험에도 합격했다. 이러한 경험은 미술품과 미술시장에 대해 깊이 있게 이해할 수 있도록 해 준 소중한 기회였다. 뿐만 아니라 귀국 후 예술정책과장으로서 미술산업 정책이나 사업을 기획하는 과정에서 현장의 공급과 수요에 적합한 내용을 마련하는데 큰 도움이 되었다.

그로부터 꼭 10년 후인 2016년부터 2018년까지는 런던에서 한국문화원장으로 일하며 영국은 물론 유럽 60여 개 도시의 200여 개 미술관을 관람할 수 있는 기회를 가졌다. 특히 한국문화원 인근의 트라팔가 광장에 영국 내셔널 갤러리가 자리하고 있어 거의 매일 점심시간마다 이곳을 찾았다.

내셔널 갤러리는 본관의 66개 갤러리와 추가 신축한 세인즈버리 별관의 특별 전시실로 구성되어 있는데, 컬렉션의 가장 큰 강점은 미술사, 그것도 회화 중심의 역사를 망라하고 있는 점이었다. 13세기에서 20세기 초까지의 회화 작품 2천6백여 점이 대부분 연대기순으로 66개의 갤러리에 전시되어 있었다. 덕분에 내셔널 갤러리 방문은 늘 정해진 루틴을 따랐다. 곰브리치와 젠센의 미술사 책에서 해당 시대 부분을 읽고 다음으로 르네상스부터 시작해 시대별 미술사를 깊이 있게 정리한 별도의 책들을 함께 읽어나갔다. 마지막으로 홈페이지에 충실하게 정리되어 있는 내셔널 갤러리의 디지털 아카이브를 활용하여 그날 볼 전시실의 작품과 작가에 관해 공부했다.

이런 예습과정 후에 실제 갤러리에서 하는 작품 감상은 이전에 여행객으로 방문하여 주마간산 격으로 훑어가던 것과는 질과 깊이가 다를 수밖에 없었다. 어떤 날은 한 작품 앞에서 꼬박 30여 분을 머물며 감상하기도 했다. 그런 식으로 하루에 하나 많으면 두세 개의 갤러리를 차례대로 돌며 관람했고, 3년여 동안 이 루틴을 반복했다. 그렇게 하여 총 167회의 관람을 통해 전체 갤러리를 두 번 이상 훑어가며 공부하고 감상할 수 있었다.

런던은 도시 특성상 손님이 자주 방문했다. 문화원 행사를 위해 방문하는 예술가들을 비롯하여 대사관 업무와 관련된 주요 인사에 이르기까지 다양한 손님들이 끊임없이 찾는 곳이었다. 이 분들에게 내셔널 갤러리는 필수 코스 중 하나였고, 이들을 위해 한 시간 코스, 두 시간 코스, 반나절 코스 등 시간 여건에 따라 다양한 전시 안내 프로그램을 준비해 제공했다.

말하자면 계획에 없던 도슨트 활동을 한동안 했던 셈이었다. 미술에 대해서는 개인적인 공부와 감상도 의미가 있었지만 내가 갖고 있는 지식과 경험 그리고 감상의 내용을 다른 사람과 공유하는 도슨트 역할은 또 다른 차원의 경험이었다. 그 과정에서 하나의 작품에 대해서도 사람마다 얼마나 다르게 느낄 수 있는가에 대해 배웠다.

그중 특별히 기억에 남는 경험은 문화원과 협력 사업을 하던 모 기업의 CEO가 방문했을 때의 일이다. 이미 런던 대부분의 주요 미술관 방문 경험이 있었고 미술사적 지식도 상당했던 이 분의 요청은 테이트 브리튼에 대한 안내였다. 테이트는 내셔널 갤러리와 양대 산맥을 이

루는 미술관으로서 4개의 미술관을 총괄하는 명칭이다. 강변의 화력 발전소를 개조하여 만든 테이트 모던이 가장 유명하며 20세기 이후의 작품만을 전시한다. 이밖에 테이트 리버풀과 테이트 세인트 아이브즈가 지역 분관으로 운영되고 있고, 독특하게 영국 미술에만 특화한 테이트 브리튼이 런던 안에 자리하고 있었다. 다행히 개인적으로도 테이트 브리튼에 관심이 커서 별도로 공부를 해왔기 때문에 큰 어려움은 없었다.

이 미술관만의 독보적인 컬렉션이라 할 수 있는 라파엘전파의 핵심 작품들과 인상파에 큰 영향을 미쳤던 터너JMW Turner의 세계 최대 컬렉션에서 시작하여 데이비드 호크니David Hockney와 브리짓 라일리Bridget Riley에 이르기까지 500여 년 간의 영국 미술사를 반나절 가까이 설명했던 경험은 나 자신으로서도 그간의 공부 과정을 새롭게 정리해볼 수 있는 기회였다.

그밖에도 전 세계 뮤지엄 방문객 순위 10위권에 드는 브리티쉬 뮤지엄과 빅토리아 앤 알버트 뮤지엄V&A을 비롯하여 상대적으로 덜 알려져 있는 국립 초상화 미술관National Portrait Gallery 역시 애정이 많았던 곳이었다. 특히 국립초상화미술관은 언제부터인가 인물화에 대한 관심이 많아져서 자주 찾았다. 인물화를 볼 때는 늘 작품 속 인물과 대화를 나누곤 한다. 어떤 인물은 별로 말이 없지만 어떤 인물은 끊임없이 말을 걸어온다. 작품 속에 묘사된 여러 요소를 통해 그 인물의 삶과 생각의 지평을 넘나들며 대화를 나누다보면 몇십 분이 훌쩍 지나버린다. 어쩌면 당시 런던에서 다양한 손님들을 맞아 미술관을 함께 돌던

시간은 이런 나의 감상에 대한 공감을 함께 나누던 시간이 아니었을까 싶기도 하다.

지역 주민으로서 혹은 여행객으로서 찾았던 수많은 미술관 관람 경험은 소비자 관점에서 미술관이라는 공간이 어떠해야 하는가에 대한 인식을 하게 해주었다. 더욱이 동일한 작품 컬렉션을 다양한 배경의 사람들에게 설명하는 도슨트 경험은 나 자신의 미술관 경험을 풍요롭게 만들어준 또 다른 계기였다.

미술관을 찾는 사람들이 어떤 생각을 하면서 그 공간을 찾고 그 공간에서 어떤 경험을 할 수 있는가에 대해 관람객 입장에서 느낄 수 있었던 경험은 꽤 소중했다. 그 결과가 반영된 결과가 문화원에서 기획하여 진행했던 사십여 회의 전시였다. 그중 대략 절반은 문화원에서, 나머지 절반은 테이트 모던, 테이트 리버풀, V&A, 서펀타인 갤러리, 헤이워드 갤러리 등 영국 내 유수의 미술관과의 협업으로 진행했다. 그중 가장 기억에 남는 전시는 아방가르드 퍼포먼스 전시였다. 이 전시는 단색화 이후 한국 미술의 새로운 흐름으로 부각될 수 있는 부분을 찾던 중 발견한 아방가르드 퍼포먼스의 역사를 유럽 미술계에 본격적으로 소개하기 위한 첫 시도였다. 이전까지 이 분야의 작가나 작품이 제대로 소개된 경우가 거의 없었다.

이승택, 이건용, 성능경, 김구림 등의 작품과 더불어 젊은 작가들의 작품까지 아울러 아카이브 전시 형태로 소개했는데, 매주 한 전시만을 집중적으로 소개하는 파이낸셜 타임스의 전시리뷰에 채택되어 큰 주목을 받았다. 수많은 전시 중에는 기획 중에 엎어진 것도 있었고, 전시

개막 직전에 작가가 작고한 경우도 있는 등 온갖 상황이 발생했다. 그런 와중에 작가와 관람객 사이에서 큐레이터 혹은 매개자의 몫을 찾는 것은 늘 쉽지 않았다.

하지만 이러한 경험 역시 무엇과도 바꿀 수 없었던 소중한 배움의 기회였다. 이제는 어떤 전시를 보더라도 소비자로서의 관람객의 입장과 더불어 생산자로서의 작가 혹은 큐레이터의 의도와 생각에 균형을 맞추며 다양한 방식으로 공감을 폭을 넓힐 수 있게 되었다.

큐레이팅, 크리에이팅이 되다

지난 몇 년 동안 디지털 공간에서의 전시와 관련된 몇 개의 논문을 써서 등재 학술지에 올렸다. 그 과정에서 박물관·미술관 교육의 몇 가지 패러다임 변화를 발견할 수 있었다. 그 변화의 핵심은 예술 창작과 향유의 양상이 변화하고 있는 점이었다.

가장 큰 변화는 창작과 향유가 결합하는 흐름이다. 그동안은 창작이 주가 되고 향유는 여기에 부수적으로 존재하며 수동적이고 소극적으로 대응하는 모습이었지만 상황이 변하고 있다. 여러 이유가 있겠지만 중요한 모멘텀은 기술의 발전이다. 미드저니 같은 AI 기반 창작기술의 발전이 빠르게 이루어지면서 어느 공모전에서는 오페라 극장을 구현한 AI 작품의 수상으로 한바탕 논쟁이 벌어진 적이 있다.

텍스트 기반 커뮤니케이션 알고리즘을 활용하여 키워드를 넣어 만든 작품들이 너무나 멋지고 아름다웠기 때문이다. 이러한 창작도구가

지속적으로 발전한다면 기능적인 부분에서의 전문성이라는 것은 그리 큰 의미를 갖지 못할 수도 있을 것으로 생각된다. 창작과 향유의 경계가 모호해지면서 예술가의 독립적인 영역을 설정하고 향유자를 그 바깥에 놓을 수 없는 상황이 만들어지고 있는 것이다.

과거에는 미술이나 음악을 창작하려면 장인적 기술을 습득하기 위해 오랜 시간과 노력이 필요했지만 이제는 그걸 단숨에 뛰어넘을 수 있도록 만들어주는 기술적 도약이 가능해졌다. AI가 창작을 한다기보다는 AI 기반의 창작 도구를 아이디어가 있는 사람이 사용하는 셈이다. 물론 아직은 뛰어난 예술가의 역량이 AI의 수준을 넘어서는 경우가 대부분이지만 언제까지 그 우위가 지켜질 수 있을지 의문이다.

이처럼 창작과 향유의 접점이 훨씬 엷어지는 가운데 예술교육에 대한 관점도 변하고 있다. 지금까지의 예술교육이 예술가에 의해 창작된 작품을 수동적인 향유자에게 일방적으로 전달하고 가르쳐주는 개념이었다면 이제는 완전히 패러다임이 바뀌고 있다.

이에 따라 미술관 교육도 완성된 창작을 전제로 전달하는 형태의 교육이 아니라 창작 과정 자체를 함께 경험할 수 있는 형태로 변해가야 할 것 같다. 창작 과정에 직접 참여하여 작품을 함께 만들어가는 방식의 교육사례도 점점 늘고 있다.

이러한 패러다임 변화와 더불어 큐레이터의 영역 역시 예술가의 영역과 통합되어가고 있다. 최근 작품들 중에는 개별 예술창작자가 작업 기획을 하는 게 아니라 큐레이터가 예술가와 더불어 전시 공간을 탐색하며 공간을 매개로 공동 창작하는 사례도 나타나고 있다. 큐레이터

역시 창작자의 일부가 되는 것이다.

　아울러 창작 과정에서 예술가의 역할을 보면 독립적인 창작자의 성격보다는 프로듀서적 성격이 점점 강해지고 있다. 스튜디오에서 혼자 창작하는 독립적인 예술가의 개념이 아니라 프로듀서로서 창의적 아이디어를 바탕으로 다양한 인력과 자원을 엮어 새로운 작품을 만들어내는 방식으로 변해가고 있다.

　큐레이팅 자체가 크리에이팅의 한 형태로 전환되어가면서 전통적인 큐레이터의 개념을 넘어서 공간을 매개로 작가와 함께 공동 작업 형태로 전시를 기획하는 사례가 앞으로도 더욱 확대될 것으로 예상된다. 작가 한 사람만의 역량으로 감당하기 힘들 만큼 다양한 매체와 기술이 발전하고 있기 때문이다.

전시와 교육과 경험의 통합

　또 다른 변화는 전시와 교육, 그리고 경험의 통합이다. 이에 따라 예술가의 창작 과정을 깊이 연구했던 큐레이터의 영역과 교육의 영역을 분리하는 것도 재고할 필요가 있다. 교육이라는 개념이 창작과 향유를 아우르는 개념으로 발전해갈 수 있으며 이를 통해 또 다른 새로운 패러다임을 형성할 수 있을 것으로 생각한다.

　여기서 공공 박물관·미술관의 출발점에 대해 한 번 돌아볼 필요가 있다. 박물관·미술관은 근대 시민사회의 출발과 함께 개인의 진귀한 소장품 보관 장소인 캐비닛에서 벗어나 시민 교육을 위해 봉사하는 공

공기관으로 새롭게 성장해왔다. 하지만 이후 교육이라는 목적은 부수적인 기능으로 전락한 채 박물관·미술관은 점차 큐레이터와 작가 중심의 공간으로 발전해왔다. 교육적 관점은 핵심 기능에서 배제된 채 박물관·미술관 현장에서는 조직이나 사업 모두 큐레이터 중심으로 구성하는 것이 당연시되어왔다. 그 결과 교육은 인력이나 예산 등 자원 배분에서도 우선 순위에서 밀리며 오랫동안 과소평가 되어온 게 현실이다.

국내의 경우도 사정은 다르지 않았다. 2004년 무렵 문화예술교육 정책이 본격화되기 전에는 극소수의 대형 국공립 기관들을 제외하면 교육 전담부서는 물론이고 교육 담당 전문인력을 채용하는 경우도 매우 드물었다. 어린이와 청소년을 위한 교육 프로그램을 일부 운영하기도 했지만 전문성이 충분히 확보되기 어려웠다.

20여 년이 지난 지금은 물론 여건이 훨씬 개선되었지만 교육 부문이 컬렉션이나 전시 등 다른 부문에 비해 홀대 받는 상황은 크게 변하지 않았다. 전시와 홍보 마케팅 간의 협업은 잘 이루어져도 교육과의 협업은 여전히 쉽지 않은 상황이다.

그런 어려운 여건 속에서도 박물관·미술관의 에듀케이터들은 자신들의 영역이 충분히 존중받을 수 있을만한 성과를 축적해왔다. 아울러 한국의 박물관·미술관 교육은 개별 프로그램 하나하나를 놓고 보면 이제 전 세계 어느 기관과 비교해도 우위를 확보할 수 있을 만큼 정교하고 훌륭한 수준으로 발전하고 있다.

박물관·미술관 교육의 이러한 부침 과정을 고려할 때 전시와 교육

을 분리하는 기존의 관점에 대한 수정이 불가피하다고 생각한다. 여기에는 두 가지 차원이 있다. 하나는 앞서 이야기한 것처럼 예술가 그룹과 향유자 그룹의 통합 또는 경계가 사라지는 측면이고, 다른 하나는 미술관이라는 공간을 전제로 관람객이 그 안에서 전시하고 교육하는 활동과 분리된 경험을 하는 것이 아니라 전시와 교육이 통합된 형태의 경험을 하게 되는 측면이다. 관람객 중심의 경험이라는 차원에서 교육의 개념과 전시의 개념이 포괄됨으로써 통합적 관점의 경험이 비로소 완성될 수 있다고 본다.

컬럼비아대학교의 티처스 칼리지가 간직해온 존 듀이와 맥신 그린 등의 철학적 맥락인 이른바 경험을 통한 배움Learning by Doing은 미래 교육을 위한 철학으로서도 손색이 없다. 교육Education이라는 개념이 교육하는 사람이 교육받는 사람에게 지식을 제공하는 차원이라면, 학습Learning이라는 개념은 학습자가 주도하여 배워 나가는 측면을 강조한다.

개인적으로는 교육이 학습으로 변해가는 다음 단계가 경험이라고 생각한다. 가르치는 사람과 배우는 사람에 대한 구분을 넘어서 경험이라는 개념으로 통합될 수 있고, 나아가 생산자로서 예술가의 경험과 소비자로서의 관람객의 경험이 결합될 수 있을 것이라 생각한다.

아날로그와 디지털의 구분이 사라지다

새롭게 주목해야 할 변화는 공간 개념의 통합이다. 디지털 공간과

아날로그 공간을 구분하는 것이 더 이상 의미가 없어졌다. 디지털 공간에서는 메타버스를 비롯한 기술 기반 플랫폼을 활용하여 다양한 전시가 이루어지고 있는데, 그 궁극적인 지향점은 새로운 경험이다. 경험의 관점에서 보자면 아날로그 공간의 전시나 디지털 공간의 전시가 굳이 구분될 필요가 없다. 이 두 공간은 서로 결합되거나 보완적인 형태로 구성될 수도 있고, 아날로그 공간이 존재하지 않은 채 디지털 공간만으로 전시나 교육이 구성될 수도 있다.

이 같은 공간의 구분은 경험이라는 관점에서 보면 자연스럽게 통합될 수 있다. 경험이 이루어지는 전제가 아날로그 공간이든 디지털 공간이든 그것은 큰 문제가 아니다. 결국은 경험을 통해 그 안에서 새로운 형태의 콘텐츠를 함께 만들어가는 과정 자체가 점점 더 중요해질 것이다.

그리하여 이제는 전시건 교육이건 상관없이 박물관·미술관의 콘텐츠가 완성된 형태로 제공되지 않고, 향유자 혹은 관람객이 수동적인 피교육자의 위치를 넘어서 좀 더 주체적인 입장에서 예술가나 큐레이터와 같이 콘텐츠를 만들어가는 방향으로 발전해가지 않을까 생각한다. 나아가 디지털 공간을 매개로 하여 새로운 차원으로 발전하고 있는 미술관 교육은 향후 예술교육의 패러다임 변화를 선도하는 역할을 할 수 있을 것으로 전망된다.

예술교육이 할 수 있는 일들

예술교육으로 무엇을 할 수 있을까? 뉴욕에서 지내는 동안 워싱턴 DC에서 인턴십을 했던 무용 스튜디오가 궁금해 검색해보니 훌륭한 지역문화센터로 성장해 있었다. 연락을 하고 찾아갔다. 10여 년이 지났지만 브룩은 여전히 반갑게 맞아주었다. 얼굴에 새겨진 자글자글한 주름이 그간의 세월을 이야기해주는 듯했다. 점심을 같이 먹고 새로 지었다는 문화센터로 가는 길목에서 만난 여러 사람들이 브룩에게 인사를 했다. 어느덧 그녀는 지역사회의 명사가 되어 있었다. 이제는 워싱턴 DC와 메릴랜드 주정부의 각종 예술 지원사업 심사에도 정기적으로 참여한다고 했다.

고마웠다. 내 삶의 한 시기에 나에게 예술교육에 대한 꿈을 주었던 그녀였다. 그녀의 무용 스튜디오에 아이들과 부모들이 오가는 가운데 이 지역이 완전히 변모하여 도시 재생의 성공사례가 되었다. 범죄 영화에나 나올 법했던 스튜디오 지하 공간은 예술가를 위한 레지던스룸 11개와 공연장을 갖춘 멋진 스튜디오로 바뀌었다.

브룩은 매년 두 번씩 지역을 대표하는 예술 페스티벌을 개최하는 등 지역 예술계에서 비중 있는 역할을 하고 있었다. 돌아오는 길에 기부금을 건넸다. 큰 금액은 아니었지만 꼭 주고 싶었다. 그리고 이야기해주고 싶었다. 그녀가 변화시키고자 했던 지역이 이역만리의 한국으로까지 확대되어 이제는 한국이 세계적으로 예술교육의 리더십을 발휘하는 수준에까지 이르렀다고.

예술교육이 개인의 삶과 그 예술이 존재하는 사회를 변화시킬 수 있다고 믿는다. 그것이 비록 무용 스튜디오 같은 작은 커뮤니티에서 시작된다 할지라도 궁극적으로는 도시나 국가까지 함께 변화시킬 수 있는 무한한 힘이 있다고 나는 생각한다.

문화예술교육사가 되는 법

◆ 문화예술교육이란?

문화예술교육지원법상 문화예술교육은 국민의 문화적 삶의 질 향상과 국가의 문화 역량 강화에 이바지함을 목적으로 한다. 모든 국민의 문화예술 향유와 창조력 함양을 위한 교육을 지향하며, 나이, 성별, 장애, 사회적 신분, 경제적 여건, 신체적 조건, 거주지역 등에 관계없이 자신의 관심과 적성에 따라 평생에 걸쳐 문화예술을 체계적으로 학습하고 교육받을 수 있는 기회를 균등하게 보장받는다. 문화예술교육은 크게 학교 문화예술교육과 사회문화예술교육(학교 밖)으로 나뉜다.

◆ 문화예술교육사의 활동

문화예술교육 기획 및 실행, 문화예술행정 등 다양한 활동을 펼치고 있다. 문화예술교육사는 문화예술교육 지원법령에 따라 공연장, 박물관, 미술관, 도서관, 문화의 집, 전수회관 등 국공립 교육시설에서 활동할 수 있으며, 공공 및 민간 영역으로 활동이 확대되고 있다.

◆ 문화예술교육사 자격요건

1급과 2급으로 등급이 구분된다. 대학, 전문대, 대학원, 원격대학, 학점은행제 기관에서 문화예술 관련분야(미술, 음악, 무용, 연극, 영화, 국악, 사진, 디자인, 공예, 만화애니)졸업+교육과정 이수(5과목), 고졸 이상 비전공자+교육과정 이수(15과목), 국가무형문화재 이수자는 2급 자격을 신청하고 취득할 수 있다. 1급은 2급 취득 후 5년 이상 문화예술교육 경력을 가졌거나, 진흥원에서 제시한 대상 교육을 140시간 이상 이수 후 5년 이상 문화예술교육 경력이 있는 사람에게 부여된다.

◆ 교육과정

2급 교육과정은 15과목 40학점 600시간(예술전문성 영역 포함)으로 이 과정을 이수하고자 하는 사람은 ①고등교육법 제2조에 따른 학교(3호의 교육대학은 제외한다), 같은 법 제29조에 따른 대학원, 같은 법 제30조에 따른 대학원대학 또는 고등교육법 외의 법률에 따라 설치된 문화예술 관련 대학, 학점인정 등에 관한 법률 제9조에 따라 예술 관련 분야의 학사학위나 전문학사학위를 취득하여 이수, ②문화체육관광부에서 지정한 문화예술교육사의 교육기관에서 이수할 수 있다.

천윤희는 단지 현대미술과 비엔날레에 매혹되어, 20대에 겁 없이 광주에 내려온 이래 지금
까지 지역 살이 중이다. 문학과 미술 사이, 교육과 전시 사이, 미술관과 비엔날레 사이, 광주
와 비광주 사이. 엄마와 직업인 사이에서 살아온 날들이 길다. 삶에 질문하며 해답을 찾아가
는 과정의 다정한 동반자로서, 미술과 책, 사람, 산책, 자연을 아낀다. 나로서 더욱 아름답고,
의미 있게 나이 들어 갈 수 있도록 스스로 처음이 되는 힘을 키우고 싶다.

광주비엔날레,
로컬 커뮤니티와 만나다

천윤희

독립기획자 · 전 (재)광주비엔날레 교육행사팀장

대학에서 국문학을 전공했다. 고전보다는 현대문학을 좋아했고 특히 문화연구나 문화비평에 관심이 많아 관련 서적들도 열심히 찾아 읽었다. 당시 우리 과에는 고전문학이나 한시를 현대 정서에 맞게 해석하는 것으로 유명한 정민 교수님이 계셨는데 교수님은 이런 내 성향과 관심사를 듣고 대뜸 고향이 어디냐고 묻더니 영암 사람이라고 하자 유홍준 교수의 책 『나의 문화유산 답사기』를 소개해 주셨다. 이후 광주로 답사를 간 적이 있었는데 교수님께서 광주비엔날레를 답사 코스에 넣어주신 덕분에 국문과 답사로는 흔치 않게 광주비엔날레를 둘러볼 수 있었다. 이것이 나와 비엔날레와의 첫 인연이었다.

1995년 제 1회 광주비엔날레를 보면서 문화적 충격과 함께 내 안에 있는 여러 억눌렸던 생각과 감정들이 발현되는 것을 보면서 한편으로 기쁜 마음이 들었다. 순수 예술을 통해서도 이렇게 많은 사람들을 모이게 할 수 있구나. 작품들이 가진 이야기 하나 하나가 더없이 흥미로

웠다. 당시 일상생활에서 쉽게 말하기 힘든 여성문제, 성소수자, 소수민족 문제를 비롯해서 문화 다양성과 관련된 이야기까지 담론들이 넘쳐났고 모두 토론할 거리였다.

문화연구와 문화비평적 관점이 시각 예술, 그리고 뮤지오그래피 museography, 즉 현대미술 전시기획, 큐레이팅과 전시공학으로 공간 안에 구현되는 것이 무척 흥미로웠다. 또한 이 과정의 설계에 대해서도 궁금증이 컸다. 대학원에서 예술경영을 전공하며 지도교수님께 광주비엔날레에 대해서 연구하고 싶다고 말씀드렸더니 교수님은 의아해하시며 "비엔날레라는 제도는 이미 낡았는데 왜 그걸 연구하고 싶냐"고 내게 묻기도 했다.

베니스비엔날레가 시작된지 이미 100여 년이 훌쩍 지난 시점이었다. 후발주자로서 이제 막 비엔날레를 시작한 아시아의 대한민국, 그것도 상처 많은 광주에 있는 비엔날레가 국제 경쟁력을 갖추고 비엔날레다운 비엔날레가 되기에는 요원해 보이던 초창기 시절이었다.

국내에 아직 미술관 문화도 형성되지 않은 2000년대 초반, 나에게는 역사성이 강조되는 미술관 보다 동시대와 미래를 가늠하는 시대 언어와 역동성이 느껴지는 '비엔날레'가 주는 제도적 강점들이 더 긍정적 가능성으로 보였다.

또한 비엔날레가 국가 이름이 아닌 '지역(도시)명'을 앞에 내걸며, 도시의 역사성과 문화, 정체성을 담는 '문화 담론의 장'이 된다는 것도 흥미로웠다. 그래서 나는 전시기획이라는 한 부분이 아닌 '비엔날레'라는 제도가 구체적인 '지역'과 '현대미술', '시대언어'와 어떻게 만나고,

문화적 영향력을 미치는지, 그리고 광주비엔날레가 어떤 방식으로 자기 정체성을 가져가야 할지에 대한 관심을 갖게 되었다.

서울도 부산도 아닌, 왜 광주인가

늘 궁금한 것이 있었다. 현대미술을 통해 실질적인 문화 경쟁의 장이기도 한 비엔날레라는 제도가, 코스모폴리탄 서울이 아닌, 왜 지역 '광주'에서 시작되었는가 하는 것이었다. 그리고 어떻게 광주비엔날레가 지금의 국제적 위상을 갖게 되었으며, 30여년 동안 지속해올 수 있었을까. 물론 이후 서울과 부산에서도 비엔날레가 시작되었으나, 2000년 당시 이미 3~4회 째를 맞고 있던 광주비엔날레는 우리나라 비엔날레의 선발 주자로서, 대규모 예산을 투입하는 만큼 어떻게 국제적 경쟁력을 가질 수 있는가가 미술계와 문화계의 이슈였다.

당시 광주는 여전히 5.18민주화운동과 관련된 오랜 역사적 부침과 논쟁만큼이나, 도시에 대한 이미지가 무거웠고, 경제적인 수준에서도 다른 도시에 비해 강점을 찾기가 쉽지 않았다. 도시의 이미지와 도시가 가진 역사 문화의 가치와 의미를 긍정적으로 승화시킬 수 있는 방법이 있을까.

광주비엔날레의 1995년 창설 선언문에는 5.18의 광주를 예술로 치유하고자 하는 염원이 담겨 있다. 비엔날레를 단순히 현대미술 전시회가 아닌, 도시와 예술, 사람, 기술 등 총체적 문화의 매개적 장소로 해석하며 「문화매개의 개념에서 본 광주비엔날레 진흥방안 연구」를 석

사 논문으로 썼다. 논문을 쓰면서 광주라는 도시를 공부하기 시작했다. 공간과 지역에 대한 연구, 로컬과 세계, 국제 비엔날레의 제도적 특성을 기반으로 재단법인 광주비엔날레는 일종의 문화 매개의 장이자, 주체이어야 한다는 내용이었다.

광주비엔날레 20년 역사와 함께 성장하다

'무엇인가를 사랑하는 사람들의 모임'인 각종 '사모'가 유행하던 때가 있는데 나는 대학원 시절 '비엔날레를 사랑하는 사람들의 모임'인 '비사모' 운영자를 오래 맡았다. 요즘 언어로 하면 일종의 팬덤 문화인데, 비엔날레 개최 기간에는 관람객으로서 광주비엔날레를 보고 전남 지역을 함께 돌아보는 캠프 등을 기획, 진행하는 프로그램으로 전국 각지의 많은 회원들이 참여하기도 했다.

관람객 없는 전시, 소통 없는 작품은 없다. 나는 관람객으로서 예술이 중심이 되는 광주비엔날레를 충분히 가치있고 의미있게 즐기고 싶었다. 관람객 입장에서 비엔날레 경험의 중요성에 대한 내 시각은 이때 형성된 것 같다. 이 경험은 내게 예술경영에 대한 흥미를 더 불러왔고, 운 좋게도 관람객으로서가 아닌 내부자로서 광주비엔날레를 만들어가는 기회를 가질 수 있었다.

2002년 2월 광주비엔날레에 입사했다. 제4회 광주비엔날레 오픈 1개월 전이었다. 비엔날레에서 근무한다고 하면 큐레이터나, 도슨트냐고 묻는다. 관람객들이 인식할 수 있는 영역이 그 정도이기 때문일 것

이다. 그러나 비엔날레는 2년에 한 번, 전 세계 40여개 국, 100여 명의 작가를 섭외하고, 소통하며, 전시와 여러 관련 행사들을 진행하기 때문에 기업과 마찬가지로 수많은 업무 영역이 존재한다. 특히 국비나 시비, 공공 재원이 많이 포함되어 있다는 것은 공공 행정으로 예술행사를 진행한다는 의미이기도 하다. 전시 기획 및 실행은 기본이고, 관람객 유치 및 홍보 마케팅, 스폰서십 유치, 지속가능성을 담보하기 위한 정책 발굴 및 사업들, 교육 및 지역 소통 프로그램, 이 모든 것의 기초가 되는 경영지원 업무 등을 포함하면, 예술계의 대기업이라 해도 과언이 아니다.

모든 업무가 광주를 거점으로 해서 진행되지만, 서울 및 타 지역 전문가들과의 협업이나 국외 큐레이터, 전문가, 작가들과 프로젝트를 진행해야 하기 때문에 국제적 수준의 전시 실행을 위한 행정적 지원이 필요하다. 눈에 보이는 것은 설치된 작품과 전시이지만, 이면을 들여다보면 무수한 실타래가 얽킨 듯한 소통의 예술, 행정의 예술이고, 보이지 않지만 엄청난 내공과 역량이 필요한 일이다.

웹사이트도 활성화되지 않던 시절이었는데 온라인 담당이자 홍보마케팅 담당으로 처음 2년 간 일했다. 스물 일곱 살이었다. 행사 오픈 1개월 전 입사해 밤새 일하며 한 달 만에 전문 업체와 함께 웹사이트를 만들어 오픈했던 기억이 지금도 생생하다. 입사 전 서울에서 과외를 하며 받던 비용이 120만 원이었는데 5급 정직원으로 입사해 밤새 일하고 받은 월급이 세금 떼고 52만 원이라는 사실에 충격을 받았다. 나중에 수당이 들어오면서 70만 원이 되긴 했지만.

그럼에도 광주비엔날레에서만 20년 8개월 동안이나 몸담으며, 그 역사를 기억한다는 것은 의미 있는 일이다. 광주 사람도 아니고 이 지역에 특별한 연고가 있는 것도 아닌 사람이 20여 년을 머물며 일할 수 있었던 것도 생각해볼 지점이다. 입사 당시만 해도 광주비엔날레 창설과 관련된 특수가 끝나고, 광주비엔날레의 국제적 위상과 정체성 확립에 대한 요구가 강한 시점이었다. 광주비엔날레에 외국인 감독이 처음 등장한 것도 그때였는데 외국 감독과의 협업을 통해 광주비엔날레가 국제 비엔날레의 중심에 서게 되는 과정을 전시부에서 함께 경험할 수 있었다.

광주비엔날레는 2년마다 전시를 개최하며, 매 회기 새로운 감독을 선정한다. 감독에게는 전시기획과 주제설정, 작가 선정에 관한 권한이 주어지기 때문에 사실상 비엔날레는 감독의 작품인 셈이다. 물론 크게 보면 '전시'와 '도록' 이라는 두 매체를 중심으로 비슷한 행사를 개최한다고 여길 수 있으나, 각 예술 감독이 가진 독창적인 시각과 소통법, 그리고 팀의 구성과 운영이 늘 새로워 매번 완전히 다른 프로젝트를 하는 것 같다. 그렇기 때문에 전문성을 갖고 있되, 열린 마음으로 새로운 팀의 역동성을 긍정하며 서로에게 배우는 자세와 존중, 신뢰감으로 일에 임해야 하는 특성 있다.

광주비엔날레에서 오래 일할 수 있었던 것은 바로 2년마다의 갱신, 혹은 변화라고 할 수 있을 것이다. 불확실성 속에도 새로운 언어를 구축하고 관람객과 전문가의 소통을 추구하는 것에 대한 흥미였을 것이다. 비엔날레는 시각예술이지만 그것이 만들어지는 과정을 보면 사람

의 창의성을 극도로 끌어올려서 오케스트라 선율처럼 만들어내는 인간에 관한 예술, 소통의 예술이라고 할 수 있다. 동시에 지역 문화, 지역 정치, 자원의 배분 등 경영적인 측면 또한 매우 중요하다.

광주비엔날레의 내부 역량이 축적되고 문화기획 및 실행력이 검증되면서 광주시의 여러 문화예술 사업들을 진행하게 되었고 그것이 광주의 문화적 역량을 올리는데도 기여했다. 지금은 모두 분리되어 독자적으로 개최되고 있지만 광주디자인비엔날레, 아트광주, 세계비엔날레협회 등이 모두 광주비엔날레재단에서 시작됐다. 또한 도시재생 차원의 공공미술 프로젝트로 많이 알려진 광주폴리는 창설부터 지금까지 재단이 주관하고 있다.

5급 1호봉으로 입사해, 2급 팀장으로 퇴사하기까지 20년 동안 근무하면서 전반기 10여 년은 사업부서에서 주로 광주비엔날레와 광주디자인비엔날레 기획 및 실행 업무를 맡았고, 나머지 10여 년은 정책기획 및 경영지원 업무를 담당했다. 팀장이 되어서도 교육행사 및 전시팀 등 사업관련 팀장을 맡았고, 퇴사하기 전에는 인사, 노무 등 총무팀, 기획예산팀 등 경영지원 업무를 맡기도 했다. 사업을 오래 진행하다보니, 광주비엔날레의 산증인이라는 생각으로 역사와 과정을 꾸준히 기록했으며, 광주비엔날레에 대해 때론 관람객 입장에서, 때론 국비를 지원하는 평가자의 입장에서, 전시에 참여하는 작가 또는 기획자의 입장에서 소통해야 하는 역할을 오래 맡을 수밖에 없었다.

전시와 관련된 업무 외에도 5~6년 주기로 〈광주비엔날레 발전방안연구〉를 세 차례에 걸쳐 진행했다. 하나의 제도 혹은 기관의 비전과 미

래를 기획하는 것으로, 단지 조직의 한 구성원을 넘어 비엔날레의 방향성에 대해 지속적으로 고민해보고 장기적으로 설계해 보는 정책적 관점을 가질 수 있었다. 하나의 상상에서 출발했던 연구와 제안들이 실제로 현실화되는 과정을 목도하면서, 오랜 근무자로서는 한없는 책임감을 느끼기도 했다.

'광주비엔날레 일몰제'와 '비엔날레 전시관 신축' 등 광주비엔날레의 지속가능성을 확보하기 위해 여러 정부 부처와 관련기관 등을 대상으로 한 정책기획 제반 과정의 경험은 성공과 실패 여부를 떠나 현대미술 즉 예술적 관점과는 또 다른 세계를 알게 해주었다. 광주비엔날레 재원 확보 노력과 함께 그에 따른 여러 정부 부처의 평가를 받으면서, 각 부처가 가진 이해관계와 서로 다른 관점을 비교분석하면서, 광주비엔날레가 둘러싼 외부요인의 역동성에 대해 파악하게 되었다.

그런 관점에서 보통 5~6년마다 진행하는 〈광주비엔날레 발전방안 연구〉를 3번 진행했다는 것은 한 제도의 혹은 기관의 미래를 지속적으로 고민하며 설계해 보는 정책적 관점을 가질 수 있는 기회가 되었다. 또한 '광주비엔날레 일몰제'와 '비엔날레 전시관 신축' 등 광주비엔날레의 지속가능성을 위해 정책 기획과 관련 정부 부처의 평가를 거치면서 광주비엔날레가 가진 외부 요인과 그 관점의 차이에 대한 새로운 시각을 가질 수 있었다. 20여년의 시간은 예술 제도가 가진 다양한 내외부적 요인에 대한 시각의 확장을 요구했고, 그것은 단지 예술 그 자체만은 아니라는 것에 대해 눈 뜨는 시간이기도 했다.

좋은 예술경험을 만나기 위한 '관계의 예술'

광주비엔날레에서 다양한 경험을 했지만, 개인적으로 가장 중요하게 여겼던 나의 철학은 '관계의 예술'이다. 나는 예술가나 큐레이터가 아니라, 관람객으로서 먼저 광주비엔날레를 만나고 애정했다. 광주비엔날레에 대한 나의 예술경험과 세계에 대한 배움은 나에게 지적 충만함을 선물해주었고, 그것은 삶의 활력이기도 했다. 그 경험을 다른 많은 관람객들도 할 수 있기를 바랐다. 그래서 나는 교육행사팀에서 진행했던 일들에 대해 많은 애정을 갖고 있다.

전시팀은 대부분 총감독의 기획을 실행하는 업무를 하지만, 교육행사팀은 스스로 기획하여 실험해볼 수 있는 지점들도 많이 있었다는 것도 장점이었을 것이다. '팀'의 명칭 변화도 시대적 요구 혹은 조직의 방향성을 가늠케 한다. 광주비엔날레가 2008~2010년 행사를 추진하며, 전시로는 국제적 수준의 위상을 갖추어 가고 있었지만, 한편으로는 지역과의 소통 부족 이슈가 제기되기 시작했다.

교육행사팀의 경우도 초창기에는 '시민소통'이라는 거대하고 추상적인 개념에 따라 시민소통팀으로 불렸으나 시간이 흐르면서 비엔날레다운 콘텐츠를 가지고 관람객과 소통하고 더 나아가 관람객이 주체적으로 미술문화를 만들어가는 과정으로 변모하면서 시민참여행사팀, 교육행사팀 등으로 바뀌어왔다.

앞서 언급한 것처럼 모든 비엔날레는 국가명이 아닌 지역(도시)명을 달고 있다. 본질 자체가 국제적인 행사이지만 지역성을 숙명처럼 수용

해야 한다. 즉 국제성과 지역성 간 줄타기의 연속인 것이다.

그러다보니 소통 문제 역시 복잡할 수밖에 없다. 국제적 수준의 네트워크 형성 및 소통이 필요하지만, 국내로 눈을 돌리면 미술·문화계, 그리고 지역적으로는 중앙(서울)을 비롯한 전국적 소통이 원활하게 이루어져야 하며, 마지막으로 지역사회와의 소통도 필요하다. 가장 좁지만 가장 어려운 소통이 바로 지역사회와의 소통이 아닐까 싶다. 이 모두가 넓은 의미에서 거버넌스 구축의 대상이며, 한편으로는 '관람객'이라는 이름 아래 하나로 묶일 수도 있지만, 각 영역별 전문성과 특성이 달라서 각 분야의 세련된 언어를 통한 정교한 접근이 필요하다.

개인적으로는 광주라는 특정 장소에서 개최되는 국제현대미술전시회를 찾은 관람객들과의 예술 경험 소통 방식에 대해 오래 고민해왔다. 총감독과 큐레이토리얼팀도 자신의 국제적 전시 역량을 펼치기 앞서 광주에 대한 연구, 즉 광주 사람, 광주의 예술과 문화, 역사와 장소 등에 대한 리서치가 우선되어야 했다.

관람객 입장에서 광주를 새롭게 해석하고, 예술을 통해 일상과 삶, 그리고 동시대의 사유 담론을 소통하는 것도 필요했다. 작가가 작품을 통해 표현하고자 하는 독특한 언어를 매개하는 것은 물론, 광주라는 지역성을 예술에 반영하기 위한 노력들도 뒤따랐다. 이를 위해 지역 공동체와의 협업 예술, 예술관광을 통한 광주의 재발견 등 작게는 강의 프로그램부터 크게는 대규모 시민참여형 예술 프로젝트까지 다양한 방식의 변주를 선보였다.

광주 시민 속으로 파고든 현대 미술

광주비엔날레의 국제적 위상이 높아져감에 따라 전문 인력 확보가 중요한 과제가 되고 있다. 전시 실행 업무뿐 아니라 한시적으로 집중 투입되어야 하는 인력들이 많은데, 전문 인력 확보에 어려움이 많았다. 한편으로는 지역민과의 접점, 소통의 지점 확보도 중요한 이슈였다. 난해한 현대미술에 익숙치 않은 광주시민의 정서가 초기 진입의 어려움이었으며 광주비엔날레에 대해 애정을 갖고 참여할 수 있는 인력 양성과 로컬 커뮤니티 형성도 중요한 과제였다. 이를 위해 실행했던 중요한 몇 가지 방법들을 소개하면 다음과 같다.

① 광주 문화예술 인력 양성 과정으로서의 도슨트 교육 및 운영

현대미술의 난해함에 대한 관람객들의 1차 심리적 벽을 해소하고 미술감상 문화를 형성하기 위해서 도슨트가 필요했다. 2002년 당시만 해도 도슨트를 운영하는 미술관은 리움미술관 정도 밖에 없어서 삼성미술관 담당 선생님께 도움을 받아가며 도슨트를 시범적으로 도입했다. 이후 광주비엔날레 특성에 맞게 교육 프로그램과 운영 방식을 구축할 수 있었으며 지금까지 광주비엔날레가 배출한 도슨트만해도 어림잡아 400여 명 정도로 추산하고 있다.

초창기 도슨트 제도 도입부터 다양한 도슨트 교육과 소통 프로그램 실험 등을 직접 맡아서 해왔는데 도슨트 제도가 광주비엔날레 예술 경험의 중요한 요인으로 자리잡는데 기여할 수 있어서 기뻤다. 20년 넘게 도슨

트를 운영하면서, 도슨트에 대한 관점도 많이 변해왔음을 느낀다.

광주에는 미술대학이 여럿 있지만 2000년대 초반까지만 해도 대부분 근대미술 중심 교육과정 중심으로 운영되고 있어서, 동시대 미술에 대한 갈증이 컸다. 지역의 학문적 욕구를 감안해 예술을 통한 사회적 역할, 새로운 매체나 미술 형식, 비엔날레나 대안공간 등 새로운 현대미술의 제도들과 예술경영적 관점 등 현대미술의 현장과 이슈에 대한 새로운 시각을 열어줄 수 있는 석사급 수준의 교육을 기획하게 되었다.

당시 도슨트 교육은 단순히 행사를 위한 도슨트 양성 목적보다 시민들을 위한 수준 높은 문화예술교육으로서 역할을 했다. 국내 최고의 강사진으로 구성한 강의였으며 이후 미술교육의 관점, 해석의 관점, 리서치 및 스크립트 작성, 관람객 소통 스킬 및 매너, 도슨트 시연 등을 포함시키다 보니 6개월 과정까지 늘어나기도 했다.

요즘은 도슨트 교육 프로그램이 보편화되어 이미 훈련된 이들도 많이 참여하지만, 초창기에는 참여자들의 언어와 생각이 변화하는 경험을 할 수 있도록 커리큘럼을 기획했다. 그 과정을 경험한 사람들 중에는 서울로 진학하여 전공으로 공부하는 사람들도 여럿 있었고, 실제로 공부 후 다시 비엔날레로 와서 전문인력으로 일하는 모습을 보았을 때 오래 근무한 사람으로서만 볼 수 있는 성과, 즉 씨앗을 뿌리고 열매 맺는 그 순환과정을 볼 수 있었다.

광주비엔날레의 스타 도슨트는 20대가 아니라 늘 40대에서 나왔다. 아이들을 다 키우고 자신만의 시간을 갖고 공부하고 싶어했던 40대들이 비엔날레 도슨트 양성 과정을 거치면서 열정적으로 자기 자신을

찾고 스스로를 브랜드화하는 전문가가 되어가는 모습을 봤다. 비록 광주비엔날레는 2년에 한 번 밖에 열리지 않는 행사이지만 그들이 다시 지역의 20대와 소통하면서 문화현장에서 순환해가는 과정을 통해 새로운 동력이 되어가는 모습을 볼 수 있었다.

최근 문화예술교육에서 중요한 이슈는 생애주기(전환기) 문화예술교육 프로그램인데, 이 도슨트 교육과정은 '현대미술'이라는 구체적인 장르와 '광주비엔날레'라는 현장 경험이 시너지를 내며 광주 지역의 생애 전환 프로그램 역할을 했다.

광주비엔날레 도슨트 교육과정에서 공부한 사람들이 전공 여부를 떠나서 비슷한 관심을 통해 커뮤니티를 형성하고 서로 소통하며, 삶의 패턴을 비엔날레 시기에 맞춰 조정하면서 개인적인 행복을 누리는 모습을 볼 수 있었으며 그렇게 하면서 환갑을 맞은 분도 보았다.

22살 나이에 도슨트에 지원한 학생이 있었는데 초창기 덜덜 떨면서 설명을 해서 다들 걱정하며 격려해주었다. 그런데 그 도슨트가 비엔날레 폐막일 마지막 전시설명을 맡아서 폐막 방송이 나오며 아쉬워하는 관람객들에게 "올해 비엔날레 마지막 도슨트였습니다"라고 마지막 멘트를 하며 눈물을 흘리던 모습이 기억난다. 마지막을 나누고자 함께 참여했던 도슨트들도 그 친구를 보면서 울면서, 모두를 위한 수고와 격려의 박수를 보냈다.

시작이 있으면 끝이 있다. 용광로 같은 4~5개월의 여정이 마무리 되니 다들 마음이 뭉클해졌던 것이다. 이러한 경험들을 통해, 비엔날레는 사람들이 하나가 되는 일체감을 느끼게 해주었다.

도슨트는 인력 양성 과정이라는 관점에서 가장 의미가 있었고 광주의 문화 인력 양성으로 이어졌다. 실제로 광주에서 문화와 관련한 사람을 선발할 때 광주비엔날레 도슨트 경력이 없는 사람이 없다는 이야기를 듣기도 했다. 그 활동을 한 사람들이 대부분 열정적이고 열심히 공부했기 때문에 그랬던 것 같다. 그럴 말을 들을 때마다 도슨트 교육에 더 큰 애착을 느끼기도 했다. 이제는 각 미술관마다 자체 도슨트 프로그램도 많고 각종 해설사 프로그램도 많이 생겨났다.

2008년과 2010년에는 광주비엔날레 관람객 분포상 비중을 많이 차지하는 유아와 청소년에 대한 관심도 많이 기울였다. 유아 대상 도슨트와 청소년 예술감상 교육 프로그램으로서 청소년 도슨트 프로그램을 운영했으며 청소년 관람객을 위한 교육 가이드 맵도 처음으로 시도했다. 일이란 늘 그렇듯이, 집중할수록 새롭게 필요한 영역들을 발견하게 되므로, 확장될 수밖에 없다. 나는 그 모든 과정과 경험에 의미를 부여하고 그 일의 성취를 즐겼다.

20여 년의 도슨트 교육 경험 성과와 노하우를 전국 단위로 획장가기 위한 노력도 했다. 문체부 '전시해설인력지원사업'의 교육주관을 맡아 전국 70여 개 전시관, 미술관에 근무할 전시해설 인력 교육을 맡아 2년여 동안 진행했는데 광주비엔날레의 기획 역량과 교육 노하우를 미술계에 환원할 수 있었다는 점에서 매우 소중한 성과라고 본다.

광주비엔날레재단의 경영 차원에서 보면 이런 업무가 매우 작은 비중을 차지하는 일이라고 할 수 있지만 개인적으로는 지역과의 연결성, 관람객들의 예술 경험, 또한 참여자들의 성장이라는 점에서 중요한 가

치와 의미를 갖고 있었다고 생각한다.

② 지역 작가 소개를 위한 'GB작가 스튜디오 탐방'

2018년 광주비엔날레에서부터 작가 스튜디오 탐방이 시작됐는데 이 프로그램은 코로나 시기를 거치면서, 온라인 프로그램 등으로 타 기관에서도 많이 소개되었다. 큐레이터에게 작가 스튜디오 방문은 가장 기초적인 리서치 과정이며 큐레이터와 작가 간 신뢰를 기반으로 하는 것이다.

광주비엔날레의 〈작가 스튜디오 탐방〉 프로그램은 행사가 열리지 않는 기간에 광주비엔날레 전시 참여작가뿐 아니라 지역 작가들의 스튜디오를 관람객들이 직접 방문해, 작가의 목소리로 그의 작품 세계를 들어보는 참여형 프로그램으로 기획되었다.

광주비엔날레의 총감독은 국내 리서치 과정을 통해 지역 작가 스튜디오를 방문하고, 직접 인터뷰하는 등 다양한 방법으로 지역 작가들과 접촉하지만 최종적으로 비엔날레 참여 작가로 선정되는 것은 소수일 수밖에 없다. 지역 작가들은 이런 점에서 소외감을 표출했고, 광주비엔날레로서는 이들을 위한 지속적인 소통형 프로그램이 필요하다고 판단했다. 그 두 관점의 상호 합의점이 되어준 것이 바로 〈작가 스튜디오 탐방〉 프로그램이다. 관람객의 입장에서 만나기 힘든 작가의 스튜디오를 직접 방문할 수 있는 프로그램이었다. 작가 입장에서는 자신의 작품 세계를 정리하고, 광주비엔날레를 통해 소통할 수 있어 대중들에게 주목을 받을 수 있는 계기가 되었다.

지역 작가들의 스튜디오를 방문하는 활동이 계속되다 보니 프로그램의 고정 팬이 형성되기 시작했고 작가의 작업실에서 서로 친밀감을 쌓으면서 작가들은 나름의 자부심을 가질 수 있었고, 관람객들은 현장에서 작가들과 좋은 에너지를 나눌 수 있었다.

　비엔날레 같은 경우 본 행사도 중요하지만 그 시기에 진행되는 행사가 아니더라도 이렇게 지역 작가들과 관람객이 지속적으로 만날 수 있는 지역 내 매개 역할을 할 수 있는 기회를 만드는 것이 중요하다고 생각한다.

③ 광주비엔날레 아트스쿨 & 투어

　세계적인 비엔날레를 보면 단독 건물에서 진행하는 전시보다 도시 전역에 분산된 전시 공간을 활용해서, 지역의 독특한 역사 문화 유산 및 공간 등을 경험할 수 있는 장소 기반형 전시를 선보이는 경우가 많다. 이를 통해 관람객은 예술을 매개로 자연스럽게 그 지역의 문화를 경험하게 된다.

　광주비엔날레 관람객의 특성을 보면 세계적인 전문가들과 함께 다른 지역에서 온 관람객의 비중도 상당히 높은 편인데 안타까운 점은 이들이 비엔날레 전시만 보고 광주에 체류하지 않고 다른 도시로 바로 넘어가는 경우도 많은 것으로 나타났다. 광주에 관광 요소가 부족하기 때문이지만, 관람객들이 광주비엔날레를 온전히 즐기지 못한 것 같아서 아쉬움도 느꼈다.

　광주비엔날레가 주목한 지역 내 전시 공간들 대부분이 행사 이후 광

주의 관광 명소가 되었다. 이에 착안해 개인적으로는 찾아가기 힘든 전시 장소들의 경우는 관람객의 예술 경험과 교육적 차원에서 1일 프로그램 혹은 1박 2일 예술+교육+여행 콘텐츠 프로그램으로 기획해 진행하기도 했다. 대부분 후원금을 통해 무료로 진행되면서 큰 호응을 받았지만 유료 프로그램으로서도 가능성 있는 프로그램들이다.

④ 시민, 공동체와 함께하는 미술 교육 프로젝트

광주비엔날레 진행과 함께 국내외 작가 리서치 및 워크숍, 전시 기획 및 주제 심화를 위한 다양한 인문, 사회, 철학, NGO, 다양한 예술장르 분야 전문가 결합에 따른 공개 강연 등이 열렸으며 이것은 광주비엔날레가 일시적 학교가 되는데 크게 기여했다.

특히 공교육 밖 대안학교 학생들과 연결하거나, 시민교육공동체와 연결을 통한 광주비엔날레 심화 읽기 프로그램, 공교육 학교 수업 연계 작가 워크숍 등 광주비엔날레 전시 외에도 전시를 실현해가는 과정 모두 대안적 교육의 주요한 콘텐츠이자, 교육의 장으로서 기여했다. 기억에 남는 프로젝트를 소개하면 다음과 같다.

◈ 2006년 시민프로그램 〈광주별곡〉

광주북구문화의집과 함께한 〈광주별곡〉은 광주를 배경으로 살아가고 있는 시민들이 개인의 삶, 동네이야기, 광주의 과거, 현재 그리고 공간 이야기를 자유로운 형식으로 함께 풀어내는 시민 참여 전시 프로그램이다. 76명의 시민들이 예술적 형식으로 풀어낸 광주와 나, 그리고

이웃들에 대한 목소리가 하나의 어구가 되고 서로 모여 문맥을 이루었으며 광주에 대한 이야기가 되었다. 전시는 중외공원 내 튤립나무길에 전시되어, 시민들의 많은 공감과 호응을 받았다.

◇ 2018년 광주비엔날레 〈만장워크숍〉

〈2018광주비엔날레 만장워크숍〉은 만장의 의미를 현대적 시각으로 재해석하고, 예술가와 함께 만장을 직접 제작하는 작가·시민 협력프로그램이다. 지역의 대안공간 오버랩Overlap과 예술가, 이론가, 큐레이터가 협력하여 기획했다. 만장은 죽은 이를 애도 하기 위한 글귀를 적어 깃대에 매단 것을 말하는데 한편으로는 저항의 상징이자, 사회적 요구와 염원을 발현하는 도구로 활용되어왔다. 2018년 현재적 관점에서 만장을 '공감과 소통의 도구'로 재해석하고, 우리 사회의 소외된 사람들에 대한 공감과 연대를 표현하고자 했다. 광주 시민 뿐 아니라 국내외 전역에서 메시지를 받아, 예술가와 함께 만장을 제작하고 광주비엔날레 광장에 작품을 설치, 전시했다.

◇ 스쿨프로그램 : 시타미치 모토유키 작가 워크숍〈14세&세계&경계〉

2018광주비엔날레 참여작가 시타미치 모토유키 작업의 일환으로 광주의 4개 중학교 2학년 아이들을 대상으로 학교에서 워크숍을 진행했다. 중2 아이들이 경험하고 있는 세계와 경계에 대해 대화하고 글을 쓰게 했으며 이 워크숍의 결과로 선별된 글은 광주일보 1면에 13회 게재했다. 그 글은 어린이와 성인의 경계에서 자신을 찾아가는 중2 청소

년의 눈으로 사회적, 심리적, 신체적 세계와 경계에 대해 새롭게 보게 했다. 신문은 본 전시장에서도 설치되었다.

미술관과 비엔날레, 공통점과 차이점

좋은 평가를 받는 전시를 보면, 미술 논리에만 집중하는 것이 아니라 관계된 다양한 영역의 전문성과 창조적 역량을 최대한 활용해서 시너지를 내고 하나의 사회적 담론을 담은 큰 그림을 만들어낸다는 것을 알 수 있다. 비엔날레든 미술관이든 그 경험이 전시로만 끝나지 않는다는 것을 우리는 이미 알고 있다. 미술관 내의 카페와 화장실, 로비 등 모든 공간의 분위기와 접근성, 서비스 등의 총체적 경험이 미술관 경험으로 남는 것처럼 비엔날레는 전시뿐 아니라 그 지역의 문화, 관광의 요소까지 비엔날레의 경험에 포함될 수 있다. 그렇게 시각을 넓혀야 한다.

비엔날레는 도시 문화나 역사적 맥락에서 발굴한 이슈에 기반해 주제가 선정되고 전시가 기획된다. 미술관이 작가와 작품을 좀 더 깊게 해석하고 시각적 경험과 내용의 조화를 추구한다면, 비엔날레는 보다 폭넓은 관람객을 대상으로 주제에 맞추어 조율되는 현대미술의 축제와 같다.

미술관과 비엔날레의 공통점은 관람객이다. 아무리 훌륭한 전시라고 해도 관람객 없는 전시는 의미가 없다. 관람객은 이름 없는 다수가 아니라, 대화하고 소통하며 의미를 만들어가는 경험의 주체다. 관람객

과의 소통은 단순히 작품 해설을 전달하는 것이 아니라 상대가 받아들일 수 있는 해석으로 서로 연결되어야 한다. 좋은 해석과 해설, 소통이 있는 예술 경험을 일으킬 수 있도록 관람객을 연결하기 위해서 무엇이 필요한지는 앞으로도 계속 고민을 해봐야 할 것 같다.

비엔날레는 2년에 한 번 개최되는 국제현대미술전시회라는 정의에서도 알 수 있듯이 '국제'라는 개념이 기본이다. 광주비엔날레만해도 평균 40여개국 100여 명의 작가들이 참여하며 그 가운데 90% 이상이 해외 작가이다.

예술감독 등 큐레이토리얼팀도 동시대에 가장 활동력있는 국제 기획자 중에서 선택된다. 이를 통해 국제적 위상 확보는 물론 국제적인 네트워크를 통해 많은 업무가 진행된다. 한편으로는 지역명을 앞세우는 비엔날레의 특성상, 지역에 대한 리서치 및 지역민과의 소통도 국제성 못지 않게 중요한 또 다른 날개가 된다.

가장 개인적인 것이 세계적인 것이라는 말처럼, 광주비엔날레의 특수성에서 비롯된 다양한 예술 경험 매개 프로그램들은 앞으로도 후발 비엔날레에 영향을 줄 수밖에 없다. 현재 국내에서 열리는 비엔날레만해도 10개가 넘는데 비엔날레마다 도시의 특성을 살리면서 특화된 세부 장르에 집중하기 위해 다양한 실험을 하고 있다.

미술관과 비엔날레의 차이에 대한 질문을 종종 받는다. 미술관이 현재를 기준으로 과거로부터 연구하고 검증된 미술사적 관점에서의 중요성을 강조한다면 비엔날레는 현재를 기준으로 미래지향적인 관점을 갖고 있다고 생각한다. 동시대의 사회적 이슈를 융복합 기술 매체

와 설치, 퍼포먼스 등 다양한 예술 매체 및 방법론을 통해 예술과 사회의 미래를 제시하는 역할을 한다. 미술관이 상대적으로 일상 속 항상적인 공간 이미지가 있다면, 비엔날레는 한시적이고, 일시적인 결집과 해체의 이벤트적 이미지가 있다.

이러한 차이로 인해 비엔날레에서 소개되는 작품과 담론들은 그 지식의 넓고 깊으며, 양도 방대하다. 전 세계의 다양한 정치, 사회, 경제 이슈를 예술을 통해 연구하고, 대안을 제시하며, 새로운 지식을 생산한다. 그러다보니 일시적으로 폭발하듯 모여드는 전 세계의 기획자, 예술가를 비롯한 실행 그룹들의 에너지 강도도 매우 높은 편이다. 과정의 설계도 매우 중요한데, 그 과정의 결과를 전시와 도록을 통해 경험하게 된다.

비엔날레의 강점들을 바탕으로 관람객들이 예술 경험을 통해 배우고 성장할 수 있는 다양한 시도들이 이루어지길 기대한다. 최근에는 누구나 일상에서 가까이 다가갈 수 있는 보편적 문화예술 교육이 강조되고 있다. 비엔날레뿐 아니라 미술관들도 주제나 장르를 전문화하면서 지역 및 동네로 들어가고 있다. 지역 주민, 그리고 커뮤니티와 함께하는 미술관에서 미술관 에듀케이터의 역할은 더욱 확장될 수밖에 없을 것이다.

박진희는 직접 작품을 창작을 하는 것보다 작품을 전시하는 공간과 그 곳에서 만나는 사람들에 대해 탐구하면서 미술관 큐레이터와 에듀케이터로 일해왔다. 20년 중 전반부가 미술관 실무였다면 이후 10년은 미술관에서 일하고 싶어하는 학생들을 대학에서 가르치는 일을 해왔다. 지금은 미국에서 인공지능과 디지털 기술을 활용한 전시와 교육 프로젝트의 기획과 컨설팅을 하고 있다.

예술을 통해
만나는 새로운 일상

박진희

카밀월드 큐레이터 겸 심사역
전 한국예술종합학교 예술교양학부 강사

어린 시절 미술관 카페에서 맛본 아이스크림의 달콤함과 미술관 안내자들의 따뜻한 설명이 나의 긍정적인 미술관 경험의 출발점이 되었다. 청소년기 열정을 미술에서 찾았고, 그 시기에 접한 미술사 수업이 흥미로워 작품의 가치를 이해하는 틀인 미술 이론에 대한 지적인 호기심이 생겼다.

큐레이터학을 공부한 에듀케이터로 처음 미술 경력을 시작했지만 이후 에듀케이터 출신 큐레이터로 활동하게 되면서 '교육적 기획'을 실천할 수 있었다.

대학 시절 미술 전문 월간지에서 인턴 활동을 했다. 처음 맡은 업무는 매월 열리는 전시 일정을 정리하는 일이었는데, 이를 통해 주요 전시의 트렌드와 전시 현장에 대해서 조금 더 자세히 알게 되었다. 또 작가에 따라서 어떠한 유형의 전시가 어떤 지역에서 전시되는지에 대한 전시 지형도를 파악할 수 있었다. 더불어 한정된 지면에 전시를 단문

으로 소개하기 위해 다양한 보도자료를 접하고 동향을 파악하는 기술도 배웠다. 이러한 활동에 흥미를 느껴 이후 객원기자로도 활동했다.

그러던 중 유럽 각 도시를 순회하며 2년마다 한번씩 개최되는 유럽의 순회 비엔날레인 마니페스타4Manifesta4와 카셀 도큐멘타11Documenta11 등 대형 미술 행사 두 개가 독일에서 동시에 열렸는데 때마침 여름방학이어서 독일로 날아가 특파원 역할을 하기도 했다. 특히 카셀 도큐멘타11은 광주비엔날레 감독을 맡기도 했던 오쿠이 엔위저Okwui Enwezor가 기획해 더욱 관심이 갔다. 당시의 취재 경험은 「비엔날레와 저널의 상관 관계에 관한 연구」라는 석사학위 논문으로 이어졌다.

미술 전문지 기자로 인터뷰와 취재를 계속하다보니 보다 거시적인 안목으로 미술계를 조망해 보고 싶다는 생각이 들어 한국문화관광정책연구원으로 자리를 옮겼다. 이곳에서 연구 보조 업무를 맡을 당시 용산 국립중앙박물관이 건립되면서 그 안에 어린이박물관이 함께 만들어졌는데 그와 관련된 연구 프로젝트에 참여할 수 있었다.

그런 경험을 통해 교육적인 공간의 기획 뿐만 아니라 그 경험을 강화하고 극대화할 수 있는 활동의 기획이 중요하다는 것을 알게 되었고 자율적 전시 공간 속에서의 관람자 중심적인 교육 개념도 접하게 되었다. 학습자가 주체가 된다는 점에서 학습과 배움에 대한 시각이 전환되는 새로운 경험이었다. 또한 좋은 아이디어가 있어도 이를 실행할 수 있도록 뒷받침하는 행정과 정책이 기반이 되어야 된다는 것도 알게 되었다.

처음으로 접한 미술관 교육의 개념과 기능에 매료되었고 실제 작품을 해석하고 전하는 것이 저널에서 전시를 소개하는 것처럼 글로도 가능하지만 교육 프로그램의 형태로도 가능하다는 점이 신기했다. 체험형 전시에 대한 경험이 부족해 해외 사례를 많이 연구했는데 그 과정이 무척 흥미로웠다. 이후 김종영미술관에서 진행한 지역 중학교 연계 프로그램에 참여했는데 2004년 서울에서 열렸던 국제박물관협회 ICOM 총회에서 김이삭 헬로우뮤지움 관장님과 공동 연구한 결과를 발표할 수 있었다. 통계 분석 프로그램 및 데이터에 기반한 기획을 익히고 사전 사후 연구를 통한 기획을 배울 수 있었던 값진 기회였다.

어린이를 위한 미술관 에듀케이터

학생들과 함께 진행하는 프로그램에 재미를 느껴 헬로우뮤지움 어린이미술관이 개관할 때 에듀케이터로 합류하게 되었다. 첫 아이를 낳은 직후여서 헬로우뮤지엄 옆에 있는 어린이집에 아이를 보내면서 일을 했다. 연차 보고서를 작성하는 것이 첫 업무였는데 이를 통해 기관의 미션과 역사를 중심으로 기관을 이해하고 연구하는 안목을 가질 수 있었다. 또한 사립미술관협회 해외 미술관 연수 프로그램에 참여하면서 스페인과 프랑스에 있는 미술관을 탐방할 수 있는 기회를 얻었으며 이를 통해 다양한 해외 미술관 전시와 교육을 접할 수 있었다. 다양한 장르의 동시대 작가들과 협업하는 전시를 기획하고 교육 프로그램을 만들었다. 어린이와 가족 관람객을 직접 만날 수 있는 역동적 환경이

매력적이었다.

　문화예술교육진흥원이 건립되고, 정부와 지자체 중심 문화예술교육지원이 시작되면서 어린이와 가족을 대상으로하는 공간 중심 교육 프로그램도 성황을 이루던 시기였다. 특히 무용, 음악 등의 장르를 교차하면서 동시대 작가들과 작업하고 서로 토론하면서 프로그램으로 풀어 가는 과정이 흥미로웠다.

　백남준아트센터 협력 교육 프로그램 개발 및 진행에도 참여했다. 개관전 연계 프로그램이어서 무용이나 음악과 같은 다양한 장르의 예술가와 협업을 통해 백남준 작가를 해석하고 그것을 교육 프로그램으로 개발할 수 있는 경험이었다. 특히 이 경험을 제2차 유네스코 세계문화예술교육대회에서 「장르 교차적 교육 프로그램 개발」이라는 논문으로 발표하기도 했다.

　이 논문에서는 미술관 관람객과 공연 관객의 경계를 허무는 예술적 체험 공간으로서 뮤지엄 경험의 서사적 구조를 해석했다. 일련의 프로그램 기획과 실행을 통해 뮤지엄은 관람객과 교육 콘텐츠 간의 끝없는 상호작용과 교감이 이루어지는 감성과 이성을 통한 교육 공간이 될 수 있음을 알 수 있었다. 뮤지엄을 시공간에 현존하는 존재로서 작품을 체험할 수 있는 공간으로 상정하고 오브제를 기획적인 측면과 서사 구조의 문맥으로 해석했다.

　헬로우뮤지움에서는 기관 협력 교육 프로그램 에듀케이터로서 메세나협회와 연계한 활동에도 참여했다. 그 과정에서 지역아동센터의 초등학생들과 만날 기회가 많았는데 3년여 동안 계속해서 프로그램을

진행하면서 학생들이 변하는 모습을 볼 수 있어서 보람이 컸다.

한 조손 가정의 아이는 사춘기 소년이었는데 아침 일찍 센터에 와서 밤늦게 집에 들어가다보니 위생 관리가 어려워 친구가 적었다. 하지만 그 아이가 수업 중에 중요한 일을 수행하고 자신을 표현하면서 자신의 목소리를 내는 모습을 보면서 뿌듯한 마음이 들었다. 또한 부모가 교도소에 수감 중인 아이도 기억에 남는데 처음 보는 봉사자나 교사에게 부정적인 반응을 보여서 안타까운 마음이 들었다.

"선생님도 잠시 있다 떠나실 거죠?"

나를 보면서 걱정스러운 표정으로 말을 하던 아이는 함께 하는 프로그램이 진행되고 시간이 흐르면서 라포rapport가 형성되자 나중에는 마음을 열고 자신의 모습을 보여주었다. 육아와 일을 병행하며 힘든 고비마다 내게 힘을 준 것은 작품을 통해 바뀌어가는 아이들의 모습이었다. 아이들과의 만남을 통해 아이들이 성장하는 과정을 느낄 수 있었다. 미술은 정답 없이 존중하고 칭찬할 수 있는 가장 강력한 수단이었다.

한솔어린이뮤지엄 큐레이터로서의 활동은 동시대 작가의 작품을 어린이와 가족의 시각에 맞춰 해석하는 기존의 일과는 달리 기획적인 시도를 요구했다. 어린이 출판사에서 만드는 뮤지엄인만큼 스토리를 통한 전시 기획을 할 수 있는 기회였기 때문이다. 작품의 의미를 읽어내는 기획에서 나아가 어린이 대상 이야기에서 전시 공간의 콘셉트를

도출하는 과정이 필요했다. 교육 프로그램을 통한 신생 기관의 마케팅을 총체적으로 배울 수 있는 기회이기도 했다.

여러 사람들과 함께 공저로《오늘의 어린이 책》이라는 아동 및 청소년 문학 비평서를 출판하게 되었는데 책 속에서 〈기관과의 연계를 넘어 의미적인 연대로〉라는 글을 통해 예술교육에 있어서 다양한 매체를 활용하고 서로 다른 시각에서 창의적으로 고민하는 새로운 기획의 중요성에 대해 이야기했다.

미술관의 전시와 교육을 함께

헬로우뮤지움과 한솔어린이뮤지움이 서울의 강남과 강서 쪽에 위치한 도심형 미술관이었다면 이후 근무한 파주 블루메미술관은 도심을 벗어난 자연 속 미술관이라는 점에서 환경적인 차이가 있었다. 블루메미술관에서는 학예팀장을 맡아 여름에 진행되는 가족과 어린이를 위한 전시와 교육 프로그램을 기획 및 진행했다. 당시 기획했던《풍-덩: Interface, action, museum》이라는 전시는 더운 여름에 물에 풍덩 뛰어 들고 싶은 느낌이 어쩌면 엄마와 접속되었던 태아의 상태를 그리워하는 것인지 모른다는 생각에서 출발한 전시였다.

이 전시는 기술이 최적의 인터렉션을 추구하듯 예술도 관람객과의 상호작용을 위해 미디어를 탐구한다는 점에서 착안한 미디어 전시이기도 했다. 전시를 매개로 관람객들이 미술관의 모든 요소, 즉 전시품뿐만 아니라 미술관을 둘러싼 정원, 그 곳에서 만나는 사람들과의 만

남에 있어 주저없이 그저 '풍덩' 들어가 누리길 바라는 마음에서 디지털 아트로 미술관 체험을 풀어냈으며 전시장 중앙에 볼풀을 만들고 그 안에 관람객이 '풍덩' 빠질 수 있는 커다란 미끄럼틀도 설치했다.

블루메미술관이 위치한 경기도 파주는 지리적으로 휴전선과 가깝기도 해서 연계 프로그램을 인근 아동복지시설인 평화원의 탈북 청소년들과 함께 진행하기도 했다.

도심에 위치한 미술관에서 일하다가 파주 헤이리로 출근을 하다보니 작가가 직접 가꾸는 정원이라든지 작가의 작업실, 자연을 존중하는 미술관 건축 등을 활용할 수 있었다는 부분이 흥미로웠다. 작가의 작업실까지도 교육 프로그램의 공간으로 활용할 수 있었다.

이듬해 여름에는 《관찰놀이터(Seek & Find)》전시를 기획했다. 이 전시는 발달된 기술로 인해 직접적인 소통과 접촉이 부족한 시대에 '관찰'이라는 화두를 던지며 새로운 관계 맺기의 방식을 모색한 전시였다. 이 전시는 전시장에서 관람객이 사회적 관계 맺기와 소통의 출발점인 '관찰' 행위를 예술가적인 방식을 통해 미학적으로 경험할 수 있도록 하는 데 초점을 맞추어 기획하고자 노력했다.

사립 미술관의 전시 중에는 정부와 지자체 기금에 기반을 둔 전시가 많았기 때문에 공공성과 접근성을 높이기 위해 많은 고민을 했다. 보고서 작성과 같은 일에도 익숙해졌던 시기다. 어린이에 초점을 맞추던 것에서 작가와 콘셉트를 맞추는 일에 주력하게 되면서 공부를 하고 싶어져 박사과정에 진학했다. 석사 과정에서는 비엔날레와 저널이라는 담론의 주제를 연구했었는데 박사 과정에서는 이러한 현장 경험들을

이론화하고 싶었다. 떠도는 생각과 이야기, 고민과 미처 정리되지 않았던 이야기들을 정리하고 현장의 노력들이 증발되거나 소모되지 않고 마치 미술관의 소장품처럼 수집되고 보존되고 연구되길 바랐기 때문이다.

미술 현장의 이야기를 이론으로

미술관을 둘러싼 경험과 실천을 이론에 기반해 살펴보고자 '뮤지엄 경험 담론'이라는 주제로 박사 논문을 시작했다. 국내 박물관과 미술관의 역사가 쌓여가면서 뮤지엄에 대한 관람자의 경험이 어떻게 축적되고 있는가에 대한 질문에서 출발한 논문이다.

피상적인 체험에서 벗어나 관람자가 의미 있는 경험을 형성할 수 있는 미술관 콘텐츠를 기획하고 실행하기 위해서는 동시대 관람자의 경험을 이해하고 싶었다. 관련 연구를 하면서 미술관 방문을 통해 얻는 효용의 실체인 '경험'에 관한 담론을 연대기적으로 살펴보고 미술관 경험의 주요 속성을 관람자 개인의 학습성과 심미성, 상호작용적인 측면에서 사회성이라는 의미 단위로 각각 정리했다.

이를 위해 미술관 경험의 세부 속성에 기반을 둔 설문의 설계를 통해 국내 관람객의 기대와 경험을 스노볼 표집 방식으로 실증, 분석했는데 특히 설문 대상은 2000년대 국내 미술관 건립과 문화예술교육 부흥기에 자발적으로 미술관을 경험한 30대에서 60대로 설정하여 분석 가능한 경험의 폭과 질적 측면을 확보하고자 했다.

또 설문 결과를 이론적 연구와 접목시키기 위해 전문가 인터뷰를 통해 동시대 관람객에 대한 분석 결과를 공유하고, 현장 적용 방안을 모색했는데 많은 학계와 현장 전문가의 격려와 고견을 들을 수 있는 값진 시간이었다.

설문 결과 분석에 있어서는 양적·질적 연구 방법론을 결합하면서 기존의 인구통계학적인 접근과 심리학적 정보에 따라 관람객을 유형화할 수 있었다. 결과적으로 미술관의 사회적 기능 강화를 위한 첫걸음인 관람객 연구의 방법론을 다각적으로 실험해볼 수 있었다.

그 결과 국내 뮤지엄 문맥에서 세분화되지 않았던 성인 관람자를 다각적으로 구분할 수 있었는데 뮤지엄 자원을 활용하는지 여부를 통해 '초심자형'과 '능숙자형'으로 관람객을 구분할 수 있었고 뮤지엄 활동 측면에서는 개인적인 방식과 관람자 간의 상호작용을 선호 여부에 따라 '개인형'과 '관계 지향형'으로, 뮤지엄에서 전달하는 메시지를 흡수하여 듣는 '청자형'과 자신의 의견을 피력하고자 하는 '화자형'으로 분류할 수 있었다.

설문 결과 국내 미술관 관람객들은 뮤지엄 오브젝트와 공간 서사를 중심으로 진행하는 전통적인 관람 방식으로 뮤지엄을 경험해왔으며 해석 도구를 다양하게 활용해 본 경험은 비교적 적은 것으로 나타났다. 한편 전문가 인터뷰 결과에서는 뮤지엄 경험을 작품 해석의 요소로 고려하거나 기획의 부분으로 대하는 입장의 차이를 보이면서도 해석 매체와 도구의 중요성을 강조하는 등 관람자의 경험과 전문가의 의식 사이에 유의미한 간극이 발견되었다.

이에 뮤지엄 경험 연구에 기반을 둔 현장 적용점 도출에 있어서는 관람자의 의미 있는 경험의 확대와 경험 중심의 관람자 유형화, 전통적인 관람자에 대한 미래지향적 접근, 뮤지엄 구성원과 기관의 방향성 설정이 요구된다는 점을 알 수 있었다. 연구를 통해 관람자 중심적인 기획은 전략적인 관람객 분석을 통한 미학적 조율을 통해 이루어질 수 있다는 부분을 확신하게 되었다.

국립중앙박물관과 국립현대미술관의 개관을 필두로 국내 관람자에게는 각각 박물관 70년, 미술관 50년이라는 경험의 층위가 형성되었다. 관람객의 누적 수치를 중시하는 접근에서 나아가 관람사가 지닌 경험의 겹으로 이해하는 자세는 국내 뮤지엄 관람자의 경험의 다원적인 측면을 파악하고 해석하는 출발점이 될 수 있다. 뮤지엄 경험은 설계와 유도의 측면이 아닌 분석을 통한 전략적 조직화와 미학적 조율의 측면으로 접근되어야 관람자의 경험을 뮤지엄의 콘텐츠 안으로 포괄할 수 있을 것이다.

뮤지엄이라는 문화 기관의 형태가 국내에 소개되고 한국적 맥락에서 정착 되어 가는 과정은 서구에 비해 비교적 짧았으나, 뮤지엄 전시 및 교육의 구조와 형태는 현장 인력의 전문성과 연구라는 인적 자본의 견인으로 가 했다. 이제 관람자 연구에 대한 전문성으로 그 폭을 확대해 미래의 관람자를 위한 관람자 중심적 기획을 시작해야 하며 관람자의 경험에 대한 심도 있는 고찰이 바로 그 출발점이 될 것이다.

이후 독립 큐레이터로 활동하면서 한국예술종합학교에서 문화예술 교육 현장 강의를 했는데 지역 기관과의 연계를 통해 교육 프로그램을

개발하고 실행하는 수업이었다. 이후 한국문화예술교육원이 진행한 서울 어젠다 10주년 기념 문화예술교육포럼에서 서울 어젠다의 세 번째 목표인 '예술교육의 사회적 가치 확산성' 부문에서 발표할 기회를 얻었다. 이는 10년전 서울 어젠다 발표 당시 '장르 교차적 교육 프로그램 개발'을 주제로 발표한 자리이기도 했다.

문화예술 현장의 지난 10년을 돌아보고 개인적인 10년도 동시에 되돌아 볼 수 있었다. 여기서는 '전지구적 환경 문제에 대한 대응으로서 예술교육 재료와 기법에 관한 연구'를 주제로 발제했다. 이 연구에서는 문화예술교육 현장에서 발견된 문제를 중심으로 교육 진행자의 인식과 이해, 태도와 해결 방식, 참여와 의식의 확장이라는 환경 문제와 관련된 의제를 구조화했다. 이를 통해 문화예술교육사의 의견과 경험을 수집하고 예술 창작 활동에 사용되는 재료와 환경 문제의 연관성을 분석했다.

연구 결과 현장 교육 인력 간에도 환경문제를 바라보는 다양한 시각의 층위가 존재한다는 점을 알 수 있었다. 현장에서는 일회용 재료 사용을 지양하는 실천의 방식부터 동물과 환경 보호 의식을 교육 프로그램의 내용 안에 메시지화 방식으로 각자의 맥락에서 환경에 대한 발언을 하고 있었다. 이를 통해 예술교육 현장에서 발생하는 환경에 대한 고민들을 수집 및 정의하고 공론화함으로서 공감과 연대가 지속될 수 있음을 알 수 있었다. 그리고 이를 통해 지금 여기서 우리가 사용하는 재료 하나 하나에 대한 책임과 존중 의식을 지닐 수 있음을 발견하고 환경에 대한 배려와 재료 사용에 대한 비평적 시각 형성의 가능성

을 볼 수 있었다.

미술의 사회적 의미를 확장하는 교육

이후 미술관 소속이 아닌 독립 큐레이터이자 에듀케이터로서 활동하면서 예술교육 연구자들의 모임이기도 한 제5회 국제예술교육실천가대회ITAC의 '언러닝으로 이끄는 예술, 예술가의 언러닝' 섹션에서 비대면 교육연구 사례를 발제하기도 했다. 코로나 시기 비대면 교육 사례로 참여자의 예술 취향을 심리 테스트 방식으로 알아보고 작품을 추천하는 교육에 대해 발표했다. 새로운 배움을 위한 예술적 도구를 함께 모색하는 시간이었다.

이외에도 내가 경험한 현장의 실행을 계속 공유할 수 있는 자리를 찾아서 참여하고자 했다. 서울문화재단의 생활예술 활동 기반 조성사업 전시와 교육, 일상문화탐색을 지원하는 큐레이터, 서울시 공공미술 시민발굴단 교육 등에서 만난 성인 프로그램 참여자들이 작품을 해석하면서 넓은 관점과 포용하는 마음을 가지게 한 경험도 소중했고 문화 향유자에 대한 교육의 중요성을 알게 되었다.

또한 서울문화재단에서 진행한 목표 달성 인증 모임 참여자 전시도 기획했다. 일상의 의미를 문화적인 관점에서 탐구하는 '일상문화탐색 지원사업'의 일환으로 진행된 것으로 코로나 상황의 삶 속 작은 습관이 이룬 값진 성취를 미학적으로 재해석한 온라인 전시였다. 이 전시의 기획을 통해 타인과 소통하며 일상의 의미를 찾는 과정을 디지털

포럼의 방식으로 풀어나갔다. 전시의 소주제는 음악과 미술로 일상을 다시 읽는 '일상의 성찰', 운동을 통해 삶의 공간에 활력을 불어 넣는 '일상의 조율', 삶의 의미를 찾고 방향을 찾아보는 '일상의 지표, 마지막으로 개인 취향과 지식을 접속을 통해 공동 지성으로 나아가는 '삶의 나눔'으로 구성되었다.

이 전시에서 사용한 용어인 루틴routine은 지루한 일상의 틀이나 판에 박힌 일상일 수 있지만 예술을 통해 일상의 문화를 다시 보고 그 가치를 발견하여 예술 창작의 주체가 되는 값진 경험을 이어 나가길 바라는 마음으로 기획한 것이었고, 이를 통해 참여자를 총체적으로 이해할 수 있었다.

아이를 키우면서 아이가 내가 만든 프로그램에 직접 참여하는 모습을 보고, 또 전시회를 보러 왔던 아이들이 커가는 모습을 보면서 내 자신도 많이 변화했음늘 느낀다. 미술관 수업을 하면서 아이들에게 어떤 역할을 주었을 때 달라지는 모습을 보면 정말 기뻤다. 미술에 답이 없다는 것이 얼마나 매력적인지. 미술관 교육을 통한 보람도 컸지만 무엇보다 인간에 대한 총체적인 이해가 생겼다는 것이 무엇과도 바꿀 수 없는 배움이었다.

우리 사회에 질문을 던지는 공간

2021년, 삶의 터전을 미국으로 옮기게 되었다. 가족과 함께 다른 나라에 살면서도 미술관과 문화예술교육에 대한 관심과 애정은 멈출 수

없었다. 그리고 이곳에서 2022년에는 독립연구자로 국제박물관협회 프라하 총회에서 '미술관이 어떻게 학습의 생태계가 될 수 있을까?'라는 주제로 발표했다. 학습의 동기와 목적이 자발적으로 형성된 성인 학습자의 경우 교육의 주체들이 호기심을 지속해서 이끄는 것이 미술관의 사회적 역할을 수행하기 위한 필수적 요소라는 것을 주장하고 싶었다.

이곳에서도 온라인으로 지속할 수 있었던 '좋은질문워크숍'은 더 없이 소중했다. 미술관과 사람, 미술관 그리고 교육에 대한 관심을 구심점으로 모인 전문가들과 함께 할 수 있는 기회였기 때문이다. 워크숍을 진행하면서 작품 하나를 두고도 꼬리에 꼬리를 무는 질문들을 이어가는 모습은 마치 작품 해석을 위해 씨실과 날실을 이어가는 것과 같은 활동이었다고 생각한다.

이 모임에서 나는 거주지와 가까운 스탠포드대학의 칸토아트센터 Cantor Arts Center at Standford University의 주요 컬렉션인 오귀스트 로댕Auguste Rodin(1840-1917)의 조각공원에 관련된 작품과 전시 공간의 해석을 공유하기도 했다.

이곳에서도 나는 그동안 해왔던 방식으로, 또 다른 관점으로 연구와 실천을 계속하고 있다. 한국문화예술교육진흥원의 해외 문화예술 교육 기획리포트의 동향 연구에도 두 차례 참여했다. 〈미국 서부의 초등학교에서 진행되고 있는 통합예술교육 사례〉 연구는 서부 개척시대 문화교육 및 지역 예술가와의 매칭 프로그램 개발 과정에 관한 것이었고 〈미국의 사회문화예술교육에서 효과 분석 사례〉 연구의 경우 팬데

믹 이후 사회정서학습 개념의 도입 현황과 사회문화예술교육 기관 평가 동향과 관련된 것이었다.

최근에는 아티스트의 창작품을 직접 전시 및 판매할 수 있는 3D 마켓 플레이스인 카밀월드Camil World에서 큐레이터 겸 심사역으로 활동하면서 디지털 공간에서의 예술 기획과 판매, 교육을 고민하고 있다. 디지털 공간의 예술 기획은 2018년 예술경영지원센터와 한국문화예술교육진흥원에서 진행한 예술헤커톤대회 참가 및 수상 이후 줄곧 관심을 가져온 주제이기도 하다. 더불어 내가 살고 있는 지역에 위치한 팔로알토아트센터Palo Alto Art Center의 학교 연계 전시해설 프로그램인 〈프로젝트 룩Project Look〉의 도슨트 교육도 받으며 지역 현장에서의 예술교육 활동을 이어가고자 했다.

우리는 미술관에서 예술과 예술가를 통해 일상을 보다 새로운 시각으로 해석하고 이해하는 개인적 경험을 할 수 있다. 미술관을 통해 얻을 수 있는 이런 미시적인 경험들은 사회적 연결을 통해 새로운 울림으로 나타나게 된다. 미술관의 사회적 의미는 미술관이 우리가 속한 사회에 열린 질문을 던지는 공간, 안전한 모임의 장소로 기능할 때 극대화 될 수 있을 것이다.

김예진은 작품을 편하게 즐길 수 있게 해주는 '벤치'와 같은 미술관 매개자가 되기를 꿈꾼다. 유학 시절, 낯선 타지에서 미술관은 위로의 공간이 되어주었고 그 매력에 빠져 미술관에서 10여년간 전시와 사람을 잇는 일을 하였다. 〈아트플렉서블〉을 통해 예술이 지닌 유연한 힘, 치유성을 사회와 나누고자 하며 특히 치매 환자를 위한 미술관 미술치료에 관심이 많다. 미술관 아트샵에서 소소한 굿즈 사기, 테니스, 퍼즐 맞추기를 하며 일상의 긴장을 풀어낸다.

미술관,
마음 챙김의 공간이 되다

김예진

아트플렉서블 대표 · 전 환기미술관 교육1팀장

"미술관에 가는 걸 좋아하세요?"

이 질문에 망설임 없이 "예"라고 대답할 수 있는 사람이 얼마나 될까. 아직도 많은 사람들이 미술관을 소수의 미술 애호가나 전문가를 위한 공간이라고 느끼고 있다. 학창시절 숙제를 하기 위해 미술관을 처음 방문했던 기억을 떠올리며, 그리 유쾌한 느낌은 아니었다고 말하는 사람들도 많다. 자발적이 아니라 주어진 과제를 위해 어쩔 수 없이 방문했던 미술관은 '즐거움과 편안함'의 공간보다는 '지루함, 무거운 발걸음, 억지로' 등의 표현이 어울리는 인내의 공간이었을 것이다. 이런 부정적인 첫인상 때문에 미술관을 낯설게 느끼게 된 것은 아닐까. 그렇지만 또 한편으로는 해외 여행지에서 가보고 싶은 곳 가운데 첫손으로 꼽는 곳 중 하나가 유명 미술관인 것을 보면 아이러니하기도 하다. 이것도 결국 여행지에서 숙제를 수행하는 느낌일까.

미술관은 누구나 접근할 수 있는 열린 문화예술 공간이다. 하지만 권위적 태도와 엘리트적 특성 때문에 쉽게 접근하기 어려운, 문턱이 높은 공간으로 여겨지는 것도 사실이다.

태교를 위한 다양한 시각적 자극, 그리고 안정과 여유를 위해서 임신부들에게 미술관에 가보라고 안내하는 책들도 많지만 여기에 동의하지 않는 사람도 많다. 미술관에 가면 스트레스를 받는다는 이유 때문이다.

하지만 미술관은 결코 학구적이거나 어려운 곳이 아니다. 스트레스를 주는 공간은 더더욱 아니다. 우리가 스트레스라고 생각하는 감정 속에는 긴장과 뜻밖의 깨달음, 기대와 설렘이 공존한다. 학창시절 미술 숙제를 위해서 억지로 미술관에 갔지만, 곰곰이 생각해보면 작품을 보며 친구들과 시니컬한 의견을 주고 받고, 나들이 온 듯 웃고 떠들면서 즐거운 기분으로 하루를 마무리했던 기억도 분명 있을 것이다.

또 연인과 데이트를 위해 전시를 검색하고 티켓을 예매하면서 설레었던 경험, 좋아하는 작가의 전시를 보기 위해 먼 거리를 마다하지 않고 달려와 한두 시간 이상 기꺼이 줄을 서며 기다렸다 입장했던 경험도 마찬가지다. 기대하지 않았던 전시에서 뜻밖의 인생 작품을 만나기도 하고 전시를 같이 보러 간 사람과 작품 앞에서 이런 저런 수다를 떨다가 그 사람의 '찐' 모습을 발견하고 놀라기도 한다.

어쩌면 우리는 스스로가 만든 미술관이라는 이미지에 갇혀 위축되어 있는지도 모른다. 그 틀을 깨고 미술관이라는 문화예술 서비스 기관을 현명하게 이용하고 적극적으로 자신의 삶과 연결시켜 볼 수 있

다. 이 공간을 어떻게 활용할지에 대한 주도권은 우리 자신에게 있다.

미술관에 가기 전, 자율적으로 전시를 선택하고 시간과 비용, 그리고 에너지를 투입한다. 보고 싶은 전시를 정하고 혼자, 혹은 함께 갈 상대를 선택하는 과정에서 우리는 과거의 기억, 현재의 상황, 미래의 기대 등을 통합적으로 고려하게 된다. 이 과정에서 자신의 관심과 기대가 어느 방향을 향해 있는지 인식하다보면 자신을 이해하는 순간을 마주하기도 한다.

이후 미술관 안에서 본격적으로 작품을 감상하는데, 작품 감상이란 작품과 감상자 사이에서 일어나는 의사소통을 의미한다. 이때의 의사소통이란 작품을 인식하고, 정서적 변화를 느끼며, 발견한 것에 대해 질문을 던지는 과정이다. 자신만이 느끼는 감정을 통해 작품의 의미를 발견하고, 그 내용을 자신만의 생각으로 새롭게 구성하며 즐기는 단계로 이어지게 된다. 감상이란, 알아차림을 자신만의 느낌으로 수용하는 단계를 거쳐 궁극적으로 자신만의 철학을 만들어 나가는 과정이기도 하다.

교육을 넘어 치유까지

건축을 전공한 아버지와 미술을 좋아하는 어머니의 손에 이끌려 어렸을 때부터 미술관을 자주 다녔지만 나 역시 미술관에 대한 강렬한 기억은 학창 시절 선생님과 함께 수업의 일환으로 갔던 전시였다. 감상문 숙제를 위해 리플렛과 연필을 손에 들고 작품 제목을 받아 적느

라 끙끙댔던 모습과 미술관 문을 나섰을 때 느낀 해방감이 먼저 떠오른다. 생각해 보면 미술관 방문이 그리 즐거운 기억은 아니었던 것 같다. 중·고등학교 때부터 미술을 공부하며 그림으로 표현하는 훈련을 받아왔지만 미술을 편안하게 감상하고 즐기지는 못했다.

대학 시절, 직업이나 관심 분야에 대해서 좀 더 깊게 고민하면서 내 자신이 나만의 고유한 세계를 펼치는 '작업'을 하는 사람이라기보다는 이미 펼쳐진 세상에 순응하는 사람이라는 사실을 깨달았다. 그리고 이러한 성향을 살려, 자신만의 세계를 창작하는 작가들을 도와주는 역할을 해야겠다는 생각에 이르렀다. 그때부터 실기 작업 외에 미술사와 미학 그리고 미술 교육 같은 이론에 중점을 두고 공부했으며 부전공으로 미술사를 선택했다.

내가 생각했던 '작가를 도와주는 역할'이란 지지와 격려가 담긴 '서포트'의 의미다. 독창적인 시선으로 예술세계를 구축하는 작가들과 상호작용하며 작품의 의미를 발견해 나가는 여정에 동행하는 것이다. 자신의 작품을 전시라는 판 위에 용감하게 올려놓고 작가로서 첫발을 내딛는 친구들의 작품 앞에서 내가 지닌 '그 놈의 호기심'이 서포터로서 빛을 발하게 했던 것 같다.

"왜 이 재료를 사용했어?"
"어떤 계기로 고민한 문제야?"
"작업한 순서는?"
"전시 후 무엇이 달라보여?"

"이건 뭘 의미해?"

"내가 파악한 메시지에 대해 작가로서 어떻게 생각해?"

이러한 호기심 가득한 태도가 나와 그들을 함께 성장시켰고 질문에 대한 학술적인 근거와 사회적 맥락을 찾기 위해 공부를 더 해야겠다고 생각하게 됐다. 결국 전시 내 매개 이론을 공부하기 위해 프랑스로 유학을 떠났다.

프랑스의 유명 미술관을 다니며 전시를 관람할 수 있었던 것은 유학 생활의 큰 기쁨 중 하나였다. 작품 뿐 아니라 작품을 감상하는 다양한 감상자들이 눈에 들어왔다. 거대한 작품 앞에 모여 앉아 쫑알쫑알 자신의 감상을 발표하는 어린이들, 조립식 이젤을 펴놓고 심각한 표정으로 원작을 모사하고 있는 사람들, 그림 속 인물과 똑같은 옷을 입고 미술관을 누비며 사진을 찍는 관람객들. 이들의 모습을 보며 미술관이 가지고 있는 역동성을 느끼게 되었다. 미술관이 또 오고 싶은 즐거운 공간이 되는 순간을 생생하게 목격한 것이다.

이를 계기로 미술관 교육에 특별한 관심을 갖게 됐고 '메디아터르 mediateur'라고 불리는 교육 매개자가 전시 안에서 어떠한 긍정적 상호작용을 이끌어내는지 관찰하기 시작했다. 또한 이런 과정을 통해서 미술관을 재미있고 즐거운 공간으로 만들어보고 싶은 생각이 들었다. 프랑스 미술관의 교육 안내 자료를 보면 프로그램 대상을 단순히 어린이, 청소년, 성인으로 구분하는 것이 아니라 5세, 6세, 7세 등 나이별로 세세하게 나누거나 공교육 테두리에 있는 학생과 그렇지 않은 학생,

직장인과 은퇴 후 성인 등으로 구체화시켜서 나누는 모습을 볼 수 있다. 장애인에 대해서도 신체와 정신적 장애의 정도 등에 따라 대상을 더욱 세분화하고 장애인은 물론 그 보호자까지 대상을 확대해서 다양한 프로그램들 진행하고 있었는데 그 모습이 무척 인상적이었다.

프랑스 파리의 미술관, 팔레드 도쿄Palais de Tokyo의 〈도쿄필 Tokyo Feel〉은 시각장애인을 위해 작품을 만져볼 수 있도록 기획된 프로그램에 일반인들도 안대를 쓰고 참여해 전시를 촉각적으로 경험하게 해서 주목을 받았다. 또 〈슈에트, 몽 아니베르세르 오 팔레 Chouette!! Mon anniversaire au Palais〉처럼 생일 파티를 미술관에서 하도록 이끈 프로그램이 화제가 되기도 했다.

퐁피두센터에서는 어려운 현대미술을 쉽게 접근할 수 있도록 1층 로비에 어린이 아틀리에를 별도로 마련했는데 이 공간은 성인 관람객들도 꼭 들르는 필수 코스로 유명하다. 또한 자폐 스펙트럼 환자를 위해 조도와 소리를 통제해 편안한 프로그램 진행 환경을 만들기도 했다. 파리 19구에 위치한 작은 전시공간, 르 플라토Le plateau는 현대미술을 교육적으로 활용할 수 있도록 학교 선생님들을 위한 프로그램에 집중하는 모습이 인상적이었다. 이후 생드니 뮤지엄, 파리 9구청 전시와 연계하여 어린이 교육 프로그램 〈프티 아틀리에Petit Atelier〉를 기획, 진행했고 이 경험을 분석해 「현대미술의 다양한 방식의 매개에 대한 연구」라는 논문을 쓰게 되었다.

2006년 가을, 프랑스 유학을 마치고 돌아와 부암동에 위치한 환기미술관에서 교육팀 학예사로 일하며 전시와 교육을 함께 기획하고 진행

하는 업무를 담당했다. 환기미술관은 규모가 큰 사립미술관으로 전시팀과 교육팀이 독립적으로 구성되어 있었는데 각각의 업무에 집중하면서 동시에 협력 작업을 통해 기획전과 교육 활동 등 다채로운 행사를 만들어가는 구조를 갖고 있었다.

같은 조직 안에서 전시와 교육 기능을 함께 수행하다 보니 어려움도 있었지만 장점도 많았다. 전시에 교육적 요소를 자연스럽게 녹여낼 수 있었고 현장에서 실시하는 아웃리치outreach 교육을 통해 미술관과 전시를 홍보할 수 있는 효과도 기대할 수 있었다.

또한 전시 연계 교육을 통해서 참여자들의 다양하고 깊이 있는 피드백을 듣고 자연스럽게 다음 전시 기획에 반영하기도 했다. 10여년 동안 환기미술관에서 다양한 연령, 다양한 분야의 사람들과 만나고 미술관의 교육적, 사회적 역할에 대해 고민하면서 새로운 시도를 이어나갔다. 특히 학교 폭력에 노출된 학생, 치매 환자 등 심리적 어려움을 호소하는 감상자를 위한 프로그램을 통해 미술관이 심리적 안정감을 이끌어내는 치유적 기능을 수행하는 중요한 공간이라는 것을 깨달았다.

벽면을 가득 채운 붉은 점화 앞에 선 사람들

2013년 3월, 환기미술관은 김환기 화백 탄생 100주년을 기리기 위한 특별기획전 《어디서 무엇이 되어 다시 만나랴》를 개최했다. 전시에 선보였던 김환기 화백의 대표 작품 〈무제 14-Ⅲ-72 #223〉는 세로 2.5미터, 가로 2미터의 거대한 전면 점화로 붉은 색 점이 가운데 원심

을 기점으로 둥글게 퍼져 나가는 모양으로 무수히 찍혀, 회전하는 점의 움직임이 강하게 느껴지는 작품이다.

구체적 형상이 드러나지 않는 이 추상 작품이 감상자들에게 어떻게 느껴지고 받아들여지게 될지 무척 궁금했다. 멀리 또는 가까이 움직이며 작품을 오랜 시간 고요한 상태로 마주하고 자신만의 시선으로 주체적 감상을 할 수 있도록 유도하자 감상자들은 자신의 경험, 지식, 정서에 따라 다채로운 이야기들을 털어놓았다.

"오늘처럼 뜨거운 햇살이 점으로 쏟아지는 느낌이에요."

"붉은 색의 동그란 불이 켜지는 화구 같아요."

"빨간 인주가 묻은 손의 지문으로 보여요."

벽면을 가득 채운 붉은 점화 앞에서 뜨거움을 내뿜는 한여름의 태양을 떠올리는 사람도 있었고 회전하는 점의 움직임에 미지의 세계로 빨려 들어가는 듯한 인상을 받는 사람도 있었다. 오랜 시간 동안 그 자리를 떠나지 않고 작품 앞에 머물러 있는 사람도 볼 수 있었다.

당시 환기미술관은 미술관의 사회적 역할을 깊이 고민하며 그 일환으로 청소년폭력예방재단(이후 청예단으로 표기)과 협약을 맺고 학교 폭력에 노출된 아이들, 그리고 그들의 부모와 선생님들을 위한 프로그램을 실행하고 있었다. 청예단과 환기미술관은 학생들이 지닌 상처와 분노, 두려움과 우울을 편안하게 표출할 수 있는 작품 제작 활동과 심리적 안정과 지지 체계를 만들 수 있는 작품 감상 프로그램을 구성했다.

청예단 학생들은 일반 관람객과는 다르게 붉은 색감으로 뒤덮인 이 작품 앞에 서서 작품을 바라보는 것을 불편해 했다. 일부 학생들은 작품을 정면으로 쳐다보는 것이 힘들다며 고개를 숙이거나 등을 돌리기도 했다. 그들의 심리적 반응을 정확하게 이해하지 못한 나는 그저 미술관에서 작품을 감상하는 경험이 낯설고 어색해서 그런 것은 아닐까 추측하고 작품을 감상할 때 접근하는 VTSVisual Thinking Strategies 전략을 활용하여 질문을 던져보았다. VTS 기법은 "무엇이 보이나요?"라는 질문을 통한 상상력, "왜 그렇게 생각했나요?"라는 질문을 통한 논리력, "더 발견한 것이 있나요?"의 질문을 통한 관찰력을 향상시켜 단계적으로 감상을 구조화하는 방법이다.

"무엇이 보이나요?"라는 첫 질문에 학생들은 머뭇거리며 자신의 생각을 표현했는데 그들의 대답이 내게 충격적으로 다가왔다.

"몸에 든 멍이 점점 퍼져 나가는 모습이 보여요."
"어, 나도. 핏방울이 뚝뚝 떨어져 땅에 스며들고 있는 것 같아 계속 보고 있기 힘들어요."

폭력에 지속적으로 노출된 경험과 이미지로 각인된 폭행 장면에 대한 트라우마, 이로 인한 신체적, 심리적 어려움 등이 그들의 감상 활동에 그대로 녹아있었으며 작품 앞에서 내면의 상처를 직면하기 어려워 회피하는 반응으로 나타난 것이다. 결국 단계적으로 전시 안에서 솔직한 감정을 표현할 수 있는 안전한 환경을 만들어주면서 공감과 위로를

이끌어내려고 했다.

작품 감상은 학생들이 겪은 경험을 언어와 이미지, 상징으로 표현할 수 있게 하는 마중물 역할을 했다. 이를 시작으로 전시장 안에서 보고 싶지 않은 그림은 보지 않을 자유를 주고 자신의 마음에 들거나 침대 맡에 걸어두고 싶은 작품들을 찾아보기도 하며 작품 감상과 관련된 프로그램을 장기적으로 진행했다.

"오랫동안 치료실을 다녔는데 미술관에 간다고 하는 게 더 좋아요. 친구들에게 치료실에 가야 된다고 말할 때, 제가 진짜 문제 있는 아이로 낙인찍히는 기분이 들어요. 미술관에 간다고 하면 오히려 당당해지는 기분이에요."

참여자 중 한 아이의 말에 나는 미술관의 또 다른 가능성을 깨달았고 미술관이 학생들에게 회복과 위로의 공간이 된다는 점이 뿌듯했다. 아이들이 사회적 낙인에서 해방되고 자유를 얻는 느낌도 들었다.

약 두 달간 진행된 환기미술관 교육 프로그램을 통해 학생들은 미술과 미술관을 매개로 한 다양한 활동에 참여했으며, 마지막 회차에서 다시 처음에 마주하기 어려웠던 붉은 점화 작품 앞에서 오랜 시간 동안 자신들의 생각과 느낌을 나누었다.

"핏자국처럼 보였던 점들이 에너지 넘치게 움직이는 세포들처럼 보여요."

"김환기 화가는 푸른색을 좋아했는데 이 색은 새로운 도전이었겠네요."
"그림을 오랫동안 보는 게 재미있어요. 점들이 하나하나 살아있는 것
처럼 느껴져요. 많은 점들이 함께 있어 복작복작 외롭지 않겠네요."

학생들은 자신의 긍정적인 변화를 스스로 언급하는 놀라운 경험을
하게 되었다. 즉, 작품을 통해 자신의 내면을 들여다보고 변화된 자신
을 인식하게 된 것이다. 이러한 과정을 통해 스스로의 성장을 느낀 학
생들은 프로그램이 끝난 후에도 개별적으로 미술관을 찾아 새로운 전
시를 관람하고 소통하며 적극적으로 미술관을 즐기게 되었다.

환기미술관은 종로구 평생학습협력기관, 치매극복 선도단체, 부암
동 문화거점기관 등의 역할을 수행하며 노인을 위한 프로그램을 중점
적으로 개발, 진행하고 있다. 고령화 시대에 대한 미술관들의 대응은
전 세계적인 트렌드이기도 하다. 미국 뉴욕 현대미술관, 캐나다 몬트
리올미술관, 프랑스의 아르츠재단 등에서는 노인을 위한 다양한 문화
예술 서비스를 제공하는 데 힘을 쏟고 있다. 환기미술관이 위치한 종
로구 역시 노년 인구가 많은 지역으로 지역사회를 위한 미술관의 사회
적 역할에 대한 고민이 자연스럽게 노인에 대한 관심으로 연결되었다.
2013년 환기미술관은 특히 노년기 유병 비율이 높은 경도인지장애
와 치매 환자를 대상으로 한 미술관 교육 프로그램을 마련하게 되었고
한국문화예술교육진흥원의 지원으로 미국 뉴욕 현대미술관에서 진행
하고 있는 알츠하이머 프로젝트 〈Meet me at MoMA〉에 환기미술관

교육팀이 직접 참여하게 되었다. 뉴욕에 위치한 노인 요양 타운을 직접 방문해 아웃리치 프로그램을 진행하고, 뉴욕 현대미술관에서 그들의 소장품과 함께 김환기 화백이 그린 보름달과 달항아리 등을 감상하는 등 치매 환자들이 자신만의 작품을 창작하는 시간을 가졌다.

"알츠하이머 환자라는 사실을 알게 되었을 때, 내 기억이 정확한지 모른다는 걸 깨달았어요. 하지만 이 프로그램은 내가 예술에 대한 감상을 유지할 수 있다는 걸 알 수 있는 자신감을 주었어요."
"미술관에 오는 길은 나에게 정말 특별해요. 길을 헤맬 수도 있지만 미술관은 세상을 향해 내가 아직 나아갈 수 있다는 걸 보여줘요."
"여기는 나에게 안정감을 주고 앉아서 오랜 시간 그림을 볼 수 있어 소중해요."
"잘 몰라도, 틀려도 괜찮아요. 나같은 사람들이 함께 있으니까요. 그리고 이런 작품을 만들 수 있는 나 자신이 자랑스러워요."

참여자들의 반응에서도 알 수 있듯이 미술관이라는 공간에서 그들은 치매라는 질병으로 인한 두려움과 우울감을 떨치고 자아 존중감을 향상시킴으로써 삶의 질을 높일 수 있었다.

이듬해 뉴욕 현대미술관은 환기미술관과의 협력 프로그램을 통해 만든 치매 환자들의 작품을 에듀케이션센터 로비에 설치했다. 참여자들은 보호자와 가족, 지인들을 초청해서 자신의 생각을 자유롭게 표현한 작품이 전시되어 있는 모습을 보여주었다는 사실에 더욱 큰 성

취감을 느낄 수 있었다. 이러한 경험을 바탕으로 환기미술관 교육팀은 한국에서 치매 환자와 보호자를 위한 프로그램 〈노크 프로젝트Knock Project : 예술로 마음을 두드리다〉를 운영하게 되었다.

치매환자 요양 시설인 청운실버센터와 협력하여 연간 계획으로 〈노크 프로젝트〉를 진행했으며 2016년 서울문화재단의 소소한 기부 사업에서는 이 프로젝트의 필요성에 깊은 공감과 응원을 보내준 많은 시민들 덕분에 초기 목표 금액의 두 배에 달하는 기부금을 모을 수 있었다. 나아가 국립현대미술관과 다양한 지역의 미술관에 노인 프로그램 관련 자문을 하고 〈노크 프로젝트〉 프로그램 공모 사업을 통해 연극, 음악 등 다양한 예술 분야와의 협력을 꾀하며 치매 환자를 위한 미술관 교육 프로그램이 확장되는데 선도적인 역할을 수행해왔다.

미술관이 마음 챙김의 공간이 되는 5가지 요소

미술관에서는 작품 감상을 통한 시각적 자극으로 치매 환자들의 두뇌 활동을 촉진하고, 미술 재료를 직접 다루는 체험 활동을 통해 긴장을 이완시킨다. 또한 그림이나 사진 속 다채로운 색채와 형태를 인식하게 하고 이를 통해 치매 환자들의 관찰력과 주의력을 높일 수 있다. 그리고 작품에 대한 이야기를 나누며 자신이 해결하지 못한 문제, 관심 분야, 욕구 등을 파악하고 과거의 기억을 일깨우는 과정을 직접 목격하는 순간도 있었다.

미술관 교육은 치매 환자들이 사회적으로 고립되지 않도록 하기 위

해 다른 사람과의 상호작용을 도우며 이를 통해 자아 존중감과 심리적 안녕감을 향상시키는데 효과를 발휘할 수 있다. 치매 환자처럼 돌봄이 필요한 대상에게만 국한된 것이 아니다. 누구나 미술관에서 치유의 경험을 할 수 있으며 이것은 미술관이 정서적 안정을 위한 마음챙김의 공간으로 기능할 수 있음을 보여준다. 미술관이 마음 챙김의 공간이 되는 5가지 요소는 다음과 같다.

① 정답을 묻지 않는다

미술관에서 작품 감상을 통해 우리는 새로운 의미를 생산하고 확장시킨다. 작품을 제시된 하나의 문제로 여길 때 우리는 작품의 제목을 파악하고 작가의 의도가 적힌 설명문을 반복해 읽으며 이 문제에 대한 정답을 구하려고 노력하게 된다. 또 '예술에는 정답이 없다'라는 불친절한 전제 안에서 더 큰 혼란을 느끼기도 한다. 그럼에도 해석의 자유를 추구하는 '정답 없는 예술 작품'은 중요한 치유의 가능성을 지닌다.

우리의 삶에서 미술 작품 감상이 주는 힘과 의미는 무엇일까. 정답이 없고 스스로의 주체성과 능동성을 가지고 있기 때문에 부담 없이 미술 작품을 매개로 다양하게 해석을 할 수 있다. 정답이 없다는 것이 모호함을 불러일으킬 수도 있지만 그 모호한 바탕에서 우리는 세상과 타인의 기준을 벗어나 자신이 가진 고유한 기준을 세워볼 수 있다.

이것은 맞고 저것은 틀리다는 정답의 개념 안에서 서로 다른 가치관과 기준을 지닌 사람들이 모두 한 방향을 향해 달리며 지쳐가고 있지는 않은지. 용기 내어 말한 의견에 대해 부정적인 피드백을 받을 때 스

스로 위축되는 모습을 떠올려 보면 될 것 같다.

이와 달리 미술 작품을 매개로 자유롭게 떠오르는 생각들을 주고 받는 과정에서 자신의 느낌이나 의견을 거리낌없이 당당하게 말하고, 다른 사람들이 그것을 온전히 수용하는 모습들을 보면 정답 없는 예술이 강력한 소통의 무기가 될 수 있다고 생각한다. 예술이 아닌 다른 어떤 것으로 이러한 일이 가능할까 싶다.

② 자신만의 호흡과 발걸음에 집중한다

미술관을 경험함에 있어 무엇보다 중요한 것은 관람객 스스로 주체가 된다는 점이다. 전시장 안에서 지켜야하는 기본적인 에티켓은 존재하지만 제공되는 서비스에 대한 선택은 오롯이 관람객에게 맡겨져 있다. 미술관은 우리의 선택을 존중하며 그 어떤 것도 강요하지 않는다. 관람객은 능동적으로 자신의 몸과 마음을 가볍게 하는 방법을 탐색하고 실행에 옮기며 자신만의 호흡에 맞추어 시간과 공간을 활용할 수 있다. 프라이버시와 자율성을 보장받는 것이다. 신체적, 심리적 편안함을 방해받지 않는 상태에서 자신만의 방식으로 작품 감상에 몰입하고 자유롭게 공간을 이동하며 모든 감각을 이용해서 미술관을 체험한다. 전시 기획의 의도에 따라 계획된 동선을 따르기도 하지만 영화나 공연을 관람하는 것과 비교해 보면 강력한 '자율적 발걸음'이 보장된다.

정해진 공간 안에서 러닝 타임에 맞추어 관람해야 하는 영화와 달리 한 작품 앞에서 자신이 원하는 만큼 머무를 수 있고 또 스치듯 지나갔다가 다시 돌아와서 볼 수도 있다. 호기심을 일으키는 작품 감상을 위

해 긴 시간을 소요할 수 있고 마주하기 싫은 작품은 건너뛸 수도 있다. 관람객 각자가 서로 다른 결정을 내릴 수 있으며 이 과정에서 자신의 내면과 소통하며 작품과의 대화에 오롯이 집중하게 된다. 자기 결정에 의해 움직임이 이루어지는 미술관의 자유로운 분위기에서 스스로 여유를 가지고 자신만의 호흡과 발걸음에 집중함으로써 효과적으로 스트레스 반응을 관리할 수 있다.

③ '화이트 큐브' 속에서 일상을 잠시 잊다

미술관은 일상을 벗어난 새로운 환경을 제공한다. '화이트 큐브white cube'로 대변되는 정돈된 환경은 치열한 삶을 살아가는 현대인들에게 잠시 일상을 빠져나오는 느낌을 준다. 감각적인 디자인과 다채로운 색채, 개방성을 높인 열린 공간 구성, 높은 천장과 자연 채광, 조도, 온도, 습도, 소음 등의 조건이 최적의 상태로 관리되는 공간에서 관람객은 편안하고 차분한 분위기를 자연스럽게 느낄 수 있다.

작품에 집중할 수 있도록 깔끔하고 단정하게 마감된 내부 구조 안에서 자신만의 개성을 뽐내는 작품들의 변주를 바라보는 것은 우리가 특별한 공간 속에 있음을 실감케 한다. 이러한 환경은 사람의 영혼을 고양시키고 사고와 감각의 폭을 넓혀 상상력을 자극한다.

또한 우리는 미술관에 들어서며 티켓을 구입하고 오디오 가이드를 빌린 후 전시 지도를 확인하는 등 준비 단계에 들어간다. 자유로운 움직임을 위해 갖고 있는 짐들을 물품보관소에 맡기기도 한다. 이런 일련의 행동들은 신체적, 심리적 편안함을 방해받지 않는 상태에서 작

품 감상의 몰입도를 높이는 몸과 마음의 준비라고 할 수 있다. 매일 반복되는 일상을 벗어나 조형적 아름다움을 탐구하고 작품 앞에서 창조적 사유를 통한 감동과 카타르시스를 느끼며 새로운 세계를 경험하게 되는 것이다. 미술관에서 생활의 무게를 잠시 내려놓고 갈등과 고민을 환기시키는 경험을 통해 일상을 살아나가는 힘을 충전할 수 있다.

④ 서로의 다름을 즐기다

미술관에서 전시를 감상하다 보면 다양한 사람들과 마주치게 된다. 혼자 사색에 잠겨 있는 사람, 동행한 사람과 소곤소곤 의견을 주고 받는 사람, 반짝반짝한 눈으로 도슨트의 설명을 듣고 있는 단체 관람객, 아무 관심이 없다는 듯 작품 앞에서 휴대폰을 보고 있는 아저씨, 작품 앞 바닥에 철퍼덕 앉아 무언가를 적고 있는 아이들, 작품 앞에서 서로 사진 찍어주기에 정신없는 연인들까지 정말 다양하다. 또 유모차에 탄 아기, 지팡이를 짚은 할아버지 등 다양한 연령층의 사람들은 물론, 미술 애호가에서부터 억지로 이끌려 온 사람에 이르기까지 미술관에 온 동기가 각기 다른 사람들이 한데 섞여 있다. 심지어 요즘은 반려동물이 출입할 수 있는 전시도 등장해 반려동물 관람객까지 만날 수 있다.

평소 비슷한 또래 집단이나 비슷한 문화를 공유하는 사람들과 많은 시간을 보내는 사람들에게 미술관은 다양한 인간상을 접할 수 있는 통로가 되기도 한다. 같은 공간에서 작품을 가운데 두고 서 있는 옆사람의 생각이 궁금해 가끔 그들의 이야기를 슬쩍 엿들어 보기도 한다. 이러한 관람객들의 반응을 적극적으로 파악해서 요즘 일부 미술관에서

는 하나의 작품에 대한 다른 사람들의 생각을 목소리로 녹음해 작품 앞에서 들을 수 있게 설치하기도 한다.

한 작품에 대해 역사학자, 패션디자이너, 유명 가수, 여성학자들은 어떻게 생각하는지 확인할 수 있는 인터뷰 영상을 틀어 놓거나 어린이부터 직장인에 이르기까지 다양한 삶의 경험과 방식을 가진 사람들이 하나의 작품에서 무엇을 읽어내려 갔는지 보여주는 전시 장치들이 동원되기도 한다. 이를 통해 우리는 타인을 이해하고 서로의 다름을 환영하며 즐기는 경험을 하게 된다.

또한 미술 작품 감상은 어색한 사람들에게는 친근한 대화를, 친숙한 사람들 사이에서는 색다른 대화를 이끌어내는 소통의 힘을 가지고 있다. 날씨 얘기와 좋아하는 음식 얘기를 빼고 나면 대화를 이어가기 어려운 사람과 함께 미술관에서 작품을 바라보는 상황을 상상해 보자. 전혀 생각하지 못했던 새로운 국면으로 대화의 물꼬가 트이는 모습이 떠오를 것이다. 작품을 통해 서로의 취향과 관심사를 자연스럽게 공유할 수도 있다. 학업 문제와 일상생활 속 잔소리로 소통이 어려워진 청소년과 부모도 미술관 작품 앞에서 조금은 색다른 주제로 대화를 이어나갈 수 있을 것이다. 미술관은 작품을 중심으로 다른 사람들과 과거의 경험을 되돌아보고, 현재 처해 있는 상황에 대해 인식하며 미래를 그리는 상호작용을 할 수 있도록 만들어주는 공간이다. 이처럼 미술관은 다양성을 존중하고 환영하는 열린 소통의 공간으로 치유적 기능을 지닌다.

⑤ 카페와 아트숍 즐기기

미술관 내 카페와 아트숍 등 편의시설은 미술관을 힐링 공간으로 만드는 데 큰 역할을 하는 존재들이다. 미술관은 좋은 전시를 여는 것만큼이나 매력적인 편의시설을 만들고 홍보하는 데 많은 노력을 기울이고 있다. 이러한 노력은 미술관의 잠재적 고객을 확보하고 문화예술을 향유하는 공동체적 문화를 만드는 마중물 역할을 한다.

미술관을 찾는 많은 사람들이 미술관 내 다양한 공간에 대한 긍정적 경험을 이야기한다. 나 역시 미국 출장 중 들렀던 뉴욕 휘트니뮤지엄의 카페 '언타이틀드Untitled'(미술관에 어울리는 작명 센스!)에서 맛본 맛있는 음식이 즐거운 기억으로 남아 있다. 지친 몸을 회복시켜준 맛있는 음식에 대한 기억은 물론, 같이 간 동료와 함께 금방 보고 나온 따끈한 전시 소감을 편하고 재미있게 나누었던 소통의 기억도 선명하게 남아 있다.

또한 대부분의 미술관이 전시 공간을 지나 출구로 나가는 길에 자연스럽게 들를 수 있도록 아트숍과 서점을 배치해 두고 있다. 나와 함께 종종 미술관을 방문하는 한 지인은 전시장 안에서는 영혼을 잃어버린 듯한 모습이지만 아트숍에 들어서기만 하면 두 눈을 반짝거리면서 활기를 되찾곤 한다. 이런 관람객들의 심리를 이용해서 즐거운 미술관 경험을 제공하고 있는 대표적인 미술관이 바로 뉴욕 현대미술관이다. 뉴욕 현대미술관은 전시보다 아트숍에 더 흥미를 가지는 사람들이 의외로 많다는 사실을 파악하고 미술관 내는 물론이고 미술관에 오지 않아도 아트숍만을 즐길 수 있도록 하기 위해 건너편 빌딩에 별도의 아

트숍을 오픈했다. 뉴욕 현대미술관은 뉴욕의 여러 곳에서 아트숍을 운영하고 있으며 온라인 쇼핑몰을 통해서 그 영역을 확장해 나가고 있다.

감동을 받은 작품과 관련된 상품을 구입한다는 것은 자신의 경험과 그 시간이 가지는 추억을 사는 방법이 아닐까 생각해본다. 미술관이라는 공간에서의 경험과 정서를 다시 떠올릴 수 있는 오브제로서 소장 가치를 갖고 있으며 미술관 내에서 예술 작품이 담당했던 치유를 위한 매개 역할과 같은 맥락으로 볼 수 있다.

미술이 작품을 통해 관람객과 소통한다면 건축은 공간을 통해서 그 예술성을 보여준다. 특히 미술관은 문화 예술을 대표하는 공간이다보니 실용적인 목적을 뛰어넘는 새로운 건축적 시도가 많이 이루어진다. 미술관에서 전시를 관람하고 작품을 감상하는 것은 물론, 미술관 건축과 주위의 자연을 즐기는 것도 색다른 경험이 될 수 있다.

주말에 가족이나 친구, 연인과 함께 미술관을 방문해서 주말 오후의 한가로움을 즐기는 것도 미술관이 줄 수 있는 또 하나의 치유 활동이 아닌가 싶다. 치유를 위해 여행을 떠나는 사람들도 많은데 멀지 않은 곳에서 미술관을 접하는 것이 일종의 치유 여정이 될 수 있으며 마음 챙김으로 일상의 회복탄력성을 향상시킬 수 있다.

개인을 넘어 사회를 치유하다

미술관은 자발적으로 찾아오는 관람객을 맞이하는 수동적 방식을

넘어 문화소외계층, 같은 관심사로 모인 집단, 특정 분야의 전문가, 장애인, 치매 환자 등 새로운 관람객을 적극적으로 발굴하며 이를 통해 교육적, 사회적 역할도 함께 수행하고 있다. 미술관이 사회 치유적 기능을 가진 공간이라는 것이 알려지면서 사회 통합적 접점을 이룰 수 있는 가능성의 공간임을 주목하게 되었다.

나아가 미술관 치유 프로그램 대상자로 심리적 어려움을 호소하는 감상자들을 적극적으로 발굴하는 계기가 되었다. 은퇴로 인해 무기력감을 호소하는 중장년층, 자아존중감이 낮은 경증 치매 노인, 불안감을 호소하는 탈북 청소년 집단, 늦은 나이에 한글을 배운 어머니학교 어르신들과 청예단 학생들을 위한 미술관 교육을 진행한 적이 있는데 그들은 사회적 고정관념을 가진 장소가 아니라 모두에게 열려 있는 미술관이라는 공간에 오는 것 자체가 편안하게 느껴진다고 언급하기도 했다.

미술관은 나이, 사회적 계층, 사회적 인식으로부터 자유로운, 모두에게 개방된 통합의 공간이다. 예술을 통한 마음챙김과 치유의 공간이자 지역사회에 기여하는 새로운 커뮤니티로서 가치를 가진 곳이다. 상호 이해와 존중을 바탕으로 의미있는 소통을 만들어냄으로써 개인의 성장과 공동체적 돌봄을 위한 중심기관이 될 수 있는 공간이기도 하다. 미술관이 더 이상 개인의 취향과 관조의 공간이 아니라 개인을 넘어선 사회적 치유 공간으로 그 역할이 더욱 확장되기를 기대해본다.

4부

미술관 교육의
미래를 고민하다

이지혜는 초등교육과 박물관 미술관교육을 전공하여 초등교사로서 어린이들과 미술관을 누볐다. 그 자신이 미술관에서 자랐던 뮤지엄 키즈로서 그 벅찬 경험을 보다 더 많은 어린이들에게 경험시켜 주고 싶은 욕심이 많다. 어린이가 즐거운 미술관을 연구하고 있다. 현재는 어린 아들을 뮤지엄 키즈로 키우기 위해 매진하고 있는 한편, 어린이들과 성인이 쉽고 재미있게 읽을 수 있는 감상 가이드를 집필하고 있다.

아이들이 미술관에
꼭 가야 하는 이유

이지혜
서울성일초등학교 교사

나는 어린이들과 함께 사는 사람이다. 어린이들의 눈높이에서 바라보고, 어린이들의 방식으로 말을 해야 하는 초등학교 교사다. 어디에서 무엇을 하든 어린이의 관점으로 대상을 보고 생각하게 된다. 미술관도 그렇다.

미술관은 학교의 현장체험학습 장소로 인기 있는 곳이다. 코로나 팬데믹으로 인해 교육 활동에 제약이 있기 이전에는 한 해에 한두 번 정도는 학급 단위 혹은 학년 단위로 미술관을 방문하곤 했다. 어린이들과 함께 미술관을 방문하면 나 또한 어린이의 일원이 되어 미술관을 경험하게 된다. 그리고 어린이의 입장에서 생각하게 된다.

"미술관은 어떤 곳이라고 생각해?"

어린이들에게 미술관이라는 공간에 대해서 물으면 열에 일고여덟

은 부정적인 반응을 보인다. 어린이들에게 미술관이란 '지루한, 어려운, 고요한, 엄격한, 가고 싶지 않은' 장소다. 물론 열에 둘 셋은 '신기한, 재미있는, 멋진, 배울 수 있는, 아름다운' 장소라고 여기고 있다. 김수진, 안금희가 2015년에 발표한 논문 「미술관 이미지에 대한 초등학생들의 내러티브 유형 연구」에서는 어린이들이 미술관에 대해서 생각하는 이미지를 크게 네 가지 유형으로 구분하고 있다.

1. 내 눈에 돌덩이
2. 돈 많고 얄미운 사람
3. 재미있는 체험 장소
4. 미술관은 내 운명

'내 눈에 돌덩이'는 미술 자체에 대해 관심이 없고 부정적으로 인식하는 유형, '돈 많고 얄미운 사람'은 진귀하고 비싼 미술품에 대한 권위를 느끼며 조용히 해야 하고 절대로 작품을 만져서는 안 되는 억압적인 분위기를 느끼는 유형이다. 또 '재미있는 체험 장소' 유형은 미술관을 놀이동산처럼 경험해 보고 싶은 장소라고 느끼고 '미술관은 내 운명' 유형은 미술관을 신기한 것들이 많은 재미있는 곳이라고 인식한다.

2021년 내가 가르치는 초등학교 6학년 학생들을 대상으로 직접 약식 설문조사를 했을 때도 결과는 크게 달라지지 않았다. 여전히 열에 일고여덟의 어린이들에게 미술관은 엄숙하고 지루한 장소였다.

'2015 개정 교육과정의 교수·학습 방향'에서는 박물관, 미술관, 전시장 등을 한 학기에 1회 이상 관람하도록 권장하고 있다. 실제로 대다수 학교에서 현장체험학습 장소로 미술관을 방문하고 있다. 학교의 노력만 있는 것은 아니다. 미술관에 대한 학부모들의 관심이 높아짐에 따라 주말에 박물관이나 미술관에는 가족 단위, 사설 박물관 교육 그룹이 붐비고 있다. 이와 같은 노력에도 불구하고 어린이들의 미술관에 대한 인식은 왜 달라지지 않은 것일까?

교사로서 학생들과 함께 하는 미술관 방문은 늘 설렌다. 미술관을 방문하기 전까지는 그렇다. 미술관에서 돌아와서 정리 활동을 하다 보면 뒤통수를 얻어맞은 듯한 기분이 들기 때문이다. 미술관 현장체험학습에 대한 소감을 그리거나 쓰는 것으로 정리 활동을 하게 되는데 여기서도 열에 일고여덟의 어린이들은 미술관 현장체험학습에서 가장 기억에 남고 재미있었던 것으로 '친구들과 버스를 탄 것, 미술관 앞 공원에서 뛰어논 것, 간식을 먹은 것'을 꼽는다.

교육의 내용이나 미술관의 전시를 활용한 교육적 효과에 설레던 교사의 기대를 무참히 깨부수는 것이다. 이런 피드백을 처음 받았을 때는 화가 나고 아이들에게 서운함을 느끼기도 했다. 하지만 여러 번 반복되면서 대체 무엇이 문제일까를 생각하게 됐다.

'이렇게 재미있고 유익한 미술관을 왜 지루하게 여길까?'

어린이들에게 즐거움을 주는 여가 활동으로 키즈카페, 스포츠클럽,

여행과 체험활동, 온라인 게임, 스마트폰 사용 등이 있다. 미술관이 대적하기에는 너무나 강력하고 매력적인 경쟁 상대들이다. 이런 상황 속에서 미술관은 어떤 매력 요소들로 무장을 해야 어린이들의 발길을 끌어들일 수 있을까?

앞서 미술관 이미지에 대해 솔직한 답변을 주었던 6학년 학생들에게 어린이들이 기대하는 미술관에 대해서 다시 물어보았다. 다양한 답변 중에서도 아이들은 '자유로운 관람 분위기'를 가장 원했다. 다리가 아프면 바닥에 좀 앉거나 누워서 볼 수 있으면 좋겠고, 작품에 흥미를 느끼면 거리낌 없이 작품에 대해서 대화를 나눌 수 있으면 좋겠다고 했다. 초등학교 미술 교과서나 미술관 사전 안내 자료에서 제시하는 미술관 관람 에티켓을 보면 대개 "조용히 속삭여라", "살살 걸어라", "어린이는 보호자의 손을 잡거나 줄을 맞춰 서라"라고 되어 있는데 이런 에티켓들이 어린이에게 미술관이 엄숙하고 경직된 장소라는 이미지를 심어주고 있었다.

또 다른 요구사항으로는 '만져보고 싶다'는 것이 있었다. 미술관에서 위대한 작품을 만났을 때 자신도 모르게 작품 앞으로 한 발짝 더 가까이 다가가거나 무의식적으로 작품을 직접 만져보고 싶은 충동을 누구나 한번쯤 느껴 봤을 것이다. 어린이들은 그 원초적인 충동성을 억제하기 더욱 힘들다. 게다가 어린이들은 발달 특성상 감각을 통해 대상을 인식하는 비중이 높기 때문에 만져보는 것에 대한 욕구가 더 강하다. 작품 보존 차원에서 작품을 만지는 것은 불가능하지만 작품 특성을 보다 더 잘 이해할 수 있다면 작품 감상의 한 방법으로서 만져볼

수 있는 '핸즈온hands-on' 전시를 보다 확대할 필요성이 있다.

일례로 리버풀세계박물관World Museum Liverpool에서는 어린이 관람객이 직접 만지고 체험할 수 있도록 해당 전시물의 이해를 돕기 위한 사물이나 전시물의 복제품을 핸즈온 형태로 제공하고 있어 어린이 관람객의 큰 호응을 이끌어 냈다.

주목해야 할 또 하나의 요구사항은 '자신의 작품을 직접 전시하고 싶다'는 것이었다. 미술관에서의 일방향적인 감상 경험은 어린이들에게 일종의 권위로 느껴져 큰 흥미를 끌지 못한다. 아이들은 직접 작품 제작 활동에 참여하거나 감상 후 활동의 결과물이 가치 있게 다루어지길 바라고 있다. 부산현대미술관에서 열린 《포스트모던 어린이 [2부] : 까다로운 어린이를 위해 특별한 음식을 준비하지 마세요》(2023. 5.5~8. 27) 전에는 어린이 관람객들의 작품이 전시되어 관심을 끌었다. 이러한 어린이 관람객의 참여 확대는 어린이들의 자발적인 참여를 이끌 요인이 될 것이다.

뮤지엄 키즈로 키우기 위해서

내가 어린이 미술관 교육에 대해 관심을 갖게 된 근원에는 교사 이전에 한 사람의 '뮤지엄 키즈'로서의 개인적인 성장 배경이 있다. 어렸을 적 나는 중간 정도의 성적에 소극적이고 조용한 아이였다. 뭐하나 뛰어나게 앞서 나가는 것도, 뒤처지는 것도 없이 극히 평범했다. 부모님은 받아쓰기를 30점 맞아도 괜찮다, 잘했다 격려해 주시는 분들이라

기죽지 않고 씩씩하게 뛰어놀 수 있었다. 지방 소도시에서 방목형 어린이로 자랐지만 단 하나 남들과 달랐던 것은 부모님과의 여행과 견학이었다.

주말과 방학을 이용해서 부모님은 나를 박물관으로, 미술관으로, 유적지로 데려가 주셨다. 부모님께서 특별히 미술관 교육에 뜻을 가지고 있었던 것은 아니었다. 역사와 종교에 관심이 많았기 때문에 자연스럽게 박물관이나 유적지를 많이 다녔다. 30년 전에는 딱히 교육 프로그램이라고 할 것이 없었기에 부모님의 설명에 의존했으므로 자연스럽게 대화 중심의 감상이 이루어졌다. 사실 그때 보았던 작품들에 대한 기억은 거의 남아 있지 않지만 부모님 손을 잡고 대화를 하고 수첩에 메모하고, 그러다가 다리가 아프다고 징징거렸던 기억은 선명하게 남아있다.

나라고 해서 미술관, 박물관에 가는 게 늘 좋았던 것은 아니다. 나 역시 미술관 옆에 있는 놀이동산에 가는 게 더 좋았다. 솔직히 이건 비교할 수 있는 대상이 아니다. 하지만, 콩나물 시루에 물이 죄다 빠져도 콩나물은 자라듯 나 또한 시나브로 미술관을 통해 학습 면에서나 감성 면에서 성장했다.

교과 내용이 심화되는 4학년 무렵부터 학교 수업 시간에 두각을 나타내기 시작했다. 교과서에 나오는 내용들이 이미 미술관, 박물관에서 본 것들이라 익숙하다보니 자신 있게 발표할 수 있었고 선생님과 친구들의 인정을 받게 됐다. 비록 체계는 없었지만 부모님과 함께 견학 노트를 정리했던 경험이 학습 내용을 이해하고 정리하는 데 도움이 됐

다. 게다가 무엇보다도 가장 큰 성과라면 미술관에 대한 친밀감을 형성한 것이다. 대학생이 된 이후에는 부모님 없이도 자발적으로 미술관을 찾게 됐다. 이해하든 이해하지 못하든 주눅 들지 않고 거부감 없이 미술관 자체를 즐길 수 있는 태도를 갖게 된 것이 가장 큰 성과일 것이다.

이런 성장 배경을 가진 교사이기에 미술관이 이렇게 좋은데 왜 안 가는 것인가라는 생각에 조금이라도 더 많이 경험하게 해주고 싶은 욕심이 가득했다. 딱 이런 마음이다.

"미술관…, 너무 좋은데, 어떻게 설명할 방법이 없네?"

초등학교 교사로서 어린이들의 눈높이에서 미술관을 바라보면 어린이들의 이해 수준에 비해서 그 장벽이 높게 느껴졌다. 독립적인 어린이 미술관이 운영되고 있고 어린이 대상 교육 프로그램과 각종 교육 자료들이 다양하게 제공되고 있지만 여전히 어린이들에게 미술관은 '불친절한' 공간이다. 앞서 언급했던 키즈카페, 온라인 게임, 스마트폰 등 경쟁 상대들에 비해서 사회 변화에 맞춰 기민하게 관람객을 맞을 준비를 했는지 묻고 싶다.

최근 10년 동안 미술관 교육 프로그램은 어떤 큰 변화가 있었을까? 작품 감상과 그것을 토대로 한 표현 활동이라는 일련의 전형을 반복했던 것은 아닐까. 그 기저에는 어린이를 위한 미술관 교육 서비스가 대부분 교육 프로그램 위주로 이루어지고 있다는 문제점이 자리하고 있다.

'미술관 교육=미술관 교육 프로그램'이라는 등식이 반드시 성립되

는 것이 아님에도 불구하고 대부분 미술관의 교육 프로그램이 전체 미술관 교육을 대변하고 있는 것이 현실이다. 미술관 교육 프로그램의 경우 참여 인원이 제한적이며 보편적인 대다수보다는 열의를 가진 소수의 집단에서만 반복적으로 소비된다는 점에서 아쉬움이 들 수밖에 없다. 별도의 교육 프로그램이 아니더라도 전시를 주체적으로 관람하는 것을 도울 수 있도록 교육 방향이 바뀌어야 한다는 생각이다.

별도의 어린이 박물관이 필요한가에 대해서도 회의가 든다. 어린이 미술관은 어린이 관람객을 위한 맞춤형 공간이지만 이것이 도리어 어린이 관람객의 한계선을 정한다는 생각이 든다. 어린이 관람객도 성인 관람객과 같은 작품을 보고 같은 수준의 감상을 할 수 있다. 어린이 관람객에게 친근한 관람 분위기를 제공하는 것은 필요하지만 유치한 놀이 위주의 전시와 해석 매체에 집착한다면 그것은 키즈카페와 다를 바가 없다.

반대로 일부 성인 관람객에게는 직접 만지거나 만들어보는 활동을 제공하는 등 기존 성인 관람객을 대상으로 할 때보다 쉬운 수준의 해석 매체로 접근할 필요도 있다. 일반 전시에 다양한 해석 매체가 어우러진다면 어린이 관람객도 충분히 작품을 감상하고 또 그들의 수준에 맞게 이해할 수 있을 것이다.

어린이 관람객과 해석 도구

보다 많은 어린이들이 더 신나고 행복하게 미술관을 경험할 수 있도

록 하기 위해서 또 무엇을 시도해볼까 늘 고민이다. 도슨트나 지도교사를 졸졸 따라다니면서 하는 미술 감상 방법은 정제된 정보를 짧은 시간에 많이 제공할 수 있다는 장점이 있지만 어린이가 주체적인 감상자가 될 수 없어 자칫 집중력이 떨어질 수 있다. 교육 프로그램에 참가하는 방법도 있지만 참가 인원이 제한적이라는 것이 한계다. 그렇다면 어떤 방법으로 미술관을 북적거리게 할 수 있을까?

대만고궁박물관을 방문했을 때 엄청난 규모의 소장품뿐만 아니라 해석 도구에 놀랐던 기억이 있다. 해석 도구란 미술관이 관람객과 전시물의 상호작용을 돕기 위해서 제공하는 일련의 도구로, 전시와 작품에 대한 설명이 적혀 있는 레이블, 전시안내·도슨트, 오디오 가이드, 활동지, 교육 행사 등이 여기에 포함된다.

대만고궁박물관에서는 기본적인 오디오 가이드는 물론 시각 장애인용 점자 레이블, 큰 사진 및 큰 글씨 레이블, 어린이용 오디오 가이드 등 다양한 해석 도구를 제공하고 있었다. 시각 장애인을 위해 점자 작품 레이블을 제공하고 시력이 좋지 않은 노년층을 위해 큰 도판 및 큰 글자 레이블을 제공하며 발달 단계와 지적 수준이 반드시 고려되어야 하는 어린이를 위한 오디오 가이드도 제공하고 있었다.

다양한 연령대의 관람객들이 각기 다른 목적과 배경지식을 가지고 미술관을 찾는다. 누구에게나 똑같은 형태의 해석 도구만을 제공해서는 그들의 다양한 미술관 경험 요구를 충족시킬 수 없을 것이다. 특히 별도의 해석 도구를 제공해야 하는 대상은 미술관 관람에 대해 취약한 조건을 갖고 있어서 자칫 소외되기 쉬운 집단이다.

뉴욕 현대미술관이나 메트로폴리탄미술관과 같은 해외 유명 미술관에서도 어린이를 위한 어린이 오디오 가이드를 흔하게 접할 수 있다. 어린이 수준에 맞는 어휘로 구성된 간결한 작품 설명과 그에 맞는 음향 효과와 음악까지 곁들어져 어린이 관람객의 흥미로운 감상을 자극할 수 있다는 것이 장점이다.

"어린이 관람객을 위한 해석 도구는 필요한가?"

내가 어린이 관람객을 위한 해석 도구를 연구하겠다고 했을 때 가장 많이 받은 질문이 바로 이것이었다. 어린이 관람객에게는 이미 충분히 교육 서비스가 별도로 제공되고 있는데 왜 굳이 어린이 관람객만을 대상으로 별도의 해석 도구를 제공해야 하는지에 대한 의문이 제기됐다. 관람객 유형별로 해석 도구를 제공한다면 어린이를 위한 레이블, 청소년을 위한 레이블, 노년층을 위한 레이블, 외국인을 위한 레이블 등 관람객 유형만큼 다양한 해석 도구를 모두 제공해야 하는 것 아니냐는 지적이었다.

보통 미술관에서 제공하는 해석 도구는 중학교 2학년 수준에서 이해할 수 있는 수준으로 작성된다고 한다. 그렇다면 연령별로 분류했을 때 청소년 이상의 관람객들은 기존의 해석 도구로 충분할 것이다. 반대로, 어린이 관람객들이 이해하기에는 기존의 해석 도구가 충분하지 않을 것이다. 어린이를 대상으로 기존 해석 도구보다 쉽고 색다른 방식의 해석 도구가 제공된다면 어린이들도 새로운 재미를 즐길 수 있을

것이다.

여기에 최근의 문해력 저하 문제를 덧붙이고 싶다. 현재 아이들부터 20대 초반의 성인들까지는 스마트폰을 쥐고 태어난 '포노 사피엔스'다. 스마트폰을 통한 미디어 노출이 많아지면서 단편적인 이미지와 키워드에 익숙하고 즉각적인 반응을 요구하는 경향이 강하다. 문자 기반의 정보를 습득하는 것이 부족해지면서 자연스럽게 어휘력과 독해력이 저하되었다. 학교 현장에서는 이미 만연한 문제다. 문해력이 저하된 포노 사피엔스들이 미술관을 방문할 때 느끼게 될 괴리감은 또 어떻게 해야 할까.

이런 필요들에 의해 현재 우리나라 미술관, 박물관에서는 어린이 관람객을 위한 다양한 해석 도구들이 제공되고 있으며 과거에 비해 제공 범위가 넓어지고 다양해졌다.

국립중앙박물관은 2017년 러시아 예르미타시박물관 소장품인 《겨울 궁전에서 온 프랑스 미술》전시에서부터 어린이 관람객을 위한 레이블을 제공해왔다. 이후 기획전시에서 꾸준히 어린이 관람객을 위한 레이블을 제공해오며 QR코드, 핸즈온 방식 등으로 레이블 유형을 다양화하고 있다.

예술의전당 한가람미술관은 어린이 도슨트 프로그램이 특화되어 있다. 일반적인 도슨트 투어의 경우 관람객 유형을 구분하지 않고 전체 관람객을 대상으로 하기 때문에 해설과 대화 수준을 다양화하기 힘들다. 어린이 관람객으로 대상을 한정한다면 그 유형의 특성에 맞게 맞춤형 해설과 대화를 나눌 수 있을 것이다. 어린이 수준에 맞는 어휘

와 발문으로 호기심을 자극할 수 있으며 집중력이 짧은 어린이들의 발달 특성을 고려하여 해설 내용과 분량을 조절할 수 있을 것이다. 한가람미술관의 어린이 도슨트 프로그램은 초등학생 부모 사이에서 일찌감치 예약해야 하는 인기 있는 프로그램으로 자리 잡았다.

미술관의 자체 교육 서비스는 아니지만, 어린이 관람객을 대상으로 오디오 가이드를 제공하는 '큐피커'라는 앱이 있다. 피플리라는 기업에서 만든 앱으로, 기존의 성인 대상 미술 오디오 가이드를 이용한 한 학생의 불만족스러운 후기가 이 앱을 만든 계기가 되었다고 한다. 이해 불가능한 오디오 가이드 내용이 어린이 및 청소년 관람객에게는 고통이었던 것이다. 2021년 광주 비엔날레에서 '어린이 눈높이 광주 비엔날레'로 어린이 관람객의 수준에 맞는 쉽고 간결한 오디오 가이드를 제공해 호평을 받았다.

어린이 대상 해석 매체의 한계도 분명 존재한다. 어린이 대상 해석 매체가 오히려 어린이들의 수준을 한정지어 버리는 것이 아닌가 하는 것이다. 미술관 경험이 많고 자기주도적 감상이 가능한 수준의 어린이 관람객에게는 다소 유치하고 지루할 수 있다. 반면 미술관 경험이 적고 감상에 익숙하지 않은 성인들의 경우 어린이 관람객과 다를 바 없는 상태이지만 어른이기에 어린이 대상 해설을 듣는 것이 꺼려질 수도 있다.

어린이 관람객 대상 해석 매체가 필요한 이유는 무엇일까. 그 누구도 미술관 경험에 소외되지 않도록 하는 목적이 아닐까. 그리고 해석 매체의 조력을 통해 궁극적으로 감상의 주체로서 스스로의 해석을 만

들어내도록 하는 것이 아닐까.

이 모든 문제를 통합해 미술관 전시실 안에서 감상과 교육이 함께 어우러져야 한다. 잘 구성된 해석 매체는 전시실 안에서 질 높은 교육 프로그램의 역할을 할 수 있다. 최근 개관한 서울공예박물관에서 그 모범적인 예시를 찾을 수 있다. 별도의 교육 프로그램 없이도 관람객들은 전시를 관람하면서 레이블을 보며 직접 체험을 해볼 수 있다. 조각보 전시물과 관련해서 직접 조각보를 묶어보거나 간단한 블록을 활용해서 조각 무늬를 꾸며보게 하는 것 등이다. 감상과 교육을 하나로 융합한 좋은 사례라고 생각한다.

어릴 때 미술관 경험이 평생의 미적 태도를 결정한다

내가 부모님과 함께 미술관, 박물관을 다니던 20~30년 전과 비교하면 요즘 가족 단위로 미술관, 박물관을 방문하는 가족의 비율이 많이 늘어난 것이 사실이다. 하지만 초등학교 교사로서 학교 현장에서 아이들을 보면 여전히 어린이들의 미술관, 박물관 경험이 크게 나아지지 않았다는 생각이 든다.

학교마다 차이가 있지만 평균 한 반의 학생 수가 25명 내외라면 부모와 함께 자발적으로 미술관, 박물관을 방문하는 학생 수는 서너 명정도에 불과하다. 나머지 아이들이 미술관이나 박물관을 방문하는 경로는 대부분 학교 현장체험학습을 통해서다. 이마저도 학교와 학급의 사정에 따라서 방문 횟수에 차이가 생긴다. 특히 담임교사의 관심과

열정에 따라서 미술관 현장체험학습의 양과 질이 크게 좌우된다. 그러다 보니 미술관 현장체험학습은 일회성 행사에 그치는 경우가 많다.

어린이들이 생애 초기에 미술관을 경험하고 평생의 미적 태도를 형성해 나가도록 하기 위해서는 지속성이 필요하다. 그렇기 때문에 안정적이고 지속적인 미술관 경험의 주체는 가정이 되어야 한다. 교사임에도 불구하고, 내 생각은 그렇다.

1960년대 미국에서는 교육의 기회가 평등하게 주어졌음에도 불구하고 학생들의 학업 성취 격차가 줄어들지 않는 이유를 국가적 차원에서 조사해 밝히려고 시도했다. 제임스 콜맨James Coleman은 미국 공립학교에 있어 교육의 기회가 학생의 인종적 집단에 따라 지역적으로 어떻게 차별적인가를 밝혀 1966년 정부에 보고서를 제출했다. 콜맨 보고서에 따르면 학교와 그밖의 다른 조건보다도 학생의 가정 배경이 학생의 학업 성취에 가장 큰 영향을 미치며 이것은 학생이 학교에 다니는 동안 계속되는 것으로 나타났다. 콜맨은 학업 성취에 대한 가정의 영향을 규명하기 위해 사회 자본의 유용성에 주목했다.

사회 자본은 크게 경제적 자본, 인적 자본, 사회적 자본 세 가지로 나눌 수 있다. 경제적 자본은 학생의 학업 성취를 도울 수 있는 물적 자원, 부모의 경제적 지원 능력이다. 부모의 소득과 재산, 직업이 그것이다. 인적 자본은 부모의 학력, 학생의 학업 성취를 돕는 인지적 환경을 제공하는 것이다. 부모의 교육 수준과 지적 수준이 학업 성취에 영향을 미치는 것은 누구나 예상할 수 있을 것이다. 사회적 자본은 부모와 자식 간의 관계이다. 자녀에 대한 부모의 관심과 기대, 노력, 교육적 노

하우 등인데 이러한 사회적 자본이 가장 큰 영향을 미친다.

내 경우에도 미술관을 즐길 수 있는 어른으로 자란 데에는 부모님의 관심과 노력이 결정적이었다. 부모님은 지극히 평범한 서민 가정의 부모였으며 경제적 자본이나 인적 자본이 뛰어난 편도 아니었다. 아버지께서는 역사와 종교에 관심이 많으셨고 막연하게 미술관, 박물관이 자녀들의 교육에 도움이 될 것이란 생각에 자주 데려갔던 것이 전부였다.

교육 프로그램이나 관람객 주도 활동지도 마땅치 않아서 부모님께서 온전히 초등학생의 질문에 대답해주고, 중요 내용을 설명하며 종종 지루함을 토로하는 자녀들의 불평을 감내해야 했다. 되돌아보면 그때 무엇을 보고 배웠는지 기억나는 것이 거의 없지만 아버지의 손을 잡고 전시실을 거닐었던 것이나 제대로 이해하지도 못하면서도 열심히 기록해 간 것을 학교 방학 숙제로 발표해서 크게 칭찬을 받았던 것은 선명하게 기억난다. 이렇게 쌓인 경험들이 결국 부모 없이도 혼자서 제 발로 미술관을 찾게 만든 원동력이 되었다고 믿는다.

이것은 나 혼자만의 특별한 경험이 아니다. 뮤지엄 키즈들을 연구한 2018년 권남희의 논문 「박물관 교육 참여자의 심미적 경험 연구:회상을 통한 브리콜라주」는 과거의 박물관 경험이 현재 생활 속에서 어떤 영향을 미치는지를 보여주고 있다. 박물관 교육 참여자에게는 네 가지의 박물관 심미적 경험 유형이 서로 융합되어 일상생활 속에서 영향을 미치고 있음을 알 수 있었다.

박물관의 심미적 경험 네 가지는 미적 즐거움, 미적 앎, 미적 가치, 미적 태도이다. 박물관에서 느낀 안정감과 만족감은 가족에 대한 신뢰

와 믿음으로 이어지며, 박물관에서의 학습은 배움의 즐거움과 깊이 있는 앎으로 이어졌다.

또한 박물관 경험은 자신을 발견하고 취향을 형성하는 계기가 되며 심미성이 발달하여 미적 감각으로 세상을 이해할 수 있는 바탕을 마련해주었다. 이 연구의 대상이자 이제는 성인이 된 뮤지엄 키즈들에게는 꾸준히 박물관을 방문하도록 이끈 부모들이 있었다. 그 부모들은 자녀 교육을 위한 목적 외에도 자신들이 뚜렷한 미적 가치관을 갖고 있었기 때문에 지속적으로 박물관을 방문할 수 있었을 것이다.

따라서 어린이 대상 미술관 교육에서도 단순히 어린이 관람객 한 명이 아니라 가족 단위 관람객의 미술관 경험을 양과 질에서 확장시키기 위한 노력이 필요하다. 가족 단위 교육 프로그램의 수를 늘려서 보다 많은 가족 관람객이 참여할 수 있도록 해야 할 것이다. 이와 더불어 어린 자녀와 함께 미술관을 방문하는 부모를 대상으로 한 별도의 교육 프로그램을 제공할 필요도 있다. 미술관에 익숙하지 않은 부모의 경우 자녀와 함께 미술관을 방문하는 것에 큰 부담을 느끼며 그것이 미술관에 대한 진입장벽을 만들기 때문이다.

가족 모두가 예술에 대해서 지속적인 관심을 갖고 미술관을 방문하도록 유도하기 위해서는 미술관에 대한 부모의 이해도를 높여야 한다. 부모가 어린이 관람객의 지속적인 방문을 이끌고 미술관에서 어린이 관람객의 조력자로 역할을 한다면 어린이를 뮤지엄 키즈, 그리고 평생의 미술관 애호가로 성장시킬 수 있을 것이다.

애석하게도 모든 가정의 모든 부모가 미술관에 관심을 갖고 아이들

을 위한 조력자 역할을 할 수는 없다. 이전보다 더 많은 가족 단위의 관람객이 미술관을 찾고 관심도 커졌지만 여전히 미술관 관람이 대중적이지는 않으며 관심이 있는 일부 가족 관람객에게 한정되어 있다.

미술관 경험의 차이가 어린이들의 미적 태도 및 가치관의 격차를 만들어낸다. 이것은 곧 가정에서 유발된 교육의 격차로 볼 수도 있다. 따라서 개별 가정에 그 책임을 지우기보다는 공교육에서 책임을 나누어 가져야 할 것이다.

미술관 교육의 '사위일체(四位一體)'

학교와 연계한 미술관 교육 프로그램이 활발히 시행되고 있지만, 몇 가지 아쉬운 점도 있다. 우선 기회가 평등하게 주어지지 않는다는 점이다. 보통 학급 단위 또는 학년 단위로 교육 프로그램에 참여하게 되는데 학급이나 학년에 따라 차이가 생긴다.

어떤 학생은 학령기 동안 단 한 번도 학교 연계 미술관 프로그램에 참여하지 못할 수도 있는 반면에 어떤 학생은 무수히 많은 참여 기회를 가질 수도 있다. 다시 말해 한 학생이 미술관 교육 프로그램에 참여하게 되는 건 온전히 그 학생의 운에 달렸다. 나는 학교 연계 미술관 교육 프로그램을 학교 교육과정의 일부이자 보편적인 교육으로 정착시켜야 한다고 생각한다.

현재 시행되고 있는 대부분의 학교 연계 미술관 교육 프로그램이 일회성 이벤트로 그치는 것도 아쉬운 점이다. 교육 프로그램의 내용도

다른 프로그램과 연계되지 않고 분절적으로 구성되기 때문에 내용이 체계적이지 못하고 교육 수준도 일정하게 유지하기 어렵다.

미술관은 저마다의 비전과 특색을 갖고 있으며 교육 프로그램도 그 특색에 맞게 구성된다. 그렇기 때문에 하나의 미술관이 전체 교육과정을 다 포괄하는 것은 무리일 것이다. 여러 미술관의 교육 프로그램을 하나의 과정으로 묶어서 구성하는 것도 고려해볼 필요가 있다.

교사로서 미술관 연계 프로그램에 참여하면서 학교와 미술관의 연계가 느슨한 부분에서 아쉬움이 많았다. 일반적인 학교 연계 미술관 교육 프로그램의 진행 과정은 다음과 같다. 미술관 홈페이지의 교육 프로그램 안내 공지 혹은 학교로 발송되는 공문을 통해 교사가 학교 연계 미술관 교육 프로그램을 신청한다.

신청이 완료되면 미술관 교육 담당자가 교사에게 사전 학습 자료를 전달하고, 교사는 해당 학급 또는 학년의 명단과 특성에 관한 정보를 모아서 미술관 교육 담당자에게 전달한다. 여기에는 학생들의 이름, 보험이 필요한 경우에는 생년월일, 별도의 돌봄이 필요한 학생들의 개인적 특성 등 사전 정보가 포함된다.

교사는 미술관을 방문하기 전 한두 시간을 할애해 해당 프로그램에 대한 사전 교육을 진행한다. 교육 내용은 해당 프로그램의 주제, 작가와 작품에 대한 간략한 정보, 배경 지식, 미술관 관람 에티켓 등으로 구성된다. 이후 미술관을 직접 방문하여 학교 연계 교육 프로그램에 참가하게 된다. 미술관에 도착해서 떠날 때까지 미술관의 교육 강사가 프로그램을 전담해서 진행하는 편이고, 교사는 주로 학생들의 인솔과

안전 지도를 담당하는 역할을 한다. 학교로 돌아온 후에는 사후 활동을 진행하는데 교육 프로그램의 내용과 감상을 정리하는 형태가 일반적이다.

이 일련의 과정에서 학교와 미술관의 긴밀한 협조가 이루어지고 있지 않은 것이 아쉽다. 사전 교육 자료나 본 활동의 내용은 이미 정해져 있으며 해당 학급 또는 학년을 위해 조정하는 과정이 거의 없다. 해당 학급 학생들의 이해 수준이 어느 정도인지, 특별히 고려해야 할 장애 학생, 문제 행동 학생은 없는지, 지역적 특색은 어떤지 등 조정해야 할 사항이 많음에도 불구하고 대부분 고려되지 않는다. 학생 특성을 고려하지 않은 교육 프로그램은 원활하게 진행되기 어려울 뿐 아니라 교육 효과를 기대하기도 어렵다.

학교와 미술관의 진정한 연계 교육을 위해서는 연계 프로세스의 개선이 필요하다. 교사 입장에서 보면 개별 학교와 교사의 프로그램 구성에 대한 참여 권한이 더 많이 주어져야 한다고 생각한다. 미술관 프로그램을 70~80%의 완성도로 느슨하게 구성하고 나머지 20~30%는 교사가 완성하게끔 하는 것이다. 또한 프로그램 시작에 앞서 교사가 미술관을 직접 방문해 프로그램을 답사해보고 미술관 교육 담당자는 학교를 방문해 사전 활동에 함께 참여하는 등의 방식을 고려해 보면 좋겠다.

모든 어린이, 나아가 모든 이를 위한 미술관을 꿈꾸며 스스로 질문을 던지고 대답을 해보았다. 흔히 교육의 삼위일체(三位一體)로 학생, 학부모, 교사의 협력을 강조한다. 미술관 교육에 있어서는 여기에 하나

를 더한 학생, 가정, 학교, 미술관의 사위일체(四位一體) 협력을 강조하고 싶다. 이 네 가지 주체의 긴밀한 협력이 담보되어야 뮤지엄 키즈, 평생의 미술 애호가를 키워낼 수 있을 것이다. 교사로서 미술관 교육이 모든 어린이에게 성장기에 필수적인 양분으로 적기에 제공될 수 있었으면 하는 바람이다.

🏛 초등학교 선생님이 추천하는 어린이 미술관

◆ 헬로우뮤지엄

전시와 교육을 통해 예술 감수성을 키우고 에코라이프를 실천하는 국내 최초의 어린이미술관. '하나로 연결된 세상에서 어린이의 예술 감수성을 키우는 에코미술관'이라는 미션을 가지고 신진작가부터 원로작가까지 다양한 세대의 작가들과 함께 놀이처럼 즐기는 예술 체험을 제공하고 있다.

◆ 현대어린이책미술관

국내 최초로 '책'을 주제로 한 어린이미술관으로 판교에 위치하고 있으며 예술과 문학을 새롭게 읽고, 쓰고, 표현하는 활동을 통해 다양한 문화를 이해하는 능력을 키울 수 있도록 한다. 6천여 권의 국내외 우수 그림책들을 아이와 부모가 함께 볼 수 있는 공간이 마련되어 있다.

◆ 서울시립 북서울미술관

규모는 작지만 현대미술 작가와 어린이 관람객의 협업이 주로 이루어지는 어린이미술관으로, 서울시립미술관 소속 미술관 중 유일하게 어린이갤러리를 운영하고 있다. '한 명'의 중견 작가를 중심으로 작가의 작품세계를 깊이 있게 조명하면서 어린이들이 능동적으로 참여하며 현대미술을 경험할 수 있도록 하고 있다.

◆ 국립현대미술관 어린이미술관(과천)

현대미술 작품과 어린이 관람객의 소통을 강조하여 작가와 함께 협업을 할 수 있는 기회를 제공하고 작품에 직접 참여하는 프로그램을 운영하고 있다. 특히 전시와 연계된 교육 프로그램이 다양하게 마련되어 있으며 최근에는 지속가능한 환경과 예술을 생각하는 예술가와 작품을 만날 수 있도록 하는 전시를 소개하였다.

이밖에도 많은 미술관에서 가족 대상 교육 프로그램을 운영하고 있다. 방문하고자 하는 미술관 누리집을 살펴보고 사전에 신청하도록 한다. 어린이의 연령 제한이 어떻게 되는지가 중요하므로 반드시 확인하도록 하며 자녀의 특성과 프로그램의 주제 및 수준이 적합한지를 파악한다.

안지연은 동양화와 심리학, 미술교육을 공부했다. 크고 작은 미술교육현장에서 4살 아가부터 노인까지, 미술을 사랑하는 사람부터 싫어하거나 무감한 사람까지 다양한 사람들과 만나왔다. 미술 자체에 대한 관심보다 미술을 통해 사람과 사회를 관찰하고 이해하는 데 관심이 있다. 미술의 도움으로 우리가 더 나은 사람이 되고, 우리 사회가 더 살만한 사회가 될 수 있지 않을까 생각한다.

맞춤형 미술 감상 설계

100명의 관람객,
100개의 작품

안지연
아주대학교 다산학부대학 부교수

"미술이 무엇이라고 생각하나요? 떠오르는 생각을 자유롭게 적어주세요."

대학교 교양 미술 수업시간에 이런 질문을 던져보았다. 학생들은 다양한 답변을 내놓았다.

"미술관에 가면 왜 여기서 시간 낭비를 하고 있나하는 생각이 듭니다."
"미술에 대해 감정이 과잉되어 반응하는 사람들을 보면 불편해요."
"미술관 다녀온 반나절은 다른 세계로 여행을 갔다 온 느낌입니다."
"미술 작품을 보러 가면 분위기에 압도되며 가슴이 두근거려요."

미술을 감상하는 사람들의 미술에 대한 인식이나 미술 지식, 감상의 목적과 스타일은 저마다 다르다. 이렇듯 저마다 다른 감상자들을 대상

으로 하는 미술 감상을 어떻게 설계하고 어떤 방식으로 지원해야 할까?

작품 감상을 지루하게 생각하고 미술관에 흥미를 느끼지 못하는 학생들이 많은데 그것이 우리나라만의 이야기는 아니다. 해외 논문 중에 "학생들은 미술관 방문, 특히 과제와 연관된 미술관 방문을 일종의 처벌로 생각한다"는 내용이 있는 것을 보면 외국 학생들의 반응도 크게 다르지 않은 것 같다. 미술 감상에 대해서 부정적인 인식을 가진 사람들에게 감상을 안내한다는 것은 쉬운 일이 아니다.

"100명의 사람이 작품을 보면 100개의 작품이 생긴다"는 말이 있지만 사람들의 감상 패턴을 자세히 살펴보면 아주 다른 것 같지는 않다. 같은 작품에 대해서도 비슷하게 생각하는 패턴이 있다. 이런 점을 감안하면 많은 미술 수업에 참여하는 학생들에 대해서도 어느 정도 분류가 가능하다. 그러려면 결국 사람에 대한 관심이 필요하다.

어떤 작품을 좋아한다면 왜 좋아하는지 조금 더 세밀하게 구분할 필요가 있다. 어릴 때의 기억을 환기시켜주기 때문에 그럴 수도 있고 색과 형태 능 조형미가 뛰어나서 그럴 수도 있다. 이전에 생각하지 못했던 것을 생각하게 해주어서 좋을 수도 있다.

어떤 작품이 싫은 것에 대해서도 마찬가지다. 환기하고 싶지 않은 기억을 떠오르게 하는 작품일 수도 있고 자신의 가치관과 달라서 마음에 들지 않을 수도 있으며 싫어하는 색감일 수도 있다. 그 정서와 판단의 바탕을 봐야 한다.

오래전 미술학원을 운영할 때 함께 일하던 선생님들을 보면 미술교

육을 전공했다고 해서 수업을 잘하거나 학생들과 감동적인 관계를 맺는 건 아니었다. 성정이 섬세하고, 아이들에게 관심이 있는 선생님들이 학생들을 잘 지도하는 경향이 있었다.

아이들에게 한마디 코멘트를 할 때도 평소의 습관과 가치관이 드러난다. 학교에서도 우수 교육상을 받는 교수들을 보면 교육 전공이 아닌데 수업 아이디어가 정말 다양한 분들이 많다. 그러고 보면 교육이라는 것은 어떤 이론, 기법이나 전략으로 가능한 것이 아니라 관심과 태도인 것 같다.

|1단계| 감상자는 누구인가?

미술 감상에 가장 큰 영향을 미치는 요인 두 가지는 개인의 성격과 감각 추구 성향이다. 개방적인 성격의 사람이 예술에 흥미를 더 많이 느끼고 예술과 관련된 활동도 더 많이 하는 것으로 알려져 있다. 특히 개방적인 성격의 사람들은 추상미술이나 팝아트, 현대미술 등 전통미술과 반대되는 비관습적 예술, 그리고 성을 다룬 구상미술에 대한 선호도가 높은 것으로 나타나고 있다.

다양하고 새롭고 복잡한 감각과 경험을 추구하려는 성향을 감각 추구 성향이라고 하는데 감각 추구 성향이 높은 사람일수록 추상미술, 초현실미술 등에 대한 선호도가 높고 그와 반대로 감각 추구 성향이 낮은 사람일수록 구상미술을 선호하는 경향을 갖고 있는 것으로 나타났다. 현대미술관을 방문하는 사람이 고대박물관을 방문하는 사람에

비해 높은 감각 추구 성향을 보이는 것도 같은 맥락이다.

　미술 지식 수준과 미술 감상 경험도 미술 감상에 영향을 끼친다. 미술 전문가와 초심자의 미술 감상 스타일도 다르다. 예일대 심리학과 어빈 차일드Irvin Child 교수의 연구를 보면 "자신이 생각하는 최고의 작품을 선택하라"는 과제에서 12세 이하의 어린이들은 자신이 좋아하는 것과 같은 작품을 선택한데 반해 대학생들은 전문가들과 비슷한 선택을 했다. 아이들의 경우 취향이 판단을 결정하는데 비해 대학생들은 자신의 취향과 별개로 판단을 한다는 것을 알 수 있다.

　미술 전문가와 비전문가의 감상 패턴도 크게 다른 것으로 나타났다. 전문가와 비전문가의 미술 감상에 관한 다수의 연구를 보면 전문가의 경우 개인의 경험과 연관된 지식보다는 작품과 관련한 미술사, 비평, 사회 문화적 지식을 활용하여 작품을 감상하는 것으로 나타났으며 작품 감상 동기도 비전문가와 달랐다. 또한 작품을 오래 보는 것은 개인의 선호와 관계없이 개방적인 태도와 관련이 있었다.

　미술 감상의 복잡한 상호작용에는 감상자의 심리적 과정이 수반되는데 미술 감상의 심리적 과정은 크게 인지적 과정과 정서적 과정으로 구분할 수 있다. 미술 감상을 인지 과정으로 파악하는 학자들은 미술 감상이 이해를 필요로 하는 지적 작업임을 강조한다. 미술 작품을 지각할 때의 유창성이 작품에 대한 정서적 판단에 영향을 미친다고 주장한다. 즉 감상자들은 대상 작품이 지각적으로 유창하게 처리될 때 그 작품을 더 좋아하게 된다는 것이다.

　인지적 과정과 정서적 과정은 서로 명확히 구분되는 과정은 아니다.

인지적인 이해에 도달한 후 긍정적 혹은 부정적 정서를 느낄 수도 있고 정서가 작품의 형태 및 의미를 더 잘 이해하고 즐기도록 인지적인 탐색을 지속시키기도 한다. 즉, 미술 감상에서 인지와 정서는 어느 하나만 작용하는 것이 아니라 상호작용하면서 다양한 반응을 일으킨다. 인지적 통찰과 정서적 정화는 미술 체험의 두 축이며 통합되어 미적 경험을 이룬다. 다양한 미술 작품과 다양한 개인의 만남은 수많은 상호작용과 그에 따른 반응을 낳는다.

수업 중 감상자를 구분해서 여러 가지 시도를 해보고 있다. 인지적 감상자와 정서적 감상자로 나누어도 보고 전공이 같은 학생들끼리 묶어보기도 한다. 예를 들어 경영학 전공 학생이 좋아할 것 같은 작품과 주제를 주고 토론하게 하는 등 여러 실험을 해보고 있다.

인지적 감상자와 정서적 감상자의 특징을 알아보기 위해 54명의 비전공 대학생을 대상으로 미술 감상 스타일에 대한 척도를 시행하고 군집을 분류했다.

미술 감상 스타일 척도를 총 10문항으로 구성하고 인지와 정서로 나누어 감상자의 감상 양상을 점검했다. 54명의 감상자를 인지와 정서의 평균을 기준으로 평균 이상(H)과 평균 이하(L)로 나누어서 군집을 분류한 결과, HH 그룹(인지 평균 이상, 정서 평균 이상) 18명, LL 그룹(인지 평균 이하, 정서 평균 이하) 15명, HL 그룹(인지 평균 이상, 정서 평균 이하) 10명, LH 그룹(인지 평균 이하, 정서 평균 이상) 11명으로 나타났다.

둘 다 높은 그룹을 HH라고 하고, 둘 다 낮은 그룹을 LL이라고 하면, 이 두 그룹이 제일 많다. 당연히 인지적으로 작품을 해석했을 때 해석

이 잘되고 그 해석이 의미 있으면 작품에 대한 정서가 생기고 정서적으로 좋은 감정이 들면 작품에 대해 알고 싶어할 것이다.

"미술은 따지는 것이 아니라 가슴으로 느끼는 거야", "미술은 정답이 없어" 등의 인식으로 작품에 대해 어떻게 생각하는지 물으면 공격받는다고 생각하는 LH 그룹 학생들도 있다. 이들은 미술은 어차피 정답도 없고 수학이나 컴퓨터도 아닌데 왜 이렇게 따져 묻듯이 질문을 하고 답을 찾아야 하느냐고 생각한다. 작품을 보고 정서적 감동을 느낄 수 있다면 좋은 작품이라고 생각한다. 반대로 작가의 의도와 그에 따른 표현을 이해할 수 있을 때 만족감을 느끼는 HL 그룹 학생들도 있다. 이들은 해석의 요소가 충분하고 논리적으로 분석할 수 있는 작품을 선호한다

|2단계| 감상자 특성에 따른 감상 설계

같은 전시, 같은 작품이라도 감상자의 특성에 따라 반응은 다르게 나타난나. 이를 예측하고 적절한 활동을 계획하기 위해 다양한 군집을 가정할 수 있다. 가장 흔한 구분은 나이나 방문 그룹에 따른 군집이다. 보통 미술관에서는 단체 방문객을 위한 전시해설이나 프로그램을 준비한다. 유치원 단체 방문객, 초등학교 단체 방문객, 가족 방문객, 기업 단체 방문객을 위해 특화된 전시 설명이나 프로그램을 제공하고 있으며 어느 정도 예측 가능한 관람자를 대상으로 전시해설을 준비하기 때문에 해설 시간이나 수준, 방법 등을 조절할 수 있다.

그 외에도 미술 감상 스타일이나 미술 지식 수준, 성격 유형, 감상 동기 및 목표 등에 따라 군집을 만들어 그에 맞는 감상 방법을 설계할 수 있다. 관람객의 미술 감상 스타일은 굉장히 다양하기 때문에 이런 차이를 고려한 세심한 설계가 요구된다.

감상자를 성격에 따라서 나누거나 미술 지식에 따라 나눠 볼 수 있지만 내가 시도한 것 중에서 가장 납득할만한 구분은 인지적 감상자와 정서적 감상자의 구분이었다. 이 두 유형은 다양한 감상 유형 중 가장 빈번하게 등장하는 감상자의 유형이기도 했다.

인지적 감상자와 정서적 감상자를 그룹으로 묶어 미술 제작 및 감상과 관련한 다양한 활동을 실시한 결과 두 집단의 활동은 형식과 내용에서 큰 차이를 보였다.

첫째, 토론 과정을 녹음해 전사해보면 조건이 같음에도 정서적 감상자들은 인지적 감상자들에 비해 글의 분량이 2/3 밖에 되지 않았다.

둘째, 옮겨 적은 내용을 바탕으로 텍스트 빈도 분석을 했을 때 공통적인 텍스트를 제외하면 인지적 감상자 그룹에서는 '흥미', '궁금', '불편' 등이 고빈도로 등장한 데 반해 정서적 감상자 그룹에서는 '다양', '소중', '따뜻' 등이 단어가 고빈도로 등장했다. 즉, 인지적 감상자 그룹이 작품에 대해 궁금해하고, 평가하고 제안하는 활동을 하는 데에 반해 정서적 감상자들은 작품에서 따뜻함과 소중함을 느끼고 감정을 공유하는 발화가 빈번함을 알 수 있었다.

셋째, 작품에 대한 토론 활동 평가에서 정서적 감상자의 만족도가 4.23이었던 것에 비해 인지적 감상자의 만족도는 3.67으로 더 낮게 나

타났다. 토론 활동 이후의 성찰일지 검토 결과 감상 활동이 긍정적 정서의 공유로 이루어졌을 때 정서적 감상자들은 '쾌감'과 '고마움'을 느낀 데 반해 인지적 감상자들은 '송곳 같은 질문과 토론'이 아니었음에 '아쉬움'을 느끼고 불만족한 것으로 나타났다.

이렇듯 두 집단은 감상 과정에서 매우 다른 양상을 보였다. 다른 관점의 생각이 만나 새로운 깨달음을 줄 수도 있지만 감상을 폭넓게 하는 것과 깊게 하는 것은 다른 문제다.

세계에서 가장 잘 팔리는 미술서라고 불리는 『서양미술사The story of Art』를 쓴 곰브리치는 그림 앞에서 눈물을 흘린 경험이 있다면 들려달라는 미술사학자 제임스 엘킨스의 편지에 다음과 같이 답했다.

> "당신의 질문에 대한 답은 '아니오'입니다. 분명 영화를 보거나 책을 읽으며 운 적은 있지만, 그림 앞에서 울어본 일은 기억에 없습니다."
>
> 『그림과 눈물』 중에서

정서의 관여 없이 인지만으로 미술을 감상하는 사람들이 있다. 가슴이 뛰거나 전율을 느끼지는 않지만 아니지만 미술 작품을 보며 궁금해하고, 자세히 보면서 호기심을 충족하고, 지적인 성장을 추구하며 만족감을 얻는다.

반대로 미술 작품에 대한 완전한 해석이 불가능하다고 생각하거나 그러한 시도가 적절하지 않다고 여기는 경향도 있다. 이 글의 앞부분에서 언급했던 "예술이 무엇이라고 생각하나요? 떠오르는 생각을 자

유롭게 적어주세요."라는 질문에 대해 많은 대학생들이 "미술은 느끼는 것"이라거나, "정답이 없어서 마음대로 해석하면 된다"는 인식을 갖고 있었다. 제임스 엘킨스의 『그림과 눈물』에는 그림 앞에서 눈물을 흘린 경험담이 담긴 편지들을 소개하고 있는데 그중 저자 제임스 엘킨스가 제일 좋았다고 평가한 편지는 다음과 같다.

> "저는 한 미술관에서 전시된 고갱의 그림 앞에서 울었는데, 어떻게 한 것인지는 몰라도 그가 그려놓은 투명한 분홍색 드레스 때문이었어요. 그림을 보자마자 드레스가 더운 산들바람에 펄럭이는 모습이 눈에 선했습니다. 루브르 미술관에서는 승리의 여신 앞에서 울었어요. 그녀에게는 팔이 없었지만, 키는 정말 컸어요"
>
> 『그림과 눈물』 중에서

한 작품을 오랫동안 감상하고 난 후 인지적 감상자와 정서적 감상자의 반응도 달랐다. 인지적 감상자는 "하나의 작품을 오래 보는 동안 작품의 의미가 처음 떠올렸던 것과는 정반대로 바뀌는 경험"을 했으나 정서적 감상자는 "너무 오랜 시간동안 작품을 뜯어보다 보니 지쳤다"고 답했다. 이들에게는 다른 접근이 필요할 것이다.

하나의 작품을 오래 보며 작품이 가지고 있는 의미를 나름대로 해석해보는 경험은 인지적 감상자의 호기심을 충족시켰으며 그런 인지적 감상자들은 작품에서 발견한 것에 대해 토론하고 타당한 이야기를 만들어나가는 과정을 즐기는 모습을 볼 수 있었다.

또 그 안에서 통찰에 이르고 깨달음을 얻는 데에서 쾌감을 얻는 것을 알 수 있었다. 따라서 다양하게 해석 가능한 단서가 존재하는 작품과 그것을 하나하나 해석할 수 있는 충분한 시간 그리고 적당한 자극이 필요하다.

또한 감상자의 사전 지식에 영향을 받을 수 있는 너무 유명한 작품이나 직관적으로 해석할 수 있는 작품보다는 약간의 단서는 가지고 있어 감상의 출발점을 제공하지만 감상자 개개인이 작품을 해석해서 그들 나름의 의미를 만들 수 있는, 즉 인지적 유창성을 발휘할 수 있는 작품이 인지적 감상자의 감상을 도울 수 있을 것으로 보인다.

예를 들어 작품을 구석구석 보고 다양하게 해석할 수 있는 구상 작품을 선정하여 작품의 상징을 해석하고 의미를 부여하는 활동을 해볼 수 있다. 감상자의 미술 지식 수준에 따라 다르지만 〈아르놀피니의 결혼식〉이나 〈교수대 위의 까치〉 등 작품이 담고 있는 상징이 많아 감상자가 가지고 있는 지식이나 경험에 따라 다양하게 해석될 수 있는 여지가 많은 것이 도움이 될 수 있다.

반대로 정서직 감상자의 경우 다양하게 해석될 수 있는 작품보다는 작품 속에 표현된 구체적인 상황을 인지할 수 있는 직관적인 구상 작품이나 풍부한 정서와 다양한 반응을 일으킬 수 있는 추상 작품이 적절할 수 있다. 종교를 가지고 있는 사람들이나 특정 직업인에게 그들 삶의 소중한 가치를 담은 작품, 혹은 우리 모두가 가지고 있는 공통 감각을 건드리는 작품을 제시할 수 있다. 마크 로스코Mark Rothko의 작품이나 히로시 스기모토Hiroshi Sugimoto의 작품, 성화나 불화같은 종

교화 등에서 이런 느낌을 받을 수 있을 것이다.

인지적 감상자의 경우 숨은그림찾기나 탐정놀이를 하듯 작품을 중심으로 질문하고 응답하는 아레나스의 대화 중심 감상법이나 생각을 시각적으로 표현하는 시각적 사고전략(VTS,Visual Thinking Strategies) 등의 방법이 도움이 될 수 있다. 시각적 사고전략은 공동체 안에서 감상자 간의 작품에 대한 대화를 통해 작품의 의미를 탐구하고 형성하는 방법으로 다음 세 가지 핵심 질문을 제시한다.

"이 그림에서 무슨 일이 일어나고 있나요?"
"무엇을 보고 그렇게 말했나요?"
"또 무엇을 더 찾을 수 있나요?"

정서적 감상자의 경우 자신이 작품을 보고 느끼는 것을 구체화하는 것을 돕거나 그 감정을 증폭시키기 위해 다양한 감정 단어 혹은 시, 작가의 말 등을 통해 자신이 느끼고 있는 그 감정을 명명하고 청각이나 후각 등의 자극을 통해 그 감정에 더욱 깊이 머물고 탐색할 수 있도록 하는 방법을 활용할 수 있다.

|3단계| 맞춤형 감상을 위한 지원

인지적 감상자가 어려움을 보이는 경우는 크게 세 가지이다. 첫째, 지각이 단순한 경우다. 다른 사람들이 작품의 특정 부분을 가리키기

전까지 "그것이 있는지 몰랐다"며, 작품에 표현된 가장 크고 중심에 있는 것만을 단편적으로 지각하는 경우다. 둘째, 해석이 일반적이거나 단순한 경우다. 작품에 표현된 것에 대해 해석하지만 그 해석이 단편적이고 피상적이어서 감정이나 생각을 확장시키지 못하는 경우가 많다. 셋째, 자신의 해석이 맞는지 정답을 확인하고 싶어하는 경우다. 많은 감상자들이 자신이 본 것, 추측한 것, 해석한 것에 대해 확신하지 못하고 정답을 듣고자 했다. 이런 어려움을 지원하기 위해 매개자는 모든 감상자가 그들의 의견을 존중받고 있다는 느낌을 받을 수 있도록 수용적인 분위기를 조성하고 적절한 질문이나 작품에서 주목할 부분을 짚어줌으로써 지각과 해석을 돕는 것이 좋다.

정서적 감상자가 보이는 어려움 역시 세 가지 정도로 꼽을 수 있다. 첫째, 정서의 깊이가 얕은 경우다. 즐겁다, 슬프다 등 단편적으로 자신의 감정을 보고하며 실제로도 피상적인 감정만을 느끼는 경우가 있다. 둘째는 자신의 감정이 어디에서 오는지 몰라 답답함을 느끼는 경우다. 자신의 감정이 무엇이며 어디에서 오는지 알지 못하거나 언어화하지 못하기 때문이다. 셋째, 감정에 지나치게 빠져 있는 경우다. 작품 앞에서 촉발된 정서를 현실과 분리하지 못하고 그 감정에 오래 몰입하는 있는 경우가 있다.

정서의 깊이가 얕거나 감정이 어디에서 오는지 몰라 답답함을 느끼는 감상자들의 어려움을 지원하기 위해 감정 단어를 활용하여 자신의 감정을 명명하는 것을 돕거나 시, 음악 등 다른 관련 작품을 활용하여 감정을 증폭하고 구체화시키는 방법을 활용할 수 있다.

또한 적절한 작가 이야기나 작가의 말 등은 정서를 더욱 깊게 할 수 있다. 정서적 감정을 깊이 있게 하는 것과 이러한 감정에 빠져있는 것은 다르다. 감정에 지나치게 몰입하는 것은 일종의 거리두기 실패다. 미적으로 대상을 바라보고 미적 정서와 미적 경험으로 전환되는 것이 아니라 작품으로 인해 촉발된 감정이나 연상된 기억에 집중해 미적 태도를 견지하는 데 어려움을 겪고 있는 것으로 볼 수 있다. 이를 지원하기 위해 작품 선정에 주의를 기울이고 미적 태도로 방향을 전환할 수 있는 구체적인 발문을 통해 감상자가 작품과의 거리를 적절히 유지시킬 수 있도록 돕는 것이 좋다.

미술 감상과 부정적 정서

미술관에서 예술가의 배설물이 담긴 캔을 마주했다고 가정해 보자. 어떤 이들은 당혹스러운 표정으로 고개를 갸웃거리고 어떤 이들은 역겨운 표정으로 뒷걸음칠 수도 있다. 두 경우 모두 유쾌하지 않은 기분으로 미술관을 떠나게 될 것이다. 이러한 상황 속에서 관람객에 대한 미술관의 대응은 같아야 할까, 달라야 할까?

현대미술은 지각적 즐거움을 주거나 마음의 안정을 추구하기보다 관람객에게 뭔가를 생각하게 하고 개념을 전달하는 데 초점이 맞추어져 있다. 주제와 형식 역시 기존 질서에 대한 전복과 새로움을 다루다 보니 전통적인 미적 기준으로는 해석하기 어려운 다양한 재료와 대상이 동원되곤 한다. 이러한 상황에서 관람객들은 불쾌함과 불편함을 경

험하며 미술 작품을 외면하거나 회피하고, 때로는 격렬히 비난하거나 훼손하기까지 한다. 이러한 감상자들의 반응을 이해하려는 노력 없이는 동시대 미술이 추구하는 작품 제작 및 전시의 목적에 도달하기 어렵다. 그렇다면 이러한 동시대 미술 작품에 대한 부정적 정서는 어떻게 해석해야 할까?

나는 김두이 박사와 공동으로 미술 감상에서의 부정적 정서 중 분노, 혐오, 당혹, 지루함, 혼란을 중심으로 기존 연구들을 고찰했다. 그 결과 각각의 부정적 감정들은 모두 미술 작품이 자신의 목표나 가치와 일치하지 않을 때 나타났지만 그 감정이 발생하는 과정은 조금씩 달랐다. 그 불편한 경험이 의도적이라고 생각할 때는 분노, 내적인 즐거움의 수준이 낮을 때는 혐오, 문제의 소재가 자기 자신에게서 발생했을 경우 당혹, 그 경험이 의미 없고 도전적이지 않은 경우 지루함으로 나타났으며 새로운 정보를 처리할 수 있는 스스로의 자원이 부족한 상황에서는 혼란이 발생했다.

미술 감상에 대한 부정적 정서는 작품이 담고 있는 내용과 형식이 자신이 가지고 있던 목표 또는 신념과 어긋났을 때 벌어진다.

예를 들어, 전통적인 기독교관을 가진 사람에게 타니아 코바츠Tania Kovats의 〈콘돔 안의 성모마리아〉나 안드레아스 세라노의 오줌에 담긴 십자가상을 찍은 〈오줌예수〉처럼 자신의 종교적 신념에 어긋난 작품을 감상하도록 할 경우 분노와 혐오 같은 부정적 정서를 유발할 것이다.

미술이 작가의 개성을 드러내는 것이며 이를 위해 작가의 진지한 성

찰과 고뇌가 담겨 있어야 한다고 믿는 감상자에게 작업 과정을 조수에게 위임한 조영남의 작품이나 실제 바나나를 공업용 테이프로 전시장에 붙인 마우리치오 카텔란Maurizio Cattelan의 〈코메디언〉 같은 작품을 감상하게 할 경우도 분노와 혼란 같은 부정적 정서를 불러일으킬 수 있다.

이러한 부정적 정서는 대체로 거부와 회피 행동을 동반하지만 일부 연구자들은 미적 경험에서의 특수성, 즉 부정 정서가 긍정 반응을 오히려 강화시킬 수 있음을 제시하면서 미술 감상이 가져올 수 있는 부정적 정서에 대한 재개념화와 이러한 부정적 정서의 활용 가능성을 제시했다.

즉, 부정적 정서를 느끼거나 적대적인 반응을 보이는 작품이라고 해서 이러한 작품을 감상과 교육에서 배제하는 것이 아니라 이러한 반응이 가지는 메시지에 주목하고, 분석하고, 활용해 감상의 매개로 삼을 수 있다는 것이다. 이는 맞춤형 미술감상에서 감상자 이해를 바탕으로 한 감상 설계에서 중요한 시사점을 제공한다. 미술 감상 혹은 특정 미술 작품에 관한 감상자의 부정적 반응은 그 자체로 많은 정보와 가능성을 함축하고 있으며 이에 대한 정교한 분석과 진단 설계가 필요하다는 것이다.

미술 감상에 대한 긍정적인 반응, 즉 언제 즐거움을 느끼는지, 어떻게 힐링이 되는지에 대한 연구는 많지만 왜 미술 감상이 지루한지, 사람들이 왜 미술 작품을 보고 비아냥거리거나 화를 내는지 등 부정적인 반응에 대한 연구는 거의 없다. 사실 미술 감상에는 무관심을 포함한

부정적 반응이 더 많기 때문에 이런 분야에 대한 연구가 더 많이 이루어져야 한다고 생각한다.

미술 감상에서 지루함을 느끼는 이유는 크게 두 가지이다. 하나는 자신과 관련성이 없기 때문이고 다른 하나는 자극에 대처할 수 있는 방법이 없기 때문이다.

뭔가 자신과 관련이 있고 해석할 수 있는 단서가 있어야 연결이 될 텐데 관련도 없고 단서도 없으면 자극에 대처할 수도 없으니 미술 감상이 지루해진다. 미술 감상을 할 수 있는 자원이 부족할 경우 그 자원을 마련해주거나 자기 관련성이 없는 사람들에게는 관련성을 만들어주면 지루함에서 벗어나는데 도움이 될 수 있다.

미술에 대한 부정적인 감정을 무작정 없애거나 줄이려고 하는 것이 아니라 부정적인 정서를 통해 자신에 대해 더 잘 알 수 있게 되고 그것이 궁극적으로 더 깊고 넓은 긍정의 정서로 전환될 수 있다. 이것은 감상자들의 경험이 조금 더 넓어지고 깊어지려면 어떻게 해야 되는지에 대한 질문과 맞닿아 있다. 그것은 미술을 도구로 활용하는 것이다. 미술을 매개로 이전에 보지 못하던 것을 보고, 생각해 보지 못했던 것을 생각해보도록 이끌 수 있다.

그동안 막연하게 "미술, 이거 되게 좋은 거야. 미술은 재미있고 소중하고 가치 있는 거야"라는 구호를 외치고 있었던 것은 아닌지 생각해 본다.

분명히 미술을 통해 영향을 받은 사람들이 있고 그 경험에 대해서 더 세밀하게 바라본다면 더 많은 것을 얻을 수 있을 텐데 요즘의 미술

감상 현장을 보면 공급자 중심의 논의가 더 많은 것 같다. 수요자, 즉 감상자 중심으로 예술을 보고, 고민하려는 시도가 지속되었으면 하는 바람이다.

이 글은 안지연(2022), 「미술 감상 유형별 집단 구성에 따른 크리틱의 양상」 (예술교육연구), 김민희, 김두이, 안지연(2021), 「대학생들의 예술 인식에 대한 개념도 연구」 (조형교육), 김두이, 안지연(2021), 「미술 감상은 왜 지루한가?」 (미술교육논총), 안지연, 김두이(2021), 「미술 감상과 부정적 정서」 (미술교육논총), 안지연, 김민희, 민경환(2016), 「미술 감상과 감상자 개인 특성의 관계」 (조형교육)에서 일부 참조하였습니다.

김수진은 초등교육, 박물관미술관교육, 미술교육을 공부했다. 현대/동시대 미술, 학교와 미술관의 접점에 관심을 가지고 초등학교, 미술관과 박물관, 대학교, 학교 밖과 온라인 미술교육 등 국내외 여러 교육 기관 현장을 넘나들며 실천하고 연구하고 있다. 지금은 작품이 불러일으키는 좋은 질문을 다른 사람들과 공유하기 위해 노력하고 있다. 마이클 하이저의 더블 네거티브를 보기 위해 네바다 사막의 오프로드를 운전한 것이 인생 경험이다.

상상이 현실이 되는
'제3의 미술관'

김수진
서울교육대학교 미술교육과,
대학원 박물관미술관교육 전공 강사

지난 몇 년간 미술관 교육에 있었던 가장 큰 변화는 온라인의 활용이다. 심지어 코로나 시기에는 스마트 기기만을 통한 미술관 경험도 가능했다. 스마트 기기는 오프라인 미술관 경험을 풍부하게 하고, 개인화된 경험을 할 수 있게 했으며, 오프라인 미술관에서는 불가능한 경험을 가능하게 하면서 미술관 교육에 새로운 변화를 가져왔다.

2011년쯤 국내 한 미술관에서 디지털 기술을 적극적으로 활용하는 모습을 보고 "관람객이 전자 기기를 통해 작품에 대한 질문을 하면 미술관이 이에 대해 대답해주면 좋겠다"는 의견을 제시했으나 받아들여지지 않았다. 그러나 2017년 미국 클리블랜드미술관에서 시도된 아트 렌즈 애스크Art Lens Ask나 2018년에 직접 경험한 뉴욕 브루클린미술관의 애스크앱ASK App을 보면서 6~7년 전 내 상상이 현실화된 것을 보고 신기하게 생각했던 기억이 있다. 최근 관람객의 미술관 경험은 스마트 기기와 떼려야 뗄 수 없는 밀접한 관련을 맺고 있다.

미술관에서 별도의 장치를 통해 작품과 관련된 정보를 제공하는 미디어 가이드는 1952년 네덜란드 암스테르담 시립미술관에서 처음 시도됐다. 초창기만 해도 라디오 송출 방식의 오디오 가이드 형태로 제공되어 관람객이 전시 설명 부분을 마음대로 선택할 수 없었지만 최근에는 기술의 발전으로 인해 관람객이 듣고 싶은 작품을 직접 선택해서 들을 수 있는 형태로 진화했다.

오디오 가이드에 스테레오 입체 음향을 도입하거나 귀를 모두 막는 특수 헤드폰을 활용하면 관람하는 작품에 대해 연극적인 효과를 줄 수도 있다. 2018년 미국 메트로폴리탄미술관에서 진행된 《베르사유의 방문객Visitors to Versailles 1682-1789》 전시는 음악과 음향 효과 등을 활용한 몰입적인 사운드스케이프Soundscape 경험을 통해 17~18세기에 베르사유를 방문하는 경험이 어떤 것인지 관람객들이 직접 느낄 수 있도록 해주었다.

미술관의 미디어 가이드라고 하면 한 사람의 해설자가 일방적으로 전시와 작품에 대해서 해설하는 모습을 떠올리게 된다. 그러나 최근에는 여러 사람의 목소리를 통해 작품 해석을 들을 수 있도록 하는 다양한 시도가 이루어지고 있다. 또한 미술관의 일방적인 해석보다 관람객의 궁금증에 대한 질문을 시작으로 텍스트 기반의 대화를 진행할 수 있는 인터랙티브형 가이드도 생겨났다.

오디오 가이드에 목소리를 녹음할 때, 학예사나 작가 등 전문가들이 직접 등장하기도 한다. 국립현대미술관 과천관에서 열렸던 《신소장품 2017-2018》 전시의 오디오 가이드가 대표적이다. 미국 오하이오 콜럼

버스미술관의 오디오 가이드인 콜렉티브 보이스Collective Voices는 작가, 큐레이터, 관장의 목소리뿐만 아니라 미술관 에듀케이터, 교수, 커뮤니티 지도자, 교사, 청소년, 인턴, 정치가, 사업가, 미술관 회원 등 다양한 사람들의 목소리를 담고 있으며 영어 외에도 스페인어, 아랍어, 한국어 등 다양한 언어로 제공되고 있다.

2017년, 콜럼버스미술관의 《오노레 샤러Honoré Sharrer》 개인전에 포함된 〈Before the Divorce〉라는 회화 작품과 관련해서는 스튜디오 교육 담당 직원의 목소리를 들을 수 있었는데 이는 작품에 대한 설명이 아니라 그녀가 이혼을 통해 배운 열 가지 교훈에 대한 내용이었다. 그 외에도 전시된 작품에 영감을 받은 지역 예술가들이 창작한 시를 낭송하거나 음악을 연주하기도 하는 등 여러 형식과 해석, 재창작의 요소가 포함되어 작품에 보다 다채로운 의미를 더해주었다.

2020년 DDP(동대문디자인플라자)에서 열린 《CONNECT, BTS》 전시에서는 BTS 멤버들이 증강현실 기술을 활용한 ARAugmented Reality 도슨트를 진행했는데 한 작품에 대한 여러 멤버들의 다양한 해설 및 감상을 즐길 수 있었으며 세 멤버의 도슨트 스크립트가 조금씩 달라 신선함과 함께 관람객들에게 골라 듣는 재미를 주었다.

뉴욕 브루클린미술관에서 제공하는 앱 기반 채팅 프로그램 애스크 ASK는 관람객이 실제 미술관에서 근무하는 미술사학자 혹은 에듀케이터와 일대일로 대화를 나눌 수 있는 기능을 갖고 있다. 이를 통해 미술관에서는 관람객이 무엇에 관심을 갖고 있고, 무엇을 궁금해 하는지 알 수 있어 관람객에 대한 연구도 가능하다.

이 앱을 통해 관람객들이 가장 많이 던진 질문은 "왜 이집트관 석상의 코가 부러졌는가?"였는데 담당 큐레이터는 관람객의 질문에서 영감을 얻어 《Striking Power : Iconoclasm in Ancient Egypt》라는 전시를 기획하기도 했다. 관람객과 미술관 관계자는 질의 응답을 주고받을 수 있을 뿐 아니라 보물찾기처럼 일종의 '작품 찾기 게임'을 진행하기도 하고, 관람객은 미술관이 제공하는 외부 링크 등의 자료를 통해 관심 있는 주제에 대해 추가로 개별적 탐구를 진행할 수도 있다.

미술관 홈페이지를 통한 오디오 가이드의 아카이빙은 미술관 밖에서도 미술관 경험을 이어 나가거나 혹은 대리 경험을 할 수 있도록 한다. 뉴욕 현대미술관은 홈페이지에서 어린이를 대상으로 한 쉬운 오디오 가이드를 여러 언어로 들을 수 있도록 제공하고 있으며, 메트로폴리탄미술관은 2011년에 미술관 컬렉션을 기반으로 직원들이 여러 주제로 이야기하는 것을 〈연결Connections〉시리즈로 홈페이지에 업로드했다.

코로나가 가져온 새로운 기회

미술관 공간 밖, 특히 온라인상에서의 작품 및 전시 가이드는 코로나 시기 미술관이 문을 닫으면서 더욱 활발히 이루어졌다. 미술관마다 온라인으로 제공되는 큐레이터의 전시해설 동영상이 제작됐으며 일반 관람객들도 전시를 기획한 큐레이터에게 직접 설명을 들을 수 있는 기회가 늘어났다.

거리두기로 인해 관람객을 직접 만나지 못하는 도슨트의 역할을 새롭게 고민하면서 국립현대미술관에서는 오디오 형태의 전시 가이드인 〈도슨트에게 듣다〉 시리즈를 제작했다. 이 시리즈는 도슨트 한 사람이 작가 한 사람을 맡아서 해당 작가와 대표 작품에 대해 5분 내외의 길이로 설명하는 콘텐츠다. 서울시립미술관 남서울분관에서는 도슨트의 역할을 좀 더 확대해 큐레이터와 협업을 통해 직접 전시를 기획하고 해당 전시를 설명하는 동영상을 제작하거나, 인스타그램 라이브를 통해 비대면이지만 실시간으로 관람객들과 소통하면서 전시해설을 진행하기도 했다.

코로나 시기 동안 미술관들은 전시 관람 인원을 제한해야 했기 때문에 사전 예약을 받았으며 이로 인해 온라인에서 예약하지 않으면 전시를 관람할 수 없는 상황이 발생했다. 실제로 인기가 많아 소위 '광클'에 성공하지 못하면 예약이 쉽지 않았던 국립현대미술관의 《MMCA 이건희컬렉션 특별전:한국미술 명작》의 경우, 스마트 기기 사용에 익숙하지 않은 만 65세 이상 '온라인 취약' 노년층이 전용으로 이용할 수 있는 전시 관람 시간을 따로 마련하기도 했다. 교육 프로그램이나 미술관 이벤트의 경우도 인스타그램 등 특정 소셜미디어를 통해서 내용을 공지하고 선착순으로 신청자를 받다보니 해당 소셜미디어를 이용하지 않는 사람은 프로그램에 참여할 수 없는 한계가 있었다.

스마트 기기는 미술관 경험을 보조하는 가이드 역할을 한다. 전시를 보기 위한 수단으로 활용되거나, 작품을 설명하는 교육적 매개물이 되기도 하며, 관람객들을 연결하는 보조 장치로서 관람객이 능동적으로

질문을 제시하거나 적극적으로 의미를 찾을 수 있도록 지원하는 역할도 한다. 관람객들도 성향에 따라 작품 해설을 접하고 싶어 하는 유형과 의미를 찾는데 능동적으로 참여하고 싶어하는 유형이 있을 수 있으므로, 미술관에서는 관람객들이 스마트 기기를 활용해서 다양한 미술관 경험을 할 수 있도록 선택의 폭을 넓히는 것이 필요하다.

스마트폰으로 미술관에서 사진을 찍는다는 것

미술관에서 개발한 디지털 교구재나 스마트 기기라는 매개체를 통해서 미술관 경험, 특히 인상 깊게 감상한 작품을 수집하여 관람객 자신만의 '개인 컬렉션'을 만드는 것도 가능하다. 클리블랜드미술관은 관람객들이 미술관 소장품과 관련해 다양한 디지털 경험을 할 수 있도록 만든 아트렌즈 갤러리ArtLens Gallery 내에 별도의 섹션으로 아트렌즈 월ArtLens Wall을 두고 관람객의 휴대폰을 배치하여 작품 이미지를 수집하는 기능과 미술관 밖에서도 어플리케이션을 통해 이를 확인할 수 있는 기능을 제공하고 있다.

디자인 전문 미술관인 쿠퍼 휴잇 스미소니언 디자인 박물관 Cooper-Hewitt, Smithsonian Design Museum은 관람객이 입장할 때 펜처럼 생긴 디지털 기기인 '더 펜The Pen'을 제공, 관람객이 전시를 관람하는 도중 마음에 드는 작품이 있으면 레이블에 펜을 인식시켜 웹사이트에 저장할 수 있도록 했다. 전시 관람을 마친 후 웹사이트에 접속해 입장할 때 받았던 관람권 코드를 입력하면 미술관 밖에서도 수집

한 작품을 확인할 수 있다.

　사진 촬영과 관련된 미술관의 정책도 많이 바뀌었다. 예전에는 대부분의 미술관이 사진 촬영을 금지했으나 최근에는 특정 전시 외에는 웬만하면 사진 촬영을 허용하는 추세이며, 장려하는 경우도 많다. 관람객들은 미술관에서 인증샷을 찍거나 미술관 건물, 작품 사진, 티켓과 포스터 등을 촬영해 기록으로 남기기도 한다. 미술관에서의 사진 촬영에 대해서는 여전히 의견이 분분하다. 사진 촬영을 금지하는 이유는 작품의 저작권 문제 혹은 플래시 활용으로 인한 작품 손상 방지 등의 목적과 관련이 있다. 그러나 최근 사진 촬영 허용으로 인해 전시 관람 문화가 바뀌면서 스마트폰의 촬영음, 셀카봉 사용으로 인한 피해 문제가 대두되고 있으며 지나친 인증샷으로 인해 다른 관람객의 작품 관람이나 동선을 방해하거나 작품을 손상시키기도 한다. 관람객 스스로 사진 촬영에 집중하느라 작품 감상에 소홀해지는 측면도 있다.

　2017년 미국 로스앤젤레스에 위치한 전시관인 포틴스팩토리 14th Factory에서는 예술가 사이먼 버치Simon Birch의 〈하이퍼케인 Hypercaine〉이란 작품이 전시되었는데, 한 관람객이 인증샷을 찍기 위해 작품을 배치하는 좌대에 기대면서 도미노처럼 작품이 손상되었고 이로 인해 우리 돈으로 2억 원이 넘는 피해가 발생했다. 프랑스의 루브르박물관 소장품인 레오나르도 다 빈치의 〈모나리자〉 앞은 셀카를 찍기 위한 많은 사람들로 항상 붐비고 있으며, 이로 인해 줄을 서서 짧은 시간 안에 작품 앞에서 사진 촬영을 하고 다른 사람들을 위해 자리를 비켜줘야 하는 상황이 빈번하게 발생한다.

관람객의 사진 촬영에 대해 긍정적인 의견들도 있다. 전시 홍보는 물론, 기존에 미술관을 방문하지 않았던 비관람자의 미술관 방문, 즉 새로운 관람객을 발견할 수 있고, 관람객 개개인이 관람에 대한 새로운 의미를 생성할 수 있으며 이로 인해 미술관 건물 밖에서의 미술관 경험을 지속할 수 있다는 점 때문이다. 어느 한쪽이 옳다고 단정하기 어렵기 때문에 미술관들도 두 가지 의견을 모두 존중하는 조심스러운 입장에 있다.

2013년 뉴욕 구겐하임미술관에서 열렸던 《제임스 터렐James Turrell》 개인전에서는 사진 촬영이 금지됐으나, 관람객들이 사진을 찍어서 SNS상에서 공유했고, 공유된 사진들로 인해 더 많은 관람객들이 전시장을 찾는 계기가 되었다. 2022년 서울시립미술관 북서울분관의 《빛:영국 테이트미술관 특별전》은 수요일과 일요일을 사진 촬영이 가능한 요일로 정해 관람객의 다양한 경험을 존중하고자 했다.

2017년 미국에서 진행된 한 연구에서는 관람객들이 미술관에서 사진을 찍는 행위와 이에 대한 긍정적, 부정적 견해가 반드시 일치하지 않는다는 흥미로운 결과가 나와 관심을 끌었다. 즉, 미술관에서 사진을 찍으면서도 사진 촬영에 대해 부정적으로 생각하는 사람이 있고 미술관에서 사진을 찍지 않지만 사진 촬영을 긍정적으로 생각하는 사람이 있다는 것이다.

부정적 태도를 지닌 사진 촬영자들은 미술관 경험을 기억하고 수집하기 위해 사진을 찍긴 하지만 그 행위가 작품 감상의 집중력을 떨어뜨린다고 여겼다. 따라서 그들은 미술관 경험을 기록하거나 나중을 위

해 사진을 찍는 행위와 현장에서 일어나는 미술관 경험에 온전히 집중하는 방식 사이에서 내적 갈등을 겪는 것으로 나타났다. 반대로, 미술관에서 사진을 찍지 않지만 사진 촬영에 대해서 긍정적 태도를 지닌 사람들의 경우 미술관에서 다른 사람들이 사진 촬영을 하는 것에 대해 거부감은 없었다. 다만 그들은 평소 미술관은 물론 다른 곳에서도 사진을 잘 찍지 않는 스타일의 사람들이었다.

SNS, 온라인 전시로 재탄생하다

관람객들이 미술관에서 사진을 찍는 이유와 목적은 매우 다양하다. 셀카나 간단한 인증샷 개념의 사진에서부터 가족이나 소중한 사람 등 동반인과의 추억을 남기기 위한 목적, 작품 이미지와 미술관 경험의 기록 및 수집 용도, 일상 기록, 연구 등 학문적 이유, 교육적 활용 목적 등이 있으며, 소셜미디어 업로드를 통한 공유 및 소통, 자기표현, 간접적인 작품 소유와 같은 예술적 이미지의 재창조를 위한 목적도 있다.

SNS에 미술관 관련 사진을 올리더라도 미술관에서 찍은 모든 사진을 공유하는 것이 아니고 선별과 재조직의 과정이 따르기 때문에 관람객 스스로가 온라인상의 큐레이션을 하게 된다. 사람들의 수집 행위로 생성된 컬렉션이 미술관 전시로 발전한 것처럼, 관람객의 사진 촬영으로 생성된 컬렉션이 온라인 전시로 재탄생하는 셈이다. 가끔 미술관을 방문한다는 한 관람객은 미술관 사진을 SNS에서 공유하는 것의 의미에 대해서 이렇게 설명했다.

"사진을 촬영하고 개인 SNS에 공유함으로써 친근감이 생기고 작품의 일부를 소유한다는 느낌도 생겨서 전시 관람의 재미가 더해집니다. 전시가 끝난 후에도 가끔씩 그 포스팅을 보면서 기억을 상기시킬 수 있어서 포스팅을 하지 않은 다른 전시나 작품보다 더 좋아하게 되는 것 같아요. 수많은 사진 중 마음에 드는 것을 업로드하기 마련이잖아요. 제가 본 작품, 그리고 제가 그것에 공감하거나 마음에 들었던 이유 등을 기록으로 남기는 것과 그것을 사람들에게 알리는 데에 대한 희열이 있어요."

관람객들의 다양한 관람 동기를 보면 미술관에서의 사진 촬영이 작품 감상의 한 방식일 뿐만 아니라 새로운 창작의 역할을 한다고도 볼 수 있다. 감상과 창작을 동시에 행하는 이러한 자발적 '프로슈머 관람객'의 사례는 소셜미디어에서 어렵지 않게 발견할 수 있다. 미술관에 전시된 작품과 어울리는 의상을 착용하고 작품과 함께 자신의 모습을 촬영하거나 여러 사람들이 촬영한 작품이나 관람객들의 다양한 모습을 하나의 피드에 모으기도 한다.

사진 촬영은 감상과 재창작의 기능을 동시에 수행하기 때문에 일부 미술관이나 단체에서 교육이나 관람객을 위한 새로운 경험의 방식으로 적극 채택하기도 한다. 대구미술관에서는 청소년 교육 프로그램의 일환으로 사진이나 영상을 통해 자신의 생각을 표현하는 것을 적극 권장하기도 했다.

특히 청소년들의 경우 질문에 대답하는 것을 어색해하거나 불편해

하는 경우가 많은 편인데 사진이나 영상 촬영을 활용하면 좀 더 편안한 분위기에서 교육 활동을 수행할 수 있다는 장점이 있다. 이 외에도 코로나 초기에 대학생 인턴들이 전시장에서의 포토존을 찾는 영상 콘텐츠를 제작하여 유튜브에 업로드하기도 했다.

사설 단체인 뮤지엄 해크Museum Hack가 2013년부터 메트로폴리탄미술관 등 여러 유명 미술관에서 진행하고 있는 레니게이드 투어 Renegade Tours라는 것이 있다. 여기서는 기존의 다소 딱딱한 형식의 미술관 투어에서 벗어나 함께 투어를 진행하는 사람들과 공동체 정신을 함께 느낄 수 있도록 조각 작품 앞에서 포즈를 따라하는 등 재미있는 사진을 찍는 '사진 챌린지' 활동을 제안하기도 했다.

'소셜 오브젝트'로 소통하다

미술관에서 사진을 찍고 이를 불특정 다수의 사람들과 공유하는 과정에서 이 사진들은 일종의 '소셜 오브젝트' 역할을 한다. '소셜 오브젝트'란 『참여적 박물관Participatory Museum』의 저자 니나 사이먼Nina Simon이 제안한 용어로 관람객 간의 사회적 경험을 유발하고 교류를 증진시킬 수 있는 능력을 지닌 사물을 의미하며 이를 다양하게 활용하는 사람들을 서로 만날 수 있도록 하는 특성이 있다.

관람객 사진이 어떻게 '소셜 오브젝트'로서 기능하는지 보여주는 대표적인 사례로 매년 발렌타인 주간에 미국의 여러 미술관에서 진행되는 '하츠포아트Hearts For Arts'라는 이벤트가 있다. 이 이벤트

에 참여하는 미술관은 로비에 하트 모양의 오브제를 배치하고 관람객들은 그것을 집어서 마음에 드는 작품 앞에서 사진을 찍고 해시태그 #HeartsForArt를 사용하여 소셜미디어 플랫폼에 업로드한다.

그 이후 미술관에 전시되어 있는 작품 앞에 하트 모양 오브제를 떨어뜨린다. 관람객들은 전시장 바닥에 놓인 하트 오브제, 소셜미디어에 올라온 사진을 통해 다른 사람들은 전시를 어떻게 관람했는지 알 수 있으며, 여러 미술관들이 이벤트에 참여하기 때문에 다른 미술관의 작품도 간접적으로 체험할 수 있게 된다.

국내 사례로는 《MMCA 이건희컬렉션 특별전:한국미술명작》 전시의 연계 교육 프로그램으로 진행된 〈작품을 보는 눈〉 활동을 들 수 있다. 이 프로그램에 참여한 관람객들은 전시장 입구에서 감정을 나타내는 카드를 하나 선택한 후 카드에 적힌 단어와 어울리는 작품을 찾아 작품과 카드가 모두 보이도록 사진을 찍고 패들릿padlet에 접속해 사진을 업로드한다.

참여자는 사진을 공유하면서 작품을 선택한 이유를 제시하고, 다른 사람들이 올린 사신과 그 설명을 살펴보게 된다. 이 경우 미술관에서의 사진 촬영은 서로 다른 시간에 방문한 사람들의 전시 경험을 잇는 하나의 수단이 된다.

미술관의 교육적 의도가 있지 않다고 해도 소셜미디어에 자발적으로 업로드 된 사진이나 동영상 형태의 미술관 경험은 다른 사람들에게 영향을 미친다. 블로그 포스팅이나 브이로그 영상 등이 대표적인데 아직 방문하지 않은 미술관을 미리 경험해보거나, 다녀온 전시 경험을

반추하거나, 물리적으로 방문하기 어려운 지리적 위치에서 열리는 전시의 대리 경험을 가능하게 한다. 특히 인플루언서의 전시 방문에 대한 소셜미디어 포스팅은 많은 비관람자들이 새로운 전시 경험을 하도록 이끈다.

BTS 멤버 중 RM은 평소에 미술에 관심이 많아 국내외 전시 경험을 소셜미디어에 자주 업로드하는데 BTS 팬덤 아미는 사진이 찍힌 장소를 알아내, 전시장을 방문하고, RM이 촬영한 같은 위치에서 같은 포즈로 사진을 찍어 새로운 포스팅을 생산해낸다.

BTS 멤버들은 그 외에도 V Live 등 팬들과 소통하는 라이브 방송을 통해 미술 감상에 대한 의견을 서로 나눔으로써 팬들에게 미술 감상 및 미술관 방문에 대한 좋은 영향력을 지속적으로 미치고 있다. 많은 미술관들이 인플루언서들을 전시 오프닝에 초대하거나 그들의 소셜미디어 포스팅을 미술관 소셜미디어에 다시 게시repost하여 또 하나의 마케팅 방식으로 활용하기도 한다.

코로나 팬데믹 기간에는 미술관을 직접 방문하지 않아도 외부 공간에서 사진 촬영 활동을 통해 작품 감상과 새로운 창작을 할 수 있는 여러 가지 활동들이 시도됐다. 클리블랜드미술관의 경우 직접 찍은 사진을 웹사이트에 업로드하면 AI가 그 사진과 비슷한 소장품 이미지를 찾아주는 아트렌즈AI 서비스를 선보였다.

사용자가 이를 웹사이트에 공유하기 원하면 사진을 업로드해 다른 사람들의 선택과도 비교해볼 수 있는 일종의 관람객 참여 온라인 전시도 이루어진다. 그 외에도 셀카나 일상의 여러 물건을 활

용한 재구성으로 미술관 소장품을 재현하는 SNS 챌린지도 잇따랐다. 유명한 명화를 자신이 주인공이 되어 사진으로 찍어 올리는 아트 챌린지가 네덜란드의 한 인스타그램 계정 Tussen Kunst & Quarantaine(@TussenKunstenQuarantaine)에서 진행돼 큰 인기를 얻으면서 게티미술관의 #GettyMuseumChallenge, 메트로폴리탄미술관의 #MetTwinning, 국립현대미술관의 #국현집콜놀이 등의 SNS 챌린지가 이어졌으며 클리블랜드미술관의 경우 #CMACreate 라는 이름으로 동영상을 활용한 SNS 챌린지를 진행했다.

스마트 기기는 미술관 경험을 수집하는 중요한 수단이다. 미술관 소장품 이미지를 수집하거나 미술관에서 직접 사진이나 동영상을 촬영하는 방식으로 미술관 이미지를 수집한다.

미술관에서 스마트 기기를 통해 생성되거나 공유되는 이미지는 개인적인 미술 감상은 물론, 재창작의 수단으로 활용되기도 한다. 더 나아가 다른 사람들과의 소통을 가능하게 하는 '소셜 오브젝트'의 기능을 담당하기도 하며, 미술관에서의 교육적 활동 및 프로그래밍, 마케팅 수단 등으로 적극 활용되기도 한다.

가상공간에 만드는 '제3의 미술관'

코로나 팬데믹은 미술관의 온라인 전시와 함께 온라인 콘텐츠 제작이 활발하게 이루어지게 되는 계기가 됐다. 구글의 비영리 온라인 전시 플랫폼인 '구글 아트 앤 컬처Google Arts & Culture'는 《페르메이르

만나기Meet Vermeer〉라는 이름으로 7개 국가, 18개 미술관에 소장되어 있는 페르메이르의 작품 36점을 한곳에 모은 가상 전시를 선보였다. 웹사이트상의 전시도 존재하지만 스마트폰 어플리케이션을 활용할 경우, 포켓 갤러리Pocket Gallery 섹션을 통해 증강현실 기술을 활용한 전시를 체험할 수 있으며 공간이 허락하는 만큼 걸어다니면서 작품을 감상할 수 있도록 했다.

증강현실 기술은 전통적 미술관 공간이 아닌 장소에서 가상의 예술경험을 할 수 있게 해준다. 2019년 애플은 미국 뉴욕에 위치한 뉴뮤지엄New Museum에서 7명의 작가와 협업을 진행, 증강현실 기반 예술작품을 제작하는 [AR]T 프로젝트를 진행했다. 그 가운데 〈사운드슈트 Soundsuits〉시리즈로 유명한 예술가 닉 케이브Nick Cave는 전 세계 애플 매장에서 경험할 수 있는 〈Amass〉라는 작품을 제작, 이 작품을 서울 가로수길에 위치한 애플 매장에서 경험할 수 있도록 했다. 관람자는 애플스토어 어플리케이션을 실행하고 작품을 실행시켜 여러 가지 문양을 찾는데 모두 찾으면 애플 매장에 떠다니던 꽃, 네모, 하트 등의 여러 장식적인 모양이 순식간에 회색으로 변하면서 사라진다. 그밖에 뉴욕, 샌프란시스코, 런던, 파리, 홍콩, 도쿄에 위치한 다섯 개의 애플 매장에서도 《[AR]T Walks》행사를 마련해 매장 주변을 산책하면서 일곱 작가의 작품을 야외에서 경험할 수 있도록 했다.

서울시립미술관은 2021년 《컬렉션_오픈 해킹 채굴》 전시와 연계하여 아르동(남기륭) 작가와 협업하여 '뮤지엄 메이커'라는 어플리케이션을 제작했다. 관람객이 이 어플리케이션을 사용하면 미술관을 직접 방

문하지 않아도 실제 미술관에 전시된 작품들을 증강현실 형태로 언제 어디서나 '채굴'할 수 있도록 했다.

실제 미술관에서 증강현실 기술을 활용해 추가적인 경험을 가능하도록 하는 사례들도 등장했다. QR코드를 인식하거나 특정 어플리케이션을 사용하면 전시되어 있는 물리적인 오브제 위에 증강현실이 중첩되어 나타나 추가적인 경험을 할 수 있는 형태로 작품 감상을 보다 복합적이고 입체적으로 할 수 있도록 해주었다.

그밖에 HTC 바이브Vive, 오큘러스 리프트Occulus Rift, 오큘러스 퀘스트Occulus Quest 등 VR 헤드셋 장비를 활용한 가상현실 미술관 콘텐츠들도 나타났다. 골판지와 렌즈로 구성된 구글 카드보드에 스마트폰을 끼워 가상현실을 체험할 수 있도록 하는 방식도 등장했으며 이것은 교육용으로 활용되고 있다. 미국 플로리다의 달리미술관 The Dalí Museum은 달리의 작품인 〈밀레 만종에 대한 고고학적 회상 Archaeological Reminiscence of Millet's Angelus〉(1935) 속으로 들어가는 몰입적 경험을 재현하고자 〈드림 오브 달리Dreams of Dalí〉라는 VR 콘텐츠를 제작했다. 스마트폰으로 유튜브 360도 콘텐츠를 재생하면 구글 카드보드를 활용해서 언제 어디서든 작품을 경험하는 것이 가능하다.

미술관이 아닌 곳에서 언제 어디서나 작품을 감상하고 참여하는 것이 실제 미술관 경험보다 더 몰입적이거나 색다른 경험을 선사하기도 한다. 실제 동영상으로 제작된 작품을 미술관에서 관람할 때 작품을 처음부터 볼 수 없는 상황이거나, 관람 시간이 부족하거나 의자 등 관

람 시설이 제대로 마련되어 있지 않아서 제대로 작품을 감상할 수 없는 경우가 있다. 또 관람객이 너무 많거나 여러 영상의 동시적인 연출로 인한 간섭 등으로 몰입이 어려울 수도 있다.

그러나 온라인상에서라면 자신이 원하는 시간에 처음부터 끝까지 작품을 감상하는 것이 가능하므로 더 나은 작품 감상 경험을 할 수 있는 가능성이 존재한다. 백남준아트센터는 백남준의 비디오 아카이브를 웹 환경에서 감상할 수 있도록 하기 위해 〈백남준의 비디오 서재〉라는 플랫폼을 마련했다. 이 플랫폼에서 이용자들은 비디오 저장기능을 통해 자신만의 재생 목록도 설정할 수 있다.

전 세계 이용자들을 언제 어디서나 연결할 수 있는 온라인 플랫폼의 특징을 활용한 인터랙티브 아트 작품도 등장했다. 아티스트, 프로그래머, 엔지니어, CG애니메이터, 수학자, 건축가 등 다양한 분야의 전문가들로 구성된 아트 컬렉티브 팀랩teamLab은 2020년부터 코로나 상황으로 단절된 세계를 예술을 통해 연결하는 경험을 가능하게 하기 위해 오프라인 전시장 설치를 염두에 두고 제작된 〈Flowers Bombing〉이라는 작품을 변형하여 온라인상에서만 구현되는 〈Flowers Bombing Home〉이라는 작품을 제작했다.

꽃 도안을 받아서 실제 색칠 도구나 디지털 기기를 활용하여 꽃을 색칠한 후 웹사이트에 업로드하면 유튜브 라이브 영상을 통해 그 꽃이 전 세계 여러 곳에서 업로드된 다른 꽃들과 섞여 떠다니는 영상이 실시간으로 송출되며, 업로드된 지역도 영상에 함께 표시된다. 따라서 업로드한 이용자가 존재하지 않는 곳에서도 스마트 기기를 활용해 꽃

을 감상할 수 있다. 도쿄에서 색칠된 꽃이 떠다니는 영상을 서울이나 뉴욕에서 경험할 수 있고, 그 반대도 가능하다.

2021년 이후에는 메타버스와 게이미피케이션gamification을 활용해 이전에 존재하지 않았던 방식으로 미술관을 경험하게 하는 여러 콘텐츠들이 창작됐다. 이 경우, 전시와 경험, 게임과 교육, 온라인과 오프라인의 경계는 모호해진다. 이러한 방식은 이미 널리 사용되고 있는 메타버스 플랫폼을 적극적으로 활용하는 경우와 예술가들과의 협업을 통해 새로운 플랫폼을 개발하는 경우로 나뉘어질 수 있다.

국립중앙박물관은 여러 국가의 MZ세대가 활용하는 제페토Zepeto 플랫폼 안에 〈사유의 방〉 전시와 연계하여 '힐링 동산' 월드맵을 구축했다. 국립중앙박물관의 소장품인 국보 금동반가사유상 2점을 중심으로 가상의 공간을 만들었는데, 반가사유상이 전시실이 아닌 야외에 존재하는 상황을 상상해 재현한 것이다. 방문자는 가상의 공간을 돌아다니면서 숨겨진 보석을 찾아 반가사유상을 빛나게 하고 바위에 앉아 명상의 시간을 갖거나 친구들과 들판에 누울 수 있으며, 동굴 속에 들어가 반가사유상의 자세를 취하면서 셀카를 찍을 수 있다.

국립현대미술관은 과천관에서 열린 《대지의 시간》 전시와 연계한 큐레이터 투어 프로그램을 2022년 1월 13일 오후 8시, SK텔레콤 메타버스 플랫폼 이프랜드ifland에서 실시간으로 진행했는데, 진행자와 참여자 모두 아바타 모습으로 나타나서 행사 종료 후 단체 사진을 찍는 광경까지 연출되었다. 일민미술관의 《Fortune Telling:운명상담소》 전시와 연계한 〈Fortune Telling Center〉, 서울시립미술관 서소문본관의

《기후 미술관:우리 집의 생애》 전시와 연계한 〈Hidden Research:멸망을 앞둔 ×지구에게 보내는 기후위기 연구일지〉, 현대어린이책미술관의 《MOKA × 하이메 야욘Jaime Hayon》과 연계한 〈메타버스 모카가든〉은 모두 디지털 콘텐츠 스타트업인 티슈오피스와 각 미술관의 협업으로 제작된 전시 연계 게임 콘텐츠이다.

미술관이 아닌 '마인크래프트'나 '모여봐요 동물의 숲'과 같은 샌드박스 게임에서도 미술관 경험이 가능하다. 샌드박스 게임이란 유저가 정해진 목표 없이 자유롭게 무언가를 할 수 있는 게임 플레이 형식을 말하는데 자유도가 높기 때문에 어떠한 방식으로도 게임을 진행할 수 있어서 게임 내 미술관 경험을 다양화할 수 있다.

런던뮤지엄은 1666년에 일어났던 대화재 사건을 '마인크래프트' 맵 안에 구현했는데 역사나 작품 속의 모습을 상상하여 재구성하는 방식이었다. 2020년에 출시된 '모여봐요 동물의 숲'에서는 이용자가 작품을 수집하여 미술관을 만들 수 있도록 했으며 이 과정에서 가품과 진품을 구별하는 경험을 하면서 작품에 대한 관찰력을 기를 수 있다. 미술관 건설이 완료되면 감상 활동도 할 수 있다.

게티미술관이나 메트로폴리탄미술관의 경우 소장품을 게임 내 도트 이미지로 변환하여 가져올 수 있도록 제시하여 원래 게임 내에서 발견할 수 있는 작품 외에도 다양한 작품을 맵 안으로 들여올 수 있도록 했다. 게임 사용자 스스로 작품을 제작해 전시하거나 섬 전체를 하나의 미술관으로 만들고 다른 사용자들과 공유하는 것도 가능해 다양한 차원에서의 감상과 창작이 이루어질 수 있다.

언제 어디서나 존재하는 미술관

미술관을 직접 방문하지 않으면 이루어지지 않을 것 같았던 미술관 교육 영역에서도 코로나 시기 스마트 기기를 활용한 비대면 교육이 활발하게 이루어지면서 미술관 교육의 외연을 확장하는 계기를 마련했다. 특히 거리상의 이유나 건강상 이유 등으로 미술관을 방문하기 어려운 사람들이 미술관과 관계를 맺을 수 있는 새로운 기회들이 '온라인 아웃리치online outreach' 방식으로 생성되었다.

그동안 미술관의 지리적 위치가 특정 관람객에게 한계로 다가왔으나, 스마트 기기가 그 한계를 넘을 수 있는 기회를 제공했다. 다음은 한국 공립 미술관 에듀케이터가 코로나 팬데믹 시기에 실행됐던 비대면 학교 연계 미술관 교육의 새로운 가능성, 즉 시공간의 제약 극복과 관련해 언급한 내용이다.

"해외 한국 학교 학생들이 참여하거나 한 학급에 학생 수가 4~5명 밖에 되지 않는 작은 섬 학교의 학생들이 참여한 적도 있습니다. 교실에서 온라인으로 작품을 감상하는 교육을 통해 물리적 거리를 뛰어넘는 미술관 관람과 교육이 가능하다는 점을 직접 확인할 수 있었습니다."

이런 방식을 활용할 경우 쉽게 방문할 수 없는 예술가의 작업실 투어를 하거나 예술가와 함께 작품을 제작하는 공동 작업 프로그램을 진

행할 수도 있다. 지역과 국가를 넘나드는 미술관 기반 교육 프로젝트를 생성할 수 있으며, 학습자의 선택권을 강화하고 개별화된 교육을 진행할 수 있도록 해준다.

스마트 기기는 미술관에 직접 가지 않아도 예술적 경험을 할 수 있도록 해주는 제 3의 미술관 역할을 한다. 이때의 '미술관 경험'이 실제 물리적 공간을 경험하는 것과 같을 수 없으며 또한 오프라인 공간을 대체하는 역할만 하는 것도 아니다. 오히려 스마트 기기를 활용해 실제 미술관 공간에서의 경험과는 차별화되는 새로운 경험을 가능하게 하는 여러 시도가 이루어지고 있다.

오늘날 미술관은 더 이상 물리적 공간으로만 존재하지 않는다. 미술관과 스마트 기기의 만남은 '언제 어디서나 존재할 수 있는pervasive' 미술관 경험을 만들어나가고 있다.

NFTNon-Fungible Token의 등장과 함께 온라인상에서만 관람이 가능하거나 온라인상에서 더 잘 관람할 수 있는 장르의 미술 작품들도 끊임없이 제작되고 있다. 미술 작품의 게임화를 비롯해 시공간을 초월한 경험을 할 수 있도록 하는 시도들은 기존의 미술관 경험이 갖고 있던 한계를 극복하는 여러 방식 중 하나가 될 수 있다.

기술의 발전은 인간의 상상을 현실화하는데 기여한다. 앙드레 말로는 복제 기술을 통해 시간적 한계를 극복하는 '상상의 미술관' 개념을 제시했다. 당시에는 사진 촬영과 도서의 도판 재구조화로만 현실화되었던 개념이 오늘날 인터넷을 기반으로 한 사이버 미술관, 증강현실, 가상현실, 메타버스 등의 다양한 형태로 구현되고 있다. 따라서 앞으

로는 어떤 다양한 미술관 경험이 가능하게 될지 함께 상상하고 미술관과 관계를 맺을 수 있도록 흥미로운 경험을 할 수 있는 다양한 시도를 해봐야 할 것이다.

미술관 경험을 더 풍부하고 다양하게

미술관에서 스마트 기기를 활용하는 사례가 증가하면서, 이것이 교육인지 홍보인지에 대해서 여전히 논란이 있지만, 이것은 결국 미술관의 관점의 논란일 뿐이다. 중요한 것은 관람객의 입장이다.

미술관의 스마트 기기 활용은 양날의 검이 될 수도 있다. 미술관과 덜 친했던 사람들을 미술관과 가깝게 해줄 수 있으면서 동시에 기존 미술관 문법에 익숙했던 사람들을 멀어지게 만들 수도 있기 때문이다. 개인적으로는 이러한 시도가 미술관의 접근 가능성에 긍정적인 영향을 미치지 않을까 생각한다.

스마트 기기를 활용하기에 앞서 관람객의 마음을 궁금해하는 것부터 시작해야 한다. 하나의 사례에 대한 다양한 의견을 듣고 이를 바탕으로 프로그램을 수정해 나가거나 다음 프로그램을 구상하는 것이 현실적인 방법이다. 처음부터 모두를 만족시킬 수는 없지만 관람객의 관점에서 여러 의견을 꾸준히 듣는 것이 필요하다.

미술관에 스마트 기기와 온라인 예약 시스템 등이 도입되면서, 디지털에 익숙하지 않은 사람들이 미술관에 접근하는 것에 대한 어려움이 대두됐다. 미술관에서 온라인 전시나 온라인 도슨팅 등 디지털 기기와

관련된 활동을 진행하려면 기기 사용에 익숙치 않은 이들을 위한 가이드도 필요하다. 도슨트는 전시와 작품 설명을 위한 가이드이지만 이제 그 역할을 넘어서 미술관에서 스마트 기기를 사용하는 방법이라든가, 미술관 관련 앱을 사용하는 방법 등을 안내해줌으로써 관람객들의 미술관 접근성을 높이기 위한 활동도 함께 해야 할 것이다.

메타버스로 경험하는 온라인 전시의 경우 게임 형태이기 때문에 어떻게 할지 잘 몰라서 전시를 끝까지 보지 못하고 중도에 포기하는 경우도 있다. 이런 경우 미술관 유튜브 영상이나 가이드를 통해서 전시 관람 방법을 제공하는 것이 필요하다. 새로운 전시와 콘텐츠를 만들 때 그것을 경험하는 사람들을 위한 안내 자료를 그들이 익숙한 방식으로 새롭게 제작해서 제공하는 배려를 보여준다면 관람객의 새로운 경험에 대한 접근성도 높아질 수 있을 것이다.

스마트 기기가 미술관 경험을 대체하지는 않는다. 다만, 미술관과 스마트 기기의 만남은 미술관 경험의 새로운 지대를 끊임없이 생성해 낼 수 있다. 스마트 기기는 기존의 미술관 경험을 더 풍부하고, 다양하게 하며, 개인화하거나 타인과의 상호작용이 가능한 방식으로 재구조화한다. 앞으로는 다양한 인공지능 관련 기술들과의 만남을 통해 더 다양한 경험들로 확장될 것으로 기대된다.

또한, 스마트 기기는 기존의 미술관 경험과 차별화된 경험을 만들어낸다. 미술관 경험이나 미술의 경험을 더 좋게 만든다기보다는 새로운 경험을 만들어낼 수 있다고 본다. 그것을 통해 관람객들이 생각하는 미술관 경험의 범위를 더 넓게 만들 수 있을 것이다.

앞으로도 어디에서나 미술관 경험을 할 수 있는 여러 다양한 방법이 제안되기를 기대한다.

이 글은 2022년 제16회 한국박물관국제학술대회에서 발표한 '스마트기기와 미술관 경험' 원고를 수정한 것임을 밝히며, 김수진(2018), 「관람객과 소통하는 동시대 미술관 전시의 다중 사례 연구」 (미술교육연구논총), 김수진, 류은주(2020), 「현대미술과 K-Pop의 만남: <Connect, BTS>를 경험하는 너-나-우리의 듀오에스노그래피」 (문화와융합), 김수진(2020), 「사진으로 탐구하는 '뮤지엄 교육'의 의미」 (미술교육연구논총), 김수진(2020), 「행위자-네트워크 이론(ANT)으로 살펴보는 박물관학:뮤지엄을 둘러싼 인간/비인간 행위자의 끊임없는 '번역'」 (박물관학보), 김수진(2021), 「포스트-코로나 시대 지역사회 미술관 교육의 재개념화: 수원시립미술관의 교육 방향 제안을 중심으로」 (수원미술연구), 김수진, 심효진(2022), 「학교 연계 미술관 교육의 현황과 뉴노멀 전망: 국내 미술관 에듀케이터와 학교 교사 의견을 중심으로」 (조형교육)에서 일부 참조하였습니다.

스마트폰으로 경험하기 좋은 미술관

◆ 국립현대미술관

국립현대미술관 앱은 작품 해설, 즉 오디오 가이드를 중심으로 앱 서비스를 제공하고 있다. 미술관에 방문했을 때 해당 앱을 사용하면 위치 정보를 바탕으로 가까이 있는 작품을 소개해주는 방식으로 구동한다. 미술관에 있지 않아도 앱을 통해서 과천, 서울, 덕수궁 3관의 전시 및 주요 작품에 대한 해설을 들을 수 있다.

◆ 서울시립미술관

서울시립미술관 앱 또한 작품 해설을 제공한다. 종료된 전시의 오디오 가이드도 제공하고 있어 전시를 놓쳤을 때 혹은 전시 경험을 다시 불러오고 싶을 때 유용하다. 서울시립미술관 본관, 북서울미술관, 남서울미술관, 미술아카이브, SeMA 벙커, SeMA 백남준기념관 전시 설명을 제공하고 있으며, 소장품 하이라이트와 수어 전시 감상 서비스도 제공하고 있다.

◆ 구글 아트앤컬처(Google Art & Culture)

구글 아트앤컬처는 구글이 제공하는 온라인 플랫폼이자 앱으로 예술과 문화에 관련한 디지털 콘텐츠를 제공한다. 여러 박물관 미술관의 디지털 컬렉션 및 증강현실 온라인 전시, 아트 셀피, 게임, 컬러링 등 다양한 감상 방식을 제안하고 있다. 전 세계적으로 유명한 미술 작품을 고화질로 가까이 감상할 수 있으며 보다 더 많은 사람들이 세계 문화유산에 접근 가능하다.

◆ 집에서 경험할 수 있는 온라인 콘텐츠

- teamLab의 Flowers Bombing Home
https://flowers-bombing-home.teamlab.art
- 클리블랜드 미술관의 아트렌즈 AI
https://www.clevelandart.org/digital-innovations/share-your-view
- 달리미술관의 Dreams of Dali 360°
https://youtu.be/F1eLeIocAcU
- 백남준의 비디오 서재
https://njp.ggcf.kr/pages/njpvideo

미술관 에듀케이터

초판 1쇄 인쇄 2024년 8월 23일
초판 1쇄 발행 2024년 8월 30일

지은이 ● 좋은질문워크숍
펴낸이 ● 정재학
펴낸곳 ● 퍼블리터
등록 ● 2006년 5월 8일(제2014-000181호)
주소 ● 경기도 고양시 덕양구 꽃마을로 66(향동동 521) 한일미디어타워 816호
대표전화 ● (031)967-3267
팩스 ● (031)990-6707
이메일 ● publiter@naver.com
홈페이지 ● www.publiter.co.kr
페이스북 ● www.facebook.com/publiter1
블로그 ● blog.naver.com/publiter
인스타그램 ● instagram.com/publiter

기획 ● 곽경덕
편집 ● 임성준
마케팅 ● 신상준
디자인 ● 정스테파노

가격 18,500원
ISBN 979-11-980785-9-9 03600